**3rd Edition**

# 旅遊銷售技巧

## Selling Skills for
## Travel and Tourism

黃榮鵬◎著

# 序

## 緣 起

　　1990年預官退伍後，一邊從事「自由領隊」的工作，一邊就讀於中國文化大學觀光事業研究所碩士班，於1993年順利以第一名畢業後，專職於旅行社擔任「線控」工作，工作之餘也在學校教授「觀光學」、「觀光行銷學」、「旅行業經營與管理」與「領隊與導遊實務」等相關課程。當時在教學過程中深感國內有關教科書之不足，使得自己有提筆的動機。隨即在雄獅旅行社王董事長文傑與李校長福登、吳武忠教授栽培與鼓勵下，公費赴美夏威夷進修，課餘之時也從事「導遊」服務的工作。一年後返台，任教於國立高雄餐旅專科學校。離開「旅行業界」轉任「學術界」，使自己更積極從事撰寫工作，雖然明知在主、客觀條件下，要完成一本令自己滿意的書，實屬不易。更何況要令旅遊從業前輩滿意、觀光旅遊學術先進認同，更非是一件容易的事。筆者於1998年出版第一本《領隊實務》一書。受到師長與業者的肯定，同時也獲得諸位先進的指正，在此一併感謝。

　　時光飛逝十多年來，有些學生已成為旅行業中、低階主管、大學及研究所同學，也有的任職旅行業高階主管或企業主、觀光主管機關之官員，甚至曾任領隊協會理事長。雖然產、官、學三方面，對於旅遊消費市場上許多看法分歧，但都有一共同理念「培養人才」，皆認為此一理念是攸關旅行業經營成功的關鍵因素。更因為筆者目前仍任教於國立高雄餐旅大學旅遊管理研究所，同時也破紀錄以二年八個月畢業於國立中山大學企業管理研究所博士班，順

利取得博士學位與「副教授」資格，隨即又以罕見的速度三年時間順利升等「教授」資格。在恩師蔡憲唐教授諄諄教誨下，更加體會「教育訓練」的重要，也愈加催促自己及早完書並提供最新研究成果與讀者分享。儘管深感惶恐與不安，「學得愈多，帶團出國；帶得愈多團，愈加深感自己學問之不足。」但是，與其一直等待前人、前輩出書以供盛享，不如由自己繼續踏出另一步。

期　望

　　身為「觀光旅遊管理」教育之「工作者」，不敢自稱是「學者」。希望藉著本書能幫助讀者經由透明化的過程，習得有系統、有組織的旅遊銷售原則、理論與技巧。再者，期望透過資訊的透明化減少旅遊市場不確定性（uncertainty）與資訊不對稱（information asymmetry）的現象，消除因資訊不對稱所導致消費者的逆選擇（adverse selection），或是從事旅遊銷售員成為機會行為主義者（opportunistic behavior）。最後，在旅遊交易的過程中（transaction process），不論是旅遊消費者、旅遊銷售員與旅行業經營者三方，在彼此訊息取得成本（information research cost）與交易成本（transaction cost）都可以是最低，各盡其能、各取所值，進而使消費者達到最佳的旅遊滿意程度、旅遊銷售員獲得其應得的勞務所得、旅行業經營者賺取合理利潤等三贏的局面。

　　2004年「導遊」與「領隊」考試已修正為國家級考試，同時將「旅遊銷售技巧」列入考試內容的一部分，國內相關書籍闕如，唯有筆者著作可見於兩岸旅遊市場中。因此，本書更新部分資料也提供最新的旅遊銷售資訊。冀望對於準備「導遊」或「領隊」考試有所助益；考上之後，對許多非本行之新進旅遊同儕，於「帶團」或從事旅遊「銷售」時能有所精進。再者，筆者深切體會「教育最大

的敗筆，當您一直在教授一樣東西時，您等於剝奪學子們對發現的
樂趣和利益」。從過去以「老師」為中心，到現在應以「學習者」
為中心的教育，老師也應調整從「傳播者」的角色至「協助者」
的角色，而學生相對應從「吸收內容」到學習「如何探索」、「如
何學習」。最後，無論老師或學生都必須從「學校」、「業界」至
「終身學習」。

## 特　色

為達到以上的預期目標，本書在撰寫與排版上之特色如下：

1. 首先體認正確的「旅遊銷售涵義」，俾使旅遊銷售從業人員
　在此行業中有正確的工作態度及明確的生涯定位。
2. 再探討「旅遊商品的銷售」、「銷售對象的開發」、「銷售
　目標的達成」、「成功銷售員的條件」等，培養成功旅遊銷
　售員應具備之能力。
3. 除此之外，從總體之「旅遊消費者分析」、「旅遊競爭者分
　析」、「電話銷售技巧」、「區域銷售與營業管理」、「異
　業聯盟銷售策略」、「網路銷售策略」與「旅遊銷售之優勢
　競爭策略」等使旅遊銷售員對旅遊市場內、外在環境經營有
　所認識，進而培養成為日後中、高管理決策階層之能力。
4. 最後，從旅遊消費者層面切入，結合實務面探討身為旅遊銷
　售員，如何針對「客戶異議與拒絕交易處理」的技巧及「處
　理訴怨與售後服務」，務使旅遊銷售員具全方位專業水準。

為使讀者有更實際的體驗與深刻印象，在每章最後，加入「相
關案例」，期望「理論」與「實務」相結合。同時「旅遊銷售技
巧」也列入考選部「領隊」與「導遊」的考試範圍，因此特別於每

一章節加入測驗題，以利通過考試，取得帶團資格，早日實踐「不花自己一毛錢，遊遍世界七大奇景的願景」。

感　謝

本書的完成有賴諸多師友協助，在未寫書之前對於他人之大作偶爾可抒發己見，但自己在撰寫的過程才知其艱辛。更重要的是從付梓那一刻起，不僅喪失評論之機會，更淪為旅遊業前輩與旅遊學術界先進無情嚴厲之考驗。若以純經濟利益的考量，撰寫的工作比起出國帶團收入的相對比較利益之下，更是令我提不起勁，本書之完成是遙遙無期。在此要衷心感謝引我入此行的雄獅旅行社董事長王文傑，旅遊先進陳嘉隆理事長；帶我沐浴在學術殿堂的恩師李瑞金、唐學斌、廖又生及李銘輝教授；完成此書最大無形推動力量國立高雄餐旅大學校長容繼業，國立中山大學蔡憲唐、盧淵源教授，國立高雄應用科技大學戴貞德教授；旅遊管理研究碩士班畢業生陳佳妏、李玉蓮與楊雅涵的協助校稿、打字。最後，特別要感謝的是時時給予我成長機會與鼓勵的董事長凌瓏。

黃榮鵬

於高雄小港

2013.01.20

# 目　錄

# 第一章

# 旅遊銷售的涵義

## 學習目標

一、瞭解何謂銷售？銷售的真諦為何？

二、分析旅遊銷售員的種類

三、旅遊銷售員應具備的特性、態度與原則

　　由旅行業從業者轉型至學術界，期望自己可以經由教授學生旅遊業方面實務經驗與知識，進而提升學生們的認知與內涵。因為，旅遊業是一個可以讓人「有夢」的行業。如果告訴學生，只要肯努力學習，就可以不花自己一毛錢而到世界各地去旅行，體驗一些他們從未經歷過的事情，以「開闊自己胸襟」（open your mind）並「擴展視野」（broaden your eyes）的心態來研讀此門學問，期望學生的學習心態與反應會和「過去」與「現在」有截然不同的思維。

　　旅行業（travel agent）本身是一種仲介性行業（agent），在取得上游供應商的產品後，再將各種單一產品經過設計與包裝，產生各種不同的商品組合，這就是旅行業所要銷售的「物超所值旅遊產品」（value added products）。每一種的商品組合就是一個產品，不同的消費者有不同的需求，如何將合適的產品（或服務）提供（或建議）給適當的消費者，是旅行業業務部門的主要任務，因此，業務部門要學習的重點就是「銷售」。本章的重點是在認識銷售，同時建立正確的銷售心態以及銷售生涯的定位，有了正確的「心態」與「定位」，才能將「銷售」工作做好，銷售之路才可以走得更遠。

# 一、何謂銷售

　　「銷售」（selling）一詞指的是站在賣方立場把商品推銷給消費者之行為，著重「賣方需求」，即將商品或服務轉成收入。而所謂「銷售技巧」乃應當定位於「行銷」與「社會行銷」（social marketing）的概念上，在於滿足消費者需求之外，進而創造新的旅遊產品。未來則是以開發符合消費者需求，著重以買方需求為出發點，並顧及大眾與社會整體利益之「生態觀光」（ecological tourism）為新趨勢。

## (一)銷售的定義

「銷售」的定義為：「運用調查分析方法以預測旅遊市場，並進行旅遊產品設計、包裝與定價，進而從事旅遊商品推廣、注重交易技巧及證件收送服務等，透過附加價值的提升，來發掘、擴大及滿足旅遊消費者對旅遊商品或旅遊服務需求的商業活動。」

## (二)銷售管理的定義

「銷售管理」（selling management）為整合組織內外資源、分析、規劃、執行、控制、修正與回饋等機能，積極從事銷售的活動，即把「管理」的技術應用在銷售活動上。

## (三)銷售理念

銷售理念（selling concept）乃基於下列三項思考方式：

1.客戶導向。
2.有獲利銷售行為。
3.運用整體公司資源支援銷售活動。

所謂「銷售策略」（selling strategy）是指實施銷售計畫的各種組成因素，包括：產品、價格、廣告、促銷及立地條件，是一種為了達成銷售目的之各種手段的「最適組合」而非「最佳組合」。所謂「最佳旅遊商品」是不易達到的，因為旅遊業品質控管，往往是由旅遊上游供應商所掌握，旅行業者只不過是「代理」的角色，因此，旅行業者必須根據不同消費者需求提供客製化「最適旅遊商品」。是故，旅遊銷售人員應善用「旅遊市場區隔」、「旅遊產品差異化」、「行銷策略組合」等理論與實務技巧作為旅遊產品銷售

策略。而積極性的銷售策略思考方向必須是：

1.長期性的思考。

2.整體性的思考。

3.具不同階段性目標的思考方向。

近年來旅遊業者也在世俗風潮下把「銷售員」一詞矯飾為「旅遊顧問師」（tour consultant）而非「業務代表」（sale representative）或「業務」（salesman），然而「銷售員」並非只是在推銷「旅遊產品」，而是提供消費者如何製造「快樂與歡愉」方式或手段的訊息。所以，一位成功的旅遊銷售者即是一位行銷專家，須具有良好的溝通技巧與傾聽能力、豐富的幽默感和專業知識等，可以適時引發消費者旅遊欲望，以便開發潛在的客戶需求，進而得到消費者認同及購買。

## (四)銷售的眞諦

任何旅遊產品與服務只是一種提供消費者眞正獲益及滿足的工具或藝術，在旅遊商品交易過程中，身爲旅遊從業者若能更深一層的自我體認，自己所提供給消費者的是消費者一生綺麗的「夢」及無限的「希望」，因此，「承諾」是旅遊從業者給消費者最大的說服力及職業道德，因爲旅遊從業者銷售的是一個幫助消費者圓夢的機會，所以更顯得其責任之重大。在幫助消費者圓夢前，旅遊從業人員應先瞭解何謂「銷售的眞諦」，才能提供「適當的商品或服務」給予「適當的消費者」，因此銷售的眞正涵義與眞諦爲：

1.「銷售」是能夠加速經濟獨立的工作。

2.「銷售」是一種充滿樂趣且極富挑戰性的工作。

3.「銷售」是一種自由且高度自主的工作。

4.「銷售」是一種能夠幫助別人的工作。

如果自覺銷售令人難堪，令人感到不好意思，那現在就請考慮轉讀其他科系或轉行，因為銷售是旅行業的核心業務。旅遊商品的特性是「無專利權」及「無形化」，使得旅遊商品差異性小。因此，影響銷售業績好壞因素，無非就是「廣告」、「促銷」、「宣傳」與「網路行銷」等方式。而銷售旅遊商品的「成功關鍵因素」（Key Successful Factor, KSF）則在於「人」，特別指的是銷售者要取得消費者的「信任感」，故銷售員的個人銷售技巧與魅力表現，往往是最後成交與否的主要因素。「腳沒酸過的人，不會真正知道何謂銷售」，當初荷蘭海尼根啤酒公司的董事長弗雷迪・海尼根（Freddy Heineken）曾說過這樣一句話，當時他腦海裡浮現的是，小時候父親帶著釀造好的啤酒到一家又一家酒吧兜售的情形。不過，銷售的「苦」可不是從正式開始銷售才開始的，想當個成功的銷售者，就必須在正式開始銷售以前，痛下苦功學習銷售的訣竅。一般人對銷售有很多誤解，例如：有些人以為「成功人士的銷售能力是與生俱來的」；又或者有些人以為「想要成為一位成功的銷售人員，就必須把全部的心思完全投入於工作中或是可以身手俐落地示範產品」；甚至有些人以為「成功銷售者其奮進不懈的原動力，是來自對名車、豪宅與金錢等物質報酬的追求」；但這些都不是事實的全部，只是部分原因而已，大家所看見的只是他人成功後的輝煌成果，往往看不見其背後辛勞的付出與努力，殊不知銷售員必須付出比別人更多的心力，特別是要隨時觀察市場變化，因此銷售是一份不容易的工作。

## 二、旅遊銷售員分類

旅行業組織部門中最大生產效益來源是業務部門,如果有心從事旅遊相關產業之中、高主管工作,從業務部門著手是最紮實的開始,但不是每一個人都適合從事業務部門的工作,尤其是從事無形性旅遊商品的銷售工作,相對於一般銷售而言顯得更加困難。必須考量本身個性、習慣與能力,才能正確判斷自我是否合適旅遊銷售工作。由於銷售的是無形商品,加上工作內容的多元性,因此旅遊銷售人員更需要比其他行業的銷售員努力,一般都是從基層先做起的。而旅遊銷售人員的工作類型可分為「送件小弟」、「銷售業務代表」與「旅遊諮詢顧問」等,茲分述如下:

### (一)送件小弟

由公司分派已成交客戶,其主要工作內容為收取證照、訂金,或至航空公司及旅行同業收送機票、證件、團費等,此為旅行業「送件小弟」工作的內容與角色。雖然不是正式「銷售員」,但經由此工作可以訓練與人應對的技巧,同時也可以瞭解證照與機票的處理流程及方式。

### (二)銷售業務代表

以守成方式進行銷售工作,即由公司的歷史資料中尋找已成交客戶,或接聽自行來電詢問相關產品或服務之客人業務,僅僅只有「執行銷售案」(follow case),沒有開發新客戶的能力。銷售業績憑藉的是公司企業形象、前人及貴人相助,這些是「銷售業務代表」的特色,而非所謂真正的銷售家,目前大多數銷售員都是屬於

這一類，藉由口才溝通能力，銷售公司已包裝好的旅遊商品，以此方式達到公司業績要求。

## (三)旅遊諮詢顧問

　　具備多元能力、能開展新局，每天接受新挑戰不斷開發新客戶，而且能夠針對消費者需求提供最適產品者，使得銷售業績呈幾何成長，這才是真正成功的「旅遊諮詢顧問」（travel consultant）。

　　其實想當旅遊產業中的「送件小弟」、「銷售業務代表」都不難，可是要成為一位成功的「旅遊諮詢顧問」就不是一件容易的事，因為必須具備許多專業知識，不管是旅遊上游供應商、航空公司、旅館業、主題樂園、郵輪公司等，或旅行業的產品銷售、OP（operation）及票務作業等，無所不包。簡言之，旅遊從業員在交易過程中擔負最重要責任的功能與角色，是「麻煩的解決者」（trouble dealers）而非「麻煩的製造者」（trouble makers），因此，旅遊銷售員一切作為都是在滿足消費者，而這也就是旅遊銷售從業人員必須努力達成的目標。

# 三、旅遊銷售員應具備之條件

　　旅遊銷售員在旅遊業中想要成功的必要條件有三項，分別為：工作磨練、人際磨練及書籍磨練，茲分述如下：

## (一)工作磨練

　　許多人可能都有過種種工作上的失敗經驗，或許那些失敗經驗在各種不同的情況下有可能因人而異，但與從事內勤工作的人相比較，這些經驗可能會帶來更多意想不到的收穫，可以提供前車之鑑

避免錯誤的學習機會，此為其他工作所無法提供的。尤其是親身體驗「碰釘子」的挫敗，由此而獲得的經歷，可能是通向成功大道的最佳管道。

## (二)人際磨練

要想在人際方面磨練成功的話，一定要在人為的寶庫方面得到天助，而一位成功者必須有接受他人並能欣賞他人的心胸，意即在每一次面對人際關係的時候，要小心謹慎處理與應對，絕不能因為只是接觸過一次就不在乎與其保持聯繫關係的機會，所謂「三人行必有我師」，不論是與哪一方面的人接觸，都能夠從他人身上學習到不同的東西，而且每個人身上一定有可取之處值得去學習。銷售員非常需要多方面的常識與資訊，因此，能夠將這些接觸過的人存入自己的人脈銀行，隨時與其保持聯絡，維持良好的關係，對於將來能有更多的幫助，因為，機緣往往就在一瞬間，當需要的時候就能想到某個人可以提供協助，進而促成一次的交易，人脈就像學習英文一樣，必須從平時做起，而非臨時抱佛腳就能得來的。

## (三)書籍磨練

意即如何獲取書中的菁華，人們並無法瞭解在自己知識領域及能力範圍以外的全部事物，若單單只是靠自我思考，而不求諸於書籍的話必定無所獲，而且也將導致自己一直局限於某一範圍之內，或是處於無所創新與改變的困境中。對於一位旅遊銷售業務員、導遊或領隊來說，不但要在書籍的閱讀方面作一番努力，工作經驗及人際關係的磨練也是不能忽視的，必須三者同時並進，才能在自我工作上取得成功。

## 四、如何成為一位成功的旅遊銷售員

　　人生成功條件與業務成功條件是相輔相成的，在「工作」、「人際」、「書籍」方面的三項磨練，為旅遊銷售業務成功的先決條件，同時也是人生勝算的條件。旅遊銷售業務員若不能達到此三項磨練，也就沒有成功的機會。如何成為一位成功的旅遊銷售員，可以進一步從「特性」、「銷售態度」與「處事原則」三方面來剖析。

### (一)旅遊銷售員應具備之特性

　　身為旅遊銷售人員有其應必備的特質，此四大特質將是決定旅遊銷售魅力的重要關鍵，分別為：主導性、說服性、主動性及獨創性，茲分述如下：

### ◆主導性

　　在銷售的過程中，必須掌握主導性，引出消費者的需求，身為銷售員一定要在旅遊銷售市場上占有主導性的地位。銷售員不僅是滿足於現狀，被動式提供服務而已，更重要的是要不斷地創新需求，主導市場的「流行」（fashion）與「趨勢」（trend）。

### ◆說服性

　　為了爭取客戶，必須瞭解客戶的需求，並且能夠提供具說服力的旅遊服務品質。身為銷售員，要有舌燦蓮花的功力，能把商品藉由不同角度的說明，讓仍在猶豫中的消費者能夠接受，使消費者瞭解公司所提供的旅遊服務產品品質，並且進一步說服消費者購買，最後圓滿達成交易。

### ◆主動性

其實消費者的需求隨時都可以由其他地方獲得滿足，因為旅遊商品非必需品，且競爭家數過多，要找到替代商品其實是很容易的。所以，想要真正抓住消費者的心，就必須設身處地、主動地為消費者著想，不要只是曲意順從而已，在一些小細節的地方提點，使消費者感受到銷售員的主動與貼心。

### ◆獨創性

一味地模仿只會退步，必須打破習慣學習創意。為什麼每一季都會有新的服裝推出，這是因為要改變，要符合流行趨勢，唯有不斷地求新求變，才能夠抓住消費者的心，符合消費者需求的趨勢。現在的消費者對旅遊品牌的忠誠度不高，尤其在網路行銷時代開始之後更為顯著，要有新鮮感及獨創性才能夠吸引人。此外，除了旅遊銷售員個人的魅力之外，整個旅行業其他服務機能所能夠給予消費者的整體效益，也都被如同精算師般精明的客戶列入考慮的條件之內，所以，能夠將商品組合成為創意性產品是必要的。

在這樣的環境之下，以上的四點特質對旅遊消費者來說更是意義重大。因此，旅遊銷售人員如果能夠融合旅遊產品的主導性、個人魅力的說服性，佐以主動性和獨創性，必能在銷售工作上無往不利。從事銷售工作的具體特性與相對不適合之特質分述如下：

1. 精力充沛，幹勁十足vs.心不在焉，漫不經心。
2. 充滿自信，奮鬥不懈vs.開口即給人壓迫感、傲慢感。
3. 金錢欲望高，但並非想一夜致富vs.以錢為重，不擇手段壓榨客戶。
4. 勤勞的習性，開銷正常vs.金錢來去自如，無計畫性規劃。
5. 將工作上的阻礙視為自我的挑戰vs.遇到困難想盡辦法找藉口

推諉是別人的過錯。

## (二)旅遊銷售員應具備之銷售態度

　　成為成功的旅遊銷售人員，有三個最重要的關鍵：(1)「正確的態度」；(2)「推銷自己」；(3)「銷售技巧」。狹義而言，銷售就是使人購買可能原來不想買的東西，換言之，銷售就是運用一切可能的方法，把旅遊產品或服務提供給消費者，使其接受或購買。廣義而言，銷售是一種說服、暗示，也是一種溝通與要求，其實，人人都在銷售，也無時無地不在銷售，但一般人對於銷售的印象，可能都還停留在「瞧不起銷售的工作」或者「認為銷售很容易」的刻板印象中。前面提過想當旅行業中的「送件小弟」很容易，要做「銷售業務代表」也不難，可是要當一位成功的「旅遊諮詢顧問」就相當困難。旅遊諮詢顧問必須是一個全才，何謂「全才」，簡單說就是什麼都要會，不會也要想辦法解決。而旅遊商品的知識與銷售技巧，只是成功銷售者的外衣，要做到成功銷售，第一步是「正確的態度」，第二步是「推銷自己」，最後才是運用「銷售技巧」來銷售產品或服務。換句話說，在銷售之前要先銷售自己，如何銷售自己，即採取逆向思考方式，站在對方立場去思考，若對方能夠接受且感到滿意，交易自然會達成，否則在銷售之路上會寸步難行。正確的態度可從下列角度進行分析：

### ◆對自己

　　正確認識自己，才能瞭解別人，一般人通常都很難開口說出自己的長處或短處，也恥於向別人承認自己的過錯，就像有些不合格的旅遊銷售員一旦犯錯馬上就會推托說是「團員不好」、「客人太挑」、「同組同事沒幫忙」、「公司獎金制度不公平」、「公司旅遊產品太差」、「同業agent太爛」、「團費報價太高」、「旅遊行

程不好賣」、「餐食品質不好」、「飯店等級太差」、「遊覽車拉車太久」等。但是,別忘了拿一面鏡子隨時檢視自己與不斷反省,也必須藉由別人的批評,使自己更客觀、更認識自我,因為自我反省的態度是非常重要的。

### ◆對銷售

對自己有了正確的認識及定位之後,接著必須再問自己幾個問題,那就是為何從事旅遊銷售?「旅遊行程」(tours)、「賣票」(tickets)、「賣飯店」(hotel)、「帶團」(on tours)等都是在銷售,而我為何要銷售?(1)工作具獨立性、挑戰性;(2)佣金是我最大的安全感;(3)在銷售過程中我可以得到滿足;(4)收入雖非固定但可由我自己掌握,以上都是「我為何銷售」的可能理由,但除了上述理由之外,在現實社會中大多數人的理由,第一是為了「錢」,第二是為了「money」,第三還是為了「錢」,多數人都是為了生活而工作的。同樣地,或許社會大眾普遍認為銷售人員的社會地位不高,然而事實也並非盡是如此,主要還是取決於您如何定位自己,是一位「送件小弟」、「銷售業務代表」還是「旅遊諮詢顧問」,如果您自己將自我定位在前兩種身分,您可以和芸芸眾生一樣鄙視自己,但如果自己選擇的是後者,則別忘了必須看重自己,因為您的旅遊銷售將帶給人們「希望」、「快樂」及「圓夢」的滿足感。自我態度會決定自我人生成功與否,送件小弟或許就能滿足您,也可能銷售業務代表已經達到您對工作的期待,而旅遊諮詢顧問或許是您人生所追求的目標,那麼您的態度就應該隨目標而進行修正與努力。

### ◆對挫折

每一位旅遊產品銷售者、領隊或導遊,都是從失敗中學習經驗,再修正和再出發。因為,旅行業有太多的「第一次經驗」,

例如：「第一次去送機」、「第一次開說明會」、「第一次帶美西」、「第一次親自操作夜遊（night tours）」等，而且這些第一次很可能都必須自己摸索，前人的經驗只是給予一些協助，真正的操作或許會因客觀條件的不同而有所差別。天時、地利、人合的完美組合，是不太可能同時發生的，每個第一次或多或少會有挫折及不順利。因為明天就會離開此地或者不知何時才能有下一次帶團機會，所以天時不見得都對自我有利，但機會卻難以求得，今天不做可能不會再有下一次；從地利來說不見得對自我有利，因為就像領隊或導遊帶團在外時，自己是外地人，遇到問題尋求解決方法時都必須要靠自己；人合也可能對我有所不利，因為團員不是自己完全能掌控的。故面對挫折時，必須告訴自己：「未曾失敗的人，絕對未曾成功過。」從過去許多不順心的工作經驗中，忘掉不愉快的人與事，從失敗中培養再度站起來的勇氣，尤其在尚未絕望時，絕不輕易放棄機會或承認失敗與挫折，此外也絕對不再犯同樣的過錯，換句話說，失敗是為下一次的成功所應繳付的學費。或許我們會羨慕王永慶、郭台銘等人因為成功帶來的正面榮耀，但卻忽略他們為達到成功所付出的背後辛酸，人前得意人後流淚的辛酸史是不易為一般人所明瞭。華德・迪士尼在創造迪士尼世界（Disney World）成功前，曾破產七次外加一次精神崩潰的經歷，這是你我到過夢幻迪士尼樂園（Disneyland）之前所不知的過去，營造這樣一個夢想樂園所面對的挫折有多麼困難，沒有經歷過的人是無法體會的。

　　根據美國推銷員協會曾經對銷售員的拜訪所做的長期調查研究，結果發現：

1.有48%的銷售員在第一次拜訪遭遇挫折之後就退縮了。
2.有25%的銷售員在第二次拜訪遭受挫折之後也退卻了。
3.有12%的銷售員在第三次拜訪遭到挫折之後也放棄了。

4.有5%的銷售員在第四次拜訪碰到挫折之後也打退堂鼓了。

5.只剩10%的銷售員鍥而不捨、毫不氣餒,繼續拜訪下去。

結果,80%推銷成功的個案,都是這10%的銷售員連續拜訪五次以上所達成的。總之,旅遊消費者或旅遊同業者,不喜歡聽你回覆說你沒法子幫他們訂到某班飛機、沒有位子、沒有頭等艙或沒有窗口機位之類的話,他們討厭聽「沒辦法」這幾個字,一旦在他們面前說出這幾個字,就休想再獲得他們的青睞,把生意給您或交團給您。

## ◆對客戶

服務業名言——客戶永遠是對的!故旅遊業從業人員,絕不跟客戶頂嘴、吵架或愛理不理,愈是難解之處,更應放下身段去解釋。銷售所強調的是「雙贏雙利」(win-win)策略,因為,銷售產品給旅遊消費者,對消費者而言是有利的,而旅遊從業者則是賺取應有的合理利潤,雙方各蒙其利、各取所需,雙方地位是由市場供給(supply)及需求(need)所決定,也就是買方市場或賣方市場的配合,對於「客戶」(clients)、「同業」(travel agent practitioners)、「飯店業者」(hoteliers)、「餐飲業者」(food & beverage practitioners)、「免稅店」(duty free shop practitioners)、「遊憩業者」(theme park practitioners)及「航空公司」(airliners)都是如此。

## ◆對產品

對自己的旅遊商品要有信心,相信所提供的旅遊商品及服務,是絕對可以讓旅遊消費者滿意的,「世上只有賣不出去的價位,沒有賣不出去的旅遊產品。」隨時告訴自己:我的銷售自信來自我對產品的強烈信心,我的意志和信仰就可以牢不可破,唯有強烈的自

信心，才能打動客戶的心。平庸的銷售人員不會有這樣的信心，「絕不放棄」是很重要的，因為必須深信自己所賣的旅遊產品是消費者生活中絕對不可或缺的東西；另一方面則是，我絕不銷售沒信心的旅遊產品，當自己深信此產品的「相對優點」，就能於銷售過程中信心十足。

此外，根據哈佛大學的研究顯示：一個人的成就有85％取決於「內在的態度」，只有15％取決於「專業知識與技能」，由此可知，「心態」對於銷售工作尤其重要。因為，銷售是一個以「行動力」決定成就與表現的工作，當心態正向且積極時，往往能不斷以實際的「行動」與「拜訪量」創造良好的業績表現；反之，當心態不正確時，害怕被拒絕的恐懼將表露無疑，且總是時時刻刻占據我們的心頭，如此一來，行動力自然就無法產生，業績自然也就無法達到。同樣地，旅遊銷售員對旅遊消費者應抱持什麼態度，對旅遊銷售人員來說「客戶永遠是對的」，為了取得信賴，除了要關心客戶的利益之外，下列三點也值得注意：

1. 準時與守時：當旅遊銷售員與客戶初次見面時，守時乃是獲得信賴的最好方法。守信的第一課就是守時，一個不守時的人，絕對做不到守信，一個不守信的人，又怎能取得客戶的信賴。

2. 信守諾言：一個承諾就等於是正式的契約，沒把握的話不要講，說出口的就一定要做到。尤其是旅遊從業人員，會面對許多不確定的因素，不是自己完全能掌握的情境特別多，因此，千萬不要輕易對旅遊消費者做承諾，因為輕諾必寡信。

3. 勇於認錯：旅遊從業人員面對複雜且多變的交易過程與環境，往往會有所過失。做錯事之後，最好的處理方式就是勇於認錯，並且積極解決與處理，或者補救所造成的失誤，而

最壞的處理方式就是掩飾、推諉與逃避。當消費者感受到銷售員的解決誠意時，或許會願意再給一次機會，反之，不會再有任何的機會產生。

### (三)旅遊銷售員應具備之處事原則

不論任何事業，皆有其基本的法則。而旅遊銷售員的處事基本法則為以下九項：

#### ◆自我管理

小心謹慎的注意自己是否有「鬆弛散漫」、「吊兒郎當」、「馬馬虎虎」、「言不及義」等情況，旅遊銷售員的工作態度會依個人看法、觀點而有所不同，若是每一件事都希望能夠完全依照自己的意思來加以控制，剛愎自用，不聽前輩的建言，想以自己的「方式」去做事，這是萬萬不可的，因為若自己要求不夠嚴謹，必定會走上失敗之途。

#### ◆必勝心

應覺悟到「結果」才是評價的全部，如果認為：「成績雖不理想，但是已經盡了最大力量……應該會被原諒……」，將永遠不會成功，要知道任何評價不是在開始或中途，而是在「最後」。

#### ◆設定目標

所謂「目標」就是「執著既定的信念」，沒有目標的行為，到最後一切努力必定成為幻影。目標是不可縮水或打折扣的，如此一來，成功的基礎才能穩固。

#### ◆責任

逃避責任是很可恥的行為，解決事情的最佳途徑就是面對事

情，一味推卸或逃避只會增加解決事情的困難度。如果無法面對一個「責任行為」，那就永遠無法去擔負另外一個責任，因為沒有人會將任務放心地交給一個無法負責的人來執行。

### ◆禮儀

禮儀包括外表的穿著與打扮，人的第一印象都是從外表來判斷的，消費者不會想找一位外表亂七八糟的銷售員詢問產品的，再者，由於旅遊銷售人員時常是面對面與客戶接觸，個人的生理衛生也是要特別注意的，因此，如有口臭、頭皮屑或狐臭等隱疾者，不宜從事銷售工作，若欲從事者，則應想辦法克服。此外，應對進退的禮節是社交禮儀的重點，與人相處並非容易之事，應多聽、多看、多學。

### ◆成本意識

任何旅遊銷售員基本上一定要有成本的基本概念。成本包括抽象的與具體的，因為任何利益的計算必須依據成本而來。

### ◆適時的報告

報告是銷售活動的修正與決策依據，也是上司判斷銷售員績效的資料，更是及時有效的溝通管道之一。「適時報告」是從事銷售工作者的義務，透過報告銷售員也可以適時得到主管或同事的支援，達成預定目標，而並非「將在外，軍令有所不授」。

### ◆敏捷的意識

若是銷售員個性反應遲緩那就是件傷腦筋的事，因為，旅行業上司都喜歡天生具有「銷售眼」、「銷售感」、「銷售細胞」的旅遊銷售員，這是由於旅行業是一個充滿不確定性（uncertainty）的行業並兼具代理的角色，很多銷售的內容並非銷售員本身可以完全掌控，因此具敏捷觀察力是銷售員必備的特質。

### ◆自我形象

想要成為旅遊銷售高手，就必須先發展內在的贏家——自我形象。如何建立良好的自我形象，可以從下列幾個方面著手：

1. 肯定自我的價值。
2. 瞭解自我存在的意義。
3. 真心肯定這份旅遊銷售工作。
4. 把每天視為活力的開始。
5. 加入微笑、讚美俱樂部。
6. 養成學習與閱讀的習慣。
7. 適度的打扮自我。
8. 練習上台與拿麥克風。

## 「明確定位，成功發展」

### 一、案例

　　發展策略最基本的步驟就是設定目標，先要弄清楚在一行業中要做到什麼樣的地步，如果只是一味想要抓住所有的客戶、提供所有的服務，根本就沒有策略可言。制定策略就是決定出你想要做什麼事情之後，然後就集中火力去執行。沒有人是萬事通，唯有知道自己的目標與限制，才能清楚界定出你的公司在整個產業中的定位，也才能知道要採取何種最好的方式來做生意。

　　如何設定目標？我們可以先由種類來決定產品的技術分類，再決定是要做大型、中型還是小型產品。如果你決定致力於小型產品市場，那麼，就設法讓自己成為小型產品中的佼佼者，照這個目標來調整你的企業組織，包括組織結構、人員編制、行銷通路、銷售系統等。藉著設定目標，可以確定企業的經營方向，並且將自己的公司設計成擁有獨特風格的企業。絕不迷失自己的目標，設定目標與策略其實是表裡一體的，可以讓我們決定只需要滿足客戶的哪些需求，或是只服務哪一群客戶，想要大小通吃，就會陷入兩面都不討好的窘境。

　　舉租車公司的例子來做說明，全世界都有這類新崛起的公司，大部分的人都聽過赫茲（Hertz）、愛維斯（Avis）、國際（National）、巴爵特（Budget）等租車公司，這些公司都是跨國企業，也都非常有名，但是，其實他們都沒有策略可言，因為每家公司都在做同樣的事情，他們都以商務旅行者為目標、都在機場設據點、都在汽車上裝電視、附加贈送航空哩數等，提供的服務大同小異，實在是很難讓人分辨出彼此的差異。這些公司雖然有名，卻無法賺很多錢，有時上市、有時下市，經常被其他的企業併購。

但是，以聖路易為據點的Enterprise租車公司卻不同，他們非常的賺錢，可說是同業中排名第二大的租車公司，為什麼會這樣呢？這是因為Enterprise公司的策略明確，只以「在地人」為服務對象。因為每個人多少都會碰到一些交通意外，使得汽車必須送修的情況，或是難免會碰上為期數日的汽車保養，再者當你在外地唸大學的女兒回家度假一週時，你也會有需要額外使用另一部車的需求，Enterprise公司就是以應付這些情況為賣點。不同於一般租車公司的豪華門面，Enterprise公司的店面很小，總是位於汽車拍賣場旁或是住家的附近。他們的車齡比較老，價格比較低，相反地，赫茲等公司標榜的是只要你租得起就能租到最新出廠的新車。因為商務旅行而租車是由公司付錢，但是，當為了私人方便而租車時，就必須自己付錢，在這種情況下，所有的人都希望花最少的錢得到最大的便利。針對這些人，Enterprise公司用低價、舊車的方式服務客戶，他們不花大錢在電視上做廣告，而是用人際關係與客戶口碑來做行銷，採取草根性的行銷策略。

## 二、啓示

Enterprise之所以成功，是因為他們在租車市場中，採取一個非常特別的「定位」，他們把握住已確定的目標，不嘗試去服務商務旅行者，也不在機場提供二十四小時服務，這樣不但可以省去廣告費、昂貴的機場設點費、添增新車等大筆開銷，同業也很難模仿他們所提供的服務。相較於一般只會在營運效益上惡性競爭的企業，能夠明確決定發展策略、設定目標的企業團體，才能成為業界的最後贏家。

## 三、心得

不管是企業或是個人，都必須對企業營運或自我生涯規劃有所定位，有了定位才能有發展策略規劃，就如同上述Enterprise之所以

成功的主要原因。為何要從事旅遊業？為何要從事銷售工作？您的工作目標是什麼？千萬要記住——「埋頭苦幹，不如好好打算」。

## 重點專有名詞

1.「銷售」（selling）
2.「銷售管理」（selling management）
3.「銷售理念」（selling concept）
4.「銷售策略」（selling strategy）
5.「社會行銷」（social marketing）
6.「生態觀光」（ecological tourism）
7.「成功關鍵因素」（Key Successful Factor, KSF）
8.「旅遊諮詢顧問」（travel consultant）
9.「不確定性」（uncertainty）
10.「雙贏雙利策略」（win-win strategy）

 ## 問題與討論

1.請闡述銷售的涵義。
2.旅遊銷售的真諦為何？
3.旅遊銷售員的分類為何？
4.成為旅遊銷售員應具備之條件為何？
5.旅遊銷售員所具有之工作態度為何？

測驗題

（　）1.「銷售管理」（selling management）為整合組織內外的哪
　　　些要素？（A）資源、分析、規劃、執行、控制、修正與
　　　回饋（B）分析、規劃、執行、控制、修正與回饋（C）資
　　　源、分配、規劃、執行、控制、修正與回饋（D）資源、分
　　　析、規劃、執行、修正與回饋等機能，積極從事銷售的活
　　　動。亦即把「管理」的技術應用在銷售活動上。

（　）2.銷售理念乃基於下列三項思考方式？（A）客戶導向、有
　　　獲利銷售行為、具不同階段性目標的思考方向（B）長期性
　　　的思考、有獲利銷售行為、具不同階段性目標的思考方向
　　　（C）客戶導向、有獲利銷售行為、運用整體公司資源支援
　　　銷售活動（D）長期性的思考、整體性的思考、具不同階段
　　　性目標的思考方向

（　）3.所謂「銷售策略」（selling strategy）是指實施銷售計畫的
　　　各種因素，包括：產品、立地條件與下列哪些要素？（A）
　　　價格、廣告、促銷（B）廣告、惡性削價競爭、人力（C）
　　　促銷、廣告、人力（D）以上皆非

（　）4.銷售的真正涵義與真諦為何？下列何者為非？（A）「銷
　　　售」是能夠幫助且快速經濟獨立的工作（B）「銷售」是一
　　　種充滿樂趣、挑戰的工作（C）「銷售」是一種自由、高度
　　　非自主的工作（D）「銷售」是一種能夠幫助別人的工作

（　）5.旅遊銷售員的分類，下列何者為非？（A）送件小弟（B）
　　　Agent（C）旅遊諮詢顧問（D）銷售業務代表

（　）6.下列敘述，何者為非？（A）客戶永遠是對的（B）旅遊業
　　　從業人員，絕不跟客戶頂嘴（C）旅遊業從業人員，絕不跟

客戶吵架或愛理不理（D）愈是難解之處，愈要堅持己見
，銷售所強調是爲「雙贏雙利」（win-win）的策略

（　）7.旅遊銷售人員應必備的四大特質包括下列哪四要素？（A）
主導性、說服性、主動性、獨創性（B）主導性、行動性、
主動性、獨立性（C）理解性、堅持性、主動性、獨創性
（D）主導性、說服性、被動性、獨立性

（　）8.不適合從事銷售工作的特質，下列何者爲是？（A）開口
給人壓迫感，傲慢感（B）以錢爲重，不擇手段壓榨客戶
（C）遇到困難想盡辦法找藉口推諉別人之錯（D）以上皆
是

（　）9.除了要關心客戶的利益之外，下列何者爲非？（A）準時與
守時（B）勇於推諉（C）信守諾言（D）勇於認錯

（　）10.不論任何事業，皆有其基本的法則。旅遊銷售員的基本
法則中，下列何者爲非？（A）言不及意（B）設定目標
（C）成本意識（D）敏感的意識

**解答：**

| 1 | 2 | 3 | 4 | 5 | 6 | 7 | 8 | 9 | 10 |
|---|---|---|---|---|---|---|---|---|----|
| A | C | A | C | B | D | A | D | B | A |

# 第二章

# 旅遊商品的銷售

## 學習目標

　　旅行業經營者應深知業績的成長不僅是銷售部門的事，而是全公司每個成員的責任。從旅遊產品的研發、包裝、銷售，都是以滿足旅遊消費者的需求為努力方向，同時應注意旅遊產品生命週期，有效延長並創新旅遊商品的生命週期，對旅行業者的永續經營和體質提升有直接的關係。然而，大部分的旅遊銷售員通常有一種錯誤的銷售觀念：「如果被劃分到較差的銷售區域，根本就先輸人家一半了」，所以，「地域的區別」往往就成為旅遊銷售員失敗的藉口，但事實上，旅遊消費者真正在乎的是「旅遊產品」本身的品質與銷售人員的「服務品質」，而不只是單純旅遊地點本身。尤其要切記「旅遊專業知識的獲得不是靠記憶或背誦，而是靠親自經歷」；麥克阿瑟將軍也曾說：「戰爭的目的就在贏得勝利」，而「銷售的目的就在達成交易」，故學會如何銷售旅遊商品及學習銷售技巧，是達到此目標不二的法門，而本章的重點也在於此。

# 一、如何銷售旅遊商品

　　一般銷售人員對於客戶開發都做得不夠積極，開發客戶的重點是要投入大量時間，但一般銷售人員投入的時間通常都是不夠的，就比如說同樣身為旅遊銷售員的你我，如果我每天工作十六小時，而你只工作八小時，換句話說你雖然當了旅遊業務員賣了三十六年旅遊商品，但我卻有至少七十二年以上的經驗，意即我的經驗就會是你的兩倍。

　　以下詳述銷售旅遊商品時宜注意之銷售過程、基本原則，以及旅遊銷售之三階段。

## (一)銷售的過程

銷售的過程一般分為下述五步驟：

1.開場白。
2.開創成交先機。
3.滿足及創造旅遊消費者需求。
4.旅遊交易完成。
5.永續關係的維持。

## (二)銷售的基本原則

針對所謂的旅遊消費者設定較高的標準，當爭取到一些價值比較高的客戶時，可以選擇性地放棄部分評價較差的客戶，客戶數量的多寡並不是最重要的，素質才是最值得考慮的因素。同樣地，銷售數量多寡並不重要，重要的是不是有利可圖，旅行業者往往以為銷售量多一定就會與獲利成正比，其實並不然。如何尋找潛在客戶，其秘訣並不太困難，由於大多數銷售員會花費太多時間在追逐表面高銷售量的虛幻假象，以至於遭受失敗，在尋找的過程中，唯有積極地計畫，持續地實行，才能達成真正獲利之目標。以往一些推廣方式，像是使用廣告攻勢、直接寄信、老客戶推薦、加入俱樂部、參與公眾事務或適時舉辦演講等，這些雖然都不是新的花招，但每一個計策都值得一試，而且說不定會造成影響深遠。從事旅遊商品銷售時，五個基本原則依次為：

### ◆創造旅遊需求原則

負責銷售活動的有關部門，應時常探求旅遊消費者的需求，並開發出能滿足此項旅遊需要的旅遊商品或旅遊服務項目，以及隨時

修正與擴大旅遊商品的需求層面。

### ◆旅遊通路系統化原則

銷售管理是在確立能使旅行業者生存的銷售方式或具經濟規模的銷售通路系統化；結合旅行同業的組織，並以強化整體銷售組織體質為目的，進而滿足旅遊消費者之需求。

### ◆以銷售為中心原則

為了滿足旅遊消費者的需要，旅行業者的營運必須設定相對應的公司組織型態與營業內容，例如：立地條件、旅遊商品內容、銷售通路、定價政策等，都必須考慮到以滿足旅遊消費者的需求為前提，不能在政策上受制於外界或落後旅遊消費者的思維，並發揮旅行業者積極主宰旅遊市場的優勢，進而從中獲取旅行業者本身應有的利益。意即旅行業經營者應以銷售為中心的經營及管理，在與消費者利益相結合下，展開有效銷售計畫或商業活動。

### ◆科學的管理原則

過去旅行業者訂定決策時都是採行經驗法則，不論是下年度預算、下一季銷售目標、人力配置或中長期外匯的買賣等，所下的決策往往是「經驗法則」大於理性、系統與科學性的分析與討論，反正「老闆說多少就是多少」、「主管怎麼說就怎麼做」。然而現在經營環境急劇變化，加上利潤空間有限條件下，決策是不容許有所誤差。唯有透過科學的管理原則：計畫實施（plan）→執行（do）→考核（check）→改善（action），才得以確保獲利目標的實踐。

### ◆非價格競爭的原則

包括旅遊銷售員本身的熱忱、訪問次數、顧問式銷售的實踐手法，對零售商的援助及輔導活動，旅遊商品本身的品質、特性與內容等非價格層次的銷售競爭訴求。

### (三)旅遊銷售三階段

銷售不是只有單純銷售旅遊商品，而應包括：「產品」、「品牌」及「銷售員本身」，銷售可分為三個不同階段，分述如下：

1. 第一個階段稱為MI（Material Impact）時代，此階段主要強調銷售旅遊產品的優異性。
2. 第二個階段稱為II（Image Impact）時代，在本階段中強調銷售旅行社或旅遊品牌的形象。
3. 第三個階段稱為SI（Salesman Impact）時代，此階段強調銷售員較其他旅行同業強。

銷售的三階段都是為了提升業績，一般旅行業的高階主管都會一味地要求業務員：「努力地賣！努力地賣！」、「出去發DM！出去發DM！」，再不然就是只追求表面業績數字的成長，卻忽略了毛利遞減的事實。其實銷售成功的關鍵，在於唯有真正體認「銷售的不只是旅遊產品本身」、「客戶喜歡的旅遊商品是什麼？」、「輸給競爭對手的原因為何？」、「客戶對於銷售員的評價如何？」等問題，並且針對這些問題教育銷售員，修正公司銷售策略與產品政策，這樣才能使銷售員銷售能力有所進步，因為銷售員銷售能力的強弱，便是影響公司經營勝負的重要關鍵。

## 二、認清銷售過程中決策者的角色

人的生命時間是有限的，在有限的時間裡，如何開發出無限的商機，這是一個非常重要的課題。開發市場的技巧，不可不慎，否則精疲力竭之後，卻發現仍是一場空。在芸芸眾生中哪些是銷

售對象？而在這些對象中，哪位又是真正的決策購買者？透過幾個初步篩選因素（factors），例如：能力（capabilities）、權力（authorities）、需求（need & want）、條件（conditions）等，以選擇出正確的銷售對象。銷售對象必須是有能力出國旅遊，有權力決定購買且需要此郵遊產品，還必須有條件（包括：體力、健康等）可以搭飛機或郵輪出國。因此，先初步分析「消費者」，才不致於浪費時間及生命對錯誤的銷售對象作銷售。

1. 發起者（initiator）：為率先建議或想到要購買某種旅遊產品的人。
2. 影響者（influencer）：係指其看法或忠告對於決策者在做最後決定時會有影響力的人。
3. 決定者（decider）：為最後下決定購買的決策者，決定是否購買、購買什麼、如何購買或何時購買。
4. 購買者（buyer）：實際花錢購買旅遊產品者，但不一定是實際參團者。
5. 使用者（user）：為實際參加旅遊活動之遊客。（**圖2-1**）

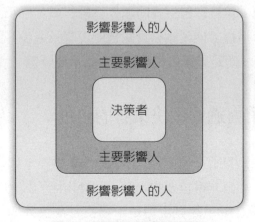

**圖2-1　瞄準決策者過程圖**

　　在認識清楚購買決策中的各種角色後，應善用銷售中的「MAN
法則」，以決定旅遊商品是否能銷售出去。其三個不可缺的條件
為：

1.對方有沒有「錢」。也就是有沒有購買力或資金調度力，尤
　其是價格高的旅遊商品，如果不能在初次訪問或二次訪問之
　前，確實掌握對方的購買力，最後銷售結果一定會是白費力
　氣，徒勞無功。

2.你所極力鼓吹、說服的對象，到底是不是一個具有「決定
　權」的人。如果對方根本無權決定是否可以購買，任憑你說
　得天花亂墜，依然是白費口舌，徒勞無功。

3.對方有沒有購買欲，或者可不可能被喚起購買欲。「需求」
　也是一個根本的問題，如果你所銷售的旅遊商品並不能使買
　方產生興趣，儘管對方有錢也有權，如不能引起旅遊消費者
　的購買欲，也是枉然。

　　以上錢（money）、權（authority）、需求（need）三者合稱
「MAN法則」。其中尤以「錢」最重要，有銷售高價旅遊商品經
驗的銷售員都知道，「錢」是一個關鍵。當然，在有些情況下，一
些客戶身邊臨時沒有足夠的現金，但總不能因此而斷定該客戶就不
會購買。也許是因為剛支付一筆數目龐大的款項，所以手邊目前沒
錢，但如果是信用良好的客戶，可以信任他有能力從公司、銀行或
者其他地方調度現金。若無法確定對方是否有能力購買的情況下，
最好暫時放棄對其銷售。因為，勸誘無錢的人購買，就如同要黑烏
鴉變白一般，是非常困難的。

　　其次，盯牢幕後人員──確認具有決定購買權者是誰。在銷售
活動的場合中，最重要的是要瞭解洽談者是否為具有權力決定購買
與否的人。否則，不論你如何努力地與無決定權或無能力說服決定

權者之人洽商，到頭來還是一場空。在銷售場上馳騁已久的人，必定有這方面的經驗與心得。

事實上，很少在訪問銷售中，會聽到受訪者直接回答你：「我正好想要出國旅遊。」身為銷售者的我們原本應該做的，就是在受訪者無旅遊欲求之下創造出新欲求，而創造出的欲求則能促進購買需求。銷售人員竭盡心力地激發人們的欲求，設法創造出需要，「週年慶」、「年度盛會」、「參加旅遊即有機會參加百萬元摸獎」等，都是以引起客戶的注意為第一要件。

至於具需求的客戶，再怎麼沒有經驗的銷售員都不會弄錯對象，因此，可以說不必考慮對方有沒有購買慾。而購買決定權，除非品質太差，根本不值得一買，否則即使對方沒有權，也可能指引你去找到有決定權的人商談。只有「錢」是假不了的東西，因為不能早日洞察對方到底有多少購買力、有沒有錢、有沒有辦法借到錢，你有可能被迷惑於對方那垂涎三尺的笑臉，而浪費許多時間與勞力，如果能夠一眼看穿就好辦了，問題就在於難以一眼看穿。那麼到底怎樣看穿對方有沒有購買力，這是個很微妙的問題，只有靠不斷累積經驗，培養自己的洞察力。

只要你是在外從事銷售的業務人員，千萬不要忘了「MAN法則」，忘記這個法則最後一定會落得白費力氣與徒勞無功結果。此外，別忘了時間和勞力就是金錢，浪費時間和勞力便是浪費金錢。

# 三、旅遊銷售活動與內容

## (一)單純的銷售與旅遊市場銷售活動之比較

單純的銷售與市場銷售活動（selling）的涵義有所不同，就像前面所說的銷售和行銷（marketing），銷售是單方面的，而行銷是

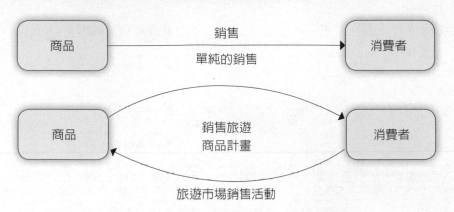

**圖2-2　單純的銷售與旅遊市場銷售活動圖**

雙向的，不同的地方如**圖2-2**所示。此外，行銷的出發點是市場調
查，以及以市場調查為基礎之「商品計畫」。商品計畫完成之後，
即設計銷售促進方案並樹立銷售通路政策。銷售促進方案中，當然
以銷售員活動之加強為最重要，其次，必須重視廣告、售後服務、
公共關係等事項；銷售通路政策在近年來對於企業發展有很大的影
響力。

## (二)旅遊市場銷售活動

　　市場銷售活動指的是把生產、包裝出來的旅遊商品送達旅遊消
費者或使用者時，所實施的一切企業活動（**圖2-2**）。而旅遊市場銷
售活動包含六大活動，其內容分述如下（**圖2-3**）：

### ◆旅遊市場調查
　　1.狹義的旅遊市場調查。
　　2.與行銷組合有關的調查。
　　3.消極符合旅遊消費者的調查。
　　4.積極擴大旅遊市場的可行性調查。

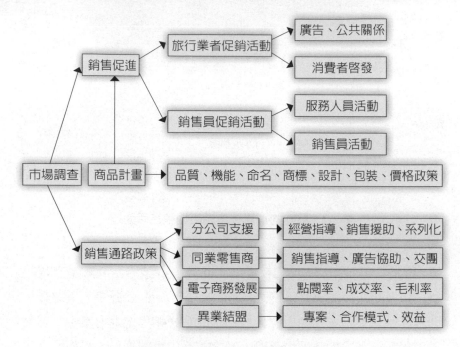

圖2-3　旅遊市場銷售活動系統圖

◆**旅遊商品規劃**

旅遊商品規劃包括：商品定位、銷售對象的確立、銷售通路的選擇、預估銷售量、銷售費用與預估成效等。

◆**行銷通路擬定**

1.通路廣度、深度與長度。

2.新通路的設定、原有通路的維持與管理，以及通路的擴展活動。

3.維持通路的成本分析與獲利率。

◆**銷售活動促進**

1.貫徹重點應集中的原理而加以篩選銷售對象。

2.確認促銷的主題或訴求內容重點。

3.挑選合適的銷售對象與技巧及其方式與組合。

### ◆廣告宣傳活動

廣告宣傳活動可提高旅遊商品的銷售力、知名度與曝光率。

### ◆營收與盈利管理活動

「營收管理」（revenue management）與「盈利管理」（yield management）為銷售活動中的最重要機能，銷售人員不僅要追求營收的成長，更要注重盈收獲利率的提升，這也是實踐銷售策略的執行計畫及第一線的銷售技巧。銷售活動與營收、盈利管理活動的關連性佳，才能確保企業永續生存，否則做再多的生意，卻無法實質的獲利，最後反而虧蝕企業本業卻不自知。

### (三)銷售內容

在銷售過程中，將購買的利益具體描繪出來，讓客戶看結果、聽結果，特別是面對面的訪問銷售，不論何時都能拿旅遊商品到客戶面前展示的銷售則另當別論，若無法展示實物給客戶看時，需切記：要將該「利益」繪製成圖像讓客戶過目，這種表現力是相當重要的。只會用嘴巴說個不停的銷售業務員尤其應該注意「自己理解」與「讓客戶理解」是兩碼事，絕不可以認為自己理解，客戶就一定也可以理解。受大學生歡迎的教授，大都是以易於理解的方式講授課程，課程內容豐富，而無法讓學生理解的教授不見得會叫座，而旅遊銷售業務員的情形亦同，重要的並不是旅遊銷售員本身瞭解旅遊商品多少，因為，決定能否銷售成功的契機，在於是否能讓旅遊商品受客戶歡迎的力量，要將旅遊目錄的文字式說明事項改變成繪圖式的型態是比較困難，然而也是因為如此，所以才顯得更

有其價值。以下幾項是最有效的銷售內容表達方式：

### ◆特色

銷售員必須提出本身旅遊產品的特色（feature）為何，主要包括：航空公司的選擇、飯店等級、地點、餐廳及特別之風味餐、行程內容、景點等特色，以突顯與他人不同之處，讓客人能夠感受到其差異點。

### ◆優點

意指上述的旅遊產品特色，能提供消費者何種幫助，例如：搭乘直飛班機，免轉機之苦；飯店緊鄰海邊，游泳方便；風味餐包括在團費中，不必再額外花費等。

### ◆利益

利益（benefit）是指產品的優點（advantage）如何滿足客戶的可能需要，並進而創造潛在客戶的需求。此利益指的是對旅遊消費者的利益，而非旅行業者本身的利益。銷售員要使旅遊消費者產生非買不可的念頭，不買就立即損失或沒得賺的強烈欲望，最後，更使其能實際產生購買的交易行為。

### ◆需求

需求是指購買旅遊產品的售後感，能令消費者得到夢的解析及夢的實現，除了滿足旅遊消費者的需求之外，而且還是別的商品無法取代的。故銷售的內容，是銷售給旅遊消費者真正需要的以及由銷售者積極創造出其需要的旅遊產品，而不是向旅遊消費者推銷您認為他們需要的旅遊產品。

總之，銷售者要使旅遊消費者有以下的感受，「因為」本公司旅遊產品有如此多「特色」，這將使消費者您獲得別家客人所無法得到的「優點」，也就是說，您參加本公司團體所得到的「利益」

是物超所值之外，也是別人所無法擁有的，它能滿足您的「生理需求」（needs）及「心理需要」（wants）。

# 四、旅遊銷售的趨勢

社會結構產生變化，進而連帶影響政治結構、經濟結構與世界旅遊市場等產生變化，使旅遊上游供應商、旅行業大型批售商、旅行零售商與旅遊從業者必須面臨多種挑戰，探討外界銷售環境結構所產生的變化，有助銷售員掌握正確情勢後，以利成功交易目標之達成。具體旅遊趨勢上的變化如**表2-1**所示。

## (一)消費者個人意識為主

旅遊產品銷售的演進，從早期由旅遊產品生產者的少樣單向提供，隨著旅遊消費者意識升高，發展出各式各樣的旅遊產品，以符合消費者多元化口味，意即：旅遊產品生產者→旅遊消費者→旅遊消費的決策者（有權決定與付錢的人）→旅遊消費實際參與者（真

**表2-1　旅遊銷售趨勢改變比較表**

| 過去 | 現在 |
|---|---|
| 1.對潛在和現有客戶一無所知 | 1.確認潛在和現有客戶 |
| 2.創意導向 | 2.反應導向 |
| 3.遍及整個市場 | 3.滿足每一個利基 |
| 4.評估整個廣告印象 | 4.計算贏得多少新客戶 |
| 5.廣告獨白 | 5.和旅遊消費者對話 |
| 6.對旅遊消費者疲勞轟炸 | 6.和旅遊消費者建立關係 |
| 7.被動的旅遊消費者 | 7.涉入的參與者 |
| 8.大眾行銷 | 8.直接大眾行銷 |
| 9.獨特性的銷售主張 | 9.附加價值主張 |
| 10.單一銷售通路 | 10.多重行銷通路 |

正去玩的人），也就是說從過去未開放出國觀光的「量少價高消費」時代→開放出國觀光後的「大量旅遊消費」→全民觀光的「選擇性消費」。

## (二)價值觀趨勢

以物質滿足為前提→「輸人不輸陣」，別人出國我也要去→該去的都去過，自我實踐，去自己真正想去的；意即朝向自我實現的需要、自我滿足的旅遊需求消費走向。

## (三)銷售方法的趨勢

1. 旅行業者生產者導向→旅遊消費者導向→旅遊客製化導向。
2. 辦公室銷售→新媒體銷售→網路銷售→旅遊經紀人銷售。
3. 少種少量旅遊商品→少種多量旅遊銷售→多種少量消費→多種多量消費。
4. 關係行銷→口碑行銷→品牌行銷→社會行銷。

# 五、銷售策略的制定

銷售策略是提供整個公司銷售活動的最高指導原則，所以，假如您的公司在這方面仍付之闕如的話，您就該遵循下列原則義不容辭地規劃出適合公司運作的銷售策略，即使已經有了相關的策略，也不妨試著檢討看看是否有需要改善的地方。銷售策略包含兩個對象：旅遊市場和旅遊產品，二者的組合模式如**表2-2**所示。可以根據不同市場與產品，採取不同策略，例如：「旅遊市場滲透」、「旅遊市場開發」、「旅遊產品開發」與「旅遊市場多角化」等策略。

### 表2-2　旅遊市場與產品模式

| | 現有旅遊商品 | 新開發旅遊產品 |
| --- | --- | --- |
| 現有旅遊市場 | 旅遊市場滲透 | 旅遊產品開發 |
| 新拓展旅遊市場 | 旅遊市場開發 | 旅遊市場多角化 |

　　銷售組合與策略關係的癥結是銷售策略的中心問題，在於行銷組合是以各要素作最適當的組合，進而以達成對銷售目標的最大貢獻就是銷售組合（**圖2-4**）。

　　如何用最「適」的旅遊產品，以最適的旅遊價格、用最適的銷售通路與銷售方式，銷售給最適的旅遊消費者，使其獲得最適的旅遊滿足。為何是最「適」而非最「佳」？主要是因為旅遊產品或服務在旅遊相關業者的「有限理性」下，只能提供最「適」而無法提供最「佳」的旅遊商品。然而旅遊產品之介紹方式，可以採取下列方式：(1)直接郵寄；(2)書面報告書；(3)錄製錄影帶；(4)電話訪問並解說；(5)面對面拜訪；(6)運用網路系統或製作光碟片。

　　最後，身為旅遊銷售員，隨著資訊科技的發展，如何有效運用銷售工具，強化自我銷售力與提高成交機會是努力的方向。特別要掌握下列三方面：

　　1.視覺效果：將無形產品實體化（realizable），例如以幻燈

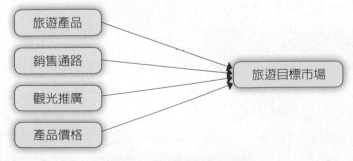

**圖2-4　旅遊銷售組合圖**

片、海報、照片或簡報等方式呈現。

2.銷售內容：使無形商品有形化（tangible），以具體且條約式表現，給消費者安全感。

3.價值感：令旅遊消費者感覺所得比付出多得多，亦即使無形商品價值化（valuable）。

# 六、旅遊商品銷售的準備工作

## (一)訪問前準備

### ◆熟知旅遊產品知識

產品知識包括下列七點：

1.旅遊產品的種類與歷史。
2.旅遊產品的包裝過程。
3.旅遊產品之特色。
4.旅遊產品所能帶給客戶之利益。
5.出團期限與旅遊產品價格。
6.售後服務。
7.與競爭旅遊產品優缺點之比較。

### ◆熟悉準客戶

銷售員在與準客戶見面之前，一定要把對方的學歷、經歷、籍貫、年齡、個性、收入、興趣、專長、子女、家庭狀況、交友關係、家族背景、別人對他的評語，以及個人事蹟等調查得一清二楚之後，才談得上熟悉。一旦摸清準客戶的底細之後，在見面時就像見到多年的老友，非但不會生疏、恐懼，反而顯得親切、熱絡，如

此一來在尚未交談前，你在氣勢上就已取得領先了。假如準客戶是公司的話，應調查下列八點：

1.該公司的信用程度與財務狀況。
2.該公司在同業中的地位。
3.該公司的資本背景與轉投資情況。
4.該公司的營業狀況與往來客戶。
5.該公司的員工素質、士氣、流動率等。
6.該公司的交團與付款的條件。
7.競爭對手與該公司的關係。
8.對公司負責人、業務與線控人員的詳細調查。

### ◆心理上應有的準備

銷售員在訪問之前，一方面應該做最好的準備，另一方面應該做最壞的打算。有了下面三項心理上的準備，就可以為銷售人員建立堅強的心防。

1.訪問可能遭拒絕。
2.訪問可能失敗。
3.預演商談的內容。

### ◆擬定訪問計畫

1.確定訪問目的：做任何事都有其目的，訪問也是一樣。一般說來，訪問的目的不外乎是為了：
(1)取得約見。
(2)禮貌性拜訪。
(3)調查準客戶。
(4)行程估價。
(5)介紹旅遊產品。

　　(6)簽訂旅遊契約。

　　(7)要求介紹其他客戶。

　　(8)收款。

　　(9)處理怨言。

　　(10)售後服務。

2.確立訪問對象：確定訪問的目的之後，根據其目的確立訪問
　的對象爲何者，可能是拜訪決策者、影響決策者、財務單
　位，或是業務單位等不同對象。

3.愼選訪問時間：原則上以準客戶較空閒的時間最妥當，訪問
　時間會因訪問對象的不同而有所差別，例如：

　　(1)家庭主婦：下午三、四點最恰當。

　　(2)公司主管、經理：上午十點至十一點半，或下午兩點半至
　　　五點之間較妥當。

　　(3)商店老闆：下午二點至五點，或晚上九點以後，生意較爲
　　　清淡的時刻。

4.選擇有利的訪問地點：訪問的地點選在準客戶所在的地方或
　是銷售員的展示間均可，原則上尊重對方的意見，只要是不
　會受外界干擾的處所，都是銷售的好地方。

5.排妥訪問行程表：要提高銷售績效，應減少拜訪交通時間，
　增加面談的時間，這有賴妥善規劃訪問行程表，儘量把同一
　地區的準客戶安排在同一個拜訪時段。

6.銷售用具：原子筆、筆記簿、名片、估價單、計算機、介紹
　函、訪問行程表、準客戶名單（包含地址、姓名、電話）、
　旅遊產品行程表、景點照片等銷售用具，應記得攜帶。

## (二)接近準顧客

### ◆事前約見的好處

1.對準客戶表示禮貌與尊重。

2.容易見到有決定權的人。

3.節省寶貴的時間。貿然訪問準客戶，很可能會撲空白跑一趟之外，也會浪費許多時間在等候接見上。為了節省等待的時間，即使事前約好了，也應在約定時刻前半小時，用電話通知他本人或是他的秘書，再度確認並告知即將過去拜訪。

4.增加面談的時間。銷售員業績的好壞，跟銷售員與準客戶面談時間的長短成正比，也就是說，一位傑出的銷售員，會花許多的時間在與準客戶的交談上。

5.留給準客戶較好的印象。

### ◆接近準客戶的方法

下面六種乃是接近準客戶常用的方法：

1.介紹接近法：即是利用有力人士的介紹，以接近準客戶的方法。一般人對陌生的銷售員都有排斥感，可是在熟人的介紹之下，看在熟人的面子，都會接受銷售員的訪問。

2.搭關係接近法：即設法找出自己與對方之間可能相互關連的關係，進而拉攏兩人間的距離，以達到接近準客戶之目的的方法。像是銷售員與準客戶之間的共同經驗、共同嗜好、共同朋友、共同學校等，都是搭關係的好題材；甚至一面之緣或聽過他的演講，也可搭上一點關係。

3.構想式接近法：即是針對準客戶面臨的旅遊問題與預期的需要，提供一個解決的構想與方案，以取得接近準客戶機會的

方法，例如：爲預計不久要結婚或是新婚不久的準客戶，提
供相關度蜜月旅遊行程。

4.調查式接近法：是指銷售員事先擬妥問卷，藉故請教準客戶
的意見，以取得接近的方法。此法較易消除對方的戒心，但
是如何從請教問題轉變爲銷售，則是一個大學問，萬一手法
拙劣，會使對方有受騙之感，那就得不償失了。

5.資料式接近法：即在訪問之前，先寄旅遊產品目錄與資料，
然後再用電話追蹤聯絡，以接近準客戶的方法。

6.鍥而不捨式接近法：在遭受多次拒絕之後，仍舊鍥而不捨，
不斷以直衝訪問、寄送資料、打電話問候等方式，以感動對
方，取得接近的方法。

# 七、旅遊商品銷售成功的關鍵因素

大多數旅行業者會把大部分費用及資源投入在專業知識上的訓
練，認爲對產品瞭解越多銷售業績一定相對提高，但如果一位銷售
員只具有旅遊產品的銷售技巧，則僅可稱其爲旅遊「教育者」，而
非銷售者。專業知識只是成功旅遊銷售者條件之一，而成功旅遊商
品銷售應具備以下條件（圖2-5）：

## (一)觀光相關專業知識

所謂「知識就是銷售力」，觀光相關專業知識（占20%），包
括從對公司旅遊產品、旅遊市場交易狀況、旅遊消費者需求等方面
進行瞭解，故相關旅遊銷售知識應包含有：

1.旅遊商品知識。

2.旅遊市場知識。

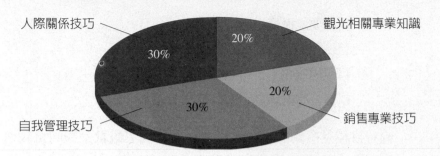

人際關係技巧 30%

觀光相關專業知識 20%

自我管理技巧 30%

銷售專業技巧 20%

**圖2-5 旅遊商品銷售成功關鍵因素**

3.客戶經營知識。

4.世界時事知識。

5.經營管理知識。

6.旅遊休閒知識。

## (二)銷售專業技巧

銷售專業的技巧（占20%），包含準備、調整、說明等。

1.把握提高業績的關鍵。

2.提高成交率。

3.提高單位銷售金額。

4.更大的行動量與拜訪量。

5.縮短成交時間。

6.客戶回購與轉介紹。

7.設定目標：

　(1)目標明確化。

　(2)目標時間。

　(3)目標合理：

　　‧目標與目標之間不相衝突。

・目標要能激發自己的潛能。

・目標要配合公司與部門。

・目標視覺化。

・根據目標訂出實際的行動量。

光有目標是不夠的，因為目標只是一個主觀且樂觀的自我期望，真正的目標必須配合具體的行動步驟，因此，設定目標之後，根據目標的質量展開達成目標的行動計畫。舉例來說，假設給自己設定的每月業績「目標」是旅遊批售一百點、直售底薪兩倍半或多少人頭數，然後開始倒算，如果長線每個客戶平均三點、短線兩點，那麼，要達成目標就至少需要有三十個成交客戶；再計算平時成交率，如果是三分之一，也就是每三個客戶大約成交一個，則要成交三十個客戶，就必須和九十個客戶洽談；而一個月有四週，平均每週必須拜訪與洽談二十五名客戶，這二十五名客戶就是每週的行動量，應當在每天的行事曆中出現。唯有根據目標規劃出具體的行動方案與行動步驟，成為行動計畫，有了具體行動的目標，才是真正具有實際意義的。並且在每天與每週結束時統計自己的業績表現，並且檢討當週或當天有沒有什麼地方需要改進。

## (三)自我管理技巧

自我管理技巧（占30%），包含態度、個性、偏好、口才。

1.分析公司特質：「形象」、「財務」、「客戶」、「員工」、「產品」。

2.決定自我成長目標是否與公司未來發展符合。

3.如何達成自我目標。

4.具體之中、長期計畫。

5.回饋，修正自我計畫，或退出此公司。

此外，「時間管理」對從事銷售工作的人而言是非常重要的管理工具。要讓時間發揮最大效益，可以從幾個簡單的方向開始著手：

1.改變對時間的看法和態度。

2.把時間用在最有生產力的事情上。

3.設定目標和擬定計畫。

4.善用零碎的時間。

5.將不需要的雜物和紙張丟棄。

6.詢問善用時間的業務高手學習其經驗。

7.管理情緒，保持樂觀。

8.懂得適時說「不」。

9.集中處理瑣碎的事。

## (四)人際關係技巧

人際關係技巧（占30%），包含商談技巧、交涉手腕。要有效的掌握「行銷自我」重點，其實一點也不困難，重要的是以具體的行動和更主動積極的態度來自我要求。具體的方法可以從幾個簡單的面向來著手：

1.要向別人成功推銷自我前，一定要先向自己推銷自己。

2.主動出擊。

3.注意自我的形象。

4.永遠以肯定、自信與親和力的態度去面對客戶，讓他人從自我身上感受到令人愉悅的人格特質。

5.善用微笑、聆聽與讚美這三個最容易讓人們留下深刻好印象

的銷售技巧。

6.確定每一位熟識的朋友知道自己的工作、專長，並在與每位新朋友認識時，讓對方知道同樣的資訊並擁有自己的名片。

7.結識新朋友後，在適當的日子寄給對方卡片、信箋或電子郵件等，因為那些是持續加深對方印象與擴展人際關係極為重要的利器，例如客戶生日時寄送生日賀卡。

8.在辦公室中擺設一些能夠證明自己專業能力與傑出表現的憑證，就像醫師診所內掛放的各項執照與病人送的匾額，此外，擺放得獎紀錄、檢定證書或者是專業課程的結業證書，這些也都是相當不錯的方式。

建立自己的銷售品牌，是旅遊業者當今要務，至於如何建立自己銷售品牌之要點，可從下列方式著手：

1.擁有不斷地學習心。

2.知道客戶所需要的東西。

3.注意每個細節。

4.不斷地蒐集更好、更新的資訊。

5.發展個人的銷售風格。

6.別忘了客戶是很健忘的。

7.自己是最佳敵人。

8.切勿欺騙或愚弄客戶。

## (五)自我檢討

客觀地檢討自己，就是要使自己「處於別人的立場」，如此一來，工作的能力也會隨之提升起來。自我檢討可以得到下列七種益處：

1.能瞭解別人。當你懂得如何稱讚別人時，別人定會對你產生好感。相對地，如果你不喜歡別人，別人也無從喜歡上你，你若討厭別人，別人也會討厭你。

2.能掌握結識別人的良機。

3.對方會彌補你的不足。

4.全身會散發出親切的氣氛。

5.提高整個市場的水準。

6.產生滋潤的效果。

7.自信產生力量。

　　總之，銷售員在銷售旅遊商品的時候，如果只想賣商品，交易是不容易成功的，我們要先銷售自己的人格、風度，然後推銷公司的信譽，讓客戶對於公司有所瞭解之後，就是開始銷售旅遊商品的效能及旅遊商品的服務，使客戶相信商品的效能確實能夠讓他享受到所期待的服務，最後才是銷售旅遊商品，達成銷售的目的。成功銷售旅遊商品關鍵因素不單單只在商品上，出類拔萃的旅遊商品，本身一定有別家旅行業者所提供之旅行商品所沒有、所無法比擬的特色，然而，它之所以暢銷並非由於旅遊商品本身的魅力，促使旅遊消費者決定購買，會熱賣是因為你的銷售。所以，銷售旅遊商品時須注意：

1.銷售你自己：現在就試著轉換立場，想像一下如果你是客戶，一個不知來歷、不明底細的銷售員向你推銷商品的時候，你是不是會馬上相信他呢？除非他的人格及風度等令你相信他並不是騙人的，否則你應該不會輕易地答應和他談生意。所以，當你銷售旅遊商品時必須先推銷你自己，也就是先設法獲得客戶的信任，才能進一步向客戶銷售商品。

2.銷售公司的信譽：把你自己推銷成功之後，客戶不一定會相

信你的旅遊商品，你還要推銷旅行社的信譽，讓客戶相信這家旅行社的旅遊商品一定不會有什麼差錯。

3.銷售旅遊商品的效用及其服務：客戶並不是要買旅遊商品本身，他需要的是旅遊商品的優點所帶給他的具體效用或服務；而每一個客戶所欣賞的旅遊商品之優點都不一樣，所以必須尋找到他最欣賞的優點。

4.銷售旅遊商品：把旅遊商品之效用向客戶說明後，要說服客戶，向其銷售商品，最後交易就會成立。

## 「說者無心，聽者有意」

### 一、案例

　　幾年前，我在一家直售旅行社工作，公司有位二十一歲的職員，她有好的穿著及容貌，並嘗試透過各種方法去接觸客人，是一位討人喜歡的新人。公司並不期望她去賣旅行產品，於是指示她去完成一些簡單的行政管理工作，並且跟在副理身旁，觀察應如何與客人交涉，以及負責一些文書作業處理的程序。而年資較淺的她，目前尚不必與客戶交涉。某天，有位老客戶來繳清其餘款，那是一位貴賓級的友善客戶，每年都會訂幾個相當昂貴的行程，他喜歡感到「特別」，因為，他總是受到很好的員工招待。他與副理說了一些話之後，便開始與這位新人談到他如何喜歡旅遊、如何成功等。最後，回到今天來訪的話題上，並交付了一張支票。「今天是幾號呢？」老客戶問，新人回答：「十三號。」老客戶緊接著說：「天啊！今天是十三號星期五，就某方面來說是不吉利的。」新人隨口說：「是啊！也許你的支票會跳票哦！」這句話使老客戶和我們都感到相當震驚，當下我們都希望有個地洞可以鑽進去。當時這位年輕副理也是第一次遇到此種狀況，雖然那位新人是無心的，她只是想試著與客戶做友好的談話，可是這位新人因為缺乏經驗使她在一個不適當的情況下，造成不當的對話。幸虧此客戶已是多年好友，所以並沒有影響到日後的關係，後來那位老客戶還是繼續接受我們旅行社所提供的服務。但如果他是第一次來的客人，這也可能是他最後一次來吧！

### 二、啟示

　　旅行社是直接接觸客戶的行業，不但需要有好的口才，也需要

一個整齊、姣好的外貌，然而從本案例中我們可以發現，如果有機會受人提拔，當然可以平步青雲地在工作崗位上大展長才，但還是不能忽略了與客戶第一次見面時應注意的禮儀，即使是很熟絡的客戶，或者你是公司的紅人，都不能如此草率行事、貿然發言。所謂「禮多人不怪」，因此，在與人交談中，千萬別因為想拉進彼此距離而開了不適當的玩笑，到時候不但不好笑反而造成彼此的尷尬。因此，能夠多做事少說話，並且謹記「禍從口出」的道理，這樣必能免去如案例中的尷尬情況了。

## 三、心得

　　當別人在談話時，千萬不可隨便插話，否則即使是無心的過錯，也可能造成無法彌補的錯誤。特別是「說者無心，聽者有意」，自己往往已得罪人，卻又不知哪裡得罪，可能在以後職場上埋下暗礁。另外，在一個新的環境中，總是會有許多不懂的地方，不懂就要多多的學習，多開口去問，就能夠獲得新的知識。當然，每次犯錯誤的時候，就是學習的機會，所以要能掌握時機去學習。成功是靠自己的努力而來的，因此，對於任何一個機會都應把握住。

## 重點專有名詞

1.「潛在客戶」（prospects）

2.「MAN法則」（money, authority, need）

3.「FABN」（feature, advantage, benefit, need）

4.「實體化」（realizable）

5.「有型化」（tangible）

 ## 問題與討論

1.闡述銷售的過程與原則。

2.旅遊銷售三階段為何？

3.旅遊決策過程中不同的角色為何？

4.請說明銷售活動與內容為何？

5.分析旅遊銷售的未來趨勢。

6.如何制定銷售策略？

7.旅遊銷售準備工作為何？

8.請說明旅遊商品銷售成功的關鍵因素為何？

測驗題

（　）1.透過科學的管理原則爲何？（A）計畫實施（plan）→執行（do）→考核（check）→改善（action）（B）計畫實施（plan）→考核（check）→執行（do）→改善（action）（C）改善（action）→執行（do）→考核（check）→計畫實施（plan）（D）以上皆非　的科學管理方法，以確保利潤的實踐

（　）2.銷售不是只有單純銷售旅遊商品，而應包括：「產品」、「品牌」及「銷售員本身」，銷售所包括三個不同層次，下列何者爲是？（A）第一個階段稱爲MI（Material Impact）的時代（B）第二個階段稱爲SI（Salesman Impact）的時代（C）第三個階段稱爲II（Image Impact）的時代（D）以上皆是

（　）3.在認識清楚購買決策中的角色後，應善用銷售中的「MAN法則」，以決定旅遊商品是否能銷售出去，何者爲不可缺的條件？（A）時刻（moment）（B）行動（action）（C）需求（need）（D）以上皆是

（　）4.旅遊產品之介紹方式，不可以採取下列何種方式？（A）不分日夜不斷地打電話推銷（B）錄製錄影帶（C）面對面拜訪（D）直接郵寄

（　）5.社會結構產生變化，政治結構、經濟結構與世界旅遊市場等產生變化，使旅遊上游供應商、旅行業大型批售商、旅行零售商與旅遊從業者必須面臨挑戰，探討外界銷售環境結構所產生的變化，具體旅遊趨勢上的變化何者爲非？（A）消費者個人意識爲主（B）價值觀趨勢（C）環境改

變趨勢（D）銷售方法的趨勢

（　）6.接近準客戶的方法下列何者為非？（A）構想式接近法
（B）突擊式接近法（C）鍥而不捨式接近法（D）搭關係
接近法

（　）7.對一個從事銷售工作的人而言，非常重要的管理工具是下
列何者？（A）時間管理（B）營收管理（C）情緒管理
（D）資料管理

（　）8.出類拔萃的旅遊商品，它之所以暢銷並非由於旅遊商品本
身的魅力促使旅遊消費者決定購買，而是在於銷售者；銷
售旅遊商品的要素是？（A）銷售你自己、銷售公司的信
譽、銷售旅遊服務、銷售旅遊商品（B）銷售公司的信譽、
銷售旅遊商品的效用及其服務、銷售旅遊商品（C）銷售
你自己、銷售公司的信譽、銷售旅遊商品的效用及其服務
（D）銷售利益、銷售公司的信譽、銷售旅遊商品的效用及
其服務、銷售旅遊商品

（　）9.從事旅遊商品銷售時五個基本原則，下列何者為非？（A）
創造旅遊需求原則（B）以科學的管理原則（C）價格競爭
的原則（D）創造旅遊需求原則

（　）10.最有效的銷售內容表達方式「FABN」，下列何者正確？
（A）feature, authority, benefit, need（B）feature, advantage,
benefit, need（C）feature, action, benefit, need（D）feature,
authority, beware, necessary

解答：

| 1 | 2 | 3 | 4 | 5 | 6 | 7 | 8 | 9 | 10 |
|---|---|---|---|---|---|---|---|---|----|
| A | A | C | A | D | B | A | C | C | B |

# 第三章

# 銷售對象的開發

## 學習目標

一、認清銷售規劃的必要性

二、瞭解銷售對象的種類

三、學習拜訪客戶的方法

四、開發潛在客戶的方法

五、如何處理訪問恐懼症？

六、如何與客戶締結商談的方法？

　　勤跑客戶並不能保證一定能拿到訂單，必須懂得有效利用時間，規劃拜訪對象、拜訪時間，以及研擬出每次拜訪的特定計畫，以達到自己的目標。對銷售活動進行規劃，會讓潛在客戶覺得你做事有條理，而對你信賴有加，這將使失敗機率降到最低，相反地，會讓成功機率提升到最高。最後，規劃可以讓你排定事情的優先順序，同時，讓自己瞭解已走到目標之路的哪一階段，研擬一套具體的「策略規劃」，會促使你做邏輯性的思考，進一步根據此「策略規劃」目標，作為決策的依據。此外，也能夠提醒自己：為了達成交易還必須採取哪些步驟，因此，本章的重點在於說明「如何做好銷售對象的規劃與開發」。

# 一、銷售規劃的必要性

　　實際的銷售週期包括一次或多次的銷售拜訪，成功地完成每一週期的銷售拜訪，而拜訪次數則決定於訂單的大小、複雜性而有所不同，此外，本身的辦事效率對於銷售拜訪也具有一定的影響力。每次銷售拜訪都可劃分為三個不同階段：「開場白」、「本題」、「結束」。

## (一)銷售訪問的開場白

　　銷售訪問的開場白通常相當簡短，會運用到以下的技巧：

### ◆獲得注意力

　　成功地拉開銷售拜訪的序幕，是達成拜訪目的一個重要的里程碑。你必須迅速抓住潛在客戶的注意力，讓他對你和你的話題都感到興趣。好的開始就是成功的一半，開場的三十秒鐘可說是關鍵時刻。

### ◆知所欲言

研擬一套具專業水準的介紹詞，但不能使用專業術語，以避免消費者聽不懂，且必須針對不同對象使用不同的語言，使得消費者能夠聽得進去，同時也瞭解你所要表達的意涵。

### ◆搭起橋樑

在任何的銷售拜訪中，針對潛在客戶個人感興趣的話題進行討論，可以使氣氛熱絡起來，因此可以針對潛在客戶所感興趣的主題，主動發出真誠的讚美，將有助於拉近距離。如果是第一次拜訪，其他人的介紹或推薦無疑是很好的一個敲門磚。如果是後續拜訪，便應該簡要敘述上一次拜訪的結果，並徵求潛在客戶的認同。不論是初次拜訪或後續拜訪，務必向潛在客戶清楚說明此次拜訪的目的。

### ◆詢問問題

蒐集消費者資訊，可透過增加拜訪次數與談論消費者有興趣的議題，使消費者有意願發問，讓消費者可以「聽7分，說3分」，是蒐集消費者資訊的好方法。

### ◆傾聽

瞭解潛在客戶的觀點，在他的談話中尋找重點，觀察他的姿勢，評估他的說話內容。

### ◆提出構想

銷售拜訪的主要目的，不但要確認潛在客戶的需求，而且要讓消費者認同這些需求的確存在。

### ◆摘要

對自己所瞭解的討論內容或達成共識的事項，應隨時彙整成簡

要敘述，使消費者能明確知道前面所討論的內容與事項。

要讓潛在客戶確信需要你所提出的解決方法，必須先讓他體認與產生這種需求。簡言之，確認需求，透過有效的詢問、傾聽及衡量潛在客戶的反應，你可以在腦海中確認潛在客戶的真正需求，就如同「需求開發」階段的做法一樣，讓潛在客戶意識並認同此需求，透過有效的詢問、傾聽及適當使用推銷輔助器材，讓潛在客戶認同你所提的需求，而且答應要實施你的解決方案。當潛在客戶已經意識到問題的存在時，便可以向他們提出解決方法，敲定訂單。如果前面幾個步驟都已順利，接下來自然就是最重要、也最令人興奮的敲定訂單步驟。

## (二)銷售的內涵

銷售的內涵包括有：

1. 介紹自己及自己代表的旅行社。
2. 感謝潛在客戶願意花時間接受拜訪。
3. 表達自己的熱誠，透過握手、微笑以及開朗的表情，傳達你的誠意。
4. 表現出自信、熱心與得體。
5. 儀表是塑造正面形象的一個重要因素，整潔、得體的打扮，是銷售員的形象表徵。
6. 拜訪前做好準備工作，沒有做好事前拜訪準備的感覺會令人焦慮不安，它不只讓你心神不定，也浪費寶貴的銷售時間，不要有「到時候看著辦」的心態。
7. 利用開放式問題打開潛在客戶的話匣子。
8. 瞭解潛在客戶的業務內容。
9. 開始和潛在客戶交談時，不妨一邊觀察他們的人格特質，是

屬於熱心、直腸子、優柔寡斷、內斂或冷漠等，並據以調整銷售策略。在銷售週期的初期階段，也許要拜訪許多不同的部門，和許多人洽談之後，才能找到關鍵人物。此外，中、高階管理階層，財務及營業部門主管，也可能立場不一，因此，你不能靠著一套推銷術語便想打通所有的關卡，你必須讓所有階層的人對你的解決方法都感興趣，進而爭取到向所有階層推銷的權利。潛在客戶會向他們所喜歡的銷售員購買產品，你必須抓住他們的注意力，引發他們的興趣，而且建立和諧關係，有效贏得向他們銷售的權利。

## (三)解決方案的吸引力

一個完善解決方案的吸引力包含有：

1.你的提案是否迎合潛在客戶需求？
2.你的提案是否符合潛在客戶條件？
3.你的提案是否提高潛在客戶的需求迫切性？
4.你的提案是否能誘發潛在客戶採取行動？
5.你要向潛在客戶證明自己的提案是他所能做的最佳旅遊決策。

視解決方案或服務的複雜性，你或許要做一次或一次以上的說明。而初步的旅遊產品說明應該含括以下四點：

1.對解決方案做概要說明。
2.針對洽談的特定對象，強調某一利益。
3.說明解決方案迎合潛在客戶需求及條件，並且敘述解決方案的結果及利益。
4.向訪談客戶詢問：「在我做最後的旅遊產品說明時，是否能

得到你完全的配合？」

銷售的基本概念假設：旅遊消費者及企業不會一次就向貴公司購買足夠的旅遊產品及服務，在此一假設前提下，旅遊產品及服務是需要不斷地創新，滿足既有與未來的需求。此外，應該建立買賣雙方之間永續的「信賴」關係。過去旅行業者在客戶資料處理上，浪費了無以計數的時間，相對地，只挪出甚少時間來設定目標，我們努力去瞭解客戶，卻從未進一步做策略規劃；花了時間蒐集資料，卻從未拿來加以運用；或者針對某一客戶做了策略規劃，卻未先行假想其中所存在的潛在機會。因此，策略從未反映出真正潛藏的機會，而僅是憑空規劃而已。正如蕭伯納老年時告訴觀眾說：「我年輕時，計畫每週排出兩段時間，什麼事也不做，只是靜下來思考。我從未達成這個計畫，但設法去做而已，已經讓我名利雙收。」

目標（goals）與目的（objects）之間是沒有衝突存在的，目標表現的是理想中的一面，目的則比較是屬於實際與準確的描述，而且是可以被衡量的，以及可以在較短時限內以能達到的成果來表達。經營環境瞬息萬變，過去善於「銷售」的公司，所提供的傳統銷售方式或許可以滿足一般消費者需求的產品或服務，但是現在不難發現，如果對中、大型客戶還是套用以前的銷售老方法，將很難達到預期的「營業收入」及「實際獲利」的目標。許多拜訪大客戶的銷售員，不但缺乏規劃方面的訓練，也缺乏客戶滲透長期策略研擬的訓練。面對不確定的經營環境與十倍速競爭時代，銷售員應隨時隨地自我學習與成長。

## 二、銷售對象的種類

　　如何尋找準客戶？任何投入銷售行列的人，首先面臨到的第一個問題就是：客戶在哪裡？由於整個推銷的過程費時耗力，為了避免不必要的時間與人力浪費，如何評估對象找對準客戶之課題，就顯得更為重要。雖然您無法選擇自己的父母，但是您絕對有權力來選擇自己的客戶，也可以換句話說到處都有銷售機會，只要是對您的旅遊產品或服務有合理需求的人，都可能是您的潛在客戶。大部分的銷售員會有一種錯誤的觀念，以為只要目前是屬於別人的客戶，就永遠是別人的，其實不然，旅遊消費者隨時都張著雪亮的雙眼在做比較評估；一個有心的旅遊銷售員會發現到處都是拓展業績的機會，許多寶貴的資源常因為一般人的忽略或誤用，而白白浪費掉。學會如何歸納出開發銷售對象時可利用的資源並善加利用者，則成功可待，相反地，囿於傳統者，即是畫地自限，不可能有什麼大成就可言。直覺上「顧客」是不具名稱的，而「客戶」才有名稱上的意義，顧客僅是公司提供服務人群的一部分，或是某一較大市場區隔的一部分而已，而客戶則是可具體指出的服務對象。一般銷售對象之開發分為下列幾項：

### (一)內部銷售

### ◆員工

　　或許您一直忽略公司中最重要的一塊瑰寶──「員工」，他們可能會提供各種從來沒有人會注意到，卻極具潛力的銷售管道與交易成功的機會。以下就是兩種刺激員工銷售的有效方法：

1. 公告獎勵制度，激勵員工成長：發出公告，讓所有員工瞭解，只要公司業績成長，每個人都有晉升、加給的機會。
2. 發展潛力客戶為優先：要求員工提供一個最具開發潛力的客戶名單，列為您優先努力的目標，如此一來您不僅可以將這些潛在客戶區分出等級，最重要的還可以誘導您的員工主動地提供相關資訊。

### ◆高階主管

1. 您知道公司內部最有價值的資訊偵測站是誰嗎？就是您的頂頭上司。
2. 希望受人重視是人的天性，所以，假如您身為老闆，切記放下身段，讓每位員工瞭解，任何人只要真的有好意見，就是您的座上客，對一般人來說，如能受到高階主管青睞與協助，或可以與公司最重要的人物平起平坐，是一件很光榮的事情。

## (二)外部銷售

### ◆同業銷售

　　或許您會不解地問：「既然是競爭對手，又怎麼可能成為您可利用的資源呢？」這是因為有時候由於客戶之間有衝突的關係，或是其他特殊的理由，導致對手無法接下這筆生意的情況發生時，同業極有可能將此客戶轉交給您，因此，同業銷售亦為公司業務中非常重要的一環。

### ◆中上游供應商

　　身為一位銷售員，絕對不能夠放棄任何可以利用的人脈關係。中、上游旅遊供應商是最值得開發的，其中最常被忽略的銷售機

會，就是提供機位的航空公司、觀光服務機構或旅遊保險等相關服務的往來公司。

## ◆廣告

廣告也是銷售戰中重要的一環，但是無論如何耀眼誘人的廣告，也只是一個引言，廣告是為即將來臨的真槍實彈銷售競賽做鋪路的工作。一般而言，廣告的功能，是為了加強一般人對所要銷售的旅遊產品或服務的印象。所以，愈是特殊醒目的廣告，愈能突顯出廣告的效果，至於廣告本身能夠協助銷售人員增加多少業績，就得看個人的道行高深。

## ◆旅遊展

對於已設定好特定行為的潛在客戶時，接下來就是實際地一一親自拜訪，當然，平時不可能隨時都能夠見到該公司的首腦人物，唯有一個時機，就是舉辦相關旅遊商展的時候，這是難能可貴的一次機會。

1. 理所當然地應該掌握哪些客戶會在什麼時候參加什麼展覽。在即將舉辦旅遊展的這時候，您禮貌上應該登門造訪，或許同時您也可以發掘一些潛在客戶。
2. 在每一次出擊時，必須要有完善的規劃，而不是抱著碰運氣的心態，至少，在心裡要有以下幾點腹案：(1)對象是誰？(2)策略為何？(3)設定的目標是什麼？因為會去參加旅遊展覽的同業或旅遊消費者，通常都肩負著公司使命，所以，一定要讓自己的造訪有實際價值，且不會讓人有受打擾的感覺。

## ◆社團或社區活動

社團或社區活動是一個外部銷售的良好時機，同時也是建立人脈的最佳機會，像是獅子會、同濟會、青商會等都是。

### ◆問卷或旅遊雜誌回函

客戶的滿意度是最寶貴的資訊來源，當然，別期待客戶會主動提供什麼消息給你，因此，可以做個意見調查，同時感謝他們的批評指教，這也是個不錯的點子。問卷調查所得之結果，別忘了從中分析，取得有效的結果資料，仔細查看其中有沒有可能成為你的潛在客戶的客源。旅遊雜誌回函或問卷的內容或許正是你的專業領域範圍，這時候也不妨仔細地填寫，看看是否可以提供一些意見供其參考。

### ◆網路行銷

網際網路是現代人普遍使用的資訊傳播媒體之一，在資訊流通快速的現代社會中，不可忽視網際網路這一區塊所可能產生的銷售機會，其爆發力是無法想像的。

### ◆親友

口耳相傳向來是最快速且最有效用的傳播方式，一般人通常要決定購買某項產品前，一定會詢問親朋好友的經驗或建議，以作為決策時的參考。

### ◆異業結盟

異業結盟是整合客戶需求而產生的一種銷售方式，不同類型業者雙方互相搭配，各取所需，達成各自欲完成之目標，同時也能滿足客戶多元化需求，創造一個三贏的局面。異業結盟業者種類繁多，例如：報社、信用卡公司、百貨公司、銀行、婚紗攝影禮服公司等。

### ◆駐台旅遊局

駐台旅遊局的相關員工，除了當然也是消費者之外，但最重

要的是，透過與其保持良好互動，可以達到最新旅遊訊息的經驗交流，也有助於產品的銷售及創新。

### ◆自行進入的客人

這種客人通常是已經對產品產生一定興趣，才願意自行至公司詢問相關訊息，因此，銷售員更應該加以掌握這個機會，但要懂得拿捏，若操之過急可能會嚇跑客人，而不想再度接受你的服務。

### ◆頂尖銷售員

一般人總是沿襲著傳統的管道來尋找新客戶，其實，還有一個你絕對意想不到的可利用資源——頂尖銷售員，他往往擁有廣大的人際網絡或強大的關係銷售能力。如果能妥善掌握與運用，其效用是數倍的成長。

### ◆應徵者

這也是一般人很少利用的資源，當然事先必須與人力資源部門達成共識，從所有來應徵的人口中，挖掘一些有價值的資訊，例如：誰可能是具潛力的客戶？該如何打入他們的市場？因為每個人觀看事情的角度不同，應徵者可能提供的訊息剛好正是我們所需要的。

總之，有完善的新規劃，有值得開發的潛在客戶，也有可利用的資源，接下來要進行的就是設定完成時間，沒有付諸實行的計畫，不過淪為空談罷了。

## 三、拜訪客戶的方法

### (一)拜訪的原則

若將銷售方法加以區分的話，大致可分為兩大類：(1)「店頭銷

售」，此種銷售方式以一店面銷售為代表，例如：易遊網；(2)「訪問銷售」，一般較無品牌形象與公司知名度的旅行業者或其他產業，例如：保險、日常用品、化妝品、汽車等。對「店頭銷售」而言，最重要的是有多少客戶曾購買過；同樣地，對「訪問銷售」而言，最重要的則是有多少的訪問件數。

從圖**3-1**中得知「訪問件數」是訪問銷售的「銷售業績」母體。時代不斷地變遷，人的想法也隨時在改變，但不論經濟的潮流如何變化，業務員的銷售業績仍舊是與訪問次數成正比的。訪談的方法，有幾種一成不變的方式，簡單地加以整理如**表3-1**所示。除了**表3-1**所列舉的方法之外，仍有許多其他的方式，雖然每個方法在銷售過程運用上都各有巧妙不同，但最具實力並且歷久不衰的方式就是「挨家挨戶訪問」。即使是挨家挨戶並且保持著微笑去拜訪，仍然經常會受到拒絕，若一旦遭拒就馬上放棄，立刻再換一家試試，甚至改變挨家挨戶的方式，而視情況選擇拜訪對象，這樣雖然比較輕鬆，但如此一來自己就會逐漸習慣以輕鬆的方式去作拜訪，進而變成一個脆弱，甚至是不堪一擊的業務員。通常能堅持下去的銷售員，都能夠獲得非常好的業績成長，因為客戶就算不是馬上購買，也可能在下次有此需求時，第一個想到的就是你。

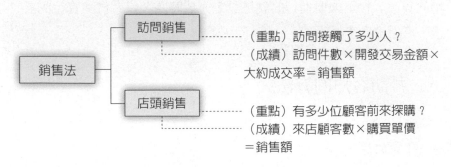

圖3-1　「店頭銷售」和「訪問銷售」的差異

**表3-1 銷售訪問種類表**

| 訪問的種類 | 方法 | 注意事項 |
|---|---|---|
| 挨家挨戶訪問 | 不遺漏任何一戶人家，挨家挨戶訪問。 | 訪問銷售的不變法則，體驗許多拒絕，學會教科書中所沒有的第六感及訣竅要點。 |
| 選別訪問 | 事先對訪問的對象加以過濾選擇，再做重點式的訪問。 | 若不是相當具有經驗的人，是不太容易選別客戶的。 |
| 預先通知訪問 | 用DM、信、電話等方式取得聯繫後再前往訪問。 | 若技巧不夠，有時就會產生反效果，在訪問前就被拒絕。DM等不單單是光靠銷售技術就可以行得通的，還需由文字語言和計畫方案等互相配合而成。 |
| 結隊訪問 | 非單獨前往訪問，而由二人、三人的方式前往訪問。 | 引導新進人員現場實習時所用之方法。要求相互依存，不可想學作孤獨的戰士。 |

此外，「名片」是自我人格的代表，也是其自我意識的表達，若能有效強化名片功用，可提升自我意識外，將會對你的銷售業績有所幫助，這是相當具有效果的做法。

拜訪結束後，業務員對受訪者的心態，無論成交與否，就是要採取下列的行動：

1.即使受到拒絕也絕對要說聲「非常謝謝您」。

2.訪問完畢時，也一樣需用鄭重的態度彎腰、點頭鞠躬以表謝意。

3.關門離開時，需再次向對方表示謝意。

4.切記勿背對門，用後手關門。

如何製造再次訪問的機會——切勿忘記製造再度訪問的契機。旅遊銷售員經常失敗的因素之一，就是忘了製造再度訪問的契機就告辭離開客戶，除非是相當幸運，否則很少有業務員能在初次訪問

後便達成簽約的目的。「初訪之結果為再訪之開始」，因此銷售員一定要能澈底瞭解這個想法。

### (二)情論重於理論

若旅遊銷售員與客戶的心思能巧妙地連結在一起，就能在圓滿的洽商之中將旅遊商品銷售而出。我們將客戶的心與自己的心相連接一事稱之為交際應酬，「交際應酬」從表面聽起來雖然有些逢場作戲的味道，但其中也是包含能夠以真情來與初次見面之人相互交流之意，只要以誠心對待，客戶一定能感受到您的用心。

如何預防客戶說「NO」的談話方式──就是使客戶說「Yes」，其做法如下：

### ◆沒有人的名字是「客戶」

能脫口而出消費者的姓名──「名字作戰」能快速縮短銷售員與消費者之間的距離。不論是誰都摯愛自己的姓名，若能記得此客戶的喜好更能有所助益，就像是到常購買的鹽酥雞攤買東西時，此時老闆若主動問你：「小新，不加辣、胡椒多一點嗎？」，相信你一定能體會到非常溫馨的感覺。因此，有許多人為了讓他人全心全意為自己效命，都會深切記住曾給予自己協助之人的姓名，甚至更進一步記得他的喜好。

### ◆小禮物作戰的效用──以實際形態表現出感情

贈送禮物是表現感情的方式之一，或許會覺得用禮物表達感情是很奇怪的事，但就收受者的立場而言，適當的小禮物，並不會讓人感到有負擔。採用的方法是加強與客戶間的人際關係，並請求他再介紹其他的客戶，如此一來便能像滾雪球一樣不斷地增加許多新的客戶。這類型的業務員中，有許多都是非常善於「小禮物作

戰」，方法有：

　　1.到遠方出差時帶當地鄉土禮品贈送客戶。

　　2.客戶有喜事時贈送禮品。

## ◆座位的禮節

　　或許這些都是小細節，不傷大雅的事，但在注重禮節的現代，旅遊銷售員還是應瞭解與客戶相處之道；自己坐在面對客戶的沙發上，也是為了讓客戶坐在能躲閃刺眼光線之處。千萬牢記禮儀也是具有相當科學性、合理性的根據。

　　1.和室中，靠近壁龕處為上座。

　　2.有把手處為上座，沙發為下座。

　　3.近入口處的席位是下座。

　　4.飲茶店的下座亦位於出入口側。

　　5.在車上應坐於與車輛行進方向相反的座位或是司機旁邊的位子。

## ◆離別之處是結緣之處

　　離別時要比訪問時更謙恭有禮。許多旅遊銷售員挫敗的原因之中，有一項便是不懂得正確告辭方法，亦即與客戶道別之道，業務員千萬要牢記：銷售旅遊商品之時也同樣在銷售自己的背影，要以清新表現出魅力——改變自我形態才能改變客戶的心。

## (三)提高訪問效率的方法

　　1.周密的訪問準備與計畫。

　　2.提高銷售技術。

## (四)訪問次數少的原因

1.實際活動時間少。

2.無意義的閒逛時間太多。

3.訪問每位客戶的時間太長。

4.健康欠佳。

5.罹患訪問恐懼症。

6.沒有計畫。

7.雜事太多。

8.懶惰。

## (五)擬定訪問計畫應注意事項

1.凡屬重要的中心目標事項，應優先編入於預定計畫內。

2.急待處理事項一定要編入於預定日程中。

3.不樂於處理的事情，要編入於今日的預定工作中。

4.要好好考慮訪問時間與其長短。

5.要好好考慮訪問的順序。

6.所擬計畫工作時間的長短以達最大效率。

7.要考慮零碎時間的用法。

8.擬定隨時可以臨機應變的行動計畫。

9.盡可能預先約定會晤時間。

10.要保持充分的空白時間。

## (六)訪問時間的選擇

1.訪問公司、機關、學校的最好時間是上午九點半到十一點
半，以及下午一點半到三點半之間。

2.訪問同業旅行業者宜在靠近中午吃飽飯時間，睡午覺之後或
　晚間晚飯後任何時間。

3.訪問一般客戶的最好時間因人而異，最好先加以研究或直接
　請客戶指定。

　　總之，經常檢討拜訪客戶的方式是否凌亂不堪，是否在與自己
合得來的客戶身上花了太多的時間。首先，銷售員應依照「業績與
拜訪次數關係」分類，但從實務經驗可以看出，實際的拜訪次數並
非以彼此往來的業績高低爲準，然而，理想的拜訪次數，應該是業
績愈高的客戶愈常拜訪才對，但是，一般人卻往往未遵照此原則，
像這樣雜亂無章的拜訪方式，卻是許多旅遊銷售員所採行的方式。
爲什麼會出現如此雜亂無章的現象呢？簡言之，就是你的銷售活動
進行得不夠科學，完全依自己的喜好來支配。所謂自己的喜好指的
是：(1)對於合得來的客戶，很自然地就會在他那裡待得比較久，因
爲合得來，就會有一些更密切的往來，比方說「一起吃飯」等；(2)
花了太多的時間和自己合得來的客戶交往，自然就要調整一下剩餘
的時間。在這種情況之下，很自然就會減少拜訪與自己合不來的客
戶的次數，甚至只是意思地拜訪一下而已。

　　最後，不要忘了留下不同於其他銷售員的芬芳氣息。首先，
注意不要留下讓對方「討厭的感覺」。因此，善於拜訪促銷的銷售
員會常常提醒自己：「在拜訪者心中自己留下了什麼？」再來，就
是進一步地留下不同於其他銷售員的芬芳氣息，讓客戶感到心情愉
快。特別是盡可能在客戶出國或返國當天親自到機場送、接機，實
行「加強印象作戰法」。

# 四、潛在客戶之開發

## (一)潛在客戶之四大分類

### ◆新潛在客戶

　　一位銷售員不能說他已百分之百控制他所擔任地區之客戶，因為必定還有尋找新潛在客戶的機會，不管對方是何等人物，都有可能變成我們的新客戶，所以隨時要在這一類的客戶中下最大的功夫。

### ◆舊有的客戶

　　在每一家旅行社的電腦紀錄上，都有上千筆的舊客戶資料，應該常常籲請他們再度惠顧，在舊有客戶中，有些人可能有被公司忽視的感覺，也或許有對公司不懷好意的人，但是舊有客戶是公司資料中很重要的一個區塊，不能輕易忘棄這個管道。甚至應該常常訪問他們，調查從前的交易有何缺陷，把錯誤改正過來，抓住重作交易的機會，這項工作與尋覓新客戶同樣重要。

### ◆失去的客戶

　　在競爭中被同業搶過去的客戶，也不能忽視，這些是強而有力的潛在客戶，應該把和他來往的事實記載在潛在客戶的分類簿上，等待下次的機會。

### ◆現在的客戶

　　新行程的開發與新旅遊商品將促使與現在客戶之間的交易更形活潑，向現在的客戶銷售成功機率大增，遠比賣給新的客戶容易。

## (二)潛在客戶之資格

1.他有沒有錢？至少有沒有錢的來源？

2.他能不能自己作主買旅遊商品？

3.他需要嗎？

新時代的銷售員最重要的工作就是把「潛在客戶」這塊原料加工成最佳的成品，亦即使其成為「最妥當的客戶」。

## (三)潛在客戶的分類

為了節省寶貴的時間，並且為了實行高效率銷售的計畫起見，我們必須把所發現的潛在客戶，按其購買希望之高低加以分類處理；首先我們訂定分類之基準如下：

1.具有潛在客戶資格之程度——越完整越好。

2.第一次接近至交易成立所需之訪問次數——越少越好。

3.第一次接近至交易成立所需之時間——越短越好。

可依據上述三項而將潛在客戶分為A、B、C、D四個等級（**表3-2**）。

編制日報時，要把當天所有的訪問對象悉數列入，但是，在填製潛在客戶卡片時，僅記錄希望較濃厚的客戶就好。同時，要經常根據希望之高低等級而加以明確的分類，分類潛在客戶之後，我們就能夠很容易地計畫訪問對象、訪問順序與路徑等，又可使銷售業績趨於穩定，不致於發生很大的波動。銷售者必須不斷地分析與盡力找尋銷售的機會，之後，即可將完全沒有希望的潛在客戶加以排除，正確地甄選有希望的潛在客戶，銷售員就能夠獲得成功的保障。

**表3-2　潛在客戶之分類等級表**

| 等級　　基準 | 具備潛在客戶資格之程度 | 至交易成立可能需要之訪問次數 | 至交易成立可能需要之日數 |
|---|---|---|---|
| A（Hot） | 從任何角度看來都具備立刻購買之條件 | 每天至少訪問一次 | 可能在一週內購買 |
| B（Warm） | 雖不具備完整的資格但是有訪問的價值 | 每週至少訪問一次 | 可能在二十天內購買 |
| C（Cool） | 並不具備充分的資格，但是可以訪問 | 每月至少訪問一次 | 可能在五十天內購買 |
| D（Cold） | 希望不太大，不過也不要太灰心 | 每兩個月至少訪問一次 | 可能在七十天內購買 |

## (四)如何尋找潛在客戶

所謂「潛在客戶」，就是可能有意願購買的客戶。客戶有了意願以後，還必須配合銷售員積極的行動去爭取，否則潛在客戶就一直是潛在客戶，永遠也無法成為真正的準客戶。一般說來，我們可以將潛在客戶區分為：

1.準客戶：就是已經表現出購買意願的人。
2.游離客戶：就是雖然現在你抓不到客戶的意願，但是卻想爭取的對象。

不論哪一類的客戶，都是銷售員超越原先業績的籌碼。有了這樣的共識以後，再進一步探討：到底要掌握多少潛在的客戶才算合理？從發出廣告單到親自登門拜訪，事先都必須去評估所需花費的成本。因此，到底要針對多少對象去努力，完全要看公司的財力、性質及個人的能力來衡量。但是，千萬別以為用應付現有客戶所剩餘的時間來做這些事情就已足夠，應隨時挑戰自己，突破現狀，而不是抱著跑掉一個客戶，再趕快找個新客戶來遞補的心理做事。

◆客戶的形態

以下列出評估客戶的原則供您參考：

1.銷售利潤。

2.銷售工作的成就感。

3.對等關係。

4.對賣方的期許。

5.更換旅行社的原因。

6.善意的詢價。

7.客戶的成長機會。

8.特殊的要求。

假如客戶要求提出一些較特別的提案，這時候就必須考慮，這樣的要求是否合理？他們值得這樣的投資嗎？只要客戶的要求尚屬合理，適當的收費也是應該的。選擇大客戶為合作的對象，原因有三：(1)較有發展潛力；(2)利潤較高；(3)較容易維持長遠的合作關係。失去一位潛在客戶，總比失去一位現有客戶所造成的損失來得少，事前做好評估工作，將能夠讓自己擁有更愉快、獲利更高的合作關係。

◆尋找準客戶的兩項原則

尋找準客戶，必須掌握下列兩項原則：

1.隨時隨地尋找準客戶。

2.妥善運用所有的人脈。每一個人都有其基本的人際關係，而這些人際關係就是重要的人脈，例如：

(1)親戚。

(2)工作的關係。

(3)學校的關係。

(4)共同興趣的朋友。

(5)住宅的關係。

(6)社團的關係。

(7)其他的買賣關係。

### ◆尋找準客戶的技巧

尋找準客戶，可參考下列的各項技巧：

1.直接訪問：所謂的「直接訪問」，就是銷售員挨家挨戶直接拜訪可能購買的消費者，或是打電話給陌生人以取得訪問機會，或是寄推銷函給陌生人，再用電話追蹤以取得拜訪的機會。由於直接訪問的對象，都是毫無關係的陌生人，因此，取得訂單的機率不大，可是對於人脈較差的新進銷售者，卻是尋找準客戶的方法之一。由此可知，直接訪問的首要條件就是「肯吃苦」、「夠勤快」與「耐操」。

2.老客戶的介紹：所有的銷售好手都知道，老客戶是尋找準客戶最好的來源。開發新客戶就像墾荒，費時費力，事倍功半；與老客戶接觸，好比在完善設施的農場上耕耘，駕輕就熟，事半功倍。老客戶不但會重複購買，而且可能介紹許多的準客戶。老客戶的一句話，往往勝過銷售者的十句話，威力無比。每一個老客戶都有其影響力，假如他喜歡你、欣賞你的話，願意介紹數十人成為你的準客戶，那就受用不盡。因此，銷售者一定要設法使客戶滿意你的旅遊產品，願意再來光顧，並為你介紹準客戶。

3.各單位代表的協助：廣結善緣，培養良好人際關係，由點至線，進而推展至面；培養成為銷售員的最佳「線民」，隨時隨地得知購買訊息，只要發現準客戶，立刻通知銷售員，發揮最大的銷售人脈與銷售力。當然，成交之後，可以付固定

的佣金或非金錢上的酬謝，如免費參加行程、送禮等。

4.旅展：旅遊產品的展示也是獲得準客戶的好方法，前來參觀的消費者，大都是對旅遊產品有興趣者，也就是銷售員所渴求的準客戶。此時若能取得參觀者的姓名與地址，那就是一份準客戶的名單了。一般人怕銷售員糾纏與騷擾，大都不願留下姓名與地址，因此，必須給這些準客戶一個留下資料的好理由。

5.名冊：利用各種名冊以獲取準客戶的方法，這些名冊包羅萬象，例如：工商名錄、企業指南、企業名人錄、工廠名錄、電話簿、社團會員名冊（如企業經理協進會、扶輪社、獅子會、青商會等、同業工會名冊、畢業紀念冊）、俱樂部名冊（如圓山俱樂部、太平洋俱樂部、銀行家俱樂部等）、新公司的工商登記、監理所汽機車登記等。

# 五、訪問恐懼症

銷售員多多少少都有訪問恐懼症，此一病症的唯一特徵便是對於訪問感到不安，恐懼的程度與經驗之多寡成反比，經驗越多越不怕。據統計，大學畢業的銷售員中六個月之內有96%患有此症。茲將此一病症及其對策分析如下：

## (一)原因

1.初次訪問，對於訪問對象不太瞭解，多少會感到不安。

2.感覺自己無力，如因旅遊商品知識不足、學習不多、計畫與準備不全、說話技術呆板、遭受失敗之刺激尚未恢復、缺乏信心、自我厭惡、煩惱、家庭糾紛、收入不安定、氣候不佳、不健康、疲勞、睡眠不足等原因而產生無力感。

3.預先想像會遭遇強大抵抗，如客戶屬於難以對付型；因為競爭對手太多或上次有失敗的經驗；尚有同業零售商交代的事項未辦妥，例如：機位未OK、簽證未下來等。

4.精神低潮；某一定期間成績欠佳，隨之而來的不安與躁急。

5.客戶的各種條件遠比銷售人員高，如社會地位、經濟能力、人格、見識等各方面。

6.向舊識以較卑下地位進行推銷，如向過去的同學、舊友、以前之交易對象、競爭對手等進行推銷。

7.怕太打擾客戶，如繁忙的商家、高官、公司的大股東。

8.其他因素，如建築構造出入麻煩的地方或養狗的地方等。

## (二)對策

1.時時刻刻細心留意銷售員應有的學習。

2.培養接受挫折的勇氣。

3.謀求家庭生活的圓滿。

4.銷售計畫與準備要充足。

5.注意健康之增進。

6.保持良好的生活習慣。

# 六、與客戶締結商談的方法

## (一)最佳時機

以誘導法勸誘，在與客戶商談時亦同，此外也有所謂締結商談的最佳時機，至於該如何掌握時機，很難一概地加以述說，但一般而言，下列各項是契機出現的預兆：

1. 詢問變多時：客戶若是對旅遊商品提出許多詢問，交易成功則非常有希望。

2. 改變座位時：「在那裡無法舒適地談，所以請坐過來一點」等，當客戶同意接受邀請改變座位時，大都顯示對旅遊商品有著強烈的關心。

3. 以金錢為談論的重點時：當客戶以價格、支付有關事宜為談論重點時，就是客戶考慮購買的跡象。

4. 客戶的態度、表情改變時：當客戶有購買意念時，其表情會變得明朗、沉思，並挺出上半身看行程目錄等，這些都是很好的締結商談時機。

5. 有關售後服務事宜時：如果客戶開始詢問有關售後服務情況時，也可利用此時機，嘗試著去與其談論訂定旅遊契約之事宜。

## (二)締結商談的原則

締結商談時所實際使用的說服法是「推定承諾法」，或者也可稱為「誘導法」。不論稱為何種說法，都是先假定商談已談妥的方法；具體原則如下：

1. 絕不張惶失措。

2. 多言無益。

3. 勿採神經質、必死而後生的態度。

4. 不加以議論。

5. 談論交易條件時，無需怯懦。

6. 不可久坐。

7. 不作否定性的發言。

### (三)運用上司

促進旅遊消費者作決定的方法之一是運用上司，愈是有希望達成交易的客戶，旅遊銷售員愈會想以一己之力徹頭徹尾包辦，但如遇以下客戶，則應尋求有效支援。

◆ **澈底難纏的客戶**

只要再溝通一點點即可達成交易，但客戶卻在最後關頭猶豫不決，這時可善加利用上司，此舉相當具有成效。只要是與銷售有關，上司都會很樂意被部屬加以利用。

◆ **「自我意識強烈」的客戶**

難免會遇到有一些「自我意識」特別強烈的人，有人會來勢洶洶地說：「我不知道你在說些什麼，叫經理出來！叫老闆出來！」這種心理就是「你的職位還不夠高，叫職位更高的人出來，如果我和你談的話，豈不降低了我的身分嗎？」這種目中無人、耀武揚威的人，也可稱之為自尊心強的人。對付此種「自我意識強烈」的客戶，大都必須請上司同行，才能顯現出其效果。

◆ **疑神疑鬼型的客戶**

有的客戶在最關鍵時刻，仍無法抹去對銷售員的疑問。看起來似乎已經同意，但到了締結旅遊契約時又立即將話題扯回原處：「雖然我已聽過你的說明，但稍前你所對我說的XX事……」即舊事重提的型態，遇到這種型態的客戶也十分需要上司同行。因為透過上司較具權威及強硬的語調，可輕易地使其心服口服而產生信賴感。

在銷售的世界中，雖部屬稱其長官為上司，但「主管」卻又經常為部屬所運用。若部屬無法充分地運用上司，以達成目的的話，那麼，邁向高水準業務員的成長就將受到約束。其實，銷售成功的重要條件之一在於「性格」，唯有瞭解、改進自己的性格，那才是重點。

## 「找出誰是主力客戶」

### 一、案例

　　就像建築商一樣，當你要著手建造一批房子前，你是不是應該先弄清楚，你的房子蓋好後要賣給誰呢？如果這點都沒有先弄明白的話，結局可能是所蓋的房屋會被用來「養蚊子」。美國航空公司在發展新事業前，不想走上這樣的命運，所以他們在建造電子商務城堡之初，所做的第一件事，就是決定哪些顧客是他們企業必須吸引及緊抓不放的，也就是說，「誰」是他們企業的「主力客戶」？

　　另外，他們也找出了哪些客戶會為他們的企業帶來源源不絕的新客戶？在做完第一件事後，美國航空公司緊接著很努力地開始「挖」，挖什麼呢？當然是「挖錢」啦！為了能挖到客戶口袋中的鈔票，這家航空公司真的是非常賣命地挖、挖、挖，他們要挖盡和他們企業往來的那堆「主力顧客」的「心」。看看在那些客戶的心中，到底想「要」的是什麼？因為美國航空公司要弄清楚，影響他們客戶真正購買的主要關鍵是在哪兒呀！

　　美國航空公司最後在他們網站上鎖定的「主力客戶」，是屬於讓他們企業獲利最多的A級客戶群（即所謂美國航空公司的優級會員）。這些人是經常性的搭機者，他們擁有搭機前的旅行計畫，所以，他們會預定機票，而這些客戶對於以飛行里程去換取機位升等或是免費的住宿與餐點，是大為高興與滿意的。當美國航空公司找出了「主力客戶」群，也挖出了客戶心中所要的之後，他們並沒有立即大肆展開築堡行動，反倒是開始閉關靜思起來！這家公司的決策者最後決定縮減無效的部門，為何要縮減？因為他們想要以最少的銀彈一舉攻下客戶的心房啊！

## 二、啓示

「顧客」是不具名稱的，而「客戶」才有名稱上的意義。「顧客」僅是公司提供服務人群的一部分或是某一較大市場區隔的一部分而已，而「客戶」是可具體指出的服務對象。而誰又是您真正的主力客戶呢？這是身為旅遊銷售員所應努力去找出來的！否則，兩千多萬的芸芸眾生都是您的「顧客」並沒有太大的意義，到底有多少人是您的「客戶」那才是重點！這些客戶中又有多少人是您的「主力客戶」呢？他們是誰？身為銷售員的您，應該最瞭解，不是嗎？

## 三、心得

「生命有限」、「資源有限」相對於「商機無窮」，如何利用自己有限的時間、金錢、公司資源去找尋真正的購買者，讓您的每一分努力都有所收穫，您就必須努力地挖！挖！挖！挖什麼？挖到真正的「貴人」；然而「貴人」絕不會憑空掉下來，也不是坐在家裡等就等得到，「貴人」是靠努力經營來的，這些「貴人」才是您最重要的「主力客戶」。

## 重點專有名詞

1.「準客戶」
2.「游離客戶」
3.「潛在客戶」
4.「自我意識」
5.「推定承諾法」

 **問題與討論**

1. 討論銷售規劃的必要性。
2. 說明銷售對象的種類。
3. 如何學習拜訪客戶的方法？
4. 潛在客戶之開發方法為何？
5. 如何處理訪問恐懼症？
6. 如何與客戶締結商談的方法？

## 測驗題

（　）1.銷售訪問的開場白通常相當簡短，可以運用到的技巧，下列何者為非？（A）獲得注意力（B）詢問問題（C）傾聽（D）以上皆是

（　）2.塑造正面形象的一個重要因素為何？（A）微笑（B）自信（C）儀表（D）熱誠

（　）3.若將銷售方法加以區分的話，大致可分為兩大類，包括：「店頭銷售」及下列何項？（A）廣告銷售（B）訪問銷售（C）直接銷售（D）間接銷售

（　）4.預防客戶說「NO」的談話方式——是使客戶說Yes。如何做，下列何者為非？（A）不斷地打電話推銷（B）能脫口而出消費者的姓名（C）離別時比訪問時更謙恭有禮（D）贈送禮物是表現感情的方式

（　）5.訪問次數少的原因為何？（A）無意義的閒逛時間太多（B）罹患訪問恐懼症（C）實際活動時間少（D）以上皆是

*銷售技巧*

（　）6.下列潛在客戶何者為非？（A）新的潛在客戶（B）舊客戶（C）同業（D）現在的客戶

（　）7.所謂「潛在客戶」是指？（A）不可能有意願購買的客戶（B）可能有意願購買的客戶（C）已經購買過還會再買的客戶（D）已經購買過的客戶

（　）8.潛在客戶的分類何者為真？（A）具有潛在客戶資格之程度——越完整越好（B）第一次接近至交易成立所需之訪問次數——越少越好（C）第一次接近至交易成立所需之時間——越短越好（D）以上皆是

（　）9.下列何者非尋找準客戶的技巧之一？（A）直接訪問（B）老客戶的介紹（C）旅展（D）創造旅遊需求原則

（　）10.締結商談時所實際使用的說服法是？（A）推定承諾法（B）腦力激盪法（C）銷售週期法（D）科學管理法

解答：

| 1 | 2 | 3 | 4 | 5 | 6 | 7 | 8 | 9 | 10 |
|---|---|---|---|---|---|---|---|---|----|
| D | C | B | A | D | C | B | D | D | A |

# 第四章

# 銷售目標的達成

## 學習目標

一、瞭解銷售企劃案的必要性為何？

二、如何舉辦旅遊產品說明會？

三、如何善用銷售工具？

四、如何掌握市場動態的預警管理？

五、如何使用銷售工作檢討表？

為了達成每日、每月、每季與每一年度銷售目標，必須要能與旅遊消費者充分溝通，必須考慮客戶的觀點。每位旅遊消費者都有其需求，唯有瞭解客戶的問題，同時積極協助解決客戶的問題，才能夠迅速吸引客戶的注意力與關愛。在此同時，也必須考量客戶利益，而所謂客戶利益又可分成兩部分，分別為「主要利益」及「附加利益」。主要利益是說明你提供的旅遊商品如何能迎合客戶需求及解決其問題，而附加利益則是解釋為什麼你的旅遊商品較優越的有力說詞，唯有兩者皆備，如此客戶才有交易的動機，銷售目標才可達成。

## 一、銷售企劃案的必要性

理想的旅遊產品說明可以依聽眾的不同，而改變「需求」、「利益」、「企劃案」及「行動」的前後順序。針對抱持「感性導向」的聽眾，旅遊銷售人員應採取「需求」→「利益」→「企劃案」→「行動」，這個順序通常會對他們比較具有影響力；至於偏向「理性導向」的聽眾，旅遊銷售人員則需要以相反的步驟：「企劃案」→「行動」→「需求」→「利益」，來吸引他們的注意力。旅遊銷售者可將以下的要素加以調整，使其出現不同的順序，以配合你所提供的產品與不同的聽眾作說明。

### (一)開場白

1.自我介紹。
2.感謝客戶撥冗接見。
3.建立客戶信賴感。
4.敘述拜訪的主要來意。

5.瞭解客戶對你銷售拜訪的投入情形。

## (二)概論

1.簡要陳述潛在客戶的目標和目的。
2.你可以達成的主要目標。

## (三)重述客戶要求

敘述先前與客戶所作的討論，與其確認及同意的要求，是否正確無誤，並向客戶表達會慎重其事的處理客戶所交付之事宜。

## (四)提案討論

強調本公司旅遊產品的特性，將其該產品優勢、利益和潛在客戶的旅遊需求結合在一起。

## (五)利益化

將旅遊產品化爲潛在客戶的實質利益，讓旅遊消費者產生不買會後悔的感覺，或是有買到就是賺到的「超值感」。

## (六)結案

1.將每一個討論主題做一重點重述。
2.大略說明你的旅遊商品銷售計畫，即根據剛剛告訴客戶的內容，而你希望客戶會採取什麼行動。

# 二、如何舉辦旅遊產品說明會

　　旅遊產品說明會是你付出所有辛苦努力後所得的成果展示，它是旅行社與客戶產生接觸的絕佳機會。成功舉辦「旅遊產品說明會」，可以令消費者瞭解你們公司的旅遊產品或服務有多好。客戶總是希望你呈現給他們的東西是最詳盡，並且足以證明購買你的旅遊產品是明智的抉擇；客戶還可以從旅遊產品說明會合不合邏輯、結構好不好、具不具說服力及實用性，來判斷你的辦事能力。所以，旅遊產品說明會對任何旅行社來說，都是一項最重要的活動。以下所要談的，就是如何準備及如何以沉著、自信的態度去面對客戶，達到銷售的目標。

## (一)旅遊產品說明的四種基本型態

1. 資訊導向：主要告知你的聽眾某一特定主題。此一做法是採取相當低姿態方式，因為你此時並未期待客戶承諾購買你的解決方案。

2. 銷售導向：採行此種型態的旅遊產品說明時，必須先做好完善準備，並且要妥善規劃。此外，把重點放在客戶已同意的條件及需求上，以及你的提案如何滿足這些條件及需求。

3. 成本導向：通常是從財務的觀點，將成本、利益與你的企劃案結合在一起。

4. 主管導向：只有在與高階主管見面討論計畫或尋求其對企劃案的贊同時，此一型態的旅遊產品說明才能派上用場，因此，採取此一說明時，你應該表現出最專業的水準，你必須不斷地演練，讓此說明成為最成功的演出。

## (二)舉辦旅遊產品說明會考慮因素

從一開始著手蒐集資料到上台報告的這段過渡時期，是最艱苦難熬的，要怎樣才能夠輕易地處理這棘手的難題呢？如何才能優游自在地度過這段期間呢？要想掌控這個局面，就得先認清楚以下的幾種情況：

1. 地點：在自己或對方提供的場地，或是除此之外的第三地點。
2. 周遭環境：房間的大小及擺設。
3. 時間：早上、中午或是下午。
4. 出場順序：第一個報告或等其他人報告完後再作報告。
5. 場地布置：是否可以事先安排或是只有輪到報告時才能做。
6. 熟識度：在場的客戶中相識的有多少人。

## (三)旅遊產品說明會的內容

考慮到這些因素後，你可以先有個腹案，要如何在這些情況下銷售自己，為了能在眾多競爭對手中脫穎而出，你必須先有周密的計畫，如此一來，相較於你的對手，你可以表現得更有自信、更具組織性及專業性。假定你已經可以知道要在什麼樣的環境下進行發表，就可以開始規劃你的說明會，但其中要記得包括下列幾點：

1. 如果有其他人與你共同負責這項任務時，記得介紹各負責人。
2. 營造氣氛，讓聽眾接受你。
3. 合乎大眾喜好，簡單易懂。
4. 安排講台的位置與工作夥伴的座位。

5.製造雙方溝通的機會。

有了完善的規劃，將能幫助你掌控整個大局，意即不管遇到什麼樣的場面，都能表現得淋漓盡致，也就是說，你早已預設到將會發生哪些狀況，等到真正去面對它時，你自然能夠專心致力於說服你的聽眾，使他們信服你的服務真能滿足他們的需求。

## (四)旅遊產品說明會的步驟

### ◆步驟一：介紹你的工作夥伴

在報告時，其他與你一起負責這項任務的夥伴也要在場，但對客戶來說他們是一群陌生人，因此，在一開場的時候就必須先一一介紹給大家認識，而不要等到某一夥伴上台報告時才宣布他的身分，除了介紹名字外，最好也能略為說明他個人所負責的部分、才能、經歷等。這麼做，將有助於自己團隊與客戶較有互動的機會。

1. 登場報告前的那一刻通常是非常緊張的，在這種情況之下，你必須以詼諧幽默，而非正經八百的口吻來介紹你的夥伴給大家認識。
2. 千萬要記得，客戶很容易被負責包裝旅遊產品或提供旅遊服務等人員的才能所吸引。這種以人為導向的戰略，會使你的專業能力比其他的旅遊供應商品更具有競爭力。
3. 大部分的銷售人員都忽略可以善加利用所有會議的與會者，其實他們是傳遞訊息的最佳媒介。

### ◆步驟二：簡介

在建立好所有與會者之間的共識之後，接下來就是要引發他人對你的報告產生興趣及瞭解。等一切就緒後，你就可以開始重點式

的說明你接下來所要談的內容，讓聽眾多一份期待。

◆步驟三：開場白

開場白的好壞，決定你的報告是不是可以使客戶感興趣，並且使他們接受你的產品。下面的四個步驟，可以讓你馬上擄獲客戶的心：

1. 報告必須反映出客戶對此旅遊產品或服務的需要，以及需要的理由。
2. 可以描述旅行社的運作情形給大家知道。
3. 直接打入客戶的心，以他們的需求為主題開始述說。
4. 必須對客戶所提出的問題，給予合理及滿意的答案。

◆步驟四：因勢利導

1. 接著進入說明會主題。
2. 你必須刻意強調自己的旅遊產品或服務，此即為這個提案的重點所在。建議可以利用過去成功的案例，來證明你所提出之提案的可行性。
3. 若你只是一直強調自己的旅遊產品或服務有哪些優點，並且洋洋得意的話，到最後你會發現一切只是自己的一廂情願，因為客戶所關心的並不是這些，而是這項旅遊產品對他們有何用處。

◆步驟五：結語

1. 一個銷售員能從頭到尾完成他的報告是一件了不起的事；因為在比賽當中，很多人是不按牌理出牌的。
2. 同樣地，銷售員本身也要不斷地自我提問：我日以繼夜地籌備這場說明會，結果自己獲得了什麼？
3. 想要與客戶達成交易，必須先使他們能於購買中獲得利益。

因此，交易前必須先找出客戶為何購買此旅遊產品最根本的原因。

◆步驟六：如何下台

1. 當你的聽眾開始騷動不安時，請不要懷疑，是該結束的時候了。若讓他們先提出再見，這也可能是你們的最後一次見面，所以，你必須先下手為強，這就好像是在向客戶暗示說，你珍惜他們的時間，且把他們當作朋友而不只是交易買賣的對象。

2. 滿足客戶的需求是銷售的基本方針。

3. 當然，你希望能從容不迫的走下演講台，但你七手八腳收拾東西的動作，可能會使你原先完美無缺的銷售報告多了一點瑕疵。當你在台上天花亂墜的報告完所有的解決方案，澄清客戶對旅遊產品如何在市場上銷售的種種疑點後，極不文雅的收拾動作，可能會使你感到不好意思而下不了台。或許，客戶們根本不會太在意你打包的動作，然而，你最好盡可能的預防這種事情的發生，而以較有效率的方式來處理它。因此在先前的排練中也要能先計畫好下台的動作，使自己看起來表現得更為專業化一點。

最後，記得「旅遊產品說明書」及「封面」的製作也是非常重要的，這份摘要旅遊產品說明書是洞察你能力的最好依據，因此封面需要讓人有想去打開的衝動，封面傳達了你的品味、想像力、讓人想知道你是怎樣的一個人。而說明書中的每一頁，必須像是廣告宣傳單一樣，看起來吸引人、條理分明、簡單易讀、讓人想一看再看。最重要的是，你的旅遊產品說明書主要是針對個別的客戶，也就是你所要銷售的對象。

### (五)管理聽眾

在旅遊產品說明過程中，你也許有過被聽眾干擾的情形。他們提出的問題不是出乎你的預料之外，就是不夠清楚明確，你會發現自己為了應付他們的提問，反而可能必須面對一大堆的問題。如果你以情緒性態度來回應聽眾的情緒性問題，那旅遊產品說明偏離正題的情形只會更加嚴重。管理聽眾有兩套技巧可加以運用：

### ◆接受性

你所要傳達的訊息必須具有相當的彈性，足以含括聽眾的各種問題。因此，對客戶的觀點保持心胸開放，將有助於他們的參與，也有助於自己接受所有聽眾的提問。此外，透過扮演優秀的傾聽者及發問者，你才能主控場面，同時你必須善於運用眼神接觸以維持和諧的氣氛。再者，可以利用幻燈片或投影片之方式，對聽眾的問題做一記錄及摘要。

### ◆果斷性

堅守自己的論點，控制及主導聽眾的參與，強調正面、淡化負面，表現自己對旅遊產品的信心，將視線從發問者身上移開，並且表現強烈的身體語言。為了表現果斷性並建立可靠性，需要高度的聽眾管理技巧，例如：

1.聽眾提出問題時，仔細傾聽，同時重述一遍，以問題方式反問聽眾做確認。
2.回覆簡短、有力的答案，讓對方只有再次主動提出問題的回答方式。
3.務必將答案與自己的主要訊息結合在一起。

## (六)強化視覺說明效果

有效視覺說明應做到下列幾點：

1. 從頭到尾維繫聽眾興趣：如果你的內容索然無味，而且與客戶關心的領域無關，客戶便有權利縮短你的產品說明時間。
2. 有邏輯性地陳述：有效的視覺說明可作為你的指引，而且應該有邏輯地引導出你要傳達給聽者的內容。
3. 應具有創造力：雖然你可能不認為自己具有創造力，但最好的視覺說明卻應該表現出個人色彩。
4. 簡單扼要：簡要的旅遊產品說明，聽眾一定可以接受。
5. 明確化：由最高百分比的成交率顯示，有效資訊來自於與客戶直接相關的資訊，資訊愈特定化，成效便愈佳。

## (七)輔助器材的運用

接下來，你應把注意力轉移到視覺輔助器材的製作上，三種視覺輔助器材分別是幻燈片、投影片及網際網路的運用。製作有效的視覺輔助器材之原則如下：

1. 字幕夠大：文字及圖片大小須足以讓坐在後面的人也看得清楚。
2. 單純：不要弄得太「花俏」，而是以簡單明瞭的表現原則為主。
3. 利用顏色：運用顏色可以使你的視覺輔助內容充滿變化。
4. 措辭用字：仔細選擇具有衝擊力的字眼，但要避免字數過多，因為太多字會促使客戶把注意力從你——旅遊產品說明者——的身上移開。

5.事前準備：旅遊產品說明者經常在呈現出他們的視覺輔助內容後，接著就解釋它們的意義所在。

6.戲劇化與幽默化：讓自己投入其中，使你的視覺輔助器具有生命。

7.掌控你的聽眾：有關這方面，必須切記——客戶是接收你所提供訊息的人，必須使聽者的視線可以集中在你身上，而不只是在視覺輔助內容。

8.站的位置：最適當的地點是螢幕的左邊。

9.圖片：人是視覺動物，是以圖像來思考的，因此要善加利用圖片。

# 三、銷售工具的運用

銷售工具分為下列三大類：

## (一)為獲得面談機會所需之工具

使用「名片」是最普遍的方式，但有幾項重點如下：

1.利用色彩，以便與其他旅行社所發名片有所不同。

2.考慮商標之利用。

3.名片之尺寸，以對方易於整理為原則，宜用標準型。

4.考慮名片背面之利用，例如：曾經有一位銷售員在名片背面畫了自己的肖像畫，以便使得到他名片的人易於記憶。

5.向客戶遞發名片以及收受客戶名片時的態度要特別加以研究。

## (二)加強旅遊商品說明效果之用具

加強旅遊商品說明效果之用具可分為：

◆讓觀眾看得到的具體媒介

　　1.旅遊景點圖片、照片、折頁。

　　2.各種觀光統計資料、圖表。

　　3.幻燈片、錄影帶。

　　4.錄音機。

　　5.廣告宣傳資料。

◆彰顯自己能力的有力證明證件

　　可以將旅行業優良從業員、領隊、導遊或優良旅行社證明書，客戶來函、獎狀等資料，藉由這些有利的文件來證明您所服務的旅行社是多麼的優秀。

## (三)銷售員本身在銷售活動上必須隨身攜帶之用具

◆與公司銷售方針有關之文件

　　1.公司所製作的銷售指導書、應酬話術或標準話術手冊。

　　2.型錄、價格表。

　　3.禮物、紀念品。

◆接受訂單必備品

　　1.旅遊契約書、訂貨單及有關文件。

　　2.估價單。

　　3.訪問行程預定表、客戶卡。

　　4.筆記簿、報告用紙。

　　5.地圖、火車時刻表。

　　6.簽證與護照申請表格。

# 四、掌握市場動態的預警管理

「會賣旅遊商品的是徒弟，會收帳的才是師父」，旅行業是一個毛利非常低的行業，而旅行業的收入，大都是來自微薄的佣金收入。因此，團費或機票款回收作業是重要的管制項目；帳款回收不順暢，則旅行業的經營活動將形同跛腳者，不易正常運作。收款發生困難，大致上有三大理由：

1.在旅遊商品或服務過程中，發生客戶抱怨或客訴事件，而使得責任歸屬尚未釐清之時，客戶拒絕支付費用。
2.銷售人員不正當之銷售行為，引發客戶拒付團費。
3.客戶的支付能力有問題。

其中以第三點最難解決，客戶的資金週轉有惡化現象，對供應商而言，就可能會有不良債權發生的惡夢。掌握動態防患未然，銷售員如何以調查的市場眼光來預知客戶經營上的徵兆呢？銷售主管應就團費會產生困難的客戶問題整理出一套「預警管理」體系，以提供給銷售人員學習與參考，並據此培養出敏銳的觀察力，提高預知程度。下面所列就是客戶經營管理是否有問題的一些徵兆，而這些徵兆可能隱藏著收款不順的原因。

## (一)危險的徵兆

### ◆經營狀態的變化

1.主要客戶發生事故。
2.主要國外代理旅行社更換。
3.過於龐大的資產或設備之投資。

4.旅行社員工有不安的情緒與狀況。

5.經營者時常不在辦公室。

6.明顯的削價賤售行為。

7.明顯的幹部員工離職行為。

8.明顯的員工不滿情緒。

9.明顯的員工服勤懶散態度。

10.員工有籌組小團體的動作。

### ◆資金運用的變化

1.改變付款方法。

2.要求延票或換票。

3.改變支付工具。

4.要求變更抵押條件或抵押物。

5.要求變更保證人。

6.向銀行請求融資。

7.有利用高利貸之風聲。

8.變更往來銀行。

9.經營者或業務主管有時避不見面。

10.經營者與財務主管往來銀行頻繁。

11.有退票紀錄。

12.員工薪水遲發。

13.脫售不動產。

14.明顯的誇大宣傳動作。

15.外人介入經營層。

### ◆經營者之變化

1.夫婦不和，經常吵架。

2.夫婦分居。

3.有了外遇之風聲。

4.有賭博行為。

5.出入號子太頻繁。

6.熱衷政治，追逐名譽地位。

7.無法掌握員工的行蹤。

8.經營者變更。

　　以上就是客戶經營上的徵兆現象，業務主管把這個「預警管理」體系，列為營業動態管理上重要的管制項目，並培養銷售員在拜訪客戶的日常作業上要有「千里眼、順風耳」的天線功能，在乞求完成「銷售目標」的同時，也避開了被倒帳的風險，而達到「完全銷售與完全回收」的理想境界。

## (二)信用調查

### ◆信用調查的重要性

1.許多收款工作不順利，甚至於被客戶倒帳的原因，都是由於在銷售之前沒有從事底細的信用調查。

2.醫學上可分為預防醫學與對症治療法兩種，銷售上也是一樣，與其被人倒帳再想辦法，不如先從事信用調查，把不良客戶淘汰，防危險於未然。

3.競爭越激烈越不想放棄任何一個客戶，但是競爭越激烈，不良客戶越多，我們必須學習如何放棄不良客戶，因此，信用調查的另外一個名詞就是「放棄不良客戶」。

### ◆信用調查必須注重5C

1.人格（character）。

2.能力（capacity）。

3.資本（capital）。

4.現狀（condition）。

5.公司（company）。

## (三)收款

### ◆收款工作的重要性

1.有許多銷售員對於銷售工作非常熱心，但是一談到收款或是售後服務就失去興趣。這是由於人的本性喜愛像銷售這樣充滿希望「將來」的工作，而不願意著手像收款或者是售後服務這樣處理「過去」的工作，我們必須克服這種習性，把收款當成比銷售更有意義的工作。

2.企業關閉之原因多半在於週轉不靈，所謂「黑字倒閉」就是說帳簿上列有盈餘，而實際上由於多半的貨款收不回來弄得資金週轉不靈而告倒閉，收款工作之順利與否成為企業盛衰的關鍵。

3.銷售的另一個意義是把商品資金化，其意思便是「銷售」→「收款」→「資金」→「包裝設計行程」→「銷售」，錢變成商品，商品再變成錢，循環下去可見收款之重要性。收取貨款的工作是企業盛衰的關鍵。

### ◆收款工作不順利的原因

1.銷售員對於收款的意義及其重要性之認識不夠。

2.信用調查不充分就輕易選擇客戶，對於同業或散客之消費金額沒有予以適當的限制。

3.售後服務不周到，造成客戶不滿意，故意用不付款或拖延付款的辦法來報復。

4.收款技術欠高明。

### ◆收款之技術

1.研究表情及態度：

(1)要帶著緊張嚴肅的表情，不必面露笑容，與銷售時必須帶著微笑的情形完全不同。

(2)不要無故賠罪，以免被對方認為「這個傢伙好欺負」。團費拖欠，收該收的錢是很公道的事，不必向對方道歉。

(3)態度要誠懇而有禮貌，但是要外柔內剛，讓對方曉得「骨子裡很硬」，此款不收不回去。

2.研究如何訴苦：

(1)對方訴苦時我們也要緊接著訴苦，甚至於應該先念出難念的經。

(2)抓住對方的心。正如客戶有購買心理那樣，他們又有所謂的「付款心理」，收款的要訣，首重「耐心堅持」，最重要的固然是保持熱誠耐心，不過在收款時，我們尤要注意配合對方的實情而給予適切的刺激，俾可喚起其付款行動。一般分析客戶的付款心理，所採取的方法，大略有以下幾種：

‧訴諸於習慣性：一般常說「變成習慣」或「習慣是第二天性」，規則性的收款，將可使對方養成規律付款的習慣。

‧訴諸於模仿心：「既然其他團員都付了，那麼我們不付出來也不行吧……」，模仿心原有預想不到的強烈作用。在談笑之間，談及一些其他同業者的付款情況，往往可藉此刺激業者的模仿而提高付款效果。

‧訴諸於同情心：無論任何人，在他的心裡，雖有程度的

差別，但總有同情心存在的。在收取團費或機票款時，訴說公司調撥資金的困難、苦情或是如收款不佳，將受到幹部的責難等事來喚起客戶的同情心，這也是一種有效的方法。例如：「旅行社的財務將大感困難，無法週轉……」要如此地訴說自己公司的苦境。

· 訴諸於自負心：任何人都有榮譽感，同時在人類的感情中，自負心是一種強烈的感情，假如我們能夠適切地刺激它，將有助於促進對方付款，以「像您這樣的人士……」這種話來刺激。

· 訴諸於公正心：要訴之於客戶的公德心，要求客戶給予公正妥當的處理而促其付款的公正方法。信用交易本來就是以這種客戶的公德心爲基礎而發展出來的。賒款係信賴客戶的公德心始可進行的，同時也應該據於公正心而收款。訴諸於公正心，可說是收款上理所當然的方法，同時也可讓對方反省到「按照旅遊契約書確實履行付款爲當然的義務」這一層道理。

· 訴諸於恐怖心：在客戶厚臉皮或用前述各種方法均無法奏效時，我們就要暗示對方，我們可能不得不採法律上的強硬措施來應付，並藉此引起客戶的恐懼心理，進而刺激其付款。不過，採取法律途徑是最後一種手段，所以在未到達最後這一個階段以前，要配合對方感情的變動而採取臨機應變的措施，做適宜的處理。我們必須具備可把一切感情置之度外，而按法律或事務立場處理的決心。

我們除了要擺出「按照旅遊契約書所記載，行使權利……」這樣的強硬態度，爲了使以上心理性催促的方法達到更佳的效果，

我們平常就應注意喚起對於應收帳款的關心。我們應該多花一點工夫，多用一點心思在這上面，切忌偷懶大意。

### ◆研究收款的黃金時間

1.本月內什麼時候去收比較好？

2.本週內什麼時候去收比較好？

3.本日什麼時候去收比較好？

4.最好於銷售時就約定付款方法及付款時間。

5.收款定期日之間隔要近一點，以免累積太多的金額。

6.多拜訪幾次，收款就比較順利。

### ◆其他要領

1.先下手為強。

2.要確實瞭解情況，臨機應變。

3.對方有討好的態度時要多加小心。

4.清算單不能有錯誤。

5.計算要迅速、熟練。

6.給予可靠的感覺。

7.對於付款以外的有關係人士也要表示謝意，尤其是在大公司收款的時候，要特別小心。

8.平常就要想辦法在負責人不在時亦可以收款。

9.澈底瞭解票據知識。

10.經常用「角色扮演法」訓練收款技巧。

## 五、銷售工作檢討表

時時檢討自己每日、每週、每月之工作成效，才能有所自省、修正、再出發，以達到設定之目標，並完成個人之自我實踐。

## (一)準備妥當嗎？

1.客戶事先知道本公司的旅遊商品嗎？

2.你事先知不知道客戶有沒有買過本公司旅遊商品嗎？

3.客戶叫什麼名字，你事先知道嗎？

4.你有沒有準備怎樣應付客戶說「不！」？

## (二)客戶對你有好感嗎？

1.服裝與儀表令人滿意嗎？

2.講話沒有獨占或唱獨角戲嗎？

3.避免辯論了嗎？

4.阻擋對方講話了沒有？

5.對客戶以及他的工作表示過關心嗎？

6.忘掉自己正在銷售而強調客戶購買的好處，做過這樣的努力嗎？

## (三)客戶對你關心嗎？

1.是不是一開始就以對方的問題作為談話的中心？

2.是不是有強調旅遊商品會替客戶帶來服務與利益？

3.是不是以戲劇性的表現展開銷售話術？

4.是不是反覆重述客戶所關心的重點？

## (四)客戶瞭解你說的話嗎？

1.你的話是否簡單、明瞭而且有道理？

2.你的說明是否完整？

3.你是否把你的話濃縮在銷售重點上？

## (五)客戶信任你嗎?

1.你是否提出事實與實例?

2.你是否設法以熱誠對待客戶?

3.你是否以容易懂的證據以及數字向客戶作說明?

4.你是否回答客戶的質詢或異議?

## (六)你的策略為何?

1.在會話中是否反覆地呼喚客戶的大名與頭銜?

2.銷售之前是否設法讓客戶瞭解他們所需要的旅遊商品是什麼?

3.是否發現客戶最表示關心的地方,而有把話集中在那一點上?

4.是否測驗過客戶瞭解你所說的話的程度?

5.有沒有明白向客戶表示希望他向你購買的意願?

總之,良好的禮儀及誠懇的態度,注意銷售言辭及有計畫溝通,以「說三分聽七分」為原則,時時採用「肯定談話法」,讓客戶感覺您站在他那一邊,同時運用「誘導談話法」、關心客戶,以及「詢問談話法」等方式,例如:是參團、自助還是半自助旅遊。旅遊銷售員應體認「銷售額與談話時間及訪問家數成正比」。隨時具備相信透過自己的銷售能夠使消費者得到好處,務必使「準客戶」成交、「游離客戶」變成準客戶、「潛在客戶」不斷地發掘。掌握旅遊商品買方心理需求:具主導性、說服性、主動性、獨創性。最後,在必要時加入主管的適時投入,銷售目標的達成是可以實踐的。

「銷售目標的達成在於如何抓住客戶心」

## 一、案例

　　News這家旅行社的經營理念以召募有工作經驗員工為主，主要業務以批售為大宗；公司也花費很多經費，讓員工接受在職訓練的課程。而此家旅行社的批售部門資深銷售員Mary自認為是老鳥，服務態度相當差，愛理不理的服務態度顯示她對此工作不感興趣，而她也並非真的非常專業。因此，由於Mary服務的品質，影響到整個旅行社企業的形象與營運。

　　在旅遊市場上與News合作的有ABC Travel和AAA Travel等兩家以直售為主的旅行業者，使News之生意量在中南部成為屬一屬二的旅行業。而ABC是與News合作多年的夥伴，但是經由一次的ABC副理透過電話與Mary交談之後，他很快地發覺到News的服務水準並未達到正常的服務水準，對於行程內容一問三不知、飯店等級及Location也弄不清楚。但是，ABC仍然願意給他們機會改進，而且Mary也轉變了她的服務方式。最後算是圓滿的收場。

　　而AAA Travel未曾與News合作過，他們是經由銷售一個case而合作。在交易的過程中，AAA Travel感受到News在操作上的服務態度有極大的缺失，因而讓AAA Travel深感失望，並且全盤否認了News。而Mary的服務態度與水準更是令AAA Travel卻步，導致News喪失了很大的利潤。雖然說員工只是公司的一小部分，但其服務精神的好壞影響著整個公司的企業形象。不是每個客戶都像ABC Travel一樣會再給予您一次機會去改善作為。因此，要達成銷售目標的首要工作，就是抓住客戶的心。

## 二、啓示

　　在現今旅行業競爭日趨激烈且消費者消費行為日漸多樣化與複雜化的時代中，要如何與消費者保持良好的關係是非常重要的。如果說在旅遊交易的過程當中，您讓消費者感受到您的服務品質低劣，且不重視客戶的真正感受與需求，此時，您必須付出極大的代價才能挽回您的客戶。身為旅遊銷售員更應體認：

1. 當客戶接觸到不好的態度與不專業的服務時，即使事後再訓練或花大筆金錢改進，可能還是無法扭轉客戶的形象，而你將也無法從該客戶處取得任何利益。
2. 如果客戶覺得服務不好，那麼他將對該公司產生不好的印象，儘管那只是旅行社眾多員工其中的一位而已。
3. 當你在與客戶交易時，永遠記得你不只是代表著你自己，而是代表著整個公司的形象。

## 三、心得

　　旅行社裡每一位員工的所做所為，均密切代表整體公司的形象，如果當客戶覺得不被重視的時候，就會對公司產生負面的評價，無論其他的員工在工作上表現得多麼傑出，或是公司在員工所受的教育訓練上花費多少心血心力，都將成為枉然。在客戶的認知裡，一定會認為公司就是不懂得如何去善待客戶。切記：身為一位旅行業從業人員時，你對客戶服務所做的一舉一動，都將會影響客戶對旅行社整體的形象及口碑。

## 重點專有名詞

1. 「主要利益」
2. 「附加利益」
3. 「肯定談話法」
4. 「詢問談話法」
5. 「角色扮演法」

 問題與討論

1. 探討銷售企劃案的必要性為何？
2. 模擬如何舉辦旅遊產品說明會？
3. 運用角色扮演實做如何善用銷售工具？
4. 如何掌握市場動態的預警管理？
5. 演練如何使用銷售工作檢討表。

## 測驗題

（　　）1.偏向「理性導向」的聽眾，旅遊銷售人員需要以什麼為步驟？（A）「企劃案」→「行動」→「需求」→「利益」（B）「企劃案」→「需求」→「行動」→「利益」（C）「利益」→「行動」→「需求」→「企劃案」（D）「需求」→「行動」→「利益」→「企劃案」

（　　）2.將旅遊產品化為潛在客戶的實質利益，讓旅遊消費者產生不買會後悔的感覺或買到就是賺到的（A）「優越感」（B）「超值感」（C）「滿足感」（D）「幸福感」

（　　）3.旅遊商品說明的四種基本型態，何者為非？（A）資訊導向（B）社會導向（C）銷售導向（D）成本導向

（　　）4.下列何者為銷售員應具備的銷售工具？（A）為獲得面談機會所需之工具（B）加強旅遊商品說明效果之用具（C）銷售員本身在銷售活動上必須隨身攜帶之用具（D）以上皆是

（　　）5.公司財務危險的徵兆何者為非？（A）明顯的廣告宣傳活動（B）明顯的幹部員工離職行為（C）明顯的員工不滿情緒（D）經營者時常不在辦公室

（　　）6.信用調查必須注重下列哪些項目？（A）人格（B）資本（C）現狀（D）以上皆是

（　　）7.介紹你的工作夥伴除了介紹名字外，應不含下列哪一項？（A）經歷（B）財力及家世背景（C）才能（D）負責工作項目

（　　）8.銷售的另一個意義是把商品資金化，其意思便是（A）「銷售」→「收款」→「資金」→「包裝設計行程」→「銷售」（B）「收款」→「銷售」→「資金」→「包裝設計行

程」→「收款」（C）「資金」→「收款」→「銷售」→「包裝設計行程」→「資金」（D）「包裝設計行程」→「收款」→「資金」→「銷售」→「包裝設計行程」

（　　）9.收款工作不順利的原因包括下列哪幾項？（A）銷售員對於收款之意義以及其重要性之認識不夠（B）售後服務不周到，促使客戶不滿意，故意用不付款或拖延付款的辦法來報復（C）信用調查不充分就輕易選擇客戶，對於同業或散客之消費金額沒有予以適當的限制（D）以上皆是

（　　）10.收款回收不順暢，則旅行業的經營活動有如跛腳者，收款發生困難，大致上有三大理由，下列何者為非？（A）在旅遊商品或服務過程中發生客戶抱怨或客訴事件，使責任之歸屬尚未明確（B）銷售人員不正當之銷售行為，引發客戶拒付團費（C）客戶想要更多的優惠（D）客戶的支付能力有問題

解答：

| 1 | 2 | 3 | 4 | 5 | 6 | 7 | 8 | 9 | 10 |
|---|---|---|---|---|---|---|---|---|----|
| A | B | B | D | A | D | B | A | D | C |

# 第五章

# 成功銷售員的條件

## 學習目標

一、習得嫻熟溝通技巧

二、體認詢問的重要與技巧

三、何謂有效口頭表達技巧？

四、善用適當的肢體語言

五、何謂合宜的穿著？

六、注重個人衛生的要領

七、如何牢記客戶的名字？

八、熟悉名片的遞法

九、追求銷售員之榮譽感

十、理論要與實際合一

　　一般旅遊消費者喜歡購買旅遊產品，但不喜歡被推銷旅遊產品，特別是人的購買過程與決策是很複雜的，當然最後促成旅遊消費者購買的動機也各不相同。分析購買決策其實是一種邏輯步驟的過程，而關鍵點在於有效的「客戶溝通」，旅遊銷售者從「提出問題」、「異議處理」、「實用的銷售技巧」、「客戶規劃」到「旅遊產品的示範」與「成功的旅遊商品發表會」等階段，都隨時在與客戶溝通，所以，成功銷售員的條件首重客戶溝通技巧。近年旅行業者較常使用「解決方法」（solution）這個字眼，而不使用「產品」（product）這兩個字，現今旅行業者的角色、定位與功能應是「麻煩代理者」（trouble agents），而旅遊銷售員則是「麻煩解決者」（trouble solver），而麻煩解決者所談的是以「最適解決方法」來使客戶滿意，而不是單純只靠「旅遊產品」。此外，使用「潛在客戶」這個字眼，而不用「顧客」這兩個字，即表示可以在既有的顧客當中認識到新的客戶。如何說服既有客戶及潛在客戶對你的建議採取正面的反應，取決於成功的「客戶溝通」，學會如何「認知」、「瞭解」與「管理」銷售的變化，會使你成為更好的傾聽者及溝通者，最後當然也成為最佳的旅遊銷售員，因此本章學習重點具體如下：

# 一、嫻熟溝通技巧

　　「溝通」看似簡單，但事實上，它是一種必須要不斷地練習、改進的藝術。溝通成功與否，決定於維持談話的興趣及控制的能力。如果期望達成自己的目標，就必須嫻熟以下的技巧：

　　1.保持友善、有禮、真誠態度：以朋友交往的心態，對待潛在客戶。

2.時常提到對方的名字：對於客戶而言最甜美的聲音，就是自己的名字被正確地稱呼。

3.讓對方說話：潛在客戶或許有訊息或問題，想要和你溝通，因此要有讓他們發言的機會。

4.三思而後「言」：要說出口的話最好先思考再三。

5.心態積極：面對客戶時必須抱持「天下無難事」的心態，可以使他們感受到你的誠意，進而逐漸進入狀況當中。

6.運用對方所熟悉的詞彙：避免使用對客戶來說，無意義的俚語或技術用語，因為使用對方不懂的字彙，會使他們感到難堪、困惑以及不悅。

7.不同階層的主管有不同的目標、優先順序、關心重點：不同的階級想法各不相同，必須讓所有階層的主管都認定你是個可以「解決問題的人」。

8.談話要切題：不要浪費時間，不要讓拉雜、沒有重點的談話，使問題變得更複雜。其中有三點必須留意：其一是談話內容須審慎考慮；其二是長話短說，三個字可以表達的話，切忌使用四個字；最後是不要企圖以咬文嚼字的說話方式加深客戶的印象。

9.清晰表達：如果時常讓潛在客戶要求你重述剛才講的話，可能會讓他們感到懊惱，因此對客戶介紹時，要清楚表達你欲陳述之內容。

10.提出問題：藉由向客戶提出問題以維持熱絡氣氛，同時也能讓訪談沿著既定方向進行，因為問問題會讓客戶感受到自己的重要性。

11.知道如何結束交談：如果對方不時看錶，或表現出不感興趣的言行，便是結束談話的時候。

　　如果說有一種能讓銷售成績更多且更好的訣竅，那就是「傾聽」方式，因為透過傾聽可以協助你避免溝通障礙的產生，或是讓自己更為瞭解潛在客戶的目標，進而達成自己的推銷目的。接聽電話要比直接面對面傾聽一個人談話容易許多，因為透過電話方式時，所能做的事就是傾聽，然而大多數人只是擺出聽的動作而已，由於一般人都迫不及待地想開口說話，所以「傾聽」時必須保持客觀，聽進別人所說的每句話，而不是只聽自己想聽的話，或是滿足於你登門拜訪的某一目的。保持心胸開放，接受別人意見，並且小心壓抑自己主觀的看法，不要斷然下結論。

## 二、詢問的重要性與技巧

### (一)詢問的重要性

　　為確定客戶確實瞭解自己所說的，一定要培養「問問題的技巧」，這是銷售過程中所會運用到最有力的溝通技巧。良好的詢問技巧是發現潛在客戶需求、發掘及進一步瞭解其異議，並使其贊同你所提出之解決方法，因此，身為銷售員所不可或缺的是一種談話的技巧，而不是一種質問的訣竅；「誰」（Who）、「什麼」（What）、「何時」（When）、「何地」（Where）、「為何」（Why）、「如何」（How）（5W1H）雖然是有效詢問的用詞，但重複使用隻字片語，諸如「是」，或者身體往前靠、露出詢問的眼神，其效果皆不輸於詢問問題。

### (二)詢問的技巧

　　問題可分為四種基本型態：「封閉型」、「開放型」、「反射

型」、「引導型」。

1. 封閉型問題所要的是肯定的答案，例如：「是」、「不是」。

2. 開放型問題則要求潛在客戶提出更進一步的資訊，例如：「你對東澳旅遊團有什麼看法？」。

3. 反射型問題指的是對已經說出的答案加以反射，也許是要求客戶針對某一點再加以說明其需求，例如：「你似乎對旅遊住宿等級感到關切？」，反射式問題讓銷售者有機會確定自己已經瞭解談話內容的真正意思。

4. 引導型問題通常是暗示對方有比目前更好的做事方式，例如：「麻煩你跟我說明……」、「一旦美西團額滿，你們可以考慮去東澳旅遊，非常不錯！」。

詢問大量開放型問題，可以讓潛在客戶自由談論公司的概況，進而塑造輕鬆的氣氛，打開他的話匣子，藉著擴大對潛在客戶的瞭解，你將可以發掘他們的需求及機會所在。反射型問題則讓潛在客戶對某一說詞或未表達的可能想法，加以思考或補充、澄清，可以讓你瞭解機會所在。使用封閉型問題，可從潛在客戶處所能獲得的資訊是相當有限的，但卻能讓你導引潛在客戶進入自己所選擇的主題。其他形態的問題尚有：

1. 複述型問題：這類問題的開場白，例如：「你是否希望我進一步說明……」。

2. 藉口型問題：「如果你未……，會造成……？」。

3. 假設型問題：「如果……？」、「假設……？」。

4. 發掘型問題：「你是否可以說明……？」。

5. 牽引型問題：「你目前如何做……？」。

身為旅遊銷售員可以妥善運用詢問的技巧，例如：(1)針對某旅遊景點提供資訊，可採「開放型問題」；(2)針對某旅遊商品加以說明或澄清，可以採「反射型問題」；(3)在縮小重點時，希望客戶回答是或否，可以採「封閉式問題」。熟悉詢問技巧，既不會得罪客戶，又可以縮短交易時間，增加銷售力，故不可不慎。

### (三)掌握談話的主控權

一旦你學會了如何傾聽、詢問、維持場面，就可以運用以下的技巧去控制談話內容：

1. 向潛在客戶說明主要談話內容。
2. 旁徵博引，引發其他旅遊相關議題。
3. 採取主動、積極的服務態度，切勿採用被動的談話態度對待客戶，不要客人一問，您才一答，多的都不回答。

## 三、有效口頭表達技巧

### (一)有效口頭表達的要素

有效口頭表達必須具備許多要素，有些要素會減損產品說明時的口頭表達力。有效口頭表達的要素為：

1. 字彙：旅遊產品說明應該配合聽眾，因此，要使用他們所熟悉的專門名詞（jargon）、術語及簡稱，才會吸引他們的注意力。
2. 聲音大小：聲音必須大得讓所有人都能聽到，除了放大音量外，也可以配合作一些形容的大動作。

3. 音調變化：利用聲音的變化，由弱轉強或由重轉輕。語調或
   聲音高低的變化，可以增加旅遊產品說明的趣味性，可用來
   強調、突顯重點。

4. 流暢性：應該清楚瞭解自己的目的何在，而且對自己所要表
   達的訊息，要有充分的信心。

5. 態度：你所表現的信心，通常關係著旅遊產品說明的成敗。
   信心表現於你所使用的字眼以及你所表現的聲音。

6. 聽眾敏感度：傑出的旅遊產品說明者，總是密切觀察聽眾的
   反應，並且以此為根據來調整或變更表達方式。

## (二)口頭表達失敗的因素

通常導致口頭表達失敗的因素有：

1. 使用對方不熟悉的專門術語及簡稱，例如：FOC、AD75等。
2. 使用讓人分心或毫無意義的字語，例如：OK。
3. 講話速度過快。
4. 講話音調平淡。
5. 使用俚語。
6. 缺乏自信。
7. 文法使用不當。
8. 將視覺輔助器材的內容照本宣科地講述。
9. 只盯著某人看，而與其他人沒有視線的接觸。

# 四、善用適當的肢體語言

「笑」可以解除武裝，由笑開始的銷售對話，可以打開僵局，
若能先讓對方發笑，而這個「笑容」將是勝過銷售者一切的笑。笑

也是安全的信號，笑能彌補一切，能彌補銷售者本身天資之不足。要增加笑容的種類應在鏡子前多加練習，笑是具有魔力的，因爲笑能使人快樂。

## (一)微笑的十個任務

1.笑容是傳遞愛意給對方的捷徑。

2.笑，具有傳染性。

3.笑，可以輕易除去兩人之間那道厚重的牆，使雙方心中門扉大開。

4.笑容是建立信賴關係的第一步，它會實現心靈的交往。

5.沒有笑的地方，必無工作成果可言。

6.笑容可以除去悲傷、不安，也能打開僵局。

7.將多種笑容擁爲己有時，就能洞悉對方的心理狀態。

8.像嬰兒笑容般的笑容最誘人。

9.笑容可以消除自卑感，且能彌補自己之不足。

10.笑容可以增進健康，增加活力。

其實微笑就是賺錢的原則，銷售員形形色色，每個人的面容都各不相同，但是優秀的銷售員卻有共通的特徵，那就是活力充沛、充滿生氣的面容，可以清楚地定出自己的拜訪目的，以不服輸的個性配合非做不可的行動，這樣就能展現出活力充沛的面容。我們都知道「相由心生」的道理，外表的相貌，即是一個人內心意念的具體表面，尤其是身爲旅遊銷售員，外表給人的印象更是重要。不要讓自己的心情影響了自己的面容，每天花一點時間站在鏡子前面，檢討自己的面容是否能夠給人愉快的感受，只要能夠全心全意地投入工作，你一定也能夠表現出「開朗」的面容，有了開朗的面容，自然能夠吸引客戶與之接觸，好運自然就會隨之而來。想要成爲一

位頂尖的銷售員，其共通的特點就是「性格開朗」。這一點和「標籤效果」有很深刻的關係，因為一般人比較容易對性格開朗的人產生好感；此外，所謂「好的開始是成功的一半」，初次拜訪所留下的第一印象，就足以影響最後的結果，身為銷售員不可不知道這個道理。

## (二)聲音是銷售員的利器

有關聲音的問題，可以再一次從頭聽聽自己的聲音，然後，請思考下列幾個問題：

1.我的聲音是不是與我的年齡、性別相稱？

2.我的聲音有沒有足夠的「音量」？

3.我的聲音有沒有抑揚頓挫？是否足以表達感情？是不是單調、乏味？

4.我的聲音是不是聽來誠實、自然？

5.我的聲音有沒有「矯飾」或「矯揉造作」的味道？

6.我的聲音是不是太快或是太慢？抑或速度屢變？

7.我是否強調了重要的話？

8.我的聲音是不是含有鼻息、嘶啞聲？

9.我是否支吾不順？

10.我的發音是不是正確無誤？

想要使您的聲音、言詞富有魅力，該怎麼辦？

1.要經常留意自己的聲音及言詞。

2.每天把備忘錄放在眼前，不斷地練習。

具體秘訣如下：

1.凡具有魅力的聲音都是明朗的低音。

2.勿讓聽者有緊張感。

3.低速、中速、高速之妙。

4.停頓時的「間隔」。

5.準備音量的調節器。

6.熱情顯現於音階。

7.說出充滿感情的話。

8.發音代表了教養。

9.吸收言詞的知識。

10.修整語法的外衣。

　　有魅力的聲音是銷售人員吸引客戶的磁石，話中的「間隔」配置更足以撼動人心，善於演說的人，都能有效運用「間隔」的奧妙。有時候，稍長的「間隔」會造成泰山壓頂的感覺，使整個話栩栩如生，在聽者心中留下強烈的印象。所謂的「魅力」、「魄力」與「說服力」，簡單地說，就是由上述條件組合而成的，當這一切都在您的掌握中時，聽眾一定會感受到您無與倫比的魅力。

　　總之，肢體語言的有效運用，包括：

1.視線接觸：與潛在客戶保持視線接觸是有利的。

2.手勢：除了音量放大外，還必須輔以一些敘述性的手勢。你的話語及手的動作必須傳達至房間的每個角落。手勢加上適當的語言表達，會使你的說明既清楚又生動。

3.泰然自若：身體站直但卻要放鬆。

4.控制：觀察聽眾，有助於你對他們的掌握，如果他們顯得心不在焉或興趣缺缺，你不妨更靠近他們，或者利用誇大的手勢，重新吸引他們的注意。通常，人們會理解所聽到內容的11%，所看到內容的32%，所看到及聽到內容的72%，所看

到、聽到及討論內容的90%。

# 五、合宜的穿著

　　旅行業者與品牌的形象，不是光靠在衣服上做文章就可以了，旅行業的從業人員一律穿著制服，是因為公司期望員工看起來乾淨、整齊而專業，制服可以顯示出旅行業的員工，以身為某一旅行社的一員而自傲，而這種自傲也是企業形象的一部分。出入機場的旅客都能一眼認出穿著特殊且一致的制服之人員，所要傳達的訊息是：「員工為自己的工作感到驕傲」。

　　穿制服也有另外一些好處，它可以讓員工不用把心思擺在衣著上，從而更有餘力去考慮客戶的感受和需要，當他們穿著制服的時候，客戶會注意的，是他們的服務態度而不是他們的衣著。在一個銷售人員決定要穿制服、名貴服裝還是便裝之前，應該考慮兩個問題：

1.當你穿著某類衣飾出現在客戶面前的時候，你會覺得自在嗎？
2.你的裝扮有沒有傳達出你從事工作的專業形象？

# 六、注重個人衛生

　　和一個滿頭頭皮屑的人並座時，那種汙穢感實在難受；或和一個口臭撲鼻的人促膝而談時，即使他的話多麼風趣有內容，也會覺得難以入耳，薰黃的牙齒、牙縫裡塞著餘肉、帶有菜屑的牙齒、一手汙垢的指甲、耳邊從未洗過似的汙垢、說起話來口沫橫飛……不禁令人湧起無限的嫌惡感，碰到這樣的銷售員，即使旅遊商品十

分吸引人，也不得不說：「對不起，我們已經去過。」或者「對不起，我們現在沒有計畫出國旅遊。」希望趕快把他打發走。銷售旅遊商品絕不是一開始把旅遊商品亮出來就成功的，即使偶爾會成功，那是幸運。銷售員第一件要做的事是銷售你自己，向客戶銷售時，一定要先讓對方承認「嗯，這個人不錯」，「嗯，這個人讓人感到很舒服」，然後才能談得上銷售旅遊商品。如果對方一看你就討厭，那麼無論你再怎樣口若懸河、滔滔不絕，也只是唱獨角戲罷了。由此可見，旅遊銷售員所要努力的莫過於贏取對方的好感，有了好感，對方才願意接近你，然後才容易接受你的說服。因此，破壞形象的「體臭」、「口臭」，引人嫌惡的汙穢，都要努力去發現、排除。所謂的體臭，還廣義地包含那些個性上令人不愉快的因素，諸如：「傲慢」、「給人壓迫感」等抽象的體臭。

總歸起來，一位銷售員須與許多形形色色的人接觸，要從接觸中贏取顧客芳心的銷售員，一定要隨時反省自己：

1. 我有口臭嗎？──不要怕羞，請你的家人確認一下，「嗯，沒有！」然後你才出門。如有口臭，要發掘原因，是你忘了刷牙，還是腸胃不好。

2. 我有頭皮屑嗎？──這個問題不必問別人，自己可以很容易發現的。

3. 我的指甲剪了嗎？──指甲沒剪、手沒洗乾淨才有汙垢。

4. 我的耳邊、脖子有沒有汙垢呢？──照照鏡子自我檢查一下就知道了。

5. 我說話時是不是口沫橫飛呢？──這是一個令人難以忍受的壞習慣。

人們往往對別人的體臭很敏感，對自己的體臭卻很遲鈍，甚至不自覺，只要注意別人的反應，多反省自己，就不難發現自己的缺

點。為了銷售成功，廣結善緣是一個充分必要的條件，所謂「廣結善緣」，就是擴大人際關係的意思，俗語說：「旅途要有伴，出門結善緣」，旅途如果孤孤單單一個人是寂寞乏味的，但是世界上到處都有人，只要能夠廣結善緣就不怕寂寞，即使是離鄉背井、身處異地，也會感到人間到處有溫暖。何種人是最適合與顧客溝通者，當然也就適合當銷售員，這種人可說是外向型的人，能言善道，長袖善舞，樂於助人，容易親近，到哪裡都成為注目的焦點，他自己也努力表現得活潑開朗，給人良好的第一印象，的確，這樣的人當銷售員一定是比較強的，成績也可能比較好，但是這樣的人往往有一個致命的缺點，那就是沉不住氣，有些內向的人受得了的，他就受不了，一碰到挫折就洩氣了，活潑爽朗是不錯，樂於助人也不錯，可是不能持久，外表好像很灑脫，其實喜怒哀樂無法自制；相反地，內向型的人，乍見質樸木訥、沉默寡言，說話也沒有技巧，態度也不圓滑，有什麼說什麼，甚至有時候會讓人誤會，但這種人正因不懂花言巧語，聽的比說的多，卻反而給人老實可靠的好印象，「嗯，這種人大概不會騙人，就把這一團交給他吧！」而他自己也有自知之明，於是勇敢面對困難，努力克服自己的弱點，終究成為一位優秀的銷售員，所以，銷售員的成功不在能力而在個性，失敗不是因為個性改不了而是不想改。

# 七、牢記客戶的名字

首先要瞭解「尊重別人姓名」的重要價值，進一步就得設法牢記別人的姓名。對一般人而言，記幾十個、幾百個姓名不難，是平常事，可是，能記數千個、數萬個，甚至十萬個人名，就非比尋常，那就表示已握有成功之鑰了。要牢記人名，可參考下面四個方法：

1. 用心仔細聆聽：把記別人姓名當成重要事，每當認識新朋友時，一方面用心溝通，一方面牢牢記住。若聽不清對方的大名，請立刻再問一次。

2. 利用筆記，幫助記憶：別信任自己的記憶力，在取得對方名片之後，必須把他的特徵、嗜好、專長、生日等寫在名片背後，以幫助記憶。

3. 反覆背誦，協助記憶：重複背誦一個人的姓名，能夠幫助記憶。

4. 運用有趣的聯想：這是利用對方的特徵、個性、諧音，以產生聯想的記憶方法。可分為：

　(1)特徵聯想。

　(2)個性聯想。

　(3)諧音聯想。

# 八、耐心的傾聽

　　從事旅遊銷售工作時，當你碰到「自吹自擂型」或「愛表現」的客戶，最佳的回應策略就是先「牢記客戶名字」，並做一個善於「附和」的好聽眾。當客戶開始吹噓自己時，不要表現出一副不耐煩的樣子，或是一副面無表情的模樣，要不然很難成為優秀的銷售員。其實做個善於附和的好聽眾並不困難，只要注意及早發現對方值得誇耀的地方，製造有利於這一方面的話題，並於傾聽時表露出認真的神情，讓對方有繼續說下去的意願，這才是善於附和的好聽眾。

　　不管對方在說些什麼，你既不附和也沒有任何表情或表示，你若不關心對方在說些什麼，同樣地，對方也不會在意你在賣些什麼東西。為什麼聽對方自吹自擂也有助於銷售呢？你讓對方吹噓

一下自己曾經遊遍世界哪個角落，以及對各地的旅遊國家、地區及景點的評價後，就等於是讓對方誇示自己的購買能力，並可發現合適的旅遊產品提供他下一次旅遊的需求。這麼一來，當你在銷售旅遊產品的時候，對方就沒有理由說「買不起」、「我去過」、「沒興趣」了。當然，不能光為自己的利益打算，重要的是要能夠預測五分鐘或十分鐘後的狀況變化。除了要讓對方沒有藉口說「買不起」、「我去過」等藉口之外，更重要的是要讓對方內心覺得高興、愉快，這樣對方才聽得進我們說的話。

其實並非每一客戶對公司都有獲利的貢獻率，所謂80／20法則，意指公司80%以上的利潤是靠20%的客戶所創造出來的，學者William Sherden又修正成20／80／30，意即前20%客戶創造出公司80%以上利潤，而後30%客戶令公司損失約50%的利潤。

旅遊業的銷售成功哲學是：「不是單方面的賣東西給旅遊者，而是事前傾聽對方的期望，之後再依此期望做出最適旅遊提案，而非最佳旅遊提案。」因此，在銷售指導方針中，也要加入許多「傾聽」的行為。不過，以前的旅行業銷售從業者所表現出來的，並不是一直傾聽旅遊消費者說話，而是在客戶面前說很多話；旅遊消費者的想法是，一個優秀的銷售員，就是要活用應酬談話術，無論如何都要把場面撐住。即使對方想多知道旅遊產品的事，也都以「說話間的空檔要插話」、「主觀認為旅遊消費者的需要」等方式面對旅遊消費者，而忽略了旅遊消費者真正的需求，如此當然無法深得客戶心，最後，交易也無法完成。原因為何？可悲的是銷售人員自己也不甚清楚。

# 九、熟悉名片的遞收方法

## (一)名片的遞法

名片的遞法是基本的禮節，許多人常犯的錯誤是使用食指和中指夾名片遞給別人，此法實際上是以尖銳的東西指向對方，並不恰當；此外，名片原則上應該要直接遞到對方手中，有些人卻將其放在桌上，不用說這樣的遞法是非常容易引起對方不快的。茲介紹三種名片的遞法：

1.手指併攏，將名片放在手掌上，用大拇指夾住名片的左肩，恭敬的送到對方胸前。
2.食指彎曲與大拇指夾住名片遞上。
3.雙手的食指和大拇指夾住名片的左右肩奉上。

以上三種方式自然以第三種最為恭敬，而都避免了以「尖銳的指尖」指著對方的禁忌。

## (二)名片的收受法

茲介紹下列幾種收受名片的方式以供參考：

1.空手的時候必以雙手接受。如果別人以此種方式接受你的名片，你會感到那是很令人高興的事。
2.接受名片後一定要馬上過目，不可隨便瞥過或有怠慢的表示。
3.遇到名字難讀時要虛心請教：「對不起，請問大名怎麼讀

法？」請教別人的名字怎麼讀，絕不會降低你的身分，也不會傷害對方，只會使對方感到你很重視他。

4.一次同時接受數張名片，並且都是第一次見面，千萬要記住哪一張名片是哪位先生的，如果是在宴會或會議席上，不妨拿出來放在桌上，排列的次序和對方座次相一致。

5.許多人會把對方的名片放在桌上，聊得高興時便把東西隨便壓在名片上，此舉等於是把對方的臉壓在自己的屁股下一樣，會使對方感到受侮辱，一定要小心切忌不可有此行為。

6.很想得到對方的名片，但對方沒有給你，這種情形是很普遍。經常說：「真冒昧……如果方便的話可否給我一張名片？」能夠這樣做，就是踏出成功的第一步；這樣的要求只會提高對方的身分，沒有什麼不可以的。

　　名片是對方身分的代表，是對方人格的表徵，尊敬對方的名片就等於尊敬對方的人格，當對方感受到被你尊敬時必然會增加對你的好感。前面已經提過，銷售旅遊商品的第一件工作絕不是銷售商品，而是銷售你自己的人格修養，徒有優良廉價的旅遊商品是不足以吸引客戶的，切記：不要褻瀆了名片的效用。

# 十、追求銷售員之榮譽感

　　銷售員必須對於自己的職業有自信以及榮譽感，必須抱著「銷售工作是很光榮的職業」的信念。此一信念並非由一個人想出來的，乃是千千萬萬名銷售員用血與汗，藉由悲慘的經驗所樹立的。是故，必須經常懷有下列的榮譽感：

1.銷售員是公司的代表／公司的外交官：客戶往往由銷售員之人格、經驗、學識及一舉一動來判斷這位銷售員所屬之公

司。因此，銷售員可以說是公司的代表，也可以說是公司的外交官。

2.銷售員是孤獨的戰士：銷售工作是時時刻刻千變萬化的事態之連續，後勤人員、OP人員或會計人員在必要的時候可以隨時向上司請示，銷售員就不一定能這樣做，銷售員在商場的時候往往沒有人援助，必須一個人對付種種情況。沒有更好的職業能像銷售工作一樣可以充分地磨練自己。

3.銷售員肩負企業之命運：在旅行業間之競爭日趨激烈的時代，銷售員乃是旅行業的最前線。銷售員必須成為旅行業之雷達，蒐集旅遊市場之資訊，發現公司應發展之方向。

4.銷售員是專家：現代的銷售員被要求具備非常高度的能力，所以近代文明可以說是由銷售員創造出來的。換句話說，一位能幹的銷售員，是經濟、教育、藝術、經營、心理、宗教、工學、資訊等知識的綜合專家。

5.銷售員是開拓文化的先鋒：銷售員直接說明旅遊商品的行程內容與注意事項，即使客戶不買這些旅遊商品，也可以藉由銷售員之說明而獲得這些旅遊商品的相關知識，等於是提高了客戶的生活以及旅遊知識水準。層出不窮的旅遊商品是旅遊文化進展的象徵，而銷售員則是開拓旅遊文化的先鋒。

6.銷售員所走的路是邁向經營之捷徑：在實力本位的新世界裡，銷售員的工作受到重視。在不斷地磨練自己之後，銷售員必可發現自己正走在人生最輝煌的成功捷徑上。

美國最著名的經濟學者彼得‧杜拉克教授（Peter F. Drucker）說：「從現在開始算起大約二十年之後，全世界所有企業之高階層人員中，80%是由現在擔任推銷員的人擔任。」因此，銷售員是未來經營者的前身。

# 十一、理論與實務合一

常聽同事說「學校裡學的東西派不上用場」，是知識無用？還是學者不能活用？學校裡是理論的知識，而出了社會之後，每天所碰到的卻是一些活生生的情報。所謂實際的情報是有對象存在的，這些活生生的情報若不能賦予有形無形的利益則將失去其價值，知識與情報不能脫節，理論與實務要掛鉤。現代的社會，不論生產或營業部門，每天都要面對無數的情報，處理無數的實務，若沒有豐富的預備知識是無法駕馭這些情報的。許多人不能活用知識，有些人根本是書呆子、死腦筋，書讀得再多也無益。所以，讀書要博大精深還要能夠活學活用。怎樣才算活學活用呢？如何才能將理論與實務連接起來呢？以下的方法是很有效的：

1. 訓練自己把所見所聞加以整理分析，並和自己的工作連結起來，企圖從中得到一點益處。
2. 與其讀艱深的書，不如讀一些在工作上可以啟發行動力的實務書籍。
3. 無所不問，隨時把問號放在心上，把自己當博士一樣，絞盡腦汁去回答。
4. 發現自己的缺點，勇敢的承認錯誤。這是促進你努力掌握、運用正確理論與情報的方法。光懂理論或無正確情報都是無用的，理論必須與實務緊密結合才行。

總之，之前所談的偏重於銷售技術，技術固然重要，但是一位成功的銷售員若是光有技術而無修養，就好像只有枝葉沒有根，其繁榮不過如曇花一現，轉瞬即逝。因為技術本來是修養的表現，所謂「有諸內必形諸外」，沒有內在的修養，自然就沒有技術。一位

　　成功的銷售員通常是善解人意者，也隨時在開發自己的銷售技巧，更重要的是不會虛度光陰。有意義的人生就是從工作中累積知識與經驗，使今天比昨天更成熟，使明天比今天更老練；只有企圖使自己從事的工作精益求精、盡善盡美，工作才有價值，人生才有意義。一天當兩天用是必須學習的，在銷售界成功的人，一定是把時間看得十分寶貴，並對其十分愛惜。所謂「一寸光陰一寸金」，絕對不會輕易地讓時間白白浪費。時間就是金錢，要賺錢，就要把時間當兩倍、三倍的運用。你可以利用前往拜訪客戶或同業的乘車時間看書、查資料，可以把回家要填寫的日報表，在回程的車上先填寫，而騰出的時間就可以運用作為明天，乃至未來的開發準備。

　　銷售的基本方針是，在每月的前十天內達成預定銷售目標的50%。原本被時間所追趕，現在反過來追趕時間，不被時間所催促，而是超越時間。被追和追人的心情有如雲泥之別，被追的人心情一定很緊張、匆忙、草草了事；追人的人則是從容不迫、胸有成竹。旅遊商品銷售員成功的條件和任何其他成功事業者並無不同，只有時間競爭能夠勝利的人才是成功的人。錢包掉了可以找回來，時間飛逝卻再也找不回來了，與其看緊錢包還不如看緊時間。不！看緊還不夠，還要把時間甩在後頭，別人一小時就是一小時，你要將一小時當兩小時用，別人一天就是一天，你要把一天當兩天用，這樣才能成功！

## 個案討論　「人要衣裝，佛要金裝」

### 一、案例

　　有兩位好友分別在不同的旅行社上班，其中一家旅行社對職員的外表及穿著有極高的要求，例如：指甲長度、鞋子、襪子、穿西裝、打領帶、穿黑皮鞋，甚至是所配戴的首飾……。反之，另一家旅行社並不太要求職員的穿著，雖然旅行社有制服，但仍可穿著便服。相較之下，兩家旅行社對職員穿著為何有如此大的差別呢？這是因為第一位主角任職之旅行社所吸引的客源水準較高、要求較多，所以，對一些事較為堅持。而另一位的旅行社客源偏向一般水平的客戶，但所提供的服務是差不多的。

　　實際上，大多數的客戶會親自到旅行社和我們面對面接觸，當他們第一眼看到你時，會藉由你的穿著來評論你所表現出來的態度。事實證明，如果外觀穿著看起來很專業，給客戶的第一印象是良好的，他們就會進而放心的將事情委託予你，特別是旅行業所銷售的是無形產品，「信任」更形重要。總而言之，一個人的穿著得體，會影響工作態度，使其顯得更加專業而且有效率，且能獲得客戶的信任，同時提高客戶的忠誠度與旅行社之形象。

### 二、啟示

1. 成功的旅行業要達到「永續經營」的終極目標，必須要瞭解本身旅遊市場銷售的定位。

2. 優良的「企業文化」，能提升員工的向心力及忠誠度。

3. 有完美的企業形象，才能帶動品質優良的產品，並在同質性旅遊市場中占有優勢。

4. 當所提供的旅遊服務與產品和其他旅行社不相上下時，職員

外觀所展現的專業性，往往是成功銷售的關鍵。

5.永遠將自己最好、最專業的一面，表現在客戶面前。

## 三、心得

優良的企業形象與文化，是吸引客戶上門的誘因，更是提高客戶水準的方法。要樹立專業的形象，必須從給客戶的第一印象著手，才能創造成交機會，讓客戶對產品產生興趣，進而購買產品，達到銷售的目的，成為一位成功的旅遊銷售員。

## 重點專有名詞

1.「封閉型」問題

2.「開放型」問題

3.「反射型」問題

4.「引導型」問題

5.「20／80／30」理論

 **問題與討論**

1.如何習得嫻熟的溝通技巧？

2.詢問的重要與技巧為何？

3.何謂有效口頭表達技巧？

4.如何善用適當的肢體語言？

5.何謂合宜的穿著？

6.注重個人衛生的要領為何？

7.如何牢記客戶的名字？

8.如何熟悉名片的遞法？

9.銷售員之榮譽感為何？

10.如何將理論與實際合一？

## 測驗題

（　）1.看似簡單，但事實上，它是一種必須不斷地練習、改進的
藝術，那就是？（A）詢問（B）表達（C）溝通（D）解說

（　）2.如果說有一種能讓銷售更多、更好的訣竅，那就是？（A）
「傾聽」（B）「溝通」（C）「拜訪」（D）「表達」

（　）3.身為旅遊銷售員可以妥善運用詢問的技巧，下列何者為
非？（A）針對某旅遊景點提供資訊，可採「開放式問題」
（B）針對某旅遊商品加以說明或澄清，可以採「反射式問
題」（C）針對某旅遊商品加以說明或澄清，可以採「封閉
式問題」（D）在你縮小重點時回答是或否，可以採「直接
式問題」，熟悉詢問技巧，既不會得罪客戶又可以縮短交
易時間，增加銷售力，故不可不慎

（　）4.通常導致口頭表達失敗的因素，下列何者為非？（Ａ）視覺
輔助器材內容照本宣科（Ｂ）不使用對方不熟悉的專門術語
及簡稱（Ｃ）使用讓人分心或毫無意義的字語（Ｄ）使用俚語

（　）5.要牢記人名，可參考下面哪幾種方法？（Ａ）利用筆記，幫
助記憶（Ｂ）反覆使用，協助記憶（Ｃ）運用有趣的聯想，
協助記憶（Ｄ）以上皆是

（　）6.哪位著名的管理學者說：「從現在開始算起大約二十年之
後，全世界所有企業之高階層人員中，80%是由現在擔任
推銷員的人擔任。」？（Ａ）彼得‧杜拉克（Ｂ）馬克思
（Ｃ）凱因斯（Ｄ）馬歇爾

（　）7.肢體語言的有效運用，包括下列哪幾項？（Ａ）視線接觸
（Ｂ）泰然自若（Ｃ）手勢（Ｄ）以上皆是

（　）8.掌握談話的主控權，下列何者為非？（Ａ）向潛在客戶說
明主要談話內容（Ｂ）旁徵博引，引發其他旅遊相關議題
（Ｃ）採取主動、積極的服務態度，切勿採用被動的談話
態度對待客戶，不要客人一問，您才一答，多的都不回答
（Ｄ）向游離客戶說明主要談話內容

（　）9.有效口頭表達的要素為下列哪一項？（Ａ）聽眾敏感度
（Ｂ）流暢性（Ｃ）聲音大小（Ｄ）以上皆是

（　）10.從事旅遊銷售工作尤其是碰到「自吹自擂型」或「愛表現」
的客戶時，最佳的回應策略就是？（Ａ）表現出不耐煩的樣
子（Ｂ）一副面無表情的模樣（Ｃ）先「牢記客戶的名字」，
並做一個善於「附和」的好聽眾（Ｄ）與客戶一起吹噓

解答：

| 1 | 2 | 3 | 4 | 5 | 6 | 7 | 8 | 9 | 10 |
|---|---|---|---|---|---|---|---|---|----|
| C | A | C | B | D | A | D | D | D | C |

# 第六章

# 旅遊消費者分析

行銷學所說的4P，是從銷售者的觀點談論可以採用哪些行銷工具來影響購買者。但如果是從旅遊消費者的角度來看，則每一項行銷工具的設計皆必須能傳送某些程度的利益給旅遊消費者。學者Robert Lauterborn建議4P必須與客戶的4C相互對應（**表6-1**）。

**表6-1　4P與4C之對應**

| 4P | 4C |
|---|---|
| 產品（product） | 客戶的需求與欲望（customer needs and wants） |
| 價格（price） | 客戶購買成本（cost to the customer） |
| 配銷（place） | 採購的便利性（convenience） |
| 促銷（promotion） | 與消費者交互溝通（communication） |

由上述可以得知，身為旅遊銷售者對於「旅遊消費者的瞭解」是成功銷售的第一步，也是後續所有銷售及行銷手段的依據。對於旅遊消費者的分析如果不確實，就如同瞎子摸象，浪費金錢、時間與人力，最後一切都是枉然。因此本章的學習重點，在於習得如何正確分析旅遊消費者的消費行為。

# 一、如何創造旅遊需求

旅遊商品畢竟不是生活必需品，旅遊消費者的需求必須經由被動的喚起與主動的去創造來達成。如何創造是銷售部門、行銷部門與旅遊產品企劃部門所共同努力的目標，因此，如何創造與如何運用AIDMA原則，是身為第一線的旅遊銷售員最應該學習的銷售工具。

## (一)創造旅遊需求的過程

1.旅遊產品是否能迎合潛在客戶的需求。

2.旅遊產品是否能符合潛在客戶的條件。

3.旅遊產品是否能提高潛在客戶的需求迫切性。

4.旅遊產品是否能誘發潛在客戶採取購買行動。

## (二)AIDMA原則

其原則如下所述（**圖6-1**）：

1.Attention：引起消費者注意。

2.Interest：激起消費者的興趣。

3.Desire：喚起欲望。

4.Memory：加深對方的記憶。

5.Action：購買行動。

Action……誘導購買行動……
例：使對方下定決心，買吧！
　　若買來試用覺得「不錯」，則可進而銷售
　　信用。

Memory……使其記憶深刻，並擁有確信……
例：讓對方相信能因投資購買此商品，而獲得
　　比投資費用更多的利益。

Desire……喚起欲望……
例：以實際商品或「隔壁鄰居也購買了！」等
　　等的話語來喚起其欲望。

Interest……讓對方產生興趣……
例：讓對方對商品感興趣，進而將興趣轉變為
　　欲望。

Attention……引起注意……
例：吸引對方注意，並展現出自己本身的魅
　　力、銷售重點。

**圖6-1　AIDMA原則圖**

## 二、如何促成交易

何謂「價格」與「價值」？一般說來，「只有賣不出去的旅遊產品，而沒有賣不出去的價格」，意即「價格」是提供消費者對於產品或服務的衡量（measurable）標準單位，但這個單位的「價值」（value）必須是消費者認為可以從此次交易過程中得到的利益，以及選擇跟你購買而不向別人購買所可以獲得的優勢（benefit & advantage），如此消費者才願意認同旅行業者所提出的「價格」。一個旅遊產品的「價值」單位應具有下列部分：

1.能滿足消費者需要及需求。
2.能明顯反應買方一個或多個需要因素。
3.能保證買方透過此交易過程能得到「好處」。
4.買賣雙方同意此產品及服務的價值可以用此價格來表達。

## 三、旅遊消費者的購買動機

身為旅遊銷售人員應確實瞭解旅遊消費者的動機，如此才能提供消費者正確與符合需求的產品或服務。就旅遊動機而言，茲將相關學者研究之結果加以整理如下：

1.Crompton（1979）所提出的社會及文化對旅遊動機之影響，可分為以下七個社會文化的心理動機因子：
   (1)對世俗環境的逃避。
   (2)自我評價與自我開發。
   (3)放鬆休閒。
   (4)權威。

(5)修養。

(6)加強親子之間的關係。

(7)促進社會的互動。

2. Chun（1989）、Borocz（1990）與 Sirakaya（1992）等多位學者所提出之Push/Pull Model of Tourist Motivations。該理論主張旅遊是由推動（push）及吸引（pull）這兩個構面的力量所造成，意即人們被動機因子所推動而決定旅遊，並且被目的地所吸引而去旅遊。

3. ISO-Ahola（1990）提出之旅行動機包括：

(1)尋覓（seeking）。

(2)逃避（escaping）。

4. Fisher和Price（1991）提出之旅行動機包括：

(1)教育（education）。

(2)逃避（escaping）。

(3)調適（coping）。

(4)新民族（new people）：所謂新民族就是和旅遊地主國文化人民交流之願望，以及與陌生之旅遊地接觸，包含有危險與冒險之要素，是一種社會冒險方式，因此將其界定為新民族動機。

5. Sirakaya等人（1996）歸納整理旅遊動機包括：

(1)吸引力（attractiveness）。

(2)旅行成本（total cost of the trip）。

(3)可利用時間（available time）。

6. 針對特定消費者族群之旅遊動機相關研究，如Stone等人（1999）曾研究英國三十歲至五十五歲單身女性之旅遊需求，發現四構面，依強弱分別為：

(1)社會互動（social interaction）。

(2)逃避（escape）。

(3)自尊（self-esteem）。

(4)遊憩（recreation）。

因此，綜合上述之研究，旅遊銷售員必須做到以下之工作以提升或加強旅遊消費者的購買動機：

1.讓旅遊消費者欣賞你、信任你。

2.讓旅遊消費者喜歡此旅遊產品或服務。

3.讓旅遊消費者認同此旅遊產品或服務值這個價格。

## 四、旅遊消費者不購買的理由

旅遊銷售者必須清楚的知道，購買旅遊商品並不是一種「生理需求」，因此，被消費者拒絕的理由將可能非常多樣化，特別是旅遊商品為無形產品，無法事先看貨、試吃、試喝與試玩，故旅遊消費者不購買的理由又更加充分。同樣地，若旅遊業者「品牌形象」或「企業形象」的塑造不成熟，將無法說服旅遊消費者購買旅遊商品，也無法全然相信業者保證的旅遊品質。而旅遊銷售人員應深知下列消費者不購買的理由：

1.錯誤的買主。

2.錯誤的旅遊產品。

3.錯誤的價格。

4.錯誤的銷售時間。

5.錯誤的銷售方法。

6.錯誤的銷售態度。

是故，旅遊銷售人員更應清楚瞭解旅遊消費者不購買的理由，

預先做好心理準備與對策，提起勇氣邁向旅遊銷售的戰場，以適當的銷售戰術促使銷售交易能夠完成。

# 五、旅遊消費者之種類

　　購買旅遊產品的決策過程中，每位決策參與者多少會加入個人的購買動機、認知與偏好，這些個人因素又受參與者的年齡、所得、教育水準、英文程度、從事專業別、人格、對風險接受程度及文化水準、次文化等的影響，而有不同的決策產生。購買者之間顯然有不同的購買型態，綜合筆者過去研究與工作之經驗，可將旅遊消費者區分為下列類型：

1. 見風轉舵型：哪一家價錢較低，便往哪裡去，毫無忠誠度可言。

2. 思考型：深入研究每一個行程，每一家之報價，再衡量自我條件和親友建議，通常過分重視邏輯、觀察及原則。最後，在購買決策時會從過去的經驗、現在條件與未來角度去思考。

3. 感性型：隨自己的夢想去編織旅遊產品，通常靠膽識作決策，而不善細節之分析。

4. 動作型：已有妥善計畫，無論金錢、時間均有詳盡規劃，具有非去不可的決心，喜歡速戰速決，討厭細節，是一位動作快速的決策者。

5. 殺價型：回應此類型顧客宜採取哀兵姿態，例如：可向對方輸誠：「你是我有始以來賣得最便宜的客戶，但我必須找我主管簽字。」

6. 慘痛教訓型：曾經有過不良的旅遊經驗，如同一朝被蛇咬十年怕草繩一樣的心理，從此對旅遊業者均抱持著負面的思考

模式。

7.傲慢型：自以為水準或身價很高，抱持花錢是大爺的心態。

8.求知型：此類型顧客著重在旅遊資訊的蒐集和比價，會一方面吸收知識，一方面打聽價位。此類顧客最後不一定會達成交易。

9.寡言型：旅遊消費者本身已有具體計畫，希望可以依要求的時間作安排與規劃，不計較價位，屬於價錢敏感度較低型。

10.血拼型：不在乎旅遊景點的好壞，只在乎shopping的地點及行程內容有無自由活動。

11.一毛不拔型：對於行程的安排不會抱怨，但對小費、自費活動等皆不願參加，斤斤計較於小錢的付出。

12.自視專家型（own-expert）：擁有多次出國商務或旅遊的經驗，故抱持著倚老賣老的姿態參與旅遊活動，但往往因各國國情不同，容易產生不必要之誤解。此類型客戶主觀意識太強，常拿過去其他國家旅遊經驗進行錯誤比較，而忘了每個國家均有各自的文化與特色。

## 六、旅遊消費者購買過程的六階段模式

大多數人在街上逛街、郵局辦事或在車站等車時，應該都曾面臨過一至兩次推銷東西的經驗，相信一定也曾拒絕過他們的推銷！請回想一下拒絕的理由，有沒有讓人真正明白的拒絕理由呢？是不是大部分屬於比較切身的理由，例如：「我現在很忙！」、「我有事要先走啦！」或「我已經買過了……」之類的理由，不管這些理由是真的或只是藉口，總之，就是為回絕而回絕罷了，其實這些都不是真正明白或確切清楚的理由，客戶真正的心理往往是被隱藏起來了。旅遊消費者購買心理的發展如下（**圖6-2**）：

階段四至階段五成功即等於成功了99%　　　階段六：完成交易

階段一至階段三建立在顧客　　　　階段五：評估與決策購買

與銷售員關係的基礎上　　　階段四：引起興趣與購買欲

階段三：激起好奇心

階段二：產生拒絕理由

階段一：引起注意

**圖6-2　旅遊消費者購買過程的六階段模式圖**

## (一)階段一：引起注意

對於銷售員的來訪，消費者通常會先產生有點排斥心理，例如：「咦，是誰？」、「是個不認識的人！」、「到底幹什麼來著？」、「啊，是推銷東西的！」大部分消費者對於銷售人員都有這類的直接反應。

## (二)階段二：產生拒絕理由

從絲毫沒有任何準備，毫無理由，或者隨便找一個切身的理由，如「很忙」、「沒空」等，讓銷售員吃閉門羹。但這並不是有意拒絕旅遊商品的理由，而是因為面對陌生面孔，一個素未謀面、來路不明的人，無法信任之故，但最重要的理由是——旅遊商品非民生必需品。

## (三)階段三：激起好奇心

「到底賣些什麼玩意兒？」與其說是被旅遊商品吸引，倒不如說是被銷售員這個「人」所吸引，這時客戶是以第一印象在評價銷售員：「這個人長得滿不錯的！」或「唔，感覺好像是一個很機靈

的銷售員。」

## (四)階段四：引起興趣與購買欲

聽取銷售員的說明之後，開始對「旅遊商品」感到興趣，產生購買欲望，進而引發客戶內心「很想出國玩」的潛在聲音。

## (五)階段五：評估與決策購買

顧客根據銷售員所建議之旅遊方案，評估優缺點，同時參考親友意見，採取最後購買決策。

## (六)階段六：完成交易

旅遊消費者衡量自己的經濟狀況、付款方式與條件後，決定買下。

旅遊消費者的購買心理的確都是依照上述六個階段持續的進行，但是銷售員在實際進行銷售活動時，若能夠使消費者的心理，從階段一發展到階段三就已經算是獲得決定性的勝利，也就是說，銷售成功與否，決定於能否引起客戶的好感。因此，銷售員應該努力的是：(1)解除客戶的警戒心；(2)把客戶想要拒絕的心理轉變為「聽聽他說些什麼」的心理；(3)用誠實來打動客戶芳心，讓客戶感受到「這個銷售員或許不會騙我吧？」的想法。

由以上的分析就知道，登門拜訪最重要的是銷售員本身這個「人」，如果這個「人」不能引起好感，旅遊商品再好也沒有用；反之，不是太差的旅遊商品或者銷售技巧太拙劣，成功完成交易的希望是非常大的。

## 七、旅遊商品交易評估軸的設定

　　至於旅行業者是如何決定客戶的優先次序？以前，在公司方面，評估客戶的情報只有消費者和公司有實際交易的業績，所以旅遊銷售人員也變得只注意這個數字而已，而且旅行業內部所共享的客戶情報，也是只有這些。結果想要制定各種銷售策略時，都變得只能從旅行業者，根據公司的觀點來作判斷的危險狀態。為了防止這樣危險的狀況，就必須再找出另一個評估方式，此評估方式是由每一個客戶在每一筆生意上的購買力，及其將來發展性的客觀評估軸所組成。

　　圖6-3有直向和橫向兩個軸向，縱軸為購買力評估，橫軸是評估與每一個客戶交易的充實度，稱為「交易評估軸」，可以把它想成是之前在各旅行業中排出客戶優先次序方法的評估軸。但是，評估時不能像以前一樣，只單純的以交易業績來判斷，如果公司是重視「市場占有率」，就應該將評估重點放在整體旅遊市場的占有率；如果重視「利潤」的話，則應該將「利潤」加入評估項目當中，評價高的放在右邊、低的放在左邊。具體的話，可以製成像圖6-3一樣的評估基準表格，所有的內部業務人員都使用相同的基準來評估，就好像是成績單一樣，可以使評估變得十分有效率。

　　為了使「銷售業績創新高」，什麼是最重要的呢？過去，大多數的銷售員好像都是接受上級主管的指示後，才知道銷售目標在哪裡，然而主管往往也不清楚下一個月、下一季、下一年度的業績目標在哪裡？而業績目標通常只憑高階主管與部門主管主觀的臆測或單方面開會就下決定，下層的員工就只是照著上級主管所訂目標走，毫無實在基礎。然而要使「銷售業績創新高」的重點，在於平時就要做好客戶評估與銷售人員銷售力的評估，如果公司的銷售方

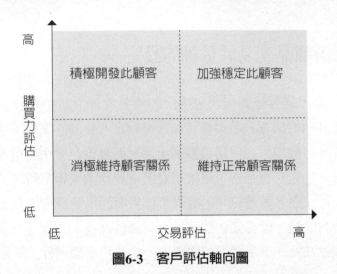

**圖6-3　客戶評估軸向圖**

式沒有一完善計畫，只想著透過降價，或是和自己熟悉與有人脈的客戶才做得成生意，則銷售風險將加大，效益也非常有限。「銷售業績創新高」的達成方式，絕不能只有靠高層主管與部門主管來思考，相反地，則是要有更多成員一同參與思考與討論，彼此相互激盪出不同的想法。具代表性的評估項目有：

1.銷售人員個人營業業績。

2.銷售組整組營業業績。

3.銷售人員個人獲利率。

4.銷售組整組獲利率。

5.銷售人員個人成交顧客數業績。

6.銷售組整組成交顧客數業績。

7.整體公司旅遊市場占有率。

總之，知己知彼可拉近你我距離。從事旅遊商品的銷售者當然要對旅遊消費者有所認識，根據主客觀的分析後，才能有所作為，

創造、設計、包裝、推銷合適的旅遊商品或服務給旅遊消費者，尤其是網路銷售方興未艾之際，對於銷售環境與趨勢日益複雜的今日而言，旅遊從業者如無法正確分析旅遊消費者的消費型態，提升旅遊從業者之附加價值，則旅行業者代理的角色與功能勢必動搖。

**「超越旅遊消費者的期待」**

## 一、案例

　　一位商務客常出差至上海，住的都是五星級的飯店。自然而然地，他會期望飯店人員能樂於助人且有禮貌，而他所住的房間必須是乾淨且舒適，甚至豪華。他甚至覺得房間內有電視、吹風機、泡茶機和咖啡機是重要的。此外，他也十分的重視飯店的餐食與餐廳服務的品質。有一次，他向筆者解釋為什麼身為一位旅客，會很清楚地知道待過的旅館服務好壞。

　　在初次旅行的時候，他抵達一個特別的城鎮時，「龍門客棧」是第一間他所停留的旅館。在check in時，他足足等了約十分鐘，對於這樣的疏失，飯店也無任何的解釋。而在餐廳享用晚餐時，所上的菜也都與他所點的菜不符合。check out時，帳單又發生錯誤。雖然這家飯店很舒適，設備在水準以上，服務人員也都樂於助人且有禮貌，但是，他卻告訴自己不會再來這間「龍門客棧」了。

　　第二間他所停留的飯店名叫「和平飯店」，此飯店有他所要的設備，服務也很迅速，人員也很有禮貌，餐廳食物也都在可接受的標準之內。對於這間飯店，他沒有任何的抱怨，也覺得沒有什麼問題。

　　之後，當他必須停留在另一間「尊龍飯店」時，在客戶服務這方面，做得相當不錯。在櫃檯時，飯店提供了一杯免費的雞尾酒。他進到了自己的房間時，也有免費的礦泉水、水果與感謝函。當他在用完餐後要結帳簽名時，餐廳又送他比利時的巧克力。而隔天早晨時，飯店又提供免費的報紙。

　　幾週後，他的同事也要去上海出差時，請他建議合適的飯店。而他給的建議是：別去「龍門客棧」，那裡的服務非常差勁；「和平

飯店」的話，勉強還可以，他們也蠻會照料你的，但是，如果你真的想要有好的service的話，到「尊龍飯店」吧，這一間真是棒極了。

## 二、啓示

　　自本案例中可以看出讓這位商務客印象最深刻的莫過於是「尊龍飯店」，因為只有這一間的服務品質是「超越他所期望的」。當他住進去這間飯店時，所有的服務都出乎意料之外，他並沒有預期到有免費的「雞尾酒、礦泉水、感謝函、巧克力及報紙」。而這些舉動，使客戶充分感受到在外旅遊時，來自飯店對於旅客特別關心的那份窩心。另一方面也因為前面那些飯店所提供的服務，只是和一般的飯店沒有什麼兩樣，甚至更差，在有比較的情況之下，很自然的在他心中最好的選擇當然是非「尊龍飯店」莫屬了。而「和平飯店」只是剛好符合他的期望但卻沒有超過他所預期的，相對的也就不會讓他印象深刻了。若沒有深刻的印象，便較難構成客戶再度購買的動機。因此，自文中也不難理解為何這位商務客推薦第三間飯店給同事。若是你，會選擇哪一間呢？

## 三、心得

　　$S = P - E$

　　S：Satisfaction（滿意度）

　　P：Perception（感受）

　　E：Expectation（預期）

1. 當客戶所得到的服務小於原先他所預期的，則滿意程度會成負數，如同文中的第一間飯店「龍門客棧」帶給這位商務客的印象，除了他對該飯店感到不滿意之外，而且該飯店也已被他列入不再涉足的黑名單中。

2. 當客戶所得到的服務等於原先他所預期的，則滿意程度會成

零，也就是在客户的心目中不會占有多大的地位，也不會有特別的印象，甚至是可有可無的情況，文中的第二間「和平飯店」即是如此。

3. 當客户所得到的服務大於原先他所預期的，則滿意程度會成正數，如第三間的「尊龍飯店」，不但在客户的心目中形成良好的印象，也讓客户願意主動幫它推銷並建立起口碑。

在本案例中，我們不難發現這三家飯店中，只有第三間的「尊龍飯店」在銷售技巧上所表現的是屬於較主動這一方面，也較容易與客户產生互動的關係。一旦建立起這樣的形象，爾後必須與客户維持這樣的關係，甚至是更進一步的互動關係，才不至於失去一位準客户。另一方面，自案例中，我們猜想第三間「尊龍飯店」的房價應該是不便宜的，所謂羊毛出在羊身上，能提供這些服務想必成本應該是不低的，所以在賣價上也就不會低到哪裡去。如果說，價格稍微高一點，但能提供貼心的服務，以客户的立場來說都會覺得那是值得的。因為，提供給客户的除了系統化、制度化、規格化與專業化的服務外，更重要的是多了「人性化」與「超越客户的期待」。

## 重點專有名詞

1. 「AIDMA原則」
2. 「購買六階段」
3. 「交易評估軸」
4. 「推／拉法則」
5. 「價格與價值」

 **問題與討論**

1.如何創造旅遊需求？

2.如何促成交易？

3.探討旅遊消費者購買的動機。

4.討論旅遊消費者不購買的理由。

5.分析旅遊消費者之種類。

6.何謂旅遊消費者購買過程的六階段模式？

7.如何作旅遊商品交易評估軸的設定？

## 測驗題

（　）1.學者Robert Lauterborn建議4P必須與客戶的4C相互對應，下列哪個不是4C的內容？（A）customer needs and wants（B）cost to the customer（C）convenience（D）cooperation

（　）2. AIDMA原則是身為第一線的旅遊銷售員應習得的銷售工具，何者為不是AIDMA的內涵？（A）引起消費者注意（B）激起消費者的興趣（C）喚起欲望（D）與消費者交互溝通

（　）3.有賣不出去的旅遊產品，而沒有賣不出去的何項要素？（A）價格（B）產品（C）配銷（D）促銷　提供消費者的產品或服務的衡量（measurable）標準單位

（　）4.一個旅遊產品的「價值」單位應具有？（A）它能滿足消費者需要（needs）及需求（wants）（B）它能明顯的反應此買方的一個或多個需要因素（C）買賣雙方同意此產品及服務的價值（value）可以用此價格（price）來表達（D）以

上皆是

（　）5.影響旅遊消費者動機的原因很多，身為旅遊銷售員不須做到下列哪些工作？（A）旅遊消費者欣賞您、信任您（B）旅遊消費者喜歡此旅遊產品或服務（C）旅遊消費者認為此旅遊產品或服務值這個價格（D）旅遊消費者喜歡與你閒話家常

（　）6.下列何者是旅遊商品的特質？故無法事先看貨、試吃、試喝與試玩（A）特殊產品（B）無形產品（C）必要產品（D）多變產品

（　）7.下列何者是旅遊消費者不購買的理由？（A）錯誤的銷售時間（B）錯誤的價格（C）錯誤的銷售方法（D）以上皆是

（　）8.購買者之間顯然有不同的購買型態，就個人經驗而言分述下列何者為非？（A）見風轉舵型：哪一家價錢低，便往哪兒去，毫無忠誠度可言（B）求知型：已有具體計畫，在自己特定時間安排規劃不計較價位，價錢敏感度較低（C）動作型：已有妥善計畫，無論金錢、時間均有詳盡規劃，具有非去不可的決心，喜速戰速決，討厭細節，是一位動作快速的決策者（D）傲慢型：自己以為水準或身價很高，花錢是大爺的心態

（　）9.根據銷售員所建議之旅遊方案，評估優缺點及親友意見為下列哪一階段？（A）激起好奇心階段（B）完成交易階段（C）評估與決策購買階段（D）引起興趣與購買欲階段

（　）10.評估與每一個客戶交易的充實度，稱為？（A）市場占有率評估軸（B）購買力評估軸（C）交易評估軸（D）客戶滿意評估軸

解答：

| 1 | 2 | 3 | 4 | 5 | 6 | 7 | 8 | 9 | 10 |
|---|---|---|---|---|---|---|---|---|----|
| D | D | A | D | D | B | D | B | C | C |

# 第七章

# 旅遊競爭者分析

## 學習目標

一、如何獲得有關競爭者的資訊？

二、如何建立競爭情報系統步驟？

三、競爭者分析步驟為何？

四、如何實施SWOT分析？

五、如何實施FABN分析？

　　對一個旅遊銷售員來說，熟悉自己所銷售的產品，這是最基本的條件。此外，銷售員還需要瞭解競爭者的旅遊產品與活動。作為一個銷售員，不僅要知道自己企業的資源與實力，瞭解目標市場上客戶的需要，而且還必須知道競爭者的實力和策略。旅遊銷售員要經常把自己的戰術和策略與競爭者相比較，從中發現潛在有利因素與不利因素，預測發展變化趨勢，進而使自己的銷售策略與銷售環境保持協調和適應。

# 一、如何獲得有關競爭者的資訊

## (一)獲得產品情報

　　積極進取的銷售員，在尋找旅遊產品情報時，可能因為旅遊產品情報的來源太多了，也許會略感困難。旅遊產品情報指的是每日發生且與重要環境因素有關之訊息，如新的法律條令、社會潮流、技術創新、競爭者狀況等。銷售人員可以透過各種管道獲得情報，如閱讀報刊、書籍；與客戶、旅遊供應商、旅遊經銷商等企業外部人員交談；與本企業內部其他員工交換訊息；閱讀旅行社所編製的手冊與說明書；以及閱讀公司編輯給消費者看的刊物等。此外，公司舉行或辦理的銷售會議、相關訓練課程，以及公會所舉辦的旅遊進修課程或活動等場合，都可以獲得旅遊產品的最新情報。

　　一些管理有方的旅行業者，往往採取有效措施來增加情報數量和提高情報質量，例如：訓練、激勵銷售人員，使其注意觀察並及時獲得旅遊市場動態，做到「耳目」作用。再者，旅行業者也可以透過以下途徑獲取有關競爭者的情報：

　　1.購買競爭者的情報。

2.參加旅遊展覽會或旅遊交易會。

3.閱讀競爭者發表的經營報告或所出版之刊物。

4.向競爭者過去或現在的職員、經銷商、供應商和國外代理旅行社、航空公司甚至牛頭進行瞭解。

5.蒐集競爭者的旅遊廣告。

6.閱讀旅行公會出版的報刊或專業旅遊雜誌。

7.參加競爭者所提供的旅遊產品。

　　此外，特別要提醒的是，旅遊產品知識更新的速度很快，所以必須經常吸收新的知識，永遠要掌握時下最新的旅遊產品情報。徵求客戶的意見是一個蒐集最新旅遊產品情報的好辦法，問他是否有任何的意見，是否喜歡這個旅遊產品。有時住宿旅館時，旅館會提供旅客一張意見卡，讓你寫上對旅館的意見，這是一種瞭解客戶態度的好方法 。其實，旅遊銷售員獲得情報的管道是很多的；銷售員要善於蒐集、分析情報，瞭解市場、客戶、產品等各方面的變化，如此才能更有利於銷售工作的進行。

## (二)熟悉競爭狀況

　　為了有效地分析競爭者，首先要知道誰是自己的主要競爭者，然後分析判斷他們的目標和策略、他們的優勢和弱點，以及他們對競爭的反應模式等。但是你要知道，要想清楚瞭解所有競爭的旅行社、旅遊產品和旅遊產業活動的詳細情況，幾乎是不可能的事，因此，銷售者必須一定要瞭解的是，在競爭者所提供的旅遊產品與活動中，哪些可能已經成為他們銷售重點的顯著因素；以下列舉幾個比較重要的因素：

1.競爭者的銷售員和他的經歷。

2.競爭者的價格和信用政策。

3.競爭者的銷售策略。

4.競爭產品或服務有哪些優缺點。

5.競爭者在一致性的品質管制、出團日期、履行承諾及服務等方面的可靠度。

6.競爭者對於飯店、景點及其他特殊規格等競爭項目的應變能力。

7.競爭旅行社在銷售量、商業信譽、財務的健全程度及發展研究活動的比較地位。

8.競爭者的未來發展計畫。

## (三)瞭解競爭者反應類型

同業競爭者的類型林林總總，身為旅行業之銷售員，銷售困難度比一般直客型銷售員來得更高，加上由於同業旅行業者又可分為「批售型」、「直售型」等不同類型的旅行業。所以，身為旅遊銷售員就必須清楚瞭解，本身市場內或相似性產品之競爭者的反應，以便在競爭者未出招之前就能有所因應。通常競爭者反應類型包括以下四種：

1.沉默型競爭者（the laid-back competitor）：有些競爭者對於外來競爭者的行動，並不會有迅速或強烈的反應。

2.選擇型競爭者（the selective competitor）：競爭者可能只對某些挑戰才做反應，通常會對降價有立即的反擊，但對於廣告支出的增加多半沒有任何還擊。

3.勇猛型競爭者（the tiger competitor）：此類型的公司對於任何侵犯到其領域的突擊者，都會立即給予猛烈的反擊。

4.隨機型競爭者（the stochastic competitor）：此類型有些競爭

者的反應並無脈絡可循，此外也可能不採取任何報復行動；且從公司過去的經營狀況、歷史背景都無法預知會採取任何行動。

### (四)分析競爭者變數

與同業之間相對競爭優勢的評估，是可以作為自己銷售策略改進的依據、旅遊產品設計的參考，更重要的是可以作為定價策略的修正依據。因此，競爭者分析的變數有以下幾項：

1. 市場占有率（share of market）：衡量競爭者在旅遊目標市場的銷售占有率，而此一資料可以從航空公司、駐華觀光機構、國外景點免稅店或國外代理旅行社得知。
2. 記憶占有率（share of mind）：衡量客戶在回答「請說出在此旅遊事業中第一個所想到的旅行社名稱」此一問題時，競爭者被提及的比率。這點在台灣旅遊消費者的印象並不深刻，也就是說旅行業品牌形象的建立不完全，還有一段很長的路要走。
3. 心理占有率（share of heart）：衡量客戶在回答「請說出你過去參團經驗中比較偏愛參加之旅行社名稱」此一問題時，競爭者被提及的比率。這點與記憶占有率是相似的，也是旅行業者要加緊努力的方向。

## 二、如何建立競爭情報系統步驟

有關競爭者的情報必須持續不斷地蒐集、解釋與傳送給相關部門，以利經理階層能即時收到有關競爭者資訊，並做最好決策和擬訂最正確的銷售方式、定價、服務等策略；其具體步驟如下：

1.建立情報蒐集系統（setting up the system）。

2.蒐集資料的實施（collecting the data）。

3.評估與分析競爭者資料（evaluating information and analysing data）。

4.傳達資訊與適時的反應（disseminating information and responding）。

除此之外，「客戶價值分析」也是分析競爭者過程中，從另一角度與思維所必須做的。身為旅遊銷售人員在某一階層而言必須進行「客戶價值分析」，以瞭解公司相對競爭者的強勢與弱點各是為何，此分析目的在確認客戶的欲求與追求的利益，以及其對競爭者所提供旅遊產品或服務的相對價值認知，如此也可以更客觀瞭解本身與競爭者的相對競爭優勢，「客戶價值分析」步驟如下：

1.確認客戶所重視的重要屬性。

2.評估客戶對不同屬性重要程度的評定等。

3.評估公司與競爭者在不同重要性的各項屬性上的績效表現。

4.檢視特定市場區隔內客戶如何在屬性基礎上評定公司相對於主要競爭者的績效。

5.持續地監視客戶的價值觀。

# 三、競爭者分析案例與實作步驟

首先，確認最主要的競爭者為誰？主要競爭旅遊產品為何？以下以「紐西蘭之旅」的「A旅行社」與「B旅行社」兩家旅行業者為例，所銷售旅遊產品也相似，因此在旅遊市場上兩家互為競爭者，詳細分析步驟如下：

## (一)步驟一：行程比較

### ◆行程表對照

　　首先蒐集競爭者之行程，並透過電話或其他手段，取得初步的行程內容資料，將兩家行程作第一步行程比較。

---

### A旅行社紐西蘭精緻八日遊

#### ■行車遊覽　　●入內參觀（含門票）　　★下車參觀

**第一天　台北／奧克蘭／基督城**

　　今日集合於桃園國際機場，由專人協辦登機手續後，搭乘豪華客機✈飛往紐西蘭首都──奧克蘭，並於此轉機飛往南島重鎮──基督城，夜宿機上。

**第二天　基督城**

　　抵達後隨即展開■市區觀光，它是英國以外最具英國風味的城市：參觀★哈格利公園、市中心蜿蜒而過的雅芳河，岸上綠樹成蔭、清靜怡人，以及教堂廣場、大教堂、回憶之橋等。

**第三天　基督城－庫克山國家公園－皇后城**

　　早餐後，驅車前往有南半球阿爾卑斯山之稱的■庫克山國家公園，途經坎伯特里平原，沿途欣賞南島鄉村風光及帖卡浦湖。若天氣良好亦可「自費」搭乘飛機往山頂觀賞氣魄雄偉的塔斯曼冰河奇景。下午續往紐西蘭頗富盛名的度假盛地──皇后城，湖光山色美不勝收。傍晚時分則特別安排搭纜車到●巴布斯峰峰頂，一覽皇后城壯麗景色。

---

## 第四天　皇后城—米佛峽灣—第阿納

　　早餐後，前往峽灣國家公園，並搭乘●郵輪暢遊米佛峽灣。經過億萬多年冰凍期，冰河奔向大海，陡峭山勢令人讚歎；國家公園的湖泊、森林、高山與瀑布舉目皆是（若因天候影響無法前往峽灣，則改參觀曼那波利地下水力發電廠）。午後前往渡假勝地第阿納，抵達後●搭船遊覽第阿納湖之風光，並參觀奇特的●鐘乳石洞，搭乘小舟泛遊螢火蟲洞，洞內奇境似天星閃爍，令人陶醉。

## 第五天　第阿納—但尼丁—奧瑪魯

　　上午專車前往素有南半球愛丁堡之稱的南島大學城——但尼丁，抵達後展開■市區觀光：奧塔哥大學、火車站等地。下午沿南島最美的東海岸北上前往■奧瑪魯，途中會經過曾經發現蛇頸龍化石的毛利基（MOERAKI），其附近的海灘皆是一些罕見的礫石，以及重達四噸外型圓滑有數千萬年歷史的大石頭。抵達奧瑪魯後前往●企鵝保護區，觀賞夜幕中成群藍企鵝歸巢之奇景。

## 第六天　奧瑪魯—基督城／羅吐魯阿

　　早餐後前往基督城搭機✈飛往紐西蘭北島溫泉之鄉——羅吐魯阿，抵達後前往參觀●毛利文化村及噴泉、熱泥漿泉等。晚餐特別安排毛利餐，並欣賞●毛利土著歌舞表演。

## 第七天　羅吐魯阿—奧克蘭

　　晨間搭乘●皇后號郵輪遊羅吐魯阿湖美景，晨曦中於湖上享用豐盛早餐，而後參觀●彩虹鱒魚莊，您可親自餵食眾多的彩虹鱒魚，並一睹紐西蘭第一大城——奧克蘭，抵達後■市區觀光：雄偉的海灣大橋、遊艇碼頭、港口區，並登伊甸山俯瞰美麗

的奧克蘭風光。晚上至●360度旋轉餐廳享用豐盛的自助晚餐。

## 第八天　奧克蘭／台北

✈今日搭機返回台北，結束愉快的假期回到溫暖的家園。

## B旅行社紐西蘭全覽八日

### ■行車遊覽　●入內參觀（含門票）　★下車參觀

### 第一天　台北／奧克蘭

今日搭機飛往紐西蘭第一大城——奧克蘭，夜宿機上。

### 第二天　奧克蘭

抵達奧克蘭後，參觀曾於二千多年前爆發的死火山口★伊甸山，於此俯瞰市景，並遙望獨樹山、港灣大橋。前往參觀高級住宅區、遊艇俱樂部。晚間您可自行前往紐西蘭最著名的Sky City Casino賭場參觀，小試您的手氣，並前往海關大樓改建的DFS GALLERIA享受採購的樂趣。

### 第三天　奧克蘭—羅吐魯阿

早餐後前往毛利族聚居地——羅吐魯阿，此地是著名的地熱區，尚未踏進羅吐魯阿，陣陣硫磺味便已隨風吹往市區。續前往●天堂溪谷，觀賞彩虹鱒魚及各類動植物。接著專車前往●毛利文化村觀賞毛利土著文化，除了讓您更深入瞭解毛利文化外，並可欣賞紐西蘭的國鳥「奇異鳥」（KIWI）、間歇噴泉等。隨後，您可自費前往著名的波里尼西亞溫泉浴。晚上安排觀賞●紐西蘭最著名的——傳統毛利族歌舞表演及享用毛利風味自助餐。

## 第四天　羅吐魯阿─愛哥頓牧場─羅吐魯阿／基督城

早餐後前往●「紅樹林」，林區高大的樹木、清新的芬多精，帶給您神清氣爽的一天。●前往愛哥頓牧場，觀賞精采有趣的剪羊毛和牧羊犬趕羊表演，您可以抱小羊、與牛羊合照，並可以利用時間參與一些戶外活動，保證讓所有參加過牧場之旅的貴賓，都留下深刻的印象。隨後搭機前往紐西蘭南島第一大城──基督城，基督城有「最具英國風味的城市」之美譽，及早期英國移民思鄉的痕跡，市區觀光包括：基督城的大門■維多利亞廣場、橫跨亞楓河的★追憶橋、■亞楓河，不論是遊客或居民總喜歡漫遊於河上，或在綠意錦簇百花怒放的河岸駐足停留、★基督城大教堂，哥德式的建築充滿優雅情韻。

## 第五天　基督城─但尼丁─第阿納─螢火蟲生態之旅

今日前往有「南半球愛丁堡」之稱的但尼丁，途經★毛利基礫石（MOERAKI），此為歷經三百萬年歷史見證之成千上百各重達三到四噸之巨大圓石，像「撒但的大理石」般落在海邊，非常奇特，遠看形狀好像一串珍珠項鍊般。抵達後即展開市區觀光：■奧塔哥大學、★八角廣場、★火車站等，一路行來，令您分外感受到但尼丁的文化、學術氣息，是旅遊南島時不可錯過的城市。晚餐後前往參觀世界奇景的●「螢火蟲洞」，在領隊的帶領下展開一段奇特的地下探險旅程，並搭乘小舟，無聲無息的划入自然天成的地下湖中，於一片靜謐中欣賞螢火蟲所構築的滿空燦藍，令人屏息感動。今晚住宿在第阿納。

## 第六天　第阿納─米佛峽灣─皇后鎮

早餐後沿紐西蘭最狹長的■瓦卡悌波湖，前往紐西蘭最大、世界排名第五的●「峽灣國家公園」，公園內景色既壯麗又

秀緻，有著名的★鏡湖、■河馬隧道、■千瀑之谷等，午間抵達●米佛峽灣，搭乘遊艇遊覽由冰河遺跡及海水切割深谷而成的峽灣景觀，其中米特峰海面直拔1,692公尺，為全世界最高的獨立岩塊，於巡弋行程中您並有機會可觀賞特有的寒帶動物，如海豹、海豚等。午後返回南島渡假聖地皇后鎮並住宿於此。

### 第七天　皇后鎮－克倫威爾－第卡波湖－基督城

　　上午前往著名的水果鎮●克倫威爾，接著前往有南半球阿爾卑斯山之稱的庫克山國家公園，它有紐西蘭屋脊之稱，也是海拔最高的國家公園，高達三千七百多公尺，面積達十七萬三千英畝，沿途瀏覽■庫克山國家公園區的美景，空曠的草原以及南阿爾卑斯山雄偉之山景，並眺望庫克山頭終年積雪不融之景色。其中途經第卡波湖，此湖是由冰河侵蝕所造成的冰河湖，近似牛乳藍的水色，襯著藍天白雲，如同身在風景畫中，湖畔有一座著名的牧羊人小教堂，是此地必遊景點，沿途山光水色，盡收眼底（如天氣許可，可選擇自費搭乘雪地飛機前往塔斯曼冰河，參觀萬年冰河，並可盡情在雪地中玩耍，樂趣無窮），返回基督城。

### 第八天　基督城／奧克蘭／台北

　　今晨向紐西蘭作最後巡禮，整理行李前往機場搭機返回台北，結束充實愉快的南半球之旅，在親人的迎接聲中回到溫暖的家，並期待下一次再相逢。

◆**行程差異比較**

　　將不同的行程內容找出列表，以成本的概念出發，分析與成本結構有差異之景點；例如：拉車距離、空車問題（empty run）是否需門票、當地導遊成本、餐食成本、飯店價差等（**表7-1**）。

表7-1　行程比較表

| 行程共同點 | | 行程不同點 | |
|---|---|---|---|
| 奧克蘭 | 米佛峽灣 | A旅行社 | B旅行社 |
| 基督城 | 羅吐魯阿 | 奧瑪魯 | 克倫威爾 |
| 皇后城 | 庫克山國家公園 | 巴布斯峰峰頂 | 愛哥頓牧場 |
| 第阿納 | | | 第卡波湖 |
| 但尼丁 | | | |

◆行程特色比較

　　競爭者所增加之景點是否具觀光價值，還是只是在不影響成本下，虛胖的景點增加。將具有特色的景點列表出來，列表是便於比較與分析差異性（**表7-2**）。

表7-2　行程特色比較表

| A旅行社 | B旅行社 |
|---|---|
| 第一天<br>➤從北島轉至南島重鎮──基督城 | 第一天<br>➤從北島的奧克蘭開始 |
| 第二天<br>➤已抵達基督城，並展開旅程 | 第二天<br>➤已抵達基督城，並展開旅程 |
| 第三天<br>➤早上至庫克山國家公園<br>➤下午至皇后城，並安排搭纜車至巴布斯峰峰頂 | 第三天<br>➤早上前往羅吐魯阿<br>➤天堂溪谷賞彩虹鱒魚<br>➤毛利文化村<br>➤晚上看毛利族歌舞，享用毛利風味自助餐 |
| 第四天<br>➤搭郵輪遊米佛峽灣<br>➤午後搭船遊第阿納湖<br>➤午後搭小舟遊第阿納螢火蟲洞 | 第四天<br>➤紅樹林、愛哥頓牧場<br>➤搭機飛往南島基督城，並展開旅程 |
| 第五天<br>➤抵達但尼丁<br>➤至奧瑪魯觀看藍企鵝歸巢 | 第五天<br>➤抵達但尼丁<br>➤晚上搭小舟遊第阿納螢火蟲洞 |

**（續）表7-2　行程特色比較表**

| A旅行社 | B旅行社 |
|---|---|
| 第六天<br>➤搭機飛往羅吐魯阿<br>➤看毛利族歌舞，享用毛利風味自助餐 | 第六天<br>➤搭郵輪遊米佛峽灣<br>➤至皇后鎮 |
| 第七天<br>➤早上搭郵輪遊羅吐魯阿湖並享用早餐<br>➤彩虹鱒魚莊觀賞彩虹鱒魚<br>➤晚上至360度旋轉餐廳享用豐盛的自助晚餐 | 第七天<br>➤抵達水果鎮——克倫威爾<br>➤至庫克山國家公園 |
| 第八天<br>➤搭機回台北，結束旅程 | 第八天<br>➤搭機回台北，結束旅程 |

## (二)步驟二：班機比較

### ◆行程比較

　　班機詳細飛行情形，旅行業者往往都以班機代號含混帶過，「直飛」的定義在認知上有所不同；到底是「不停直飛」（nonstop）或做技術上的降落（direct fly），必須透過航空訂位系統詳查清楚。再者，轉機時間搭配是否過久。最後，班機上用餐時間與次數也應考慮。有些班機是下午兩點起飛，但是否安排搭機前吃午餐或另發餐費，皆是會直接影響成本估算與客戶滿意度（**表7-3**）。

### ◆所使用航班分析

　　國際段與國內段是否為同一航空公司，或者航空公司之間彼此有優惠簽約。再者，是由台灣旅行業自訂開票或國外代理旅行社代訂及開票。選擇相對風險較低、機位穩定且成本低之解決方案（**表7-4**）。

表7-3　交通行程比較表

| 都市 | A旅行社 | | | B旅行社 | | |
|---|---|---|---|---|---|---|
| | 航空公司 | 班機號碼 | 起降時間 | 航空公司 | 班機號碼 | 起降時間 |
| 台北 | 紐西蘭航空 | NZ-038 | 19：00<br>10：45+1 | 長榮航空 | BR-361 | 22：00<br>13：00+1 |
| 奧克蘭 | 紐西蘭航空 | NZ-531 | 12：00<br>13：50 | 專車 | NIL | NIL |
| 基督城 | NIL | 專車 | 13：45 | 專車 | NIL | NIL |
| 皇后城 | NIL | 專車 | NIL | 專車 | NIL | NIL |
| 第阿納 | NIL | 專車 | NIL | 專車 | NIL | NIL |
| 奧瑪魯 | NIL | 專車 | NIL | 專車 | NIL | NIL |
| 基督城 | CHC/ROT | NZ-434 | 10：15<br>11：50 | 專車 | NIL | NIL |
| 羅吐魯阿 | NIL | 專車 | | ROT/CHC | NZ-421 | 09：55<br>13：00 |
| 奧克蘭 | 紐西蘭航空 | NZ-039 | 23：55 | 長榮航空 | BR-362 | 15：30 |
| 台北 | NIL | NIL | 06：15+1 | | NIL | 21：55 |

表7-4　所使用航班分析

| A旅行社 | B旅行社 |
|---|---|
| 1.清一色皆為紐西蘭航空，班機準時與行程中內陸段配合時間較彈性與時間搭配較合宜。<br>2.紐西蘭航空早已是飛往紐西蘭南北島重鎮的龍頭，航權的取得也較多，每週一、四、六、日出發。 | 1.主要由紐航及長榮航空搭配著使用，但假使前班班機發生誤點，則會發生後班班機不負責前班發生誤點所造成的後果。<br>2.長榮是近年才取得飛往紐西蘭的航權，但仍無紐航所占的優勢來得大，每週一、三、五、六出發。 |

## (三)步驟三：旅館比較

### ◆旅館等級比較

　　就算旅館的等級相同，但地點、飯店新舊與設備的好壞都攸關旅客住宿的整體滿意度，因此除了消極比較飯店名稱、等級外，更應積極比較飯店之座落地點與飯店之附屬設施（**表7-5**）。

### ◆旅館設施比較

　　由於國人重視休閒的觀念日益成熟，旅館飯店已不是單純住宿、睡覺場所，飯店附屬設施的完備性也是旅客選擇參加旅遊活動的重要考量因素（**表7-6**）。

### ◆所使用旅館分析

　　「A旅行社」所提供的紐西蘭產品，所安排的住宿部分皆以Quality系列為主，一般說來台灣各家旅行社在住宿安排方面並無太大的不同，且紐西蘭旅館等級並沒有明顯星級之分，行程表上的星級只是以該旅館的水準粗略估計的星級別，在住宿方面唯一不同的是飯店所在地是否離市中心較近或遠在郊外，座落不同會造成價格上的差異，但基本上紐西蘭是一個以農立國的國家，所以，農莊旅

### 表7-5　旅館等級表

| 都市 | A旅行社 | | B旅行社 | |
|------|---------|------|---------|------|
| | 飯店 | 等級 | 飯店 | 等級 |
| 基督城 | Grand Chancellor Hotel | 四星 | Centra Hotel | 四星 |
| 皇后城 | Garden Park-Royal | 四星 | Lakeland Hotel | 四星 |
| 第阿納 | Quality Inn | 四星 | Quality Inn（Garden Court） | 三星 |
| 奧瑪魯 | Heritage Court Hotel | 四星 | X | X |
| 羅吐魯阿 | Lake Plaza Hotel | 四星 | Milltnnium Hotel | 四星 |
| 奧克蘭 | Waipuna Hotel | 四星 | Carlton Hotel | 四星 |

表7-6　旅館設施表

| 都市 | 旅行社 | 飯店名稱 | 餐廳咖啡廳 | 空調 | 停車場 | 租車場 | 酒吧 | 會議設施 | 商業中心 | 殘障人士設施 | 客房內有電視 | 健身房 | 游泳池 | 高爾夫球 | 網球場 | 叫醒服務 | 前檯24小時晝夜服務 | 24小時晝夜客房服務 |
|---|---|---|---|---|---|---|---|---|---|---|---|---|---|---|---|---|---|---|
| 基督城 | A | Grand Chancellor Hotel | * | * | * |  | * |  |  | * | * | * |  | * |  | * | * | * |
|  | B | Centra Hotel | * | * | * | * |  | * |  |  | * | * | * |  | * | * | * | * |
| 皇后城 | A | Garden Park-Royal | * | * | * |  | * |  |  | * | * | * |  | * | * | * | * | * |
|  | B | Lakeland Hotel | * | * | * |  | * | * | * | * | * | * |  | * | * | * | * | * |
| 第阿納 | A | Quality Inn | * | * | * |  | * | * | * | * | * | * |  | * |  | * | * | * |
|  | B | Quality Inn | * | * | * |  | * | * |  | * | * | * | * | * |  | * | * | * |
| 奧瑪魯 | A | Heritage Court Hotel | * | * | * |  | * |  | * | * | * | * | * |  | * |  | * | * |
| 羅吐魯阿 | A | Lake Plaza Hotel | * | * | * |  |  |  | * |  | * |  |  | * |  | * | * | * |
|  | B | Milltnnium Hotel | * | * | * |  |  | * | * |  | * |  |  | * |  |  | * | * |
| 奧克蘭 | A | Waipuna Hotel | * | * | * |  | * |  |  |  | * |  |  |  |  | * | * | * |
|  | B | Carlton Hotel | * | * | * | * | * | * | * | * | * |  | * |  | * | * | * | * |

館是旅行社在安排住宿時較會納入考量的。以「A旅行社」來說因使用Quality系列，因此旅館內的各項設施及配備皆一致，在旅行社銷售行程時，也可以將旅館住宿品質上的優點作為吸引買方的因素之一。以「B旅行社」來說，因使用旅館不一，甚至於有三星的旅館。所以，綜合前述所言，若以銷售觀點上來看，「A旅行社」的優勢確實比「B旅行社」強。

## (四)步驟四：餐食比較

### ◆餐食內容比較

　　不同的國情文化會影響餐食的內容與時間上的安排。由於國人

消費水準的提升，旅行業者有時為了「輸人不輸陣」的心態，一窩蜂地安排六菜一湯、七菜一湯甚至八菜一湯，只是單純重視外在的「量」，但「質」卻無法提升，終究是枉然。常常所加的菜，都是青菜，花了大錢，消費者卻感受不到。此外，風味餐的安排也是巧妙各有不同，「陽春型」、「全備型」菜色成本差異很大，只可惜許多業者含混帶過，消費者也弄不清楚，無形的旅遊商品是真的無法單純地用金錢來衡量（**表7-7**）。

#### ◆餐食分析

一般而言，早餐以美式早餐、中餐以中式五菜一湯或中式六菜一湯為主，以本個案中兩家旅行社相互比較，不同之處在於，「A旅行社」的行程有至「巴布斯峰」山上景觀餐廳用餐，這是「B旅行社」所沒有的；而兩家共通的相似點，為至羅吐魯阿享用「毛利餐」。

**表7-7　餐食內容比較表**

| 天數 | A旅行社 | | | B旅行社 | | |
|---|---|---|---|---|---|---|
| | 早餐 | 中餐 | 晚餐 | 早餐 | 中餐 | 晚餐 |
| 第一天 | 無 | 無 | 在機上用餐 | 無 | 無 | 在機上用餐 |
| 第二天 | 美式早餐 | 中式五菜一湯 | 中式六菜一湯 | 美式早餐 | 中式五菜一湯 | 中式六菜一湯 |
| 第三天 | 美式早餐 | 米佛峽灣船上用BUFFET | 中式六菜一湯 | 美式早餐 | 中式五菜一湯 | 毛利餐 |
| 第四天 | 美式早餐 | 中式五菜一湯 | HOTEL內用BUFFET | 美式早餐 | 中式五菜一湯 | 中式六菜一湯 |
| 第五天 | 美式早餐 | 中式五菜一湯 | 毛利餐 | 美式早餐 | 中式五菜一湯 | 中式六菜一湯 |
| 第六天 | 美式早餐 | 中式五菜一湯 | 中式六菜一湯 | 美式早餐 | 中式五菜一湯 | 中式六菜一湯 |
| 第七天 | 美式早餐 | 中式五菜一湯 | 360度旋轉餐廳用餐 | 美式早餐 | 中式五菜一湯 | 中式六菜一湯 |
| 第八天 | 美式早餐 | 在機上用餐 | 無 | 美式早餐 | 中式五菜一湯 | 無 |

(五)步驟五：自費活動比較

　　旅行業激烈競爭的結果，使得大多數的業者大打價格戰爭，本業幾乎是無利潤可言，因此導致少數不肖業者以自費行程來彌補合理的利潤，甚至逼迫領隊或導遊要達到一定的銷售比率，否則扣錢，甚至停團。因此，比較行程中自費活動的內涵與價位是必須的，而且最好事先向參團旅客說明清楚（**表7-8**）。以下是以紐西蘭為例：

表7-8　自費活動比較表

| 旅行社 | 城市 | 項目 | 費用 | 危險等級 |
|--------|------|------|------|----------|
| A旅行社 | 庫克山 | 乘坐直升機（降落冰河上） | NZD 210 | B |
| | 皇后鎮 | 噴射快艇 | NZD 65 | A |
| | 皇后鎮 | 高空彈跳 | NZD 129 | A |
| B旅行社 | 羅吐魯阿 | 騎馬、溫泉浴 | 該遊覽區公布 | — |
| | 庫克山 | 乘坐直升機（不降落） | NZD 125 | B |
| | 皇后鎮 | 噴射汽艇 | NZD 55 | A |
| | 皇后鎮 | 登山纜車 | NZD 12 | C |
| | 皇后鎮 | 高空彈跳 | NZD 100 | A |

危險等級區分：A／危險；B／輕度危險；C／沒有危險

# 紐西蘭戶外活動自費項目

　　一般來說，團體會推出以下比較普遍性、具知名度的戶外自費活動，且不會造成團體太大的行程耽擱。如下列幾項：

## 一、庫克山

### ☆庫克山國家公園

　　搭乘直升機的高空飛行之旅，此種玩法的魅力，在使一般遊客能親眼目睹原本只有專業登山者才能欣賞的壯觀美景。庫克山周遭有好幾個冰河，其中最富知名度的當屬全長29公里的「塔斯曼冰河」，當地所有旅遊活動幾乎皆以其為中心。當直升機緩緩下降，塔斯曼冰河便如同一條發光的銀帶顯現在前方，待飛機停穩後，遊客便可以下機參觀。放眼望去，四周盡是一片白雪皚皚的美麗景緻，讓人有恍如隔世的感覺。別以為腳下這條除了兩極以外，即屬世界上最長的冰河是靜止不動的，事實上，塔斯曼冰河每天約向前滑行23～45公分。

　　◆價格：30分鐘約275紐幣。

## 二、皇后鎮

### ☆噴射快艇

　　噴射快艇在紐西蘭已有二十年的歷史，由紐西蘭的威廉漢彌頓爵士發明的革新推進器發動，使遊艇能在一般船隻無法行進的淺水及難行的水域中自由行進。噴射快艇的時速可高達每小時80公里，但為了安全起見，在河上行走的速度都保持在72.5公里／時之下，如此在轉彎處、峽灣處、淺水與激流中均能順利前進。雖然在大峽谷與加拿大水域均有引用此類噴射快艇，但想要體驗真正屬於噴射快艇的快感，還是得到發源地紐西蘭一遊。在南島

的Shotover、卡瓦拉魯河、皇后鎮與基督城附近的瓦瑪卡利利皆有提供此項刺激的活動，遊客可經歷在山林間清澈水域疾行的速度感。

北島的噴射快艇活動則是在西部Plenty灣的蘭吉泰基河，在這裡遊客可以體會到從高達26公尺的河流往下衝的快感，是一種相當讓人又愛又怕的體驗。此外，在第一大湖——陶波湖時您也可嘗試看看。

◆價格：20～30分鐘約為75～85紐幣（各家收費不同）。

## ☆皇后鎮——米佛峽灣（大多含於團費中的項目）

米佛峽灣：乘郵輪至塔斯曼海，觀看數千英尺高的瀑布從陡峭的懸崖奔瀉而下，並可欣賞海豚、鯨魚、企鵝與海豹等生物於海中戲水的大自然景象，此一景色，是讓您感到畢生難忘的美景。

## ☆高空彈跳

若要為紐西蘭戶外活動的刺激度列上一個排行榜，高空彈跳一定名列榜首。只要是介於十一歲至七十七歲，身體狀況良好的人，都可以來體驗這種瞬間墜落的快感。高空彈跳所使用的彈跳繩，是由多打塑膠繩股邊形成的粗繩，用此條繩子將旅客的腳踝綁緊，使旅客可自由安全地彈上躍下，在幾回伸縮之後，最後降落在河流上等候的橡皮艇上。紐西蘭的高空彈跳始自於皇后鎮，其他城市如陶波等，也是著名的彈跳地，你可以選擇由43公尺或70公尺的高度跳下，或由直升機上躍下，更為刺激。

◆價格：約為139紐幣。

◆附加贈品：全程個人錄影帶、有專利圖案的T-Shirt，還有彈跳公司所頒發的彈跳畢業證書。

◆附註：由於高空彈跳屬高危險性活動，因此並沒有任何
的保險，就算是旅客個人所購買的商業保險亦沒有保證
這種自願參加的高危險性活動，如果發生意外，保險公
司並不負理賠之責。

## ☆賞鯨之旅（whale watching）

賞鯨是一種融合了刺激與感動的活動，從開始的尋覓，發
現鯨魚的蹤影，直到看見鯨魚破水而出，臨空翻騰的英姿，一連
串的驚喜讓人見識到自然的奧秘。紐西蘭賞鯨的最佳地點是凱庫
拉，此鎮附近的海域是全球少有的抹香鯨觀賞區之一。抹香鯨是
齒鯨中體型最龐大者，身長可達20公尺，牠們一年四季均在海中
遨遊，但以冬季出現的頻率最高。由於紐西蘭的陸棚格外狹窄，
尤其是凱庫拉海灣，離岸8公里的海域即陷入1,600公尺深，因此
鯨魚能經常在此暢游。除抹香鯨之外，殺人鯨與南極鯨亦經常出
現在此海域。

◆價格：約130紐幣。

# 三、羅吐魯阿

## ☆騎馬

紐西蘭的草原景觀會讓人心胸開闊，若能騎馬奔馳於上更
是無限暢然，當然高山、森林、沙灘間也是騎馬的好地方。遊客
可自選短程或專人陪同的長程騎馬，活動包括：陶蘭加附近的
「騎馬世界」、瓦卡度區、但尼丁、島嶼灣、皇后鎮、基督城、
威靈頓。

◆價格：1小時約50～65紐幣。

## (六)步驟六：綜合評估比較

根據上述五大步驟比較彙整，製作成一份綜合評估表，可作為競爭者分析最重要的工具，有助於瞭解競爭者與自身公司的相對競爭優勢與定價、銷售策略等差異，可作為參考修正之依據（**表7-9**）。

## (七)步驟七：SWOT分析

SWOT分析中「優點」（Strengths, S）與「缺點」（Weakness, W）主要探討公司與產品內部的角度，而「機會」（Opportunities, O）與「威脅」（Threats, T）是較偏向外在經營環境的分析，也就

**表7-9　綜合評估比較**

| 項目 | A旅行社 | B旅行社 | 成本差價 |
|---|---|---|---|
| 團費 | NTD$ 48,900 | NTD$ 46,900 | |
| 小費 | 全程司機、導遊及領隊USD$8-10 | | |
| 簽證 | 包含 | 包含 | NTD$ |
| 搭郵輪遊米佛峽灣 | 包含 | 包含 | |
| 那波利地下發電廠 | 若因天候影響，無法前往峽灣則改參觀此地 | | |
| 搭船遊第阿納湖 | 包含 | 不含 | NZD$ |
| 螢火蟲洞 | 包含 | 包含 | NZD$ |
| 觀賞藍企鵝 | 包含 | 沒有包 | NZD$ |
| 毛利文化村 | 包含 | 包含 | NZD$ |
| 毛利餐 | 包含 | 包含 | NZD$ |
| 遊羅吐魯阿湖吃早餐 | 包含 | 沒有包 | NZD$ |
| 彩虹鱒魚莊 | 包含 | 包含 | NZD$ |
| AKL旋轉餐廳自助晚餐 | 包含 | 不含 | NZD$ |
| 但尼丁欣賞黃眼企鵝 | 有包 | 沒去 | NZD$ |
| 波里尼西亞溫泉浴 | 沒去 | 沒去 | NZD$ |
| 羅吐魯阿紅樹林 | 包含 | 包含 | NZD$ |
| 克倫威爾 | 沒去 | 包含 | NZD$ |
| 國內段 | CHC/ROT成本 | ROT/CHC成本 | NTD$ |

是說透過SWOT的分析，確認此「產品」在整體旅遊市場的定位與未來銷售的預測，避開同質性的旅遊產品，或是避免造成同公司旅遊商品過於相似，造成自己人打自己人的情形發生。

### ◆優點

【A旅行社】

1. 紐西蘭住宿通常皆以Quality系列為主，而沒有太明確的星級之分，但若要詳細比較，A旅行社仍保有其高品質水準，在旅館方面是較「B旅行社」高一檔。
2. 行程包含的景點較多。
3. 在皇后鎮時，於巴布斯峰上用餐，景觀佳，有利於區隔市場。
4. 使用便捷的紐航航班，紐航國內航班多，較易搭配國際段，操作方便。

由於「A旅行社」在一般「直售市場」（retail markets）的品質聲譽已建立起來，所以，在銷售「套裝旅遊行程」時，「A旅行社」皆可自豪的表示其在餐食、飯店與交通工具等方面安排，展現出在旅遊品質上具有一定的差異化品質與保障。

【B旅行社】

1. 在2001年通過ISO-9002的品質認證後，可就此優點提升「企業形象」。
2. 整體費用比起「A旅行社」之價格更具競爭力，提供給消費者「物超所值」之感。

### ◆缺點

【A旅行社】

1. 高雄、台北接駁問題，針對高雄出發的客人，並沒有簽約之北高接駁班機，因此從高雄出發的客人，成本須另外加上「接駁費用」，這對南部的市場而言，無疑是一個很嚴重的致命傷，以致於在銷售推行方面有窒礙難行的缺點，畢竟產品本身的價格並不低，再加上此額外的費用，在銷售方面較不利。

2. 由於是「直客型旅行社」，價格方面可能略高於其他「批售型旅行社」。若是「旅行同業」只採取「利潤導向」的情形，很可能會再將客人轉給其他「批售型旅行社」。

3. 由於航班問題，抵達後直接轉機至基督城，行程從南島開始展開，比起「B旅行社」由北島展開再前往南島之行程，團員會感覺第一天搭機時間過長，轉機太多次，因此較不利於銷售。

【B旅行社】

1. 除了毛利餐外，一般都是以中式餐點為主，風味餐的種類不像「A旅行社」那麼多。

2. 使用長榮航空搭配紐航，所以在安排內路接駁時限制性較大，而且航線不如全程使用紐西蘭航空那樣便利。

3. 飯店大都位在郊區，使得團體在完成行程之後，還須拉車回飯店，搭車時間較長。

4. 行程的觀光點較「A旅行社」少，若遇到想多跑一些景點的旅客，可能會感覺吃虧。

由於「B旅行社」是以批售為主之旅行業者，所以面對同業的競爭下，必定會有削價競爭的情形出現，使得一般直客對批售型旅行業者印象較不佳。雖然「B旅行社」已通過ISO認證，但目前國人

對這方面的認知還不足，所以尚有一段路需要努力。

### ◆機會

1. 紐西蘭擁有良好的國家觀光形象，良好的社會治安環境，給觀光客有一個好的正面形象，有助其觀光事業的發展。

2. 擁有美麗壯觀的大自然景觀，並富有熱帶氣息的島嶼、海岸、沙灘、活火山、螢火蟲洞、廣大的湖泊、冰河、溫泉和草原農場，以及成千上萬的綿羊群，吸引觀光客前來紐西蘭遊玩。此外，還可觀賞到許多稀有的保育類野生動物，如黃金眼企鵝、藍眼企鵝、信天翁、塘鵝、抹香鯨及瀕臨絕種的紐西蘭國鳥──奇異鳥。

3. 擁有全世界最驚險刺激的戶外活動，如著名的高空彈跳、噴射快艇、泛舟、高空跳傘等活動，吸引年輕一代的客群或是特別尋求刺激快感的旅客。

4. 形成一種具有彈性的旅遊產品特質，可根據客人不同之需求，彈性調整行程地點及內容的安排方式，針對不同年齡層的客戶，設計出適合不同階層的行程。每種行程所針對的主題，皆會有所不同，具有多元化、高彈性的選擇。

　　總之，針對不同階層與不同消費能力的客戶群，正確的分析出什麼樣的行程適合什麼樣的客戶群參加，例如：針對有錢有閒的銀髮族、有一些錢但沒有太多時間的上班族、沒有什麼錢但有較多時間的學生青年族等三種消費對象，掌握其不同的消費特性，加以開發不同市場的機會。此外，可以開發喜愛大自然及動物的旅客，如生態保育協會、稀有動物保育團體、野鳥觀賞協會以及許多愛好大自然的團體，安排特殊的遊程，以吸引這類型的特殊團體。

◆威脅

這是指外在的威脅，無關乎公司內部或操作的關係，屬於不可抗拒之因素，是指旅行社以外的經營環境，如果有所改變時，會造成的影響及威脅；常發生的情形有以下幾種狀況：

1. 國際航班旺季供應不足，特別是團體機位有限。
2. 機票成本較高。
3. 簽證費用漲價、簽證取得過程或時間變得困難或太長。
4. 紐幣升值，間接或直接影響到成本問題。
5. 紐西蘭冬季氣候嚴寒不利旅行，導致銷售季節性明顯。
6. 飯店旺季供應不足。
7. 「國外代理旅行社」（local agent）視市場的價格，隨時機動直接反應成本，造成國內旅行業者措手不及。
8. 內陸段航程，均屬小型飛機，因此團體機位分配有限，不利大型團體的操作。

以上舉例係屬於預設立場的假設性威脅，當然有其發生的可能性，但有些發生的機率相對偏低，而有些部分則是隨著全球經濟脈動而隨時在變化的，如機票、飯店要調漲價格，這是可以理解，也是每隔一段時間便會變動的，但卻是屬於不可變動之成本，另外部分則是隨著時事在變遷的，這些即是外部環境對紐西蘭旅遊產品本身的威脅。

## (八)步驟八：FABN分析

FABN分析是較偏向內部分析，意即對此旅遊商品本身與競爭者相對競爭優劣勢的分析，與著重於外在旅遊市場分析之SWOT分析是有所不同（**表7-10**）。

## 表7-10　FABN分析表

| FABN | A旅行社 | B旅行社 |
|---|---|---|
| 特色（Feaure） | 1.市場上，A旅行社一直堅持高品質。所以，不論在餐食或住宿方面都有其優越的地方。<br>2.有直客部及團體部，對於客源的掌握則更多元化。 | 1.大型的批售商，所以招攬團體較快，出團率較高。<br>2.業務員的區域劃分清楚，因此以公司的業務作考量的話，更容易掌握市場動向。 |
| 優勢（Advantage） | 1.A旅行社的直客市場一直是很有口碑的，而且客戶的忠誠度非常高，常常會再次指定參加A旅行社的團體。<br>2.A旅行社的員工流動率低，表示員工向心力夠，而且工作交接較不易產生斷層。 | 1.為了消除一般直客對批售商的惡質形象，例如：強要小費或是強迫推銷等，B旅行社已通過ISO-9002的認證，對消費者而言是增加了有形的保障，而且也使B旅行社在市場上更具競爭力。<br>2.B旅行社所安排的行程較A旅行社順暢。 |
| 利益（Benefit） | 1.雖然價格較高，但以品質而言，的確會比大部分的旅行社來得精緻。<br>2.盡可能內陸行程搭機減少拉車時間，使旅客有更充分的體力參觀景點。 | 1.價格較直客型「A旅行社」更物超所值。<br>2.通過ISO系列認證的旅行社是旅遊產品品質的保證，也是消費者選擇的標的。<br>3.網路銷售發展成熟，消費者交易成本較低。 |
| 需求（Need） | 1.能滿足愛追求高品質的旅客，或是難得出國所以花多少錢都無謂，只求能在行程中留下一段美好的回憶。<br>2.較偏向生態旅遊，而且走的景點也較特殊，所以對旅客來說是比其他家旅行社具有差異性，滿足好奇心，具有與眾不同之感。 | 1.能滿足想出國又不想花太多錢的旅客。<br>2.重要景點均包含在行程中，滿足一次遊遍紐西蘭的需求。<br>3.行程中安排購物中心，滿足有「購物觀光」需求的消費者。 |

## (九)步驟九：結論與建議

### ◆結論

　　儘管紐西蘭行程有八天、九天甚至十二天之分，但主要的行走路線仍是由「北島」到「南島」的往返，景點的可看性也是遊客選擇參團時的主要原因之一，例如以參觀螢火蟲洞為例，南島第阿納有較多活生生的螢火蟲洞，比北島威吐摩的螢火蟲洞來得有看頭；而且同樣是「相同哩程數」的拉車距離，從沿途景觀來說，從南島的「但尼丁」到「基督城」，就比從北島「威靈頓」到「羅吐魯阿」更具可看性，九天比八天多一天的安排，是讓行程能走得較為寬鬆些，不致讓旅客產生拉車趕集的感覺，但不論八天或九天，只要品質有保證，都能讓旅客乘興而去，盡興而返。

　　綜觀目前市面上各家所走的紐西蘭行程，大致上都差不多。行程景點設計方面，威靈頓到羅吐魯阿這一段行程，需要長途拉車四到五小時才行，會使旅客更加疲累；而威靈頓市區觀光的景點吸引力與特殊性並不顯著，因此近年來大多數旅行社皆捨去威靈頓此景點。但可以發現更深入的行程也在不斷地規劃更新中，例如：X安旅遊的紐西蘭深度之旅十二天，正是典型代表作。此外，自助旅遊及半自助旅遊的套裝行程，也在航空公司與紐西蘭觀光局積極推展中逐漸受到消費者的青睞。

### ◆建議

　　因為「A旅行社」在市場上一直堅持高品質，不論在餐食或住宿方面都有其優越的地方，且有直客部及團體部，對於客源的掌握更具多元化之特色。此外，「A旅行社」是很有口碑的旅行社，客戶的忠誠度非常高，員工的流動率低，向心力夠，因此工作交接較

不易產生斷層，服務細膩，所以選擇「A旅行社」有如此多的「優點」。再者，旅遊消費者選擇「A旅行社」，雖然價格較高，但以品質而言，的確會比大部分的旅行社來得精緻。且在行程安排上盡可能全程搭機減少拉車時間，使旅客有更充分的體力參觀景點等「利益」。如果消費者有出國去紐西蘭的打算，選擇「A旅行社」將可以滿足喜愛追求高品質的旅客；或是難得出國，所以花多少錢都無謂，只求能在行程中留下一段美好回憶的旅客。另外，「A旅行社」行程較偏向生態旅遊，而且走的景點也較特殊。所以，對旅客來說是比其他家旅行社的行程具差異性，能滿足心理上的好奇心及種種不同的「需求」。

　　相反地，如果重視出團穩定性、不想花太多錢、想追求物超所值之旅遊產品，可以選擇「B旅行社」。最後，建議消費者要選擇適當的季節去旅遊。不要選擇旺季，也不要選擇淡季，因為旺季會提高許多開支，而淡季會因氣候不好而影響旅遊的心情。因此最好選擇次旺季（shoulder season）。紐西蘭的旺季是在十月至隔年的四月，而淡季則是五月至九月，次旺季則是在十月、十一月、三月、四月，如果旅客選擇此季節便可以便宜的價格得到更好的遊程。對於旅客如何選擇旅遊活動具體建議如下：

　　1.慎選信譽良好的旅行社。
　　2.能事先對該地區有簡略的認知。
　　3.比較多家不同行程及價錢之差異。
　　4.比較其行程的好壞差別。

　　本章重點在於「競爭者分析」，而最有效的方式是分析與探討兩家旅行社所設計行程之SWOT與FABN，這樣的分析可以使得自己與競爭者相對優勢變得一目瞭然。雖然目前市面上各家推出之紐西蘭行程大同小異，但一經仔細比較過「班機」、「餐食」、「住

宿」、「自費活動」與「小費」之後，銷售人員便能更深入發現各家競爭者的行程之優缺點在哪裡，即使相似的行程所報出來的團費也有所差距。就是因為各家所包括的旅遊內容不同，相對的製造出不同品質水準的旅遊項目，所以，不能單純以價格因素來評量。

除此之外，這樣的分析也有助於銷售人員，對市面上所銷售之同業旅遊產品有更進一步的認識，使從業者在銷售旅遊產品的技巧上能有更多裨益。雖然，在蒐集競爭者旅遊產品資料的過程既困難又難以分析，但從過程中也學習到規劃一個行程是多麼艱難的一項任務，而銷售員也可以更深入瞭解各式各樣旅遊產品的內涵，不僅要注意到航班的配合、成本的控制、市場區隔、Local Agent的選擇等，還要能迎合消費者的口味，唯有如此才能發展出一個特殊且被市場所接受的新行程，進而與競爭者的產品能有所差異性，最後，才能成為領導旅遊市場的主流品牌與行程。

## 重點專有名詞

1.「沉默型競爭者」（the laid-back competitor）
2.「選擇型競爭者」（the selective competitor）
3.「勇猛型競爭者」（the tiger competitor）
4.「隨機型競爭者」（the stochastic competitor）
5.「市場占有率」（share of market）
6.「記憶占有率」（share of mind）
7.「心理占有率」（share of heart）
8.「客戶價值分析」
9.「SWOT分析」
10.「FABN分析」

## 問題與討論

1.如何獲得有關競爭者的資訊？
2.如何建立競爭情報系統步驟？
3.競爭者分析步驟為何？
4.如何實施SWOT分析？
5.如何實施FABN分析？

測驗題

（　）1.獲取有關競爭者的情報可以透過以下哪些途徑？（A）參加旅遊展覽會或旅遊交易會（B）閱讀競爭者發表的經營報告或所出版刊物（C）購買競爭者的情報（D）以上皆是

（　）2.旅遊產品知識更新速度很快，所以必須經常吸收新的知識，永遠保持最新的旅遊產品情報，最好的辦法是？（A）徵求雇主的意見（B）徵求客戶的意見（C）徵求同業的意見（D）徵求同事的意見

（　）3.競爭者的旅遊產品與活動中，某些可能已經成為他們銷售重點的顯著因素為何？（A）競爭者的銷售員和同僚的經歷（B）競爭者的客戶至上策略（C）競爭產品或服務有哪些優缺點（D）競爭者的目前發展計畫

（　）4.身為旅遊銷售員就必須清楚瞭解本身市場區隔內或相似性產品之競爭者的反應，在對方未出招之前就能有所因應，通常競爭反應類型包括？（A）沉默型競爭者（B）選擇型競爭者（C）勇猛型競爭者（D）以上皆是

（　）5.衡量競爭者在旅遊目標市場的銷售占有率，這可以從航空公司、駐華觀光機構、國外景點免稅店或國外代理旅行社得知是指？（A）市場占有率（B）記憶占有率（C）心理占有率（D）以上皆是

（　）6.分析競爭者的過程中從下列哪一角度與思維所必須做的？（A）經濟價值分析（B）產品價值分析（C）客戶價值分析（D）銷售價值分析

（　）7.有些競爭者反應並無脈絡可循，此外也可能不採取任何報復行動；且從公司過去的經營狀況、歷史背景都無法預

知會採取任何行動是指下列哪一型？（A）選擇型競爭者
（B）沉默型競爭者（C）隨機型競爭者（D）勇猛型競爭
者

（　）8.nonstop意指（A）技術上的降落（B）不停直飛（C）停止
飛行（D）轉機再直飛

（　）9.所謂SWOT分析，下列何者錯誤？（A）S：優點（B）T：
威脅（C）O：命運（D）W：缺點

（　）10.較偏向內部分析，意即對此旅遊商品本身與競爭者相對競
爭優劣勢的分析，叫做？（A）SWOT分析（B）BOT分析
（C）FABN分析（D）MBA分析

解答：

| 1 | 2 | 3 | 4 | 5 | 6 | 7 | 8 | 9 | 10 |
|---|---|---|---|---|---|---|---|---|---|
| D | B | C | D | A | C | C | B | C | C |

# 第八章

# 電話銷售技巧

## 學習目標

一、體認電話銷售的意義

二、善用電話銷售技巧

三、認清電話溝通之不同

四、確認何時撥電話

五、瞭解通話的目的

六、計畫通話多久

七、熟練回答來電原則

八、修正通話技巧

九、處理反對意見

十、掌握每日工作檢視項目

每一通電話都存在著無限的商機，但也同樣代表著另一種涵義——成本，因為每一通電話是基於公司投入的廣告費用、悠久的商譽而吸引客戶主動打電話至公司，或因親友的介紹而來，無論如何都是用「錢」與「時間」所創造出來的，身為旅遊銷售員應善用每一通電話，「電話銷售」不僅是銷售業務工作的起點，也是促成「交易完成」的關鍵。因此，本章的學習目標著重在實務上之電話銷售工作的學習。

# 一、電話銷售的認識

## (一)定義

電話銷售是指經由「電話」做有系統的共同溝通行為。每一次銷售員被動地接起電話與旅遊消費者溝通，或銷售員主動打電話給旅遊消費者的行為，都可稱之為電話銷售的工作。意即在一個有系統的通話範圍內，每次客戶打電話給銷售員或銷售員打電話給客戶，就是在做電話銷售的工作。銷售員可能無法看出自己在銷售上所占的分量有多重，但銷售員必然會影響到旅遊消費者對旅行社和旅遊產品的觀感，同時也會影響到日後銷售工作成功與否。

## (二)特性

1.電話是立即的：旅遊消費者透過銷售員可以獲得立即的反應，銷售人員同樣也可以立刻得到旅遊消費者的回應，特別是旅行業許多相關工作內容是具有時效性的，電話溝通是既快速又方便的一個銷售方式。

2.電話是個人的：在電話中，一方可回應另一方的情緒，形成

兩方溝通者的互動，彼此情感與意見的交流。

3.電話是經濟的：電話銷售可以突破地理及時間限制，此特性即是過去幾年「電話銷售」驚人成長的主要原因，特別是地理區域遼闊或偏遠地區，可以節省銷售人員的時間與公司銷售成本，所以是旅行業所採用最主要的銷售方式，透過電話銷售「省時」、「省錢」又「省人力」。

## 二、如何運用電話銷售

根據通話的行為可區分為「接電話」和「打電話」兩種。每個人都熟悉「接電話」的基本禮節，旅行社電話的通話內容不外乎旅遊消費者打電話來下訂單、尋問旅遊相關資訊或是抱怨等，「接電話」已成為回應旅遊消費者的主要管道。當旅行社接到客戶主動打來的電話時，電話銷售員應體認這是一個可以積極表現、採取主動攻勢的大好時機，當客戶在決定下訂單的過程中，電話銷售員可以藉著提供某種優待，或給予比一般零售價格較多的折扣來促使客戶迅速作最後的購買決定；反之，當旅行社接到客戶抱怨的電話，該如何去化解，使客戶感受到公司的重視，並非只是隨口回應而已，進而贏得客戶的忠誠與信賴。「電話銷售員」除了只是把問題當場處理解決，或進一步使問題處理的「過程」、「結果」令客戶滿意之外，甚至應該處處為公司宣傳，這是電話銷售員所應努力的目標。

電話銷售成功的效益，亦即很快地可以經由打進來的電話，使其成為提供公司生意的資訊來源。打出去給客戶的電話隨之快速成長，這是一種積極主動的方法，可以直接接觸客戶，找出他們的需求，而不是等著客戶主動打電話上門，這些特質在收話與發話的電話銷售人員中也略有不同。收話時，也就是當電話鈴響時，你被動

地移動身體去接電話，而在發話的情況裡，你必須自行安排不斷地拿起聽筒並撥號，兩者之間的差別，在於一個是主動出擊而另一個是被動服務。但是，無論是「發話」或「收話」，最重要的是不要忘記商機就可能在此一通電話的理念。以下的基本特質適用於收話與發話的電話使用者：

1. 熱忱與積極的態度。
2. 口齒清晰，速度適宜。
3. 談話的內容、方式具幽默感。
4. 同理心，令旅遊消費者感覺自己是與其站在同一陣線。
5. 對本身所服務之旅行社和旅遊產品具有信心與瞭解。
6. 試著學習與各階層人士溝通的能力。
7. 傾聽對方說話的能力。
8. 處理客戶異議的能力。
9. 邏輯組織能力。
10. 依不同的旅遊消費者提供不同的表達方式。

## 三、電話溝通與面對面溝通之不同

「電話銷售」需培養的能力為何？首先，對旅行社和旅遊產品的信心、與各階層人士溝通的能力、傾聽的能力、處理反對意見的能力、組織能力、對旅遊產品的瞭解等都應具備；除此之外，人與人藉由面對面溝通時，主要由三個因素所組成：(1)談話內容；(2)語調；(3)肢體語言。在面對面溝通中，「肢體語言」最常被使用，此項溝通中，60%～80%決定於你與談話者的熟悉程度和你對「肢體語言」駕馭能力的純熟度。

面對面溝通時各項技巧所占百分比分別為：肢體語言70%、談

話內容7%、語調23%。因此，面對面溝通時首重「肢體語言」。反之，電話溝通時則應強調「語調」，其所占百分比為75%，字句的清晰表達則是占25%。

綜合以上所述，可以得知電話溝通技巧應著重於「語調的變化」、「字句的清晰表達」，必須體認的是，電話溝通無法使用面對面溝通的「肢體語言」來彌補語言上表達之不足，因此，電話銷售人員應加強電話溝通技巧的學習。

# 四、何時撥電話

這是銷售時的主要問題，你可能把客戶的名單依序放入分類的名片冊裡，每天早上上班的第一件事，就是花費近半小時的時間，從頭到尾翻弄著名片，試著決定當日通話的對象，這不但浪費時間，也意味著一些你不喜歡的客戶，將永遠被你疏忽掉。究竟該打電話給誰，交叉的參考方式，讓銷售人員可以很快又很容易地找出客戶資料，假如電話銷售業務只是你工作的一部分，務必挪出一些特定的時間整理、歸納電話簿，並持之以恆地使之系統化。因此，在決定何時撥電話前，應先將電話進行有效分類與整理，以確保工作的方便性，並且能夠增進工作的效率。

此外，何時打電話的另一秘訣在「早」，可以是一天當中的一大早，或者一星期中的頭幾天，或是一個月當中的頭幾天，最好能超前目標，假如有不可預測的事發生時，你就不會倉惶失措。早上第一件事通常可以做得最好，一大早，你的心情總是比較愉悅，頭腦總是比較清楚，而且與客戶進行電話銷售時也比較不會迷失在一天的混亂當中，假如你不喜歡這項工作，那麼早點打電話也會使你一天的心情愉快些，因為你已將不喜歡的電話的工作先行處理完畢。一天最好打幾次電話仍頗受爭論，或許可以在一大早聯絡主管

型顧客，但若非十萬火急，還是等一般公司早上九點開始營業後再打會比較適當，而下午五點以後也常是一個與主管談話的好時機，主管們大都已開會完畢，比較會有時間討論生意，不要相信「不要在週五下午打電話」的迷思，你確信週五下午客戶不會在公司上班嗎？事實上，這是一個打電話的理想時機，因為，很少人會這麼做；但仍有一原則應記得——最適時機因對象而異。具體建議如下：

1.家庭主婦下午三點到四點，避開午睡時間。
2.上班族上午十點半到十一點半，公事繁忙之後，午餐之前。
3.一般公司中、高主管下午四點至六點。

# 五、通話的目的何在

不論你打電話或接電話的目的是什麼，它取決於你的工作角色。你的首要目標可能是：(1)得到一個約會；(2)完成一次成功的交易；(3)蒐集特定的資料。不論你的首要目標是什麼，都應該有完善的計畫，假如你首要的目標是完成一次成功的交易，那你的計畫應包括：

1.送出旅遊相關資訊，然後追蹤聯絡。
2.請對方提供另一個對旅遊產品感興趣的人，公司內外人選皆可。
3.蒐集公司的背景資料，例如：公司結構、政策和目標等。
4.談論新旅遊產品與旅遊趨勢。
5.提供特別的旅遊優惠辦法。

上述第四項與第五項的作為，有時又會帶你回到第一項的目

標。因此，上述五項計畫目標，是要創造顧客需求，根據不同需求提供「客製化」的旅遊商品或服務，最終目標是達到「交易完成」與「永續關係」的維持。

　　至於通話時間長短取決於你的目的，目的達成與否會影響通話時間長短，當已確定達成目的即可掛上電話，完全以業務需求爲導向，而一通電話該花多少時間，並沒有標準答案。假如你的客戶很高興繼續談下去，那麼時間稍長的電話仍算是符合業務所需，但務必做好自己的時間管理，質與量應取得平衡，但也不可因追求量而忽視質。

# 六、回答來電原則

　　回答來電時須注意下列各項原則：

## (一)在三次鈴響內接電話

　　試想當你拿著聽筒，聽著電話的鈴聲響個不停，這是一件令人討厭的事，因爲會懷疑對方的公司是否已經倒閉，或是他們公司人手不足，也許是懶散成性，使得你要找他們幫忙的興致也消失殆盡。不要在第一聲鈴聲就接電話，對多數人而言，這樣太快了，還沒把口中的咖啡喝下，即聽見對方開口說話，常因此結結巴巴地接不上話，所以第二聲鈴響或第三聲鈴響接電話比較理想。接電話的時候應注意下列原則：

　　1.接起電話時，先報自己旅行社名稱、單位名稱以及自己的姓　　　名，如果有總機就不必再報旅行社名稱。
　　2.對方報名後就要立刻給予回應打招呼。
　　3.指名要別人聽電話時，就要很客氣地說：「請您稍等一

下」，如果被指名的接電話者正在接聽另外一支電話，就請對方稍候，如果時間又拖了一會兒，必須請對方再稍候，如果等待時間過久，就必須請問對方：「等一會兒請他回電話，方便嗎？」如果對方同意即請對方留下電話號碼。

4.被指名接電話的人應該說：「對不起，讓你久等了，我是XXX」。

5.接電話的時候要準備記錄重點事項，所以紙筆應隨時準備好。

6.所聽到的事或與客戶談話的重點，最好複誦一次、確認並記下。

7.如果代理別人接聽電話，就報名：「我是XXX，某某人不在，我可以為您效勞嗎？」。

## (二)用言辭上的寒暄作為開場

不論「收話」或「發話」，都必須用言辭上的寒暄來問候客戶，在面對面溝通的情況下，每個人都把「握手」，視為問候與信任的象徵。而在電話中，要用什麼來代替「握手」呢？簡單地說一聲「早安」或「午安」，可以增加交談時的親切感並能表示歡迎之意，應經常使用。在報出自己名字時，能夠在聲音上表現出親切感，如此一來，客戶則會認為一個人肯說出自己的名字，是一種負責任的態度，因而把你看成是值得信賴且可以仰賴的人。總之，在回答來電時要切記三件事：

1.使用禮貌的問候語。
2.說出旅行社或部門名稱。
3.說出自己的名字。

### (三)儘快地使用對方的名字

　　每一個人對自己的名字，都有一份特殊的感情，而認識我們的名字，就如同認識我們這個人，別人叫出我們的名字，可使我們覺得自己很重要，稱呼彼此的名字可使對話熱絡些，人與人的距離也拉近不少。

### (四)中輟電話不得超過十七秒

　　人通常在十七秒之後就很難控制自己的行為，會開始亂寫、亂畫、轉筆、撕碎紙張等，並產生不耐煩，甚至想罵人的情緒。因此，趕快回去接電話或者是回通電話給對方，記得自己在等十七秒時的感受，將心比心，就不會在電話中讓對方等太久了。假如你要對方在電話中稍等，應先徵詢對方是否願意等候，且務必要等他們回答，否則一直聽到「仍占線中」、「掛電話」等聲音實在會令人感到生氣。

### (五)使用正面的語辭

　　在電話溝通中常會令消費者產生厭惡或負面的感受，而破壞了彼此的銷售關係，回應「轉接」、「中輟」或「等待」的電話，通常銷售人員因為太忙或同一時間手上有工作忙不過來時，常會使用消極的「詞彙」或「態度」，以下即為兩個典型的說辭：「您要找的人忙線中請稍後再撥」、「他不在，您待會兒再打」；如果銷售人員能轉換積極的銷售技巧與態度，應試著說：「抱歉讓您久等了，您要找的人不在，我可以為您效勞嗎？」、「他現在忙線中，我可以幫您處理嗎？」、「謝謝您，讓您久等了，我可以先幫您服務嗎？」一樣是「電話回應」的方式，但卻比前面兩種說法有著數十倍的正面意義，令消費者感覺也好多了。

假如你不知道如何回答，使用「瞭解」比「知道」好，不要回答「我不知道」，這聽起來好像說話者專業能力不足、漠不關心或不想做生意的樣子。若說「我不是很瞭解，但我馬上查……」，如此聽起來好像你打算去弄明白，並且是主動積極地想去幫忙解決或弄清楚；也應避免使用輕視或推諉的字眼，例如：只是、可能、或許、不一定等模糊又不負責的說法。另一個可能產生問題的回答是跟客戶說「沒問題」，或更糟的只用「我辦事您放心」，這些言辭風險太大，除非有百分之兩百的把握，否則，千萬不能說，因為「說得到，就要做得到」，特別是機位候補、送簽證、辦護照趕件、補件，這些事情存在的不確定因素將會影響最後的結果。因此，不可輕易給客戶如此確切的回應，簡言之，客戶通常還是習慣負面的言辭，試著用「我樂意為您盡一切方法來處理，但……」來代替，相信客戶會有耐心等待解決的方式。

## (六)掌握正確留言

最重要的是要正確無誤的記下對方的「名字」、「電話號碼」、「公司名稱」、「留言摘要」與「何時打來」，也務必於留言紙上寫明誰是「代為留言者」，如此，當有疑問時，就能立刻問清楚。不要太草率，更不要寫出讓人看不懂的留言，或是用難以瞭解的字跡寫留言，此外記下留言的另一重要要點是：「你有責任敦促被留言者回電」。

## (七)轉接時不可偷工減料

轉接電話時應該要有禮貌，而且要確定對方已接起才可以掛斷電話。在旅行社工作，銷售部門的員工大都有機會在「專職總機」用餐時，輪值「代理總機」的工作，或是在假日時值班。因此，學

習如何操作總機撥號設備也是重點工作，同時要熟知各部門員工的姓名，甚至連分機號碼也要記起來。

### (八)善加利用每個機會

客戶來電就是一項「成本」，公司花費可觀的廣告成本來吸引客戶上門，因此，每一通電話都是成本，相對而言也是成交的機會。或許你今天生理不適、心情不好、剛跟人吵架、所買的股票跌停板等，但都不能影響接電話應有的禮儀，善用每一通電話，因為每一通電話都是「成本」與「商機」。

### (九)接聽所有的電話

或許不是你的電話，但接聽電話卻是你的責任與義務，不可以不接電話。假如客戶打電話進來卻沒有人接，而造成業績的衰退，就是你的錯，你永遠不可以說：「那不是我的電話、那不是我部門的事」，不論是不是你的電話，只要是打到公司就必須接聽。

### (十)最後掛斷電話

很快地掛斷電話並產生尖銳的聲音，是一件令人感到錯愕且非常糟糕的事。不要重重地掛斷電話，因為這樣會使顧客耳朵有不愉快的感覺，試著等客戶主動掛斷電話後，銷售員在最後才掛上電話，特別是對「長輩」、「客戶」及「長官」更是要如此。

## 七、通話技巧的改進

雖然在電話中無法看見肢體語言，卻仍有一些東西可以幫助你彌補這項損失，並改進你的電話技巧。例如：

## (一)微笑

不管怎麼做，總是要想些法子試試看。當你拿起話筒，將一切疲憊、挫折、憤怒、厭倦和悲痛置之腦後，讓你的臉上布滿笑容，用熱忱把微笑散發出來，讓電話線另一端的人也能感受到你的熱忱。

## (二)放慢速度

在面對面交談時，以每分鐘約一百三十個字的速度說話，但在電話中，需將速度放慢到每分鐘約一百字左右。爲什麼呢？因爲在面對面的溝通裡，談話的內容僅占7%，因此，假如我們什麼話都聽不到，並沒有太大的關係，而在電話的溝通裡，談話內容所占的比例升到30%，因此，我們務必要讓談話的內容簡短有力，且清楚明確地讓對方聽到，慢下來說話可以加強其效果。

## (三)深呼吸

在與客戶通話前難免會緊張，尤其對於新人來說更是如此，因此，可以在通話前先做深呼吸以緩和緊張的情緒，同時思考接下來主要的談話內容，以免產生因緊張造成口吃或內容沒重點的情況。

## (四)不要吃吃喝喝或抽菸

一邊講電話一邊吃吃喝喝或抽菸，除了會造成講話不清晰外，對於受話方的客戶會造成很明顯的噪音，那些於吃喝東西時所產生的聲音非常的不文雅，對於客戶來說也是一種非常不禮貌的行爲。或許銷售員會覺得通話中的客戶又看不到，因此仍然持續這樣的行爲，但是，話筒就靠著嘴巴收話，任何經由嘴巴與喉嚨所發出來的聲音，都會清楚的經由話筒傳達給對方，因此，務必避免此類情況

的發生。

## (五)避免行話

　　不論從事何種行業，每一種行業都有它自己獨特的行話，行話是指在專門行業中所使用的專門用語，使用行話最不好的習慣之一，就是使用代號代替旅遊產品的名稱，會使對方感到一頭霧水，搞不清楚你究竟在說什麼，因此應避免使用。

## (六)避免單調

　　在聲音上加以修飾，傳送熱忱到客戶耳中，客戶通常信任那些聽起來對自己產品有信心的人，在提供資訊時，總是熱忱而且明確表達的銷售員，客戶向他們購買的可能性較高。銷售員語調與聲音的高低變化，稱爲「語調變化」，語調的變化常忠實地表露出每個人內心的各種情感，如諷刺、輕視、喜愛、尊敬、興趣盎然或漠不關心等，瞭解語調變化的重要性，對電話技巧的改善有著莫大的幫助。除了在電話中比較容易出現單調無變化的說話方式外，假如你一再重複敘述相同的資訊，而變得不耐煩時，也會出現單調乏味的缺點，因此，要多加留意語調的調整。

# 八、行動電話的使用

　　使用行動電話當然可以延長你的工作時間，且具有即時性與方便性的好處，或者你可能是一個銷售員必須在車上使用行動電話聯絡業務，雖然使用行動電話的人不斷地增加，但是通常都沒有好好地使用這一項工具。如果可以，請先告訴對方你現在所使用的是行動電話，假如產生通話品質不佳時，客戶可以瞭解通話爲何斷斷續

續，假如電話突然中斷，客戶也能明白發生什麼事，同時為了替銷售員和公司省錢，客戶也會盡可能簡短地通話，以免造成大量電話費的產生。在告知客戶是使用行動電話時，措辭要圓滑，不要一開口就說：「我現在用的是行動電話，請長話短說。」應該這麼說：「不好意思，我現在用的是行動電話，假如電話突然中斷，請您見諒。」行動電話是為了節省時間而設計出來的產物，花些時間瞭解電話的功能，以便發揮最大的效用，簡速撥號系統可節省不少時間，只需按一、二個鍵，不用撥打完整的電話號碼來；只要把主要客戶的電話號碼存入手機中的通訊錄，就不用再浪費時間在公事包內尋找客戶的電話號碼；此外，也要能瞭解重撥的功能，當電話在使用中時，一再重新撥電話號碼是一件浪費時間的事，而且毫無效率可言。以下幾點建議，幫助你正確地使用行動電話：

1. 不要邊開車邊打電話：一邊開車一邊打電話，不僅自己危險，也危害行車與用路人的安全，害人又害己，選購適宜且效果佳之「免持聽筒」設備是銷售員最基本的配備。

2. 適宜有禮貌的回話：可以有禮貌地告訴對方所打之電話為行動電話，請對方優先接聽，但不可以此作藉口，強迫對方第一優先轉接電話。

3. 善加利用電話的人性化功能：電話通訊設備的日新月異，許多新的科技與功能日趨人性化，購買與熟悉電話通信設備的功能將使銷售更添利器。

4. 在開會時請關掉行動電話：在開會之前，關掉你的行動電話，假如在磋商的重要時刻，行動電話嗶嗶作響，會令客戶感到厭煩，也顯示出你很失禮。

5. 手邊隨時準備好紙和筆：隨身或於車內放一本便條紙和筆，可隨時記錄通話的要點，假如所有的書寫工具都放在後座的

公事包內，要馬上把資料記下來就不是那麼簡單，且容易遺忘部分資料。

# 九、如何處理反對意見

首先，要確定對方的反對理由是眞的。確定這是客戶眞正的反對意見，還是另有隱情，或是無病呻吟。常見的反對意見如下：

1.那比我想得還貴好多。
2.太貴了，超出我的旅遊預算。
3.太貴了，我沒有錢付。
4.別家的旅遊產品比較便宜。
5.我不相信該旅遊產品的價值。
6.不要問我，我不是最後的決定者。

處理電話銷售時，如遇客戶有異議，基本處理原則與禁忌如下：

1.勿將反對意見個人化。
2.不要期待每次都銷售成功。
3.永不放棄，努力再努力，務必不屈不撓。
4.務必瞭解自己公司的旅遊產品。
5.務必認眞練習電話技巧。
6.務必擁有正面的銷售態度。
7.務必記住你的首要目標：使人覺得愉快。

# 十、每日工作檢視項目

天天檢視反省，日日修正銷售活動，時時培養銷售技巧，如此

銷售目標漸漸達成。

## (一)可能的客戶

1.我對這家旅行同業或客戶瞭解多少？

2.我要從何處獲取客戶或旅行同業相關的資訊？

3.如何增進現有客戶的關係？

4.如何維持最有價值的客戶？

## (二)通話前

1.我該和誰談話較適宜？

2.他是有決策權的人員嗎？

3.開場白需要事先準備嗎？

4.我需要事先知道什麼？

5.客戶想要知道什麼？

6.我的旅行社所提供之旅遊產品特色為何？賣點為何？

7.我的主要競爭對手是誰？

8.是否需要事先準備好有關價格的資料？

9.我的首要目標是什麼？

10.我可以退讓的底限在哪裡？

## (三)檢視客戶

1.檢視過去往來紀錄。

2.彼此交往的信賴度與忠誠度到達何種程度？

3.檢視最後一次交團或交易情形，是否令人滿意？是否有仍未
解決的事？

## (四)通話結束

1.是否遭遇客戶的反對意見？

2.自省此次通話有何良好表現？

3.檢討此次通話有何缺失？

4.有何種值得記錄下來作為銷售會議討論的內容？

5.藉由此次通話，我對客戶有多少瞭解？

6.立刻將你獲得的客戶資料記載在客戶資料檔案中。

7.我是否有善用客戶的名字稱呼對方？

8.我是否把自己的名字告知對方？

9.我是否要求對方下訂單？

## (五)一天結束前

1.準備隔天電話銷售的資料。

2.清理留言及記事字條。

3.檢視你的目標——明天需要額外增加幾通電話嗎？

## (六)瞭解每個客戶

1.個人財務狀況。

2.經營生意的種類。

3.個人背景資料。

4.同業公司歷史，特別是同業主要競爭對手。

5.公司經營政策。

6.旅遊交易條件或交團標準。

## (七)瞭解你公司的旅遊產品

1.每一旅遊產品的最大特色為何？

2.每一旅遊產品優於其他公司類似產品的原因何在？

3.你的旅遊產品與其他旅行社類似產品價格的比較。

4.是否有因鼓勵大量交團而訂定優惠措施？

5.你的旅行社之旅遊產品最常遭受的反對意見為何？

## (八)最常犯的錯誤

1.消極否定的態度。

2.喋喋不休，自己說不停，不注意聆聽客戶所言。

3.不知如何結束對談。

4.弄錯談話對象。

5.語氣使用錯誤。

6.不愉快或欺瞞的推銷行為。

## (九)打電話時應注意事項

1.選擇時刻；考慮對方是否方便。

2.決定談話內容與順序，記錄要點。

3.聽見對方的聲音之後，先報自己的姓名然後再請問對方的大名。

4.不要忘了打招呼；早安、午安、晚安或其他合乎時宜之招呼。

5.抓住要點開始談話。

6.事先準備好資料，不要在打電話給客戶時，還要請對方等我
們找資料，這會讓對方因等待而深感不耐煩。

7.談完之後，要等對方掛斷電話後才掛斷；如果對方也等待我
們掛斷，我們應輕輕地放下話筒掛斷。

## 「即時回應服務」

### 一、案例

　　去年有一次機會到美國開會。行前，旅行社的人員告知，返台前七十二小時須與當地西北航空公司聯繫，以便確認回程訂位。依照旅行社人員的指示，於返台前第三天上午九時打了電話給當地西北航空公司人員。撥了五分鐘，因為占線，始終無法撥通。再依循資料上所提供的不同電話號碼繼續試，十五分鐘後終於撥通了，告知了代號，確定了班機與時間，完成了確認的步驟。過了三分鐘，電話響起，原來是之前撥去該公司占線未通的電話。電話那端說著：「抱歉，您剛才來電，因為忙線，沒有辦法及時服務，請問有何需服務之處？」

　　接到這通電話，雖然已不需要服務，但卻受寵若驚，彷如貴客般受到重視。就經驗上，這也是第一次接到如此的服務，這才叫做服務啊！電話的普遍與進步，使得客戶的電話號碼可以顯示在提供服務者的受話機上，如果提供服務者注意此種「即時回應服務」，那將帶來無限商機。

### 二、啟示

　　不同的客戶有不同的期待水準，相對地，不是所有的客戶對旅遊服務的要求都是一樣的，往往稍微用心打一通電話、問候一下，如「某某先生，您昨天回國，旅程一切順利嗎？」雖然只是單純一通電話，但卻代表旅行社對於旅客的無限關心。

### 三、心得

　　電話銷售是不受地理區域所限制，甚至不受時間的束縛。如果單純以「成本」考量，它是相對較低，尤其現今電話通訊設備完

善，與客戶接觸的管道日趨多元，如何超越客戶期待，讓消費者倍感尊榮，如此才可以抓住客戶的心。但如何以最少的「代價」，去完成最後銷售的目的，才是利潤微薄的旅行業從業者最需運用的有效銷售策略。

## 重點專有名詞

1.「電話銷售」
2.「代理總機」
3.「回應服務」

 問題與討論

1. 電話銷售有何意義？
2. 如何使用電話銷售？
3. 試述電話溝通之不同。
4. 何時撥電話？
5. 通話的目的何在？
6. 通話多久？
7. 回答來電原則為何？
8. 通話技巧的改進之道如何？
9. 如何處理反對意見？
10. 每日工作檢視項目為何？

測驗題

（　）1.做有系統的共同溝通行為是指？（A）電話銷售（B）溝通
　　　　（C）網路（D）談話術銷售

（　）2.以下的基本特質何者不適用於收話與發話的電話使用者？
　　　　（A）熱忱與積極的態度（B）試著學習與各階層人士溝通
　　　　的能力（C）同理心，令主管感覺是站在同一邊（D）口齒
　　　　清晰，速度適宜

（　）3.在決定何時撥電話前，應先將電話進行（A）組織與思考
　　　　（B）有效分類與整理（C）清潔與保養（D）管理與分
　　　　配，以確保工作的方便性，並且能夠增進工作的效率

（　）4.不論是打電話或接電話，你的目的是什麼？它取決於你的
　　　　工作角色，而你的首要目標可能是要（A）得到一個約會
　　　　（B）完成一次成功的交易（C）蒐集特定的資料（D）以
　　　　上皆是

（　）5.要達到「交易完成」與「永續關係」的維持，是根據不同
　　　　需求提供下列何種商品？（A）客製化（B）精緻化（C）
　　　　理想化（D）E化 的旅遊商品或服務

（　）6.回答來電原則，是在鈴響幾次以內接起電話？（A）三次
　　　　（B）四次（C）五次（D）六次

（　）7.回答來話時，要切記三件事，下列何者為非？（A）使用
　　　　禮貌的問候語（B）說出顧客的名字（C）說出自己的名字
　　　　（D）說出旅行社或部門名稱

（　）8.中輟電話不得超過多久時間？（A）十秒（B）十五秒
　　　　（C）十七秒（D）十九秒

（　）9.何者不是正確地使用行動電話？（A）在開會時請不要關掉

行動電話（B）不要邊開車邊打電話（C）善加利用電話的人性化功能（D）適宜有禮貌的回話

（　）10.處理電話銷售時，如遇客戶有異議，基本處理原則與禁忌何者為非？（A）勿將反對意見個人化（B）務必擁有正面的銷售態度（C）永不放棄，努力再努力，務必不屈不撓（D）期待每次都銷售成功

解答：

| 1 | 2 | 3 | 4 | 5 | 6 | 7 | 8 | 9 | 10 |
|---|---|---|---|---|---|---|---|---|---|
| A | C | B | D | A | A | B | C | A | D |

# 第九章

# 區域銷售與營業管理

## 學習目標

一、體認客製化旅遊銷售時代為何？

二、何謂區域管理制度？

三、何謂營業管理？

四、營業目標管理之要點為何？

五、如何開展市場區隔？

六、銷售輔導的工作內涵為何？

　　旅行業者對於市場區隔化的意義、重要性及互補性，都有所認知，一般而言，旅行業者會根據本身的資源優勢、競爭優勢，選擇對本身有利的市場區隔與定位，以避免同業在價格上做無謂的競價經營；再根據市場的區隔目標，規劃每一位銷售員區域銷售的責任範圍與銷售指導；最後，整體公司經營管理才能既有效率與效果。因此，本章重點在強調透過區域銷售的實施與營業管理的執行，務必要使辛苦經營所得之微薄利潤可以被掌握。

# 一、客製化的旅遊銷售時代

　　未來的旅遊銷售趨勢是個人戰勝團體的時代，個人特性不容抹殺，個人的力量不可忽視。從銷售立場而言，未來就是「個人行銷」的時代，什麼是個人行銷呢？即是以每一個消費者本身的個性、主張和主義表現或凸顯與別人之不同，亦即重視個人生活型態，為因應個人趨勢，直接銷售將更大行其道，發揮得更淋漓盡致。屬於個人型服務產業將包括：型錄銷售、DM銷售、會員銷售、媒體銷售等無店鋪銷售，同時在店鋪銷售亦可無店鋪化，上述的個人型直接銷售與旅遊經紀人趨勢下，透過新行銷媒體，建立個人資料庫，亦即建立客戶管理卡，才能在每一個個人資料庫中，掌握旅行業的銷售機會。面對現代旅遊市場趨勢可以採取的銷售策略如下：

## (一)形成不同區隔市場

　　強調差異化的差別策略，針對追求與眾不同差異化行為個性的旅遊消費者，形成一個個性化的旅遊消費市場，當旅遊市場定位在感性的生活情趣時，就創造一個符合此市場的個性化旅遊商品，進

而符合此消費族群需求。

## (二)不賣商品賣概念

　　台灣的旅遊消費市場已進入「成熟期」階段，旅遊消費者的需求也早已超脫「量」的階段，所以，「客製時代」的旅遊市場潛力，是許多小眾市場的集合體，有個性特徵的旅遊商品，都只爲某一小眾市場的需要而登場，旅遊商品的設計理念也必須滿足旅遊消費者個人化的需求，進一步提升整個市場的品味層次，品味不是旅遊商品而是概念。所以，旅遊商品的推廣重點應爲「不是賣旅遊商品本身，而是賣概念」爲主要的賣點訴求，這是第二個銷售策略。

## (三)提升旅遊商品品質與服務過程

　　從旅遊消費者立場來探討銷售旅遊商品概念的賣點訴求，九〇年代的旅遊消費者，會構思、設計符合本身個性的生活模式，因此，銷售旅遊商品的概念，要集中在旅遊商品品質與服務的過程上。服務的過程包括：旅遊商品情報、旅遊行程提案與售後服務；旅遊商品的品質則有四個層面：「旅遊機能性」、「旅遊感性」、「旅遊知性」與「旅遊自我實踐性」。

## (四)創造高附加價值旅遊商品

　　在西元2000年以前的旅遊商品特性是「品質」、「服務」加上「附加價值」的創造，但是要以「價格」來秤其斤兩。過去的價格結構是價格等於硬體加上軟體，意即旅館、餐飲、遊樂區、遊覽車、機票款等稱之爲「硬體」；領隊、導遊、空姐、空少服務等稱之爲「軟體」。而從西元2000年開始的價格結構，則是除了上述三個要素外，再加上「人性」，是指「人性的旅遊銷售方式」，旅遊

商品銷售者的語言、態度與誠懇行為所表現出來的人性關懷，感動了旅遊消費者的購買意願。客製時代的銷售理念，並不在於銷售旅遊商品本身，卻在於概念，而概念的賣點，總是由「人」來啟動的，意即透過「人」的包裝、設計、規劃而增加其生命力與附加價值。

總結上述論點，從旅遊消費者導向的銷售理念出發，考慮到這個消費者質變的時代，把個性化旅遊市場當作利基市場，提出了四個銷售策略：

1.矩陣式的利基市場，雖然市場規模小，但潛力大。
2.「不是賣旅遊商品，而是賣概念」之賣點訴求，為利基市場提供有力的定位。
3.旅遊銷售重點集中在品質與服務。
4.旅遊商品價格結構是「硬體」、「軟體」與「人性」的銷售技術。

## 二、何謂區域管理制度

旅行業為了易於掌握區域目標市場的特性，以創造有利於本身銷售活動的競爭優勢和環境，而把整體市場以策略的觀點，區隔成若干同質性的小區域，對於這些銷售區域的管理制度，可稱之為「區域管理制度」，例如：把旅遊市場分割成若干區域，責成各地分公司或批售部門的區域經營範圍，實施路線管理制度，以達成策略性的市場占有率。

### (一)區域制度的種類

1.開放式區域制度：在某一個被區隔出來的銷售區域內，允許兩個以上的銷售人員自由活動、互相競爭，完全不受區域的

限制。在這種制度下的業務，完全是各憑本事、發揮專長，不太受組織政策的限制而創造自我業績，此種銷售員稱之為「佣金式銷售員」。

2.封閉式區域制度：在某一個區域內，配置一位銷售員，專門負責所屬銷售區域內的銷售活動，並負起區域的經營責任。在行銷時代的今日，管理銷售的銷售理念應運而生，銷售員不再盲目地對市場進行銷售活動，而是在企業政策、銷售策略的指導下，配屬適當的銷售區域來達成銷售目標，亦即成立組織銷售的任務，這種銷售員又稱之為「薪水式銷售員」。

## (二)區域管理制度的功能

1.能夠開發更細緻的市場，以減少銷售機會的漏失，防止過度的市場競爭，且更能實施符合區域客戶特性的銷售活動。
2.強化區域內的密集程度，亦即「深耕程度」，以便強化客戶情誼與交易關係的密切度和情報蒐集的效果。
3.易於建立穩健的通路系統，確立專業的、長期的交易往來關係與制度。
4.易於實施企業的銷售活動與銷售促進計畫。
5.防止價格的混亂和越區銷售之不當交易行為。

## (三)區域管理的具體計畫

1.第一步驟：把全國旅遊市場區隔成若干大區域，將旅遊消費者需求大致相同者規劃為同一範圍。
2.第二步驟：根據區域內購買特性和市場需求的相異點，再把大區域區隔成中區域，以便於銷售員的管理和市場開發作

業，更由於區域中的同質性，使銷售員能進行市場潛力和潛在購買力的預測，進而掌握實況。

3.第三步驟：依據中區域內客戶的立地位置、客戶數量與客戶條件為基礎資料，考慮到銷售員的銷售效率或服務效率，把中區域再加以區隔成若干小區域，或稱之為銷售路線。

## (四)路線銷售的設計與管理

### ◆路線銷售的意義

「路線銷售」是指每天或每月按照一定區域內路線上之客戶，加以巡迴拜訪，以便完成每天或每月所訂的銷售目標。所謂「路線銷售員」，是指定期在一區域內對於一路線上的客戶，進行訪問以及市場調查等銷售活動的人員。而所謂定期、定時訪問的客戶，有些是自己苦心開發出來的，或接收前任銷售員所耕耘過的市場。

### ◆路線銷售的功能

1.對客戶提供定期、定點、定時的服務。

2.掌握每一旅遊零售商的銷售型態與銷售量的變化，進而作為設定未來銷售目標的根據。

3.作為旅遊新產品上市、實施促銷活動的路線及零售點選擇基礎。

4.能澈底瞭解旅遊零售商的銷售速度。

5.作為旅遊銷售績效調查的依據。

6.管理技術儲存在旅行業公司組織內，使接任者馬上進入狀況。

### ◆路線的規劃與設計

「路線銷售」目的在於提高銷售效率和節省銷售成本，所以在

實務的操作上，應盡可能以最少的時間來完成每天的銷售目標，因此，在路程的安排上，不要有交叉的路線出現。至於如何規劃與設計呢？下列方式可供參考：

1. 根據銷售地圖事先規劃出商圈或區域範圍，如：
   (1) 根據行政區域，如街道、村里、鄉縣。
   (2) 根據山川地理、自然環境。
   (3) 根據商業習慣。
   (4) 根據銷售的效率。
2. 建立區域內每一客戶的基本檔案資料，包括：地址、負責人、電話、主力零售商旅遊商品類型、銷售內容，尚可運用下列方式來達成：
   (1) 透過旅遊市場調查方式。
   (2) 透過銷售員旅遊市場開拓，以逐家訪問方式建立起客戶別資料。
   (3) 蒐集競爭品牌或相關品牌現有路線別的客戶資料。
   (4) 整理、過濾上一任銷售員留下的有用資料。
3. 整理區域內各同業型態或業種客戶的資料、位置，以便決定路線數目和訪問週期。
4. 建立制度化的區域管理體系，如：
   (1) 銷售地圖。
   (2) 區域管理體系，客戶別交易動態紀錄。
   (3) 建立路線別客戶基本資料一覽表。
   (4) 區域別路線管理客戶數一覽表。

(五)區域策略為區域銷售之基礎

　　旅行業者最關心的是市場占有率，而市場占有率必須由旅行

業者對客戶的銷售輔導程度及銷售量而來。區域策略就是提升市場
占有率的策略，區域策略的出發點，一方面在增加客戶數，另一方
面在運用「深耕策略」，增加客戶的銷售數量，並提升其旅遊商品
的種類，而這種以區域特色為出發點的策略，不是全國性的，而是
不同的區域有不同的區域策略。也就是說，為達成區域策略的目的
（求得區隔第一的市場占有率），必須在區域策略的基礎下展開各
項銷售組合，例如：通路如何開拓、價格如何擬定、促銷如何配合
等，以達成區域第一的市場占有率目標（**圖9-1**）。

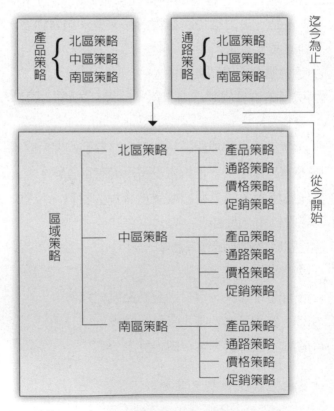

**圖9-1　區域策略的目的在提升市場占有率**

# 三、何謂營業管理

　　「營業管理」可以稱為4P銷售組合，包括：價格、商品、銷售通路以及銷售促進之四個P的組合（**圖9-2**）；基本上與行銷組合有同樣的內容，但行銷組合是行銷人員在確立目標市場後，為其行銷策略來組合一個最佳的行銷工具；而4P銷售組合則是第一線主管的銷售工具。所以，前者是經營層面的思考方向，後者是作業層面的思考方向。

## (一)營業管理的第一個P——「價格」

　　價格策略的重要性，人人皆知。價格政策影響到銷售總金額與毛利率的高低，以全國大型旅行社而言，政策性的價格折扣與獎勵措施，確實能大幅提高銷售金額，但對小客戶而言，卻必須設定高毛利率的小成交量基準。因此，價格策略的首要任務在於決定

**圖9-2　營業管理的4P體系**

差別化價格結構的層次。通常是依據銷售通路成員的階層，例如：某一通路成員依序為分公司→零售商，則分別為這兩個階層設定價格折數，所以，業務主管在差別價格策略上，並設定「價格結構體系表」，在實務的旅遊市場操作上，形成一個「價格制度」，而要求銷售人員遵守，如果市場發生變化，需要改變價格結構時，須以「價格折讓表」聲明原因要求上級核准變更，並以核准後的價格形成新的價格制度。

因此，今後對客戶的價格設定是策略性的，為了完成旅行業整體銷售目標而展開的差別化手段，特別是針對能進行深耕而提升業績的客戶，以及能開拓的潛在客戶和具有宣傳推廣效果的意見型客戶（牛頭），都必須針對個別差異（即所謂「市場貢獻度」）而設定策略性價格體系，以達成旅行業銷售目標。

## (二)營業管理的第二個P──「商品」

旅遊銷售人員不只會銷售旅遊商品而已，還要懂得行銷活動的思考方向。現在暢銷的旅遊商品於未來的市場上，會形成什麼樣的銷售趨勢呢？也就是銷售人員要有「商品計畫」（merchandising）的思考能力，才能提升業務的品質。或許有些旅遊銷售員認為不必管如何去改善與改進旅遊商品，而是要認真地思考如何提升旅遊商品業務銷售的附加價值，也就是如何建立旅遊商品策略的課題，對旅遊商品提升附加價值，必須先抓住客戶真正的需求。首先要確認現有旅遊商品的生命週期，過去的銷售方式是「推式銷售」（即「生產者導向」）的概念，現在是否可以從「拉式銷售」（即「消費者導向」）去銷售。因為，從「消費組合」的行銷理念而言，現代的消費者正好有這種需求，而這種銷售方式才能提高商品的附加價值。

### (三)營業管理的第三個P——「通路」

現代旅行業銷售觀念產生巨大變化，客戶要求以個性化的旅遊商品呈現，或是隨時報名隨時成行的馬上出發。旅行業者也希望藉由銷售通路的掌握來增強業者的銷售力，此時作為供應商的上游產業，如航空公司機位、旅館房間、餐廳及秀場，必須重新考慮「營收管理」，創造出最大的利潤，而營收管理一向是旅遊相關行業管理上的夢魘，營收管理的問題則來自供需不平衡與不確定的因素太多。通路策略的設定，首先要從正確的銷售預測開始，把握「暢銷品」、「促銷品」或「主力商品」的旅遊商品特性及其「超額定位」（overbooking）比率程度，而決定其團體與散客銷售比率，如何維持供需平衡與最大營收管理是業者努力的目標；另外，也要把握旅遊消費者的消費特性，分別針對不同消費類型的客戶來擬訂銷售控制與售後服務管理等措施。

### (四)營業管理的第四個P——「促銷」

旅遊銷售人員在銷售旅遊商品、展開各種促銷活動時，最重要的促進手法在於以「溝通」來加速客戶的理解與信賴感，良好的溝通會建立永續的購買行為與永久的「顧客關係的建立」。最近，旅行業流行的事件（event）活動和企業形象廣告都是促銷策略，而這也就是一種溝通行為。

## 四、營業目標管理之要點

銷售控制的源頭必須從業務部門的目標設定開始，理論上「由上到下」（top-down）及「由下而上」（bottom-up）的目標設定方

式，在營業目標的管理上並不是一項最好的方式，因為，互動與壓力必須在目標設定中扮演相互協調的角色，環境的動態則是目標設定的主要根據，「指標動態規劃法」，是有效提供營業管理的原則。

## (一)營業目標形成之要訣

旅行業經營者對業績目標的設定，絕對不能一廂情願，否則若遭到銷售人員的反對，旅行業者自然達不到預定的目標。因此，旅行業經營者只能扮演目標設定的推動者，並選定一個大家共同關心的動態加以研討，這是目標設定的最佳策略。運用「市場成長率」作為「業績成長」標準，絕對是一項有效的動能，對旅行業經營者而言是找到了一個與業務部溝通的起點，而站在業務部的立場，重視市場成長率對市場經營的影響是相當重大的。只要旅行業旅遊商品的市場成長率不能達到全體市場成長的幅度，公司必然逐漸會從競爭市場中消失，永遠無法享受到市場擴大時所帶來的利益，這是全體銷售人員都知道的事實。因此，能夠用此共同關心的議題，使業務部勇於接受業績目標成長的挑戰，同時也是保住市場占有率最起碼的條件，相信沒有人敢持反對的意見。

下列各項是業務部經理應如何根據旅行業經營者設定的目標，提出適當的資料以證明成長率是否有誤，或要求公司提供更多的後續資源，以完成預定目標的達成，這正是「指標動態規劃法」。因此，有效的營業目標設定可依循下列之要點：

1.經營者為目標設定的發動者。
2.提出共同關心的焦點──市場成長率。
3.業務部對市場成長率資訊的蒐集。
4.以市場經營對成長率作深入評估。

5.以展開性手法作為決策的基礎。

6.將目標重新沙盤推演，評估其達成效果。

7.造成目標與競爭者的關係，不是經營者與業務部的抗爭。

　　「動態指標」可以解決目標設定的問題，旅行業經營目標的設定是由經營者提出，業務部主管沒有任何意見，在與業務部經理溝通中瞭解到銷售員並不在意公司的目標是多少，因為，是旅行業經營者自己希望今年達成三億的目標，他們只在意經營者的想法。而更嚴重的是——實際的目標都沒有分配給銷售員，達成目標的責任似乎落在業務經理一個人身上，這樣的目標規劃下業績有可能達成嗎？相信這種現象存在多數的旅行業中。

　　事實上，旅行業訂定銷售規劃時只是在尋找最佳策略，但卻經常忽視業務方案的執行能力，目標的設定本來就具有相當的學問，對市場銷售沒有實際經驗的人，充其量也只是依照理論的方式依樣畫葫蘆，真正的經營精神並沒有融入體系，成功的機會自然不高，只能應付封閉型且景氣佳的市場。有關營業目標的設定，少不了要參考以往的銷售資訊，除非進入一個全新的市場，或推出新的旅遊產品，否則理論性的「零基預算」基本上派不上用場。

　　而真正影響目標達成與否的關鍵，卻在目標形成的方式與過程中，由上而下的「top-down」及由下而上的「bottom-up」是旅行業經常所採用的兩種方法，但在實務上都有相當的缺點。由上而下，只顧經營者的個人看法，不免忽略執行者對市場現況的意見，及未來執行的意願及工作動機。相反地，由下而上的缺點，通常是較保守且消極。在旅遊市場經營的實戰中，有一個相當有效的目標設定案，對未來整體旅遊市場到底有多少成長的空間應有一定的判斷根據。因此，如果旅遊市場的成長率預估為10%的成長，來年的目標就不可能低於10%的成長，否則必然使旅行業本身失去市場的占有

地位,這是解決目標應該成長多少的最有利方式,所以稱之為「指標動態法」。

　　既然有一項具說服力的數字作為共同討論的方向,銷售人員就不可能有太多的反對意見,因此,業務部對經營者提出成長15%的目標,只會轉而努力規劃及調整自己的人力配置,及達成目標所該運用的市場策略與方案。但目標的設定絕不就此了事,業務部經理面對新的目標,必須對市場重新評估,依照市場區域、人員配置、各旅遊商品或新旅遊商品可能的銷售,以及考慮全年度的廣告與宣傳活動等,作可能性的評估。但是,一般旅行業的經營者對市場的現況早已不具完整的觀念,只是在充當老闆的老大地位,在業務主管能言善道的攻勢下,不是拿不定主意就是堅持己見,使旅行業的市場目標無法有效形成。

## (二)責任目標之分配技巧

　　在實務上,有些旅行業不管業務主管如何公平分配責任額,旅遊銷售員總是有他的意見,不是怪區域大小不一,就是所分配路線中的客戶潛力不足,或區域開發容易度不同,市場的大小亦是爭議的重點,但這明顯是營業管理制度有偏差,業務主管對旅遊市場的實戰能力受到懷疑之故。

### ◆責任額的分配基礎

1. 責任區規劃以市場競爭為導向:將目標分配給銷售員不是一件簡單的事,雖然可能產生不少紛爭,但還是一定要有一套管理的方案。首先,將責任區分成各種等級,包含競爭者要塞的一級戰區、各競爭者平分秋色的區隔市場及不被重視的待開發路線,這些不同的旅遊市場都應該要指派不同的人去經營。一級戰區以老將、具有謀略及堅忍奮戰精神的銷售員

是最爲適任的人選；而待開發的地區則以略具經驗且一步步
耕耘的新銷售員爲人選，使其發揮滲透旅遊市場的功能，這
樣有效的分配，會讓銷售員得到事前肯定或事後銷售業績的
成就，將能說服大部分的銷售員。

2.業務主管對市場要深入瞭解：對於目標的分配，主管是站在
主導的地位，但是要讓銷售員能信服，必須各級業務主管對
旅遊市場具有相當程度的瞭解。

3.責任區有調換的制度：責任區可以做年度的輪調，以適應
「換人做做看」的競爭心態，如此可以安撫銷售員的不平情
緒。

4.明確規定遊戲規則：銷售員的管理一定要有明確的規範，爲
了銷售員能有一個公平的競爭環境，必須就責任區的分配做
出計畫，使業務主管除了考量特別的市場因素外，也能依照
公司規定的遊戲法則，以消除銷售員管理中的不確定性。

## ◆責任額分配的原則及技巧

1.可達成目標銷售額＋勉強再增加的業績＝激勵效果的目標銷
售額。

2.經過開展性的分析，任何目標的分配一定要有追蹤考核機
制，達成100%或業績目標達成90%的風險，如何防備？最好
的方法爲進一步要求銷售員將目標結合市場行銷，提出他的
年度經營方案，從每一位銷售員的市場經營報告中，可以清
楚的判定，銷售員是否具有完成市場經營的能力。

## (三)以「銷售早會」確定責任額

責任額的分配只是營業競爭的開頭，但還是不能保證目標的達
成，關鍵在於目標是否形成強烈的責任意識，亦即是否已成爲我的

工作之一，因此要進一步規劃才能產生目標意識。

### ◆銷售會報的成因分析

人的心態是「有壓力才會努力」，當一個人私下談起他的經營理念，經常頭頭是道，但是始終沒有接受批評及挑戰。因此，信口開河是經常的現象。但是當銷售員被指定經營區域，被賦予責任目標額，並且要在眾人的面前發表他對市場的經營方案時，相信他會特別的謹慎，凡事必然努力求證，從中會發現自己的想法有許多疑點及不足之處。因此，有力求改善的想法與行動，這是人追求榮譽的表現，任何人都一樣。運用這樣人性求上進的心理，銷售會報是確定責任額最有力的方案。

### ◆創造事前全面性的沙盤推演

銷售會報不但要發表自己對市場經營的看法，同時還要接受各方的質問及答覆疑點，自然帶動銷售員對未來市場經營的研究，包含旅遊商品的結構、價格的彈性、通路如何重整、有沒有開發新客戶的空間及其進度如何、如何配合公司的促銷活動有效達成目標等，可以對旅遊市場做深入的規劃與探討，這是好的沙盤推演機會教育。

### ◆交換責任區經營之構想及經驗

每一個責任區的經營固然有一些特殊的狀況，但共同性及碰上的困難經常大同小異，在銷售會報上可以共同做出意見的交換，激盪出市場經營的智慧，這是市場經營上最難得的機會及銷售員成長的空間，筆者認為這是旅行業「目標管理」上最有效的方案。

### ◆實踐自我的想法

我是旅遊市場經營的主體及決定者，銷售員的工作就在於接受市場的挑戰，主管除了支援的提供之外，應該給銷售員更多表現的

機會。

## (四)銷售控制之要訣

銷售控制不是單純定期性的預算管理，如何形成有效率的情報戰之基礎是銷售控制的重點工作，其工作如下：

### ◆責任區之劃分

根據不同的市場區隔、銷售員能力、客戶不同屬性等因素，來劃分有效的責任區，而這責任區是令銷售員可以接受的、可以衡量的、可以達成的。

### ◆區域行銷之運用

台灣旅遊市場是一多元化的空間，從銷售管理的觀點分析，如何滿足責任區內的旅遊消費群，必然是營業管理的執行目標，從上述有關銷售會報的講題中，已明白確定銷售員區域經營的方向。

### ◆「早會」與「晚會」之管理技巧

「一年控管一次不如半年一次，一週檢討預算一次不如一天一次」，這種持久性的預算理念是旅行業者所應該堅持的，倡導一天執行一次預算的檢討。

1.早會之規劃：

(1)強調責任及獎金制。

(2)各營業單位主管提示今天之重點事項，含目前業績達成情況、其他分公司之目標達成率、公司今日的銷售策略重點、告急團體及競爭同業之策略和應對措施。

(3)各銷售員準備好路線中之客戶資料。

(4)每一個銷售員報告當天對責任區之銷售計畫、可能的達成

狀況、困難問題的提報及要求支援狀況。

(5)由主管主導做問題之答覆教導，銷售員可以相互交換經驗。

(6)主管提示個人目標達成之要求。

(7)主管決定本日輔導之路線及銷售員。

2.晚會之規劃：

(1)銷售員回公司寫當天的日報表。

(2)業務主管研判每一銷售員今天的實績，個別與銷售員交換意見，並提供銷售指導。

(3)各銷售員針對當天之客戶問題交換心得。

(4)每一個銷售員報告當天對責任區之銷售結果、不能達成的原因、競爭者之新銷售策略。

(5)主管與發生重大問題之銷售員會談。

(6)主管準備接受總管理處主管或經營者之質詢。

(五)業績目標管理之技巧

每一家旅行業者都會做業績目標的管理，但彼此的績效差別很大，其中最大的差別在於動能的引導及展開性資訊的運用，以對談的方式，不間斷的手法，從初期主管的不耐煩，進而養成旅遊市場規則之習慣，自然會有一番成效，但如果選在下午五點半大夥就要回家時實施，要成功也難。成功要訣如下：

1.創造內部的良性競爭；以傳達總公司對業績之要求，進而促使銷售員達成業績的名次之競爭。

2.業務部各組間或各分公司競爭的創造。

3.嚴格的遊戲管理規範、幹部的專業輔導——證明業績達成的可能性。

4.塑造旅遊市場上的目標競爭者。

5.運用責任制、非薪資制才能激發動能。

6.高額獎金的驅動，如金牌、各項可以自行控管的獎金項目或帶團機會。

## (六)責任區的經營

### ◆責任區的經營要獲得業務人員的認同

　　「責任區的經營」是目標達成的工具，同樣的理論根據為何在旅行業間會形成不同的業績？問題一定出在經營者對銷售規劃的誤解及誤用，業務主管沒有把目標分派出去，完全忽略市場經營的動力根源，這樣的旅行業必敗。但如將目標及責任確實分配給銷售員，而不僅是把目標告知銷售員，因為有效的責任區經營始終是市場經營成敗的基礎。通常總目標經由市場成長率的評估後，會將目標額加成分配給各銷售單位，再轉給各個銷售員。但是成功的責任分配並不是如此，而是由銷售員根據被分配的業績目標，從劃定的銷售區域內做重新計畫，讓所有的業績能合理的規劃在每一個時間內、每一條路線中及每一個客戶上，其中包括：新產品的業績、原有產品的目標、考慮到每一季節的變動，然後由銷售員到總公司的訓練中心，親自對各級幹部發表如何經營自己被分配的區域。銷售人員只要經過與單位銷售主管在討論中接受責任目標的金額，並思考把目標與市場經營做結合，不但可形成完整的策略，行動方案也必然相對成熟，這正是責任區域市場經營的精神。

### ◆責任區成功經營要素

　　責任區域的銷售制度要成功有一定的條件，即銷售主管必須熟悉每一市場情況，甚至要比銷售員更有經營的能力。或許有管理者

會質疑，認為主管不一定要向銷售員挑戰，但在實戰中證明只有業務主管比銷售員更有能力，才能讓目標順利達成。許多銷售員的心態是看不起阿斗式的主管，同時又妒忌能力好的上司，但卻不又敢在強勢的主管面前惹事生非。銷售主管只要能帶銷售員一次，突破他的困難點，業績滿分應該不難。

#### ◆責任區經營是區域銷售的具體實現

不要認為責任區經營與區域銷售（area selling）是不同的情況，從表面上來看一個是內部責任業績的分配工具，一個是銷售策略的具體運用，但實質上，責任區經營正是運用區域的不同特性，要銷售員做深度瞭解，並提出有效的經營方案，達到區域銷售的具體目的。

#### ◆以獎金制度帶動對目標的認同

「獎金制度」一直是各大旅行業非常困擾的問題，獎金一方面沒有一定的標準，一方面因人、因區域、因客戶等公平性的問題，但是一定有一項現存的好策略。這種獨特的獎金制度有多重關鍵性的意義：

1.可以作為強力推動對銷售員目標的自我管理能力與工具。
2.以級距性的獎金額度，提前讓銷售員形成攻堅的動力。
3.更重要的是完全由自己控制目標的設計。

這樣的動能是不是最大？同時公司會有很多管理方案配合，要能正確引導銷售員關注在目標的達成上而心無旁鶩，這需要公司事前縝密的設計與規劃。

高週期性的預算管理，確保市場目標的達成，區域經營已經是競爭的市場中，能夠突破經營困境的有效策略，但仍必須配合銷售控制的能力與制度。旅行業必定有其銷售控制上的適當週期，縮短

銷售控制的週期永遠是旅行業在市場上決勝的基礎。每天為銷售控制的週期，天天檢討目標的達成，事實上這是很累的事情，各營業單位必須有「早報」，讓每一位銷售員再度口頭規劃今天的目標，區域性之經理要確實叮嚀每一個人的任務，以及必須趕上的落後進度，必要時修正銷售員的營業方向，使晨報充滿戰鬥氣氛；每天下班時要每一位銷售員寫日報表，確實的檢討今天對市場經營的成績，最重要的是每一個人的業績是多少，為什麼沒有達成目標，問題在哪裡？主管必須忙著與大家檢討，找出明確的因素，並對同業的銷售策略提出一個因應方案，作為明天作戰的基礎。

## 五、旅遊市場區隔的展開

### (一)立地特性、經營規模、經營體質與市場區隔化的關係

　　由於旅遊消費者類型與旅行同業具不同的屬性，可以形成各種不同型態的需求區隔，而此一區隔與旅行業者的立地特性、經營規模、經營體質均有顯著的相關性。

### ◆立地特性

　　由於立地條件、人口規模、地區特性、商業設施分布狀況、交通系統條件、旅行業經營型態等因素均會影響旅遊消費者交易的方便性，而形成各種區隔特性，自然在策略運用上必須配合該立地特性實施之。

### ◆經營規模

　　由於旅行業所提供的商品是無形的也無法事先看貨，與旅遊消費者成交的關鍵在於「信用」，包括：「銷售員個人信用」、「公

司信譽」，若是擁有較多的營業面積與實體設備，則足以提供消費者一定程度的信賴感。

◆經營體質

經過一段時間的經營，必然擁有基本顧客群，因此，在從事市場區隔化運用時，一定要針對目前最強的主要客戶層，對其購買力、將來需求面等深入分析，才能收到效果，否則若捨去目前主要客層，必造成將來經營上的不利。

在進行市場區隔化之前，首先必須針對過去的客戶加以分析，並且充分把握住主要的客戶階層，針對其欲求的內容予以把握，諸如高品質的旅遊需求、住宿的需求、餐飲的需求及價格的需求等進行研究。當然，在從事客戶分析時，並非僅依旅遊消費者的外表加以臆測，而是必須依過去曾經旅遊與消費的紀錄著手，經由各種角度的分析，才能瞭解客戶階層的旅遊需求動向。旅行業的經營藉由管制時期、開放觀光與加入WTO的發展軌跡，可以分析出一條銷售的演進變化：從「大量行銷」→「區隔行銷」→「集中行銷」→「個人行銷」。未來的銷售主流當然是「個人行銷」。

(二)旅遊市場區隔的種類

必須加以說明的是，市場的區隔變數是可以運用所謂的「本公司旅遊商品市場占有率」與「推估客戶的購買能力」來分割市場。市場占有率是指自家旅行業旅行產品在整體的旅遊銷售市場占有率，或該單一旅遊商品在旅遊觀光接受國之台灣旅客總數的總占有率；而「推估客戶的購買能力」是指旅遊零售商或散客的購買能力，則是指某一期間內（如一年或一個月）整體的旅遊消費能力。一般分爲下列四種市場（**圖9-3**）：

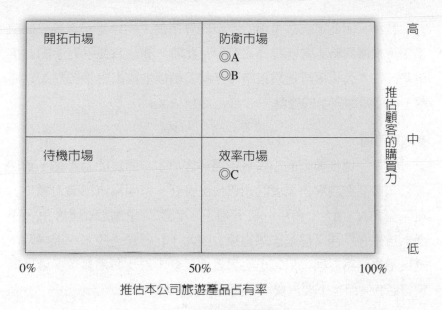

**圖9-3　旅遊市場區隔圖**

## ◆防衛市場

　　這個市場的客戶購買能力及本公司旅遊產品的市場占有率相當高，這些客戶在旅行業界中是屬於A級，同時對本公司旅遊產品交團比率亦不低。因此，在未來銷售目標數字的設定上，應以能夠保得住此市場的防衛態勢來經營，不能一味地大幅提升成長的速度，應考慮到競爭對手對此客戶市場一定也不死心，必定削弱本公司的優勢為其競爭策略。所以，本公司需以維持計畫來防衛此市場，而最佳的防衛就是「攻擊」。

## ◆開拓市場

　　客戶購買能力極大，本公司的市場占有率相當低，未來可發展的市場空間仍相當大。此時，採取的策略則是應盡可能擴大成長比率，以各種推廣方式來完成擬訂的銷售目標。由於本公司的市場占

有率較小，因此進入該市場的空隙機會相當大，只要配合各種促銷手法及推廣策略，當能提升占有率。此時，要注意競爭對手的對抗策略，在本公司擬訂進攻策略時，就要積極地找出對手弱點加以痛擊，同時避開對手的優點。

### ◆效率市場

這是一個很典型的小區域市場，客戶本身購買能力不強，雖然本公司產品在該零售業者的銷售情況良好，但因為市場潛力極小，在本公司A、B、C客戶分級管理上，也許只是屬於C級客戶，不過，這些客戶卻又都是忠誠客戶。因此，在經營這些客戶市場時，應以不放棄為原則，但須小心翼翼地經營，以及必須高效率地展開銷售活動，但也不要浪費太多的時間與資源。

### ◆待機市場

在客戶購買能力和本公司占有率都低的情況下，似乎不必在短期內積極地展開銷售活動。有時可以從客戶貢獻度的立場，來重新探討是否有繼續往來的必要。

## 六、銷售輔導的工作內涵

作為業務單位的主管，掌握每一天的銷售動態——銷售目標的達成進度以及業務人員的拜訪活動，才能從進度追蹤和銷售過程管理上發現差異點，而及時地提出解決之道。特別是對銷售人員每一天的拜訪活動更是重要的檢討項目，一般而言，銷售業績的提升完全繫於每天拜訪客戶的家數、停留的時間、拜訪客戶的頻率等可以量化的活動量，最後，達到一定期間（如一個月或一季）的成果。如此而言，就形成一個業績達成的模式；量→質→率→果的體系。檢討每一天業務人員的拜訪活動量，必須同時重視拜訪的品質，如

果活動量都依照銷售計畫逐一完成，但成交的比率卻相當的低，顯然銷售人員的專業素養與銷售技巧不足以應付銷售場面，拜訪率雖高但對達成銷售目標卻始終毫無幫助的話，這時就必須檢討業務上品質的問題，是否產品知識不夠？臨場應變的能力不足？銷售手腕不靈活？或其他的因素，再對症下藥提出改善對策。

拜訪客戶數與次數的檢討項目如下：

1.每天的拜訪客戶數。

2.每個月的總拜訪客戶數與次數。

3.A級客戶每個月總拜訪客戶數與次數。

4.B級客戶每個月總拜訪客戶數與次數。

5.C級客戶每個月總拜訪客戶數與次數。

6.每月處理客戶抱怨之總客戶數與次數。

對於銷售員的出勤時間檢討項目如下：

1.拜訪會談時間或比率。

2.交通移動時間或比率。

3.內勤時間或比率。

4.休息時間或比率。

5.會議時間或比率。

6.處理抱怨之時間或比率。

總之，拜訪客戶數、拜訪同一客戶的次數、拜訪客戶時會談時間，三者都是達成業績的管理基礎，優秀的銷售員會在這三個管理基準內調整自己的做法，再配合高品質之拜訪作業的話，就能達到質量一致的水準。

個案
討論

## 「不同市場區域，提供不同銷售方式」

### 一、案例

由國內知名康福旅行社轉投資的「浩瀚旅行社」所架設網站「旅門窗」（www.travelwindow），企圖以康福旅行社二十年來打下的深厚基礎，搶攻前景看好的「線上票務市場」。該公司網羅了熟悉航空資源與市場需求的資深業務主管，並結合多年旅行社電腦系統開發經驗的資訊科技專家，「旅門窗」初期營業項目包括：國際個人票、國際團體票、VIP商務艙、團體自由行及個人自由行五大部分。

### 二、啟示

不同市場的區隔與特性，必須提供不同的服務與產品包裝。因為，「不同的客人有不同的期待」。以康福旅行社為例，它所採行的「區域銷售」策略為：

1. 「浩瀚旅行社」的「旅門窗」網站主攻「網路銷售的票務市場」。

2. 「康福旅行社」挾其母公司團體套裝旅行商品多年經驗與產品線齊全，進一步可以提供「旅門窗」網路銷售的套裝旅遊團體與銷售資源，使其退可守住原有傳統團體市場。

3. 「北極星旅行社」以其票務專長及一手票為「全面成本領導策略」，同時提供關係機構所需FIT票需求的「旅門窗」網站，母公司「康福旅行社」團體票需求，三者資源、人力、銷售策略共享，共創利潤。

### 三、心得

「區域銷售」小可以從銷售員的區域銷售配置，大可擴展至公

司整體經營策略的有效配置，不論是從總體或從單純銷售面下手，所有的企業作為都是為達到企業「最適」且追求「最佳」的「營收管理」，以符合消費者不同的旅遊需求，也就是做到「不同市場區域，提供不同銷售方式」。

## 重點專有名詞

1.「區域管理制度」
2.「路線銷售」
3.「營收管理」
4.「動態指標法」
5.「銷售早會」

 ## 問題與討論

1.試述旅遊銷售時代的特性為何？
2.何謂區域管理制度？
3.何謂營業管理？
4.營業目標管理之要點為何？
5.如何開展市場區隔？
6.銷售輔導的工作內涵為何？

測驗題

（　）1.面對現代旅遊市場趨勢可以採取的銷售策略為何？（A）形成不同區隔市場（B）賣商品賣概念（C）降低旅遊商品品質與服務過程（D）創造低附加價值旅遊商品

（　）2.下列何者非旅遊商品的品質的四個層面？（A）旅遊機能性（B）旅遊感性（C）旅遊自我實踐性（D）以上皆是

（　）3.旅遊商品價格結構是包括以下哪幾項？（A）「消費者」、「產品」與「人性」（B）「硬體」、「軟體」與「人性」（C）「消費者」、「軟體」與「概念」（D）「硬體」、「軟體」與「消費者」

（　）4.在某一個被區隔出來的銷售區域內，允許兩個以上的銷售人員自由活動、互相競爭，完全不受區域的限制是指何種制度？（A）封閉式區域制度（B）半封閉式區域制度（C）半開放式區域制度（D）開放式區域制度

（　）5.在行銷時代的今日，管理銷售的銷售理念應運而生，銷售員不再盲目地對市場進行銷售活動，而是在企業政策、銷售策略的指導下，配屬適當的銷售區域來達成銷售目標，亦即成立組織銷售的任務，這種銷售員又稱之為？（A）薪獎式銷售員（B）無底薪式銷售員（C）薪水式銷售員（D）車馬補助式銷售員

（　）6.下列何者是指定期在一區域內、對於一路線上的客戶，進行訪問以及市場調查等銷售活動的人員？（A）銷售員（B）路線銷售員（C）路線銷售（D）以上皆是

（　）7.建立區域內每一客戶的基本檔案資料，包括：地址、負責人、電話、主力零售商旅遊商品類型、銷售內容，尚可運

用下列方式來達成？下列何者為非？（A）蒐集競爭品牌或相關品牌現有路線別的客戶資料（B）透過旅遊市場調查方式（C）整理、過濾上一任銷售員留下的有用資料（D）透過旅行業者作旅遊市場開拓，以逐家訪問方式建立起客戶別資料

（　）8.對於目標的分配，主管是站在主導的地位，但是要讓銷售員能信服，必須各級業務主管對旅遊市場是具有相當程度的瞭解，是符合責任額的分配基礎的哪一項？（A）責任區規劃以市場競爭為導向（B）業務主管對市場要深入瞭解（C）責任區有調換的制度（D）明確規定遊戲規則

（　）9.根據不同市場區隔、銷售員能力、客戶不同屬性等因素，來劃分有效的責任區，而這責任區是令銷售員可以接受的、可以衡量的、可以達成的是指下列何項工作？（A）區域行銷之運用（B）銷售路線的劃分（C）人性化的分工（D）責任區之劃分

（　）10.下列何者為旅遊市場區隔的種類？（A）防衛市場（B）開拓市場（C）效率市場（D）以上皆是

解答：

| 1 | 2 | 3 | 4 | 5 | 6 | 7 | 8 | 9 | 10 |
|---|---|---|---|---|---|---|---|---|---|
| A | D | B | D | C | B | D | B | D | D |

# 第十章

# 異業聯盟銷售策略

## 學習目標

一、探討異業聯盟理論

二、瞭解國內旅行業與異業合作策略聯盟之現況

三、分析國內旅行業與異業合作策略聯盟之動機

四、探索旅行業選擇異業合作對象的考量因素

在過去的幾年，觀光業與旅遊事業所實行之「銷售聯盟」（selling alliances）的成效是顯而易見的，在未來也是方興未艾。當今最關切的問題乃是如何選擇銷售合作夥伴，由於「競爭的不確定性」（competitive uncertainty）會影響旅行業者選擇銷售合作夥伴，尋求最正確的銷售聯盟合作夥伴是旅遊市場成功的關鍵因素。在過去國內異業的合作處處可見，近年來合作的案例更是有如雨後春筍般出現，例如早期婚紗攝影與喜餅業者、統一超商與快遞公司、壽險業者與汽車修護業者等合作模式一一出現，持續至現今最熱門的電信業者與汽車業者的合作、銀行與房屋仲介業者合作等。尤其是航空公司、連鎖飯店與旅行業共同合作發展電腦訂位系統以掌握客戶資料。因此，旅行業者也脫離不了此種銷售風潮，並主導發展與異業合作的行銷策略聯盟。其實觀光事業中異業合作，早在1940年代即由美國的洲際酒店（InterContinental Hotels）發展與泛美航空（Pan Am）、英航（British Airways）、德航（Lufthansa）與瑞士航空（Swissair）等航空公司的合作關係，持續至1980年代，觀光事業中異業合作已漸成熟。在2010年代的今天，全球的航空公司、觀光飯店、租車公司透過併購、轉投資、合作聯盟等方式紛紛出現於市場，因此本章重點在於使銷售人員擴大思維空間，學習異業聯盟的銷售策略共創利益。

# 一、異業聯盟理論

## (一)交易成本理論

Coase（1937）曾認為交易的過程並非完美，因為環境的不確定性及受限理性，而會產生交易成本，使市場機能運作受到影響與

扭曲。所謂「交易成本」是以契約形式經營經濟體系的成本，包括「事前談判」與「寫下成本」、「事後執行」與「管理成本」，及糾紛發生時「補救的成本」。

　　1989年Alston與Gillespie則嘗試建立一交易成本的整體架構。依生產要素與生產過程加以劃分，其內容大致可區分為：事前成本，如資訊蒐集成本、協議談判成本、契約成本；以及事後成本，如監督成本及執行契約成本，分述於下：

◆事前成本

　1.資訊蒐集成本：尋找最適合的交易夥伴，查詢其所能提供的服務與產品，例如：價格、種類、品質等，並探詢其交易對手之聲譽，所需花用之時間、人力與金錢的成本。

　2.協議談判成本：協議談判成本在交易成本中是非常重要的一部分，交易雙方由於不信任及有限之理性，常須耗費大量的協商與談判之成本。而萬一交易之雙方資訊並不對稱，即一方擁有較多之資訊，如此一來更提高雙方之協商、議價的成本。

　3.契約成本：當交易雙方達成協議，準備進行合作關係之際，為避免日後口說無憑，通常會訂定契約。對於合作關係，若交易雙方並無能力加以書面化，則此時還必須委託專家為之，此即契約成本。

◆事後成本

　1.監督成本：當交易雙方訂定契約之後，由於交易雙方的機會主義行為，為預防交易之對方有違背契約、偷雞摸狗的行為產生，故訂定契約後，會在契約執行的過程中，使用大量的監督成本。

　2.執行契約成本：在訂定契約後，由於決策者的受限理性，無

法事先預知契約執行後的實際情形，因此會造成適應不良的成本。再者，由於契約的限制，使得無法適時地調整公司的做法，產生束縛成本，是故，適應不良之成本與束縛成本皆為執行契約成本。

1975年Williamson歸納交易成本發生的原因有：

1. 有限理性（bound rationality）：因雙方無法以完全理性來進行交易，故會對相同事情有不同看法而發生衝突。
2. 投機主義（opportunism）：雙方皆追求自我利益，使得交易充滿懷疑與不信任，因而會增加交易成本中的監督成本。
3. 環境之不確定性與複雜性（uncertainty & complexity）：由於環境充滿無法預期的變數，使得交易價格與契約均須經過一番討價還價而缺乏效率。
4. 少數人把持（small numbers）：當市場交易被少數人所把持，在資訊不對稱的情況下，交易將難以進行。
5. 資訊不對稱（information asymmetry）：由於交易雙方掌握的資訊有所差異，而擁有較充分資訊者常因此獲利，故擁有較少資訊者會設法蒐集更多資訊，而使交易成本上揚。
6. 交易氣氛（atmosphere）：當交易雙方處於對立之立場，整個環境將充滿不信任的氣氛，並非常重視交易過程的種種形式，使得交易成本增加。

## (二)策略行為理論

企業之間的合作關係可以說是企業競爭優勢的來源之一，經由合作可獲得較佳的利潤，而此利潤取決於何處？通常必須由「本身」的產業結構吸引力，以及「對手」的相對競爭地位所產生。

因此，爲了強化本身的競爭優勢，多數企業尋求企業聯盟的合作機會。企業聯盟的形成，主要在於以策略行爲來創造並維持競爭優勢，使利潤獲得成長，此時可以瞭解「策略行爲」的重要性，必須保持企業的競爭優勢。Day與Klein（1987）認爲若要認識企業聯盟的問題，在策略形成上，必須瞭解策略行爲理論；然在策略落實上，則須瞭解交易成本理論，因此兩者彼此互補，而非互斥。根據交通部觀光局2012年8月統計資料顯示，國內規模較小之甲種與乙種旅行業仍占95%以上，同時，規模較大之綜合旅行業與其他產業比較下規模也相對較小。因此，經由調查研究後可以得知近三分之二的旅行業者是與「規模大小不同」之異業者合作，探討其原因不外乎是想藉由規模大之異業企業體而擁有較多的資源，這是吸引旅行業者最大的因素。然而各企業爲什麼要策略聯盟？其動機又是爲何？可從下面之論述得知一二。

### ◆策略聯盟的動機

有許多的國外學者從不同的角度加以研究聯盟（alliances）動機，大多數的研究發現危機（risk）、固定成本（fixed cost）、經濟規模（economies of scale）以及接近市場行銷通路（access to distribution）爲最主要的動機。其實策略聯盟的動機種類，早於1988年Contractor與Lorange就將企業合作的動機分成六項：

1. 降低風險：策略聯盟可以使產品多角化、分攤或減少固定成本、降低資本投資及快速回收，因此可以降低風險。
2. 規模經濟：策略聯盟可以利用聯盟夥伴的互補優勢，以降低平均成本而達到規模經濟。而規模經濟的效益可表現在價值鏈的任何階段，如設計、製造、通路、品牌及售後服務等階段。
3. 技術互補：當企業間存在技術差異時，可因策略聯盟而使專

業領域交流並產生技術綜效，如共同研究發展與專利授權。

4. 克服政府投資限制或貿易障礙：當受限於政府投資限制或貿易障礙時，可以與當地企業組成策略聯盟以符合法令限制，並得以進入市場。

5. 準垂直整合：策略聯盟可能因聯盟夥伴的關係，而接近原料、技術、勞工、資本、配銷通路並進行連結，如合資、共同生產、共同研發及管理、行銷與服務協定。

6. 塑造競爭地位：企業間可因防禦性聯盟而減少競爭，因攻擊性聯盟而增加競爭對手的成本或減少其市場占有率。

### ◆策略聯盟之合作方式

就旅行業與其他企業合作關係而言，有下列三種方式：

1. 不同產業間的合作：以「不同產業間的合作」方式占第一位，其比例達半數以上，其中以銀行、報社、百貨公司、家電廠商、婚紗禮服公司為大多數合作業種，由於是與不同性質的企業合作，給予消費市場有較多的新鮮感與吸引力，因此，大多數旅行業多趨向此種合作方式。

2. 垂直合作方式：就是與航空公司、飯店之間的合作，由於此方式已行之多年，對於消費市場激不起新的誘因。

3. 水平合作方式：在旅行業同業中企圖分散風險，擴大出團規模，共享規模經濟利益之PAK（PAK源自於日本外來語package tour，在Taiwan旅行社之間是慣用語）型態為最低，分析其原因乃在於業者合作關係時間短暫、產品生命週期短以及最重要的是彼此之間誠信不足，故此合作比率最低。

在與不同行業的合作中，合作年數大多少於三年，可從三方面加以說明：

1.旅行業者剛開始與異業合作，故合作時間都較短。

2.旅行業者與異業所追求的都是短期目標，非中長期計畫。

3.與彼此合作成效不彰、無意再合作下去等因素有關。

### ◆選擇聯盟夥伴之準則

在建立合作夥伴的關係時，通常會以「公司高階管理者的指示」為第一優先考量，因為旅行業公司主導經營權仍集中在高階主管手中，通常一般旅行業公司人數少、資本額少、行銷費用有限等限制下，與異業合作的策略仍由高階主管所主導，非由專屬部門之行銷主管所主導，但仍有少數是由「基於企業關係運作而合作」所產生的。應如何挑選好的合作夥伴，需要有其精深的功夫，才能夠找到一個良好的合作夥伴，下列有三項準則能夠給予決策者依循的方向。

Lewis（1990）認為聯盟所在的環境，界定出達成目標的評估標準；而聯盟夥伴的選擇，要符合下列三項準則：

1.所結合的優勢（combined strength）：策略聯盟所結合的優勢要符合市場的需求，亦即具有綜效，考慮點包含有：聯盟的市場優勢、從夥伴角度來看之合作優越性、獨立性的提高、重要資源的提供、夥伴對公司未來擴張優勢的助益、雙方貢獻的策略能力、移轉過來的麻煩及無法控制的因素等。

2.相容性（compatibility）：策略聯盟雙方要有一定程度的相容性，如要有相同或相似的公司文化或決策模式，以求互相信賴與瞭解，考慮點有：與關鍵人物的認識、對個別風格與技術能力的瞭解、能否自在地提出問題、關鍵價值的文化相配性、對合作方式的瞭解、在其他聯盟的表現及起始階段的變革多寡等。

3.承諾（commitment）：聯盟至少會與雙方不少的執事人員和

高階管理階層有關，因此要評估所需要的努力並給予承諾，以克服彼此間的差距，考慮點有：能否得到技術支援、政策層次的承諾、能否堅持履行承諾等。

### ◆異業結合之主要合作型態

此外，要建立合作夥伴關係時，應先設定合作型態，使雙方達成共識。現今國外規模中、小型旅行業者企圖藉由加盟特許的方式取得更多的利潤，同樣地，國外旅遊市場出現消費者尋求能提供國際化服務的旅行業者。因此，旅行業者也順勢透過特許加盟的方式擴大公司規模以符合消費者需求。在合作型態中「路線開發／研究／聯合促銷之無權益合作協議」大約有三分之一的比例會是這個方式，由此得知旅行業者與異業間合作乃採主導規劃旅遊路線開發／研究／聯合促銷的合作方式，各盡其所長。而占第二位的是「管理／行銷服務協定」，由前述兩項可看出旅行業者都是藉由與異業合作的方式彌補業者本身行銷能力上之不足，能使銷售通路更寬廣。除了夥伴關係的建立是非常重要的一環之外，應寫明責任區分，避免同時進行相同的問題。國內旅行業者在推出新的促銷活動或折扣優惠計畫的時候，「活動概念發展階段」是最重要的，也就是旅行業者仍是不失主導地位，在活動階段邀請異業（如報社、信用卡公司、航空公司等）參與活動概念發展之後，旅行業者就根據彼此協議進行合作專案。其次為「全程參與」的人員，通常旅行業與報社合作時，一般都由報社負責廣告與宣傳，並於第一團出團時派有隨行記者做報導與攝影工作，作為後續行銷宣傳的有利文宣。與異業合作夥伴的合作關係型態主要有下列幾項：

1.促銷活動的配合。
2.代為促銷產品。
3.新市場的開發與交流。

4.開發新產品。

一般而言，國內旅行業者與異業合作型態以「促銷活動的配合」爲首，分析原因不管是其他行業合作或水平同業聯盟彼此合作，最主要動機都是在促銷彼此間的產品。再則「代爲促銷產品」也常發生在垂直合作產業中的航空公司、遊樂區、飯店等行業。至於「新市場的開發與交流」，大多與同業或航空公司增闢航線合作開發新旅遊路線時較爲多見。

企業通常會尋找可以相互支援之互補項目的異業合作夥伴進行合作，而不優先選擇具備相同專長的公司，這是因爲要確定能夠增加公司的競爭能力。而互相支援項目可分爲以下幾項：

1.贈品及相關優惠提供。
2.服務人員支援銷售。
3.服務解說人員之訓練。
4.經費支援。
5.活動場地提供。

促銷活動進行時，旅行業與異業合作夥伴互相支援的項目，以贈品及相關優惠提供、服務人員支援銷售與服務解說人員之訓練等三項爲最多。通常旅行業者與異業合作時多提供贈品（如機票、折價券、套裝產品優惠價、旅遊團費分期付款等「贈品及相關優惠提供」），對於較大型之合作對象（如百貨業、信用卡公司）則因爲所合作之異業服務人員，無相關旅遊產品之專業知識且顧客人數較多，因此旅行業者多提供「服務人員支援銷售」與「服務解說人員之訓練」，藉以提高合作順暢度及增加銷售成功的機會。

可由國內旅行業與異業合作行銷策略聯盟之現況中發現，旅行業者與異業合作關係的維繫都在三年以下，可見聯盟業者的心態都

以短期的目標爲主，此外，合作型態中以資金、市場資訊與行銷方面的合作最爲廣泛，這是由於旅行業多年來公司經營規模較小、經營家數過多而導致惡性殺價競爭、整體利潤下滑、公司財務與資金狀況不良等原因，所以無暇也無能力投入大量行銷資源與人力。因此，導致對於市場資訊的掌握仍完全停滯在高階主管的經驗法則推測與同業間彼此臆測中，在與異業合作關係的建立上也大多由高階主管所主導，非由專業行銷人員負責推動，行銷經費與人力需求迫切性已是刻不容緩。而旅遊產品的「無形化」是可以透過異業合作與配套使之「有形化」；旅遊商品「差異化小」是可以藉由異業合作塑造出「差異化服務」的行銷策略；旅遊商品「品質不穩定性」也是可透過異業合作彼此互動關係，共同監督品質「一致性」與強化旅行業本身企業形象與品牌的建立。最後，因爲旅行商品的「生命週期短」，更可透過與異業合作共同行銷組合與開發延續產品的多樣性，創造產品附加價值，並降低行銷成本、風險與短期行銷專業人員不足之現象。

## 二、國內旅行業與異業合作策略聯盟之動機

根據美國DER Travel於1997年透過合併（consolidation）而導致營運效率提升、成本降低並提高公司收益之個案，發現在現今旅遊市場中，唯有提高市場占有率與營業額（business volume）但又不增加成本的前提之下，才是此薄利（razor-thin margins）旅遊市場唯一成功的機會。而反觀國內旅行業者是以「藉產品或活動的結合，創造或擴大市場規模，增加顧客人數」爲首要動機，其次則以「藉由合作關係，增加消費者的忠誠度」與「增加互惠夥伴、匯集不同產業，獲取更多的資源」爲兩項次要動機。

此外，透過與異業的合作關係，旅行業者最希望獲得合作夥

伴哪些資源的協助？通常是大財團或國際知名的外商容易在品牌上占有優勢，尤其在經歷過幾次旅行業惡性倒閉風潮之後，更加劇了消費者對於本土業者的不信任，所以具有知名品牌的外商，較能獲得消費者青睞，而這個情形可從較少殺價的情況可資證明。旅行業透過合作關係希望獲得合作夥伴資源的協助以「活動企劃」、「資金」與「顧客資料」爲前三項，探究其原因爲旅行業者因行銷能力薄弱、缺乏資金以及專業行銷人員不足，因此，希望藉由異業合作彌補本身之缺憾。

同時，現行旅行業者在這樣的合作關係下，雙方主要資源進行交流的項目爲「市場資訊」、「顧客資料」與「活動企劃」等三項，與旅行業原本希望透過合作關係獲得合作夥伴資源協助之項目大致相同，差異僅在優先順序之不同。分析其原因爲異業也是希望得到旅行業者所掌握的資源，如「市場資訊」、「顧客資料」等，共同開發彼此相對較弱的市場。

旅行業與異業合作最重要的合作關係可以包含以下各點：

1.行銷通路。

2.資金。

3.活動企劃。

4.專業知識。

5.增加與其他企業合作機會。

6.市場資訊。

7.對方公司的連鎖資源。

8.人員訓練。

9.對方在本公司力量較弱的區域擁有優勢的產業地位。

10.影響消費者嘗試本公司產品。

11.顧客資料。

12.產品品牌。

在此十二個項目中,以「行銷通路」與「資金」兩項名列前兩名,此點與國外研究相似,國外最主要合作聯盟其最重要的考量因素爲「財務方面」(financial),此外「市場資訊」也是在國外旅遊事業裡,特別是航空事業透過交叉產業聯盟(cross-industry alliances)取得市場行銷競爭優勢最重要的因素之一。由此分析國內外現況,旅行業與異業合作似乎可以達成拓展行銷通路並取得行銷資金等重要支援。

國內旅行業者考慮如何選擇聯盟夥伴時,需先考慮動機爲何?現行旅行業者在這樣的合作動機關係上,雙方不論是在主要資源進行交流的項目,或旅行業者希望從異業得到的支援項目,都是以「市場資訊」、「顧客資料」與「活動企劃」爲最重要的動機,可見國內旅行業界對於在行銷方面的能力上有亟待改進的地方,而藉著與異業合作的策略卻是最直接與快速的方法。如何引進其他產業行之多年的行銷手法,並拋棄過去業者所偏重的經驗法則,是旅行業者必須加以省思的。

## 三、選擇異業合作對象的考量因素

從國外的研究中透過合作方式(collaboration),是確保客戶忠誠度的策略之一。旅行業者並不一定必須直接銷售給大眾,對於行銷網路系統的建構一切以成本效益爲最高考量,當前旅行業者經營上最重要的關鍵是不擇手段降低經營成本,因此國內旅行業者在選擇異業合作對象時的考量因素也與國外實證研究相同(**表10-1**),爲進一步縮減分析構面,所以將構面之相關係數大於0.4者,取其交集來命名,其結果共萃取出五個潛伏因素,解釋變異量達73.03%。

**表10-1 選擇異業合作對象的考量因素**

| 解釋變數 | 因素負荷量 | 主成分因素 | 解釋量 | 累積解釋量 |
|---|---|---|---|---|
| 14.對方之忠誠顧客人數較多 | 0.8308 | 市場操縱能力 | 36.92% | 36.92% |
| 16.對方擁有完整之顧客資料 | 0.8216 | | | |
| 12.對方銷售網路的分布廣 | 0.7083 | | | |
| 6.對方所能給予的價格彈性或議價空間大 | 0.6860 | | | |
| 4.對方公司的經營理念相近 | 0.6617 | | | |
| 10.對方的財務狀況優良 | 0.6178 | | | |
| 20.對方決策與執行具高效率 | 0.6133 | | | |
| 1.對方的服務品質受肯定 | 0.8054 | 掌握經營優勢 | 11.95% | 48.87% |
| 9.對方的經營績效受肯定 | 0.8129 | | | |
| 2.已與對方關係企業有合作經驗 | 0.7446 | | | |
| 11.對方主動配合程度與意願高 | 0.7299 | | | |
| 3.對方公司具有市場利基 | 0.7195 | | | |
| 8.對方分支機構或連鎖店的數目多 | 0.8674 | 行銷通路能力 | 9.56% | 58.44% |
| 7.對方主要顧客群與本公司相似 | 0.7866 | | | |
| 17.對方願投入之行銷資源多 | 0.6931 | | | |
| 18.對方與公司高階人士熟悉 | 0.8449 | 經營者互動程度 | 8.90% | 67.33% |
| 19.對方之高階主管支持度高 | 0.6992 | | | |
| 5.對方在該產業之競爭地位與本公司相匹配 | 0.5084 | | | |
| 15.對方之顧客消費能力強 | 0.7706 | 顧客購買力 | 5.70% | 73.03% |

資料來源：本研究整理。

## (一)因素一

　　包括：「4.對方公司的經營理念相近」、「6.對方所能給予的價格彈性或議價空間大」、「10.對方的財務狀況優良」、「12.對方銷售網路的分布廣」、「14.對方之忠誠顧客人數較多」、「16.對方擁有完整之顧客資料」、「20.對方決策與執行具高效率」，以上這些項目共七項，與行銷策略中較能掌控市場因素有關，因此將它命名

爲「市場操縱能力」。

## (二)因素二

　　包括：「1.對方的服務品質受肯定」、「2.已與對方關係企業有合作經驗」、「3.對方公司具有市場利基」、「9.對方的經營績效受肯定」、「11.對方主動配合程度與意願高」五項，這些項目與公司經營利基有關，因此將它命名爲「掌握經營優勢」。

## (三)因素三

　　包括：「7.對方主要顧客群與本公司相似」、「8.對方分支機構或連鎖店的數目多」、「17.對方願投入之行銷資源多」三項，這些項目與行銷通路有關，因此將它命名爲「行銷通路能力」。

## (四)因素四

　　包括：「5.對方在該產業之競爭地位與本公司相匹配」、「18.對方與公司高階人士熟悉」、「19.對方之高階主管支持度高」三項，這些項目與高階經營者互動程度有關，因此將它命名爲「經營者互動程度」。

## (五)因素五

　　包括：「15.對方之顧客消費能力強」，基本上與合作夥伴公司之顧客消費能力有關，因此將它命名爲「顧客購買力」。

　　在考量因素上，國內旅行業者也希望透過異業的策略聯盟達到規模經濟，企圖擁有「市場操縱能力」、「掌握經營優勢」、「行銷通路能力」、「與異業經營者間良好互動程度」與「吸引顧

客購買力」。因此，國內旅行業在實施異業合作行銷聯盟策略時，應考量是否能透過異業合作分享其他產業的經驗與技術，進而吸取最新行銷知識與科技，在面對加入世界貿易組織（World Trade Organization, WTO）後，國外旅行業者不論在財力、人力與全球行銷通路上的強大優勢競爭下，國內旅行業者如何生存之道。

　　再進一步分析「公司的基本屬性」，如「公司員工人數」、「行銷部門人數」、「公司歷史」、「是否有關係異業」四項，以及選擇異業合作對象考量因素中「市場操縱能力」、「掌握經營優勢」、「行銷通路能力」、「經營者互動程度」、「顧客購買力」五項，發現其中「公司員工人數」中，51-100人規模的公司較50人以下公司規模之旅行業者顯著重視「市場操縱能力」因素。因此，中型之綜合旅行社在實施異業合作行銷聯盟策略時，較重視是否能透過異業掌控市場操縱能力。

　　另一方面，根據公司屬性中兩個分析性反應量，進一步進行分析，檢定考量因素中的五構面是否對於這兩個公司基本屬性上具有差異性。分析結果發現「公司員工人數」規模在51-100人且「公司歷史」在七年以上之綜合旅行業者，比「公司員工人數」規模在50人以下且「公司歷史」三年以下之綜合旅行業者顯著重視考量因素中的「市場操縱能力」。

　　總之，旅遊業是邊際利潤非常低的行業（low-margin profit business），旅行業者最大的收入來源為相關產業的佣金收入（commissions）及後退款（overrides），但近年來內部營運成本（operation cost）不斷地增加、外部市場競爭壓力（external market competition pressure）與資訊科技（information technology）日新月異的發展，使得消費者購買行為日漸複雜。

　　業者如何利用有限的資源（limited resources），發展與異業的聯盟、網狀銷售（sell networks）與複合式銷售組織型態（hybrid

selling organization），突破傳統需費時甚久且耗費大量資本的銷售通路發展，例如：設立分公司。如何透過異業的合作取得（acquisition）與合併（merger）行銷資源，並探討如何滿足消費者訊息取得成本最低（information search cost）與一次購買（one stop shopping）新的消費趨勢。

目前旅遊市場不確定性與旅遊消費者的購買風險（risky purchase situations）、資訊不對稱（information asymmetry）的現象，如何使消費者訊息取得成本為最低且快速，降低市場不確定性，進而消除因資訊不對稱所導致消費者的逆選擇（adverse selection）與旅遊業者成為機會行為主義者（opportunistic behavior）等不正常的現象，唯有在旅遊交易的過程中（transaction process）透過異業的合作，而使消費者或旅遊業者雙方在彼此訊息取得成本與交易成本（transaction cost）為最低，即消費者達到最佳的旅遊滿意程度，旅遊業者賺取合理利潤的雙贏局面。

## 「各蒙其利，共創利益」

### 一、案例

　　華航關係企業華旅網際旅行社推出線上交易旅遊網站YesTrip. com，期望對消費者能提供B2C全方位的線上旅遊服務，YesTrip. com提供的產品包括：華航／華信航空國內外機票、套裝旅遊行程、電子旅遊平安險等，並提供各國旅遊及班機資訊等。該網站合作夥伴包括：南山人壽、台灣訂房網、土地銀行等多家企業及網站。網站的功能強調是國際線電子機票線上交易訂位、付款、開票等手續一次完成。

　　該網站也將服務延伸至旅遊投保部分，該項服務與南山人壽合作，消費者於網上申請投保單，立即取得南山人壽保單號碼及受理號碼，並於投保六十分鐘整點後，保單立即生效，該項服務省卻了傳統投保旅行險中傳真、送件等繁複流程。

### 二、啟示

　　現代消費者的習性日趨多樣且複雜，消費者也急需一次購足的便利性，與「物超所值」的概念。因此，網上交易必須像量販店或7-11一般應有盡有。但並不是所有企業都有足夠資金投資所有相關行業，或是有能力、財力或人力從事「水平整合」、「垂直整合」以符合消費者的需求，因此透過異業結盟之方式，提供消費者所需，以滿足其需求。

### 三、心得

　　以本案例為例，包括南山人壽所提供的旅遊平安險、土地銀行所提供的付款機制、台灣訂房網所提供的世界各地飯店訂房需求、華航、華信所提供國內外機票等，可以說各盡其職，提供目標一致

的旅遊消費者之所需並使其獲得滿足，進而達到「同蒙其利，共創利益」多贏的局面。

## 重點專有名詞

1.「銷售聯盟」
2.「不確定性」
3.「交易成本」
4.「有限理性」
5.「投機主義」
6.「資訊不對稱」
7.「交易氣氛」

 問題與討論

1.探討異業聯盟理論。
2.瞭解國內旅行業與異業合作策略聯盟之現況。
3.分析國內旅行業與異業合作策略聯盟之動機。
4.探索旅行業選擇異業合作對象的考量因素。

測驗題

（　　）1.以契約形式經營經濟體系的成本，包括：「事前談判」與「寫下成本」、「事後執行」與「管理成本」及糾紛發生時「補救的成本」是指？（A）執行契約成本（B）監督成本（C）交易成本（D）以上皆非

（　　）2.下列何者不是事前成本？（A）資訊蒐集成本（B）協議談判成本（C）執行契約成本（D）契約成本

（　　）3.當交易雙方達成協議，準備進行合作關係之際，為避免日後口說無憑，通常會訂定契約。對於合作關係，若交易雙方並無能力加以書面化，則此時還必須委託專家為之，即為？（A）契約成本（B）監督成本（C）執行契約成本（D）協議談判成本

（　　）4.在訂定契約後，由於決策者的受限理性，故無法事先預知契約執行後的實際情形，故會造成適應不良的成本，稱之為下列哪一項成本？（A）契約成本（B）執行契約成本（C）資訊蒐集成本（D）協議談判成本

（　　）5.下列何者是交易成本產生的原因？（A）環境之不確定性與複雜性（B）少數人把持（C）投機主義（D）以上皆是

（　　）6.策略聯盟夥伴的選擇準則，要符合下列哪項準則？（A）所結合的優勢（B）相容性（C）承諾（D）以上皆是

（　　）7.旅遊產品的「無形化」是可以透過異業合作與配套使之「有形化」；旅遊商品「差異化小」是可以藉由異業合作塑造出何種行銷策略？（A）差異化服務（B）不一致性服務（C）一致性服務（D）無差異化服務

（　　）8.目標的分配主管是站在主導的地位，但是要銷售員能信

服，必須各級業務主管對旅遊市場是具有相當程度的瞭解，是符合責任額的分配基礎的哪一項？（A）低市場占有率與營業額（B）高市場占有率與營業額（C）低市場占有率與高營業額（D）高市場占有率與低營業額　薄利旅遊市場唯一成功的機會

（　）9.根據不同市場區隔、銷售員能力、客戶不同屬性等因素，來劃分有效的責任區，而這責任區是令銷售員可以接受的、可以衡量的、可以達成的是指下列何項？（A）「市場資訊」、「資金」與「活動企劃」（B）「市場資訊」、「顧客資料」與「活動企劃」（C）「活動企劃」、「資金」與「顧客資料」（D）「市場資訊」、「顧客資料」與「活動企劃」

（　）10.合作夥伴的顧客消費能力強，是策略聯盟的動機之一，此乃針對消費者的下列何種能力為主要考量因素？（A）行銷通路能力（B）市場操縱能力（C）顧客購買力（D）以上皆是

解答：

| 1 | 2 | 3 | 4 | 5 | 6 | 7 | 8 | 9 | 10 |
|---|---|---|---|---|---|---|---|---|----|
| C | C | A | B | D | D | A | B | C | C |

# 第十一章

# 網路銷售策略

## 學習目標

一、探討網路銷售的優點為何？

二、網路銷售的理論基礎為何？

三、探討目前旅行業網路銷售經營困境為何？

四、分析目前市場上經營成功旅遊交易平台的
　　關鍵因素為何？

五、瞭解旅行業採取網路銷售經營策略之具體
　　建構方式及經營模式

六、旅行業者所應採行網路銷售步驟為何？

　　傳統旅行業的角色與地位已隨著科技的進步被迫改變。現今旅行業者在經營上首要的課題是要先瞭解本身的「資源優勢」、所處經營環境、與同業間相對「競爭優勢」之後，再深思如何採取網路銷售的經營策略，以獲取「績效優勢」。合理的網路銷售經營模式主要是在旅遊交易過程中考量「不確定性」與「交易成本」，使消費者達到最佳的旅遊滿意度之外，同時旅行業上游供應商與旅行業者皆能賺取合理的利潤，創造三贏的局面。對於旅行業來說，因為本身是邊際利潤非常低的行業，因此旅行業者最大的收入來源為相關產業的佣金收入及後退款，但近年來由於內部營運成本不斷地增加與資訊科技的發展，加上網上交易頻繁使得消費者購買行為日漸複雜，且上游旅遊業所給付之佣金收入也大幅削減等限制下，造成旅行業發展日漸困難。因此，旅行業者要如何利用「有限的資源優勢」，突破傳統需費時甚久且耗費大量資本的銷售通路發展，以及業者如何透過網路銷售提升企業「競爭優勢」與調整經營策略等發展問題時，其態度與策略就顯得非常重要。意即傳統旅行業者如何在網路銷售經營衝擊下調整並轉型，同時，又要降低消費者訊息取得成本、交易風險與交易成本等議題變成旅行業當今重要的課題。是故，本章重點在探討現今旅行業者透過網路銷售的現況，俾使銷售的通路能另闢新的管道。具體學習目標如下：

# 一、網路銷售的優點

　　一般而言，網路銷售對於消費者和業者提供下列之優點（林朝賢，1995）：(1)方便；(2)資訊；(3)反映市場；(4)減少印刷郵遞成本；(5)減少開銷；(6)建立關係。另一方面，對於利用網際網路進行銷售活動的業者，可產生以下的優勢利基（沈伯高，1997）：(1)不受時間限制；(2)不受地區限制；(3)多媒體資訊；(4)即時更新資料；

(5)極具成本優勢；(6)有效地整合各行銷活動；(7)提供個人化的服務。

　　旅行業者面對市場急劇的變化，不管是大型旅行業者（Fiegenbaum & Karnani, 1991; Tellis, 1989; Woo, 1987）或小型旅行業者都具有不同的競爭優勢（Hambrick et al., 1982; Woo & Cooper, 1981, 1982），而這些競爭優勢的建立，對大、中、小型旅行業者而言，都可以經由網路銷售的發展而更形強化。透過網際網路中多媒體、虛擬科技與旅行業的結合，可以引發消費者之興趣與刺激旅遊消費市場（Phil-Moon et al., 2000）。更重要的是透過政府或消費者保護團體相關資訊的提供，以減少消費者在採購旅遊商品時減少財務上及社會認知上的風險（Sheng et al., 2000）。

　　由圖11-1得知網際網路所帶給旅行業者經營上的壓力越來越大，根據甲骨文（Oracle）一項針對全球的調查研究中發現，網路銷售是未來競爭優勢最重要的因素（Philip, 2000）。此外，網路銷售的經營方式可以提高競爭力，避免價格上之競爭（Hyun Jee Park, 2000）。另外，根據商業觀察家預測，透過網際網路廣泛接觸消費者可以降低交易成本，將使整個交易市場形成更透明化與開放性競爭（Paul et al., 2000）。最後，網路銷售的經營將使旅行社原本以佣金為收入的經營導向轉為以收取服務費的經營方式（William, 2000），且許多學者指出電子商務中網際網路發展，不僅是開闢新

**圖11-1　電子商務競爭的未來影響**

Source: Oracle, 2000.

的行銷通路，更是另一個新的市場（Hoffman et al., 1996）。

值得注意的是旅行業發展線上服務，並不能完全取代傳統旅行業的全部功能，電子商務對旅行業的衝擊，有利也有弊，但更重要的是，這已是一股無法抵擋的世界潮流（蕭炘增，1997）。網路銷售發展至今，就目前的趨勢而言，旅行業上游的供應商紛紛上網尋求商機，如航空公司與消費者的接觸，已不必透過旅行業者的仲介服務，並且原本給付旅行業之佣金直接反映在售價上。上游供應商透過網際網路能更接近消費大眾，而消費者也能以較便宜的價格買到所需要的旅遊產品，旅行業者的生存空間受到擠壓，中間商的角色似乎已開始動搖（Barbara, 2000）。而旅行業正可以運用網路銷售取得競爭優勢（Philip, 2000）。韓宜（1997）分析台灣旅行業的產業變遷趨勢，並提出各型旅行業者之明確競爭策略，其中小型旅行業的競爭策略應定位為社區型通路，並透過網路化增加效率與效果；而中型旅行業的競爭策略，應致力於策略性地開發差異化產品、策略聯盟、借力使力；至於大型旅行業的競爭策略，則應考慮合併增加規模、積極塑造公司專業形象、專注於熱門產品的開發和行銷廣告、發展全省連鎖加盟店等。

網路銷售廣泛地運用於市場行銷中，其主要功能在於降低企業與企業間之商務溝通成本，以及蒐集旅遊資訊及新產品的試銷等（Timothy et al., 2000）。由於網路銷售相關新技術的快速發展，旅行業者均希望透過網路銷售之技術，有效地整合內外資源，以提高利潤、增加競爭優勢，因此網際網路旅行業者也應運而生。更由於目前旅遊市場之不確定性與旅遊消費者的購買風險、資訊不對稱的現象，如何使消費者訊息取得成本為最低且快速，降低市場之不確定性，進而消除因資訊不對稱所導致消費者的逆選擇，以及旅行業者成為機會行為主義者等不正常的現象。最後，在旅遊交易的過程中，透過網路銷售的經營模式，不論是消費者、旅行業上游供應者

與旅行業者三方，都將創造三贏的局面。

透過網際網路的整合，可擴及旅行業與其他上游觀光旅遊產業，大幅提升旅遊資訊軟體的附加價值。對旅行業者而言，如何運用目前旅遊資訊網路整合各相關系統的優點，掌握市場趨勢進而提高競爭力之外，更重要的是能使旅遊商品之上游供應商、旅行業者及消費者緊密結合，取得透明化、即時與正確的觀光旅遊資訊，以滿足二十一世紀新消費者趨勢（Slywotzky, 2000）。因此，網路銷售的運用對旅行業經營策略之重要性是顯而易見的。

## 二、網路銷售的理論基礎

針對旅行業者網路銷售的發展及策略時，首先，透過文獻的探討與整理，瞭解資源對於經營上能產生何種優勢；當一家公司擁有資源上的優勢後，還必須考量不確定性因素，以及交易成本對其經營策略上將會有何改變。最後，在大環境以及條件都成熟後，網路銷售的業者才有機會脫穎而出，在經營績效上達到優勢。

### (一)資源優勢

旅行業進行網路銷售的優勢在何處？首先，可以從在資源上的優勢進行探討，Porter（1991）認為「資源基礎觀點」是指──「核心能力或無形資產的強調」，以廠商本身為重點的內省觀點。Grant（1991）在研究產業競爭優勢時發現，除了成本優勢以及差異化優勢之外，產業的吸引力也是形成企業競爭優勢的重要因素，同時也提出「資源與能力」是企業利潤的基礎，企業要能賺取超額利潤，取決於兩項因素：「企業所處之產業吸引性」、「競爭優勢的建立」；而透過實證研究指出，產業結構與獲利性並無顯著的關係，

競爭優勢才是解釋企業獲利的重要因素，而形成競爭優勢與產業吸引力的基礎均來自於「資源」；但是由於外界環境的詭譎多變，企業的外部分析日益困難與難以掌握，此時對於資源與能力的內部分析，將更適合作為企業定位與成長的基礎。

由資源相關理論得知旅行業在進行網路銷售時，一定要先充分掌握其不可被取代的資源，不論是在財務、人力、技術上，都要擁有充分的資源以供業者進行策略上的整體考量。對於旅行業之網路銷售經營策略進行研究，先考量業者在經營上有哪些核心競爭力以及核心資源，而核心資源又可以建立哪些資源優勢，其資源優勢是否會影響經營的績效以及成功的機會。

## (二)不確定性考量

麻省理工學院經濟學教授Samuelson曾說：「若是未來一切均已確定，那些聰明又年輕者便無機會去從事革命性的創新，由於創新係利潤的要素之一，這顯示風險與利潤有密切的關係。」而芝加哥大學經濟學教授Frank H. Knight認為：「一切真正的利潤（all true profit）都與不確定性有關。」所以，王萬成（1986）曾提到：在承擔風險的過程中，涉及所謂的決策，而決策常與不確定性或風險具有密切的關聯，因為如果一切結果均為已知，則決策便無實質意義。決策者在面臨兩個方案作抉擇時，可能因個人不同的風險態度而有不同的答案，視其為「風險的追求者」、「風險的規避者」或是「風險的中立者」而定。而在管理控制系統當中，中低管理階層處理之日常營運決策所面臨的不確定性較少，然而較高層次的決策者就可能會涉及許多的不確定性。因此，在管理控制系統中，當決策權力下授時，「決策者」對於風險的態度，可能就是關鍵的考量因素。Zimmerman（1976）也曾經做過一次實證研究，證實在決

策環境的不確定性改變時，資源之分配亦將隨之改變。該研究也發現，不確定性使決策者產生規避風險的行為，使決策者會改變確定情形下的最佳支出型態。面對種種之不確定性，組織可採取之策略包括：「逃避」、「控制」、「合作」、「模仿」、「彈性」。而不確定性的來源則可區分為源自「環境」、「產業」與「公司」（Miller, 1992）。

綜合上述學者在不確定性考量上的論點，可以瞭解到任何產業在經營上一定都會遇到風險以及不確定的因素，以旅行業來說，若要進行網路銷售方面的業務，必須充分考量整個市場的環境成熟與否，投入的資源需要若干，並且需要瞭解本身可以接受的風險極限程度為何，這種種的因素，每一個都與不確定性息息相關，所以也牽涉到之後的資源分配以及風險規避的問題。因此，在此不確定的情形下，旅行業業者如何評估「環境與產業不確定性」，即一般所稱的「市場風險」，與決策者考量如何從事網路銷售之經營與策略，其主要是指「公司不確定性」及一般所謂的「個別風險」等問題，就顯得非常重要。

## (三)交易成本考量

相較於傳統旅行業通路的成本，網路銷售最常被提起的優點就是可以有效的降低交易成本，讓經營者與消費者均受到交易成本降低的利益，而此因素也是任何產業在經營上所重視的問題之一。早期傳統的個體經濟學或組織理論，認為市場機能可以在理想的狀況之下運作，但是Coase對此提出不同的看法：認為由於環境之不確定性和決策者之有限理性，將會使得價格機能運作過程的成本增加；此外，在交易過程中之契約關係所產生的協議談判成本，也會影響到市場機能之運作與存在；再者，交易成本理論之主要假設，假設

交易者為自利以及有限理性，因此Coase在1960年時，進一步指出市場交易至少要進行五種工作：(1)去尋找所欲交易的對象；(2)告知對方自己希望交易及交易條件；(3)談判；(4)簽訂契約；(5)檢驗合約是否被遵守，而這些工作所花費的成本即為交易成本。Williamson於1985年又具體地將交易成本以交易發生與否區分為事前及事後成本，此外，Anderson與Gatignon（1986）則認為，典型的長期性策略決策中，應該要非常注意風險與報酬的評估，而從產業組織理論而來的交易成本理論，對於如何在成本與效益之間取捨以及提供長期性的經濟評估準則，具有完整的解釋能力。林錫金（2000）曾指出：「企業虛擬化藉著電子商務，使企業間經由網際網路高度溝通互連（interconnect）與快速搜尋的屬性，可以降低交易各方的成本，完全符合Williamson（1975）的理論基礎。」

以上所述，交易成本包括整個交易流程所增加的成本，以及取得各種資訊所需之成本。在旅行業經營電子商務的時代，最大的利基在於藉由網路的傳遞，而有效降低中間商仲介成本及資訊取得與流通的成本，在此時代中，旅行業藉由交易電子化以及網路銷售機制的建立，如何發展出全新的經營策略以及經營優勢，將是值得探討的議題。

## (四)策略優勢

Miles與Snow（1978）在組織對於環境改變的反應上所做的研究，曾經提出以下四種策略類型：(1)擴張者策略（prospector strategy）；(2)防衛者策略（defender strategy）；(3)分析者策略（analyzer strategy）；(4)反應者策略（reactor strategy）。而Porter（1980）則提出企業基本競爭策略類型，可分為以下三種：(1)全面成本領導策略（overall cost leadership strategy）；(2)差異化策

略（differentiation strategy）；(3)專精策略（focus strategy）。另外，大前研一（1984）則認為，相對優勢可透過競爭方式及創新高低而取得，進而採取四種策略：(1)關鍵成功因素（Key Factor for Success, KFS）；(2)相對優勢策略（relative superiority）；(3)主動攻擊策略（aggressive initiatives）；(4)策略自由度（strategic degree of freedom）。

　　郭崑謨（1990）在對企業之主要策略說明時認為：對於一個擁有許多策略事業的公司而言，其投資組合策略的擬定，最重要的是其資源分配原則是否達到功效。吳思華（1996）亦補充：具策略價值之核心資源，通常具有其獨特性、專屬性及模糊性。王明輝（1998）曾建構台灣電子商務與產業競爭優勢中，將競爭優勢分為：「防禦型」、「擴張型」與「分析型」等三種；黃文昇（1997）主張對旅遊產業所採行網際網路運用的基本策略，也同樣與Porter所分類之三項策略相似：「成本優勢」、「產品領導」與「顧客焦點」；若想要在電子商務經營成功必須具有以下優勢：「掌握資訊」、「接近顧客」與「懂得通路運作」（陳姿雯，1999）。

　　由以上策略的觀點，以Porter的三點策略為例，旅行業者可藉由交易成本降低來進行全面成本領導理論，也可在開發不同的新旅遊產品上進行差異化策略，更可以招募會員來進行專精的策略，這要看業者擁有何種的資源，考量自身的交易成本以及經營上的不確定性，才能做出最佳的策略，以達到經營上的優勢。對旅行業網路銷售之經營策略進行研究，除了一方面瞭解其在經營上所採行的策略，另外一方面由於策略與經營者在產品創新、顧客服務以及成本領導等構面息息相關，所以綜合資源優勢、發展定位、經營策略以及經營模式等方面，以瞭解經營者是否因此擁有策略優勢。

## (五)績效優勢

　　林錫金（1997）曾指出，企業經營績效的優劣，關係著所有股東、員工以及企業經理人。因此，組織績效的衡量，一直是企業管理關注的重心，組織為有效衡量經營績效，往往需要考慮多重構面。韓宜（1997）曾對台灣旅行業的產業作國際化與自由化之競爭策略分析，提出經營績效的指標為：「員工生產力」、「產品品質」、「投資與資源配置效率」、「技術進步」與「獲利性」等五項。Venkatraman與Ramanujam（1986）對事業績效的衡量提出較為完整的架構，其研究的重要論點為：(1)事業績效的範圍包括了財務性績效、事業績效以及組織績效；(2)當採用多構面指標的時候，應該要注意績效構面相互衝突的問題。並提出三種不同範圍的績效定義：「財務績效」、「作業績效」與「組織績效」。

　　謝效昭（1996）綜合各家學者看法，認為網際網路為企業帶來的績效包括：「成本的降低」、「生產力的提高」、「收益的創造」與「服務的提升」。陳昕（1998）提出網路商店的經營績效，包括：「銷售成長率」、「利潤成長率」與「網路商店與傳統商店的銷售績效之比較」。Govindarajan與Gupta（1985）曾提出以財務為主的十二項績效衡量指標；而林錫金（1997）主要針對電子商務業者之經營績效，提出三項攸關績效指標，分別為：「平均獲利率」、「銷售成長率」、「市場占有率」。洪明洲（1996）也提出「資源優勢」、「定位優勢」及「績效優勢」，三者的良性循環才是企業的「競爭優勢」。

　　綜合以上文獻的探討，可以發現組織績效是任何企業在經營上最注重的課題，尤其是以可衡量的財務方面為主，旅行業者想要在績效上具有優勢，其必須在資源的配置上找到最合理的方式，充

分考量市場之不確定性，以及進行交易所需付出的成本，並且擬定一套正確的策略，才能在績效上獲得優勢。本章探討旅行業之網路銷售經營策略與績效，受「資源優勢」與「策略優勢」所影響之情況，並藉以瞭解旅行業經營者經營之成效與趨勢。

# 三、台灣旅行業電子商務經營現況

自2001年開始，旅行業均在尋找並掌握最佳之網路銷售經營模式，台灣旅行業旅遊網站發展初期時，投入大量金錢，但2001年網路公司的吸金能力消失，利基穩固的旅遊網站經營者躍上舞台，2000年年初的B2C網站到了年底光芒褪色，而強調B2B2C的「旅遊業交易平台」則可望成為2001年的主宰。2000年年底如火如荼展開布局作業的科技業者不在少數，例如：科威資訊「旅遊網路e計畫」協助業者將旅遊產品刊登在各大入口網站、大都會旅行社投資的鍊捷科技募集百家業者成立「鍊捷Et-Mall」、神遊網推出「網路行銷高手2000」、蕃薯藤與Amadeus合作「Yam Travel」、新光集團的樂遊網等，2000年都還在起步階段，但也正式揭開了旅遊業交易平台之爭霸戰，也就是進入「去中間化」的階段。之後，鍊捷旅行社於2006年1月因財務困難而結束營業。

目前專為發展旅行業網路銷售提供服務的業者（ASP），其較為業界所知的有「寬星網路科技」與「神遊網」大型公司，而且技術面的發展和維護以及專業人才的培訓，所必須投入的金額，都令獲利微薄的旅行業者難以接受。旅行業電子商務服務業者的迅速發展下，也必然刺激旅行業者思考本身公司未來網路銷售的發展需求。旅行業對發展網路銷售的迫切性，雖不及科技業者的發展快速，此時旅行業者選擇合作對象，主要考量的因素除了本身技術、人才不足，為避免不確定的風險及投入資本的風險，但又為了可及

早爲網路銷售經營策略取得「先占優勢」（first mover advantage），
所以，此類型以資訊科技公司爲主導的旅遊交易平台型應運而生。

不幸地，2001年3月由中國時報與宏碁集團所投資的Allmyway
旅遊交易網站宣布收場。不容忽視的是掌握資源的大型旅行社、航
空公司及CRS業者，這群最有實力的經營主，不僅將爲2001年的旅
遊網站掀起陣陣熱潮，甚至可能改變遊戲規則。不過，儘管B2B2C
模式前景可期，但要突破的難關也不少，像是來自公司內部的反
彈、上下游業者配合意願、網路交易安全疑慮等，都是旅行業電子
化時所將面臨的挑戰。至今2013年，網路行銷在旅遊業發展階段已
進入「再中間化」的階段，日漸朝向大者恆大，小者恆小的兩極化
發展。

## (一)建置網路銷售的主要方式

旅行業在選擇建置網路銷售的主要方式有三種：

1. 自行建置、自行維護：此方式需要有經驗的資訊人才作爲後
   盾，因此初期需要直接僱用相關專業人士。
2. 委外建置、自行維護：初期委託專業的電子商務相關技術公
   司，企業可採取此種方式，一面建置系統，一面培養企業內
   部人員接手。
3. 委外建置、委外維護：這種方式最有效率，但在台灣，對於
   旅行業來說，將公司資料交由其他公司保管仍常有疑慮。

## (二)電子網路銷售主要應用型態

旅行業電子網路銷售主要應用型態，Applegate（1996）等人將
電子商務分爲以下三種型態：「企業對企業」（business to business,
B2B）、「客戶對企業」（customer to business, C2B）和「組織內」

（intra-organizational）三種型態。所謂客戶對企業的電子商務即是指網際網路（internet）；企業對企業即為企業間網路（extranet）；至於組織內電子商務即是企業內網路（intranet）。而台灣地區旅行業電子商務的發展現況所採行之經營型態為：

1. 企業對企業（B2B）：企業之間交易電子化，降低交易與人力成本。
2. 消費者對企業（C2B）：量身訂做、符合個性化旅遊需求。
3. 企業對消費者（business to customer, B2C）：增加銷售通路與客服時間之外，並降低經營費用。

### (三)目前從事旅遊電子商務交易所遭遇的困難

目前從事電子商務的旅行業者，主要可分為：大型批售旅行業者，如雄獅旅行社、康福旅行社與新台旅行社等；另一方面以直售為主之旅行社業者，如飛達旅行社、中國時報旅行社與鳳凰旅行社等。上述旅行業者從事電子商務發展時所面臨之困難如下：

1. 對電子商務專業不足：旅行業經營者及從業人員目前大都不瞭解網路銷售的真正內涵，缺乏資訊人才籌劃電子商務相關事宜。尤其為大部分旅行業者所困擾的是，網路銷售所採行的旅遊交易平台系統與現有公司組織內部電腦系統不能整合。
2. 不確定性太高：旅行業經營者無法確定投入資金是否可回收，且需投入相當資金與人力於網站經營，加上目前網上消費族群大都是價格導向，短期經營不易獲利。
3. 交易成本仍高：上網人數雖有成長，但實際成交金額仍在少數，實務運作上套裝團體行程仍需人力從事後端服務，目前

經營上不具競爭優勢，且網上行銷費用及技巧仍不成熟，網際通路交易成本仍是很高。

4.電子商務環境仍得加強：雖然台灣地區基礎通訊設施完善，網站的速度夠快、線上交易穩定性足夠，但消費者對網上交易付款機制信任度仍需再努力。此外，研究發現仍有大多數旅遊消費者上網完成交易能力有困難。

# 四、台灣地區旅遊交易平台發展現況

網路銷售交易平台的定義為：「結合資訊流、物流與金流的整體作業流程運作系統，其以各流間之傳遞流程、處理關係為系統核心，並以達到運作效益與顧客滿意度最高為目標」（徐雲生，2000）。而網路銷售交易平台之類型有哪些？根據國外研究對旅遊網站的實際觀察，美國旅遊網站經營模式分為：(1)全球訂位系統（Global Distribution System）；(2)旅遊交易平台型；(3)各旅遊相關事業直屬網站服務；(4)旅行社所架設之網站；(5)混合式網站。Mahadevan於2000年提出企業電子化的商業經營模式可分為：(1)Portal；(2)Market Makers；(3)Product/Service Providers等三種型態。

## (一)台灣地區旅遊交易平台種類

台灣地區旅遊交易平台經營模式根據上述之國外網路銷售交易平台類別區分，再經訪談及實際對網站觀察的結果，分析台灣地區旅行業所採行之交易平台可以分成：「入口網站型」、「航空訂位系統型」、「旅遊交易平台型」、「旅遊社群網站型」、「旅行社自設型」、「航空公司型」與「混合型」等七種。

### (二)成功的旅遊交易平台所應具備的重要關鍵因素

根據對旅行業者、旅遊交易平台系統業者與相關旅遊交易平台業者深入訪談得知，要經營一個成功的交易平台應具備以下各項功能：

1. 資訊功能：交易平台連結性要強，可以提供全方位旅遊相關服務，透過免費上網獲得相關的旅遊資訊、更快速便捷的行程整合功能，隨時更新上架旅遊商品資料，顧客搜尋網址容易程度等資訊功用都是應具備的。
2. 集客功能：與消費者互動性高、網站吸引力、促銷專案的持續推動，以上都是維持網站集客功能的不二法門；特別是「入口網站型」及「旅遊社群網站型」。
3. 安全功能：確保交易過程中的安全性、產品與旅遊地安全，套裝產品、團體湊票保證成行等。
4. 價格功能：網上價格最具透明化及公開化、價格戰爭比起傳統市場更慘烈，一般而言，網上消費者對價格敏感性最大；如何滿足此市場消費者是網站經營者應努力的方向。

## 五、旅行業網路銷售經營策略

首先，應確認旅行業者所擁有的「資源優勢」為何，然後採取優勢競爭策略，以獲得最佳的「績效優勢」（**圖11-2**）。

### (一)旅行業者經營旅遊網站所應掌握的資源優勢

從實務的經驗、訪談與實際網站觀察，大型綜合旅行業者、CRS、航空公司旅遊社群與入口網站的有效整合，是較具有成功的

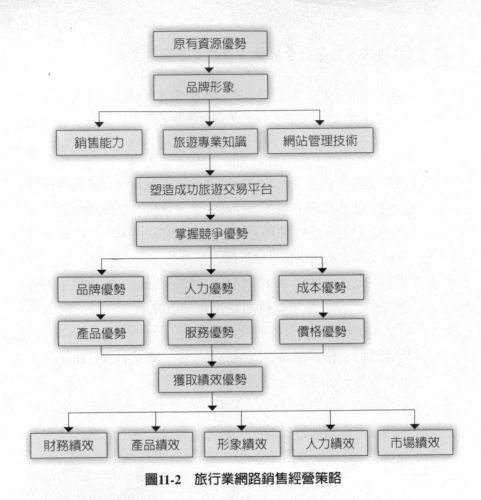

**圖11-2　旅行業網路銷售經營策略**

條件來成立旅遊網站，因其所具備之資源有以下各點：

1. 品牌形象：由於消費者對線上交易信任感仍不足，加上旅遊
   商品是無形商品且價位也不低的情況下，旅遊交易網站要成
   功必須具有一定的品牌形象。

2. 銷售能力：上游貨源垂直整合能力與網站所具有之集客力是
   需要具有積極銷售力，實務經驗中「促銷專案」與異業合作

所推出物超所值的專案，都是可以增加營收以及透過異業互補創造多贏的商機。此外，線上交易方便與安全性也可以增加銷售力。

3.旅遊專業：旅遊產品完整性、後端的客服與顧客關係管理是最後網路旅遊消費者滿意度最重要的關鍵，也是旅行業無法完全E化的主因與存在的價值，去「中間化」並不完全適用於旅行業。

4.網站管理：成功的網站必須具有好的3C，好的網站「內容」（content）、忠誠度高「社群」（community）與具「便利」（convenient）接觸管道與操作介面；如何達到好的3C境界，網站背後必須有強而有力的資訊科技技術與網站管理能力。

## (二)旅行業者透過網路銷售的發展可取得的競爭優勢

旅行業者透過網路銷售的發展，期望可以增加本身競爭優勢並發揮乘數效果，具體有以下諸點：

1.品牌優勢：由於網站廣告的密集度高、持續性久與遍及面廣，使公司形象塑造更形強化。

2.成本優勢：透過E化整體作業效率較高、交易的時間更為縮短、銷售力增加且較快速、行銷通路的效率也提高。

3.人力優勢：一般而言旅行業從業者素質參差不齊，透過E化過程精簡無效與不適的人員，進而提升從業人員素質與服務品質。

4.服務優勢：傳統人脈銷售較具人性化的服務是無法取代，但透過E化客戶資料私密性較高、更明確的市場區隔、顧客來源較廣且顧客關係管理較易推行。

5.價格優勢：透過E化經營成本低當然可以取得價格優勢，更重

要是異業的結合在淡季或非假日所推出的專案促銷，或特定
假日之專案對傳統旅行業者威脅極大。

6.產品優勢：可以與具旅遊產品獨特性的旅行社加以結盟，使
網上旅遊產品種類較齊全、旅遊產品的組合較多樣性，新產
品推出時機比競爭者早等優點。

## (三)旅行業者透過網路銷售的發展可取得的績效優勢

目前實際旅遊交易平台運作下，網站經營者認為透過網路銷售
的發展可取得的績效為：

1.財務績效：業者普遍認為在「市場上占有率」、「銷售額成
長率」、「平均獲利率」與「投資報酬率」等相對於傳統銷
售通路的表現較佳，實際經營上已有成功的電子商務旅行業
者產生，如「廣德旅行社」、「仙人掌旅行社」等，在整體
公司營收現金流量與整體公司經營成本節省上相對表現均突
出。

2.產品績效：在整體公司新產品研究、發展、包裝上更具時效
性，特別是透過異業聯盟，在淡季的促銷使產品銷售力上更
形強大，對大型批售旅行業者機位的年度銷售目標達成有具
體幫助。

3.形象績效：網上曝光率使公司在公共關係及形象上相對表現
非常快速，表現優良的旅行業者、商品，甚至是領隊或導
遊，很容易經網友上網發表文章而使消息傳播快速。而正面
與負面消息同時公開化與透明化，所以旅行業者及從業人員
千萬不可掉以輕心。

4.人力績效：在公司人力發展與學習能力上有所激勵作用，且
透過網路銷售的經營特性將適合網上交易的商品全部自動

化，同樣地，較不適宜網路銷售之套裝商品也能解決部分耗費人力的成本，進而提升整體人力資源績效。

5.市場績效：旅遊網路銷售在台灣市場交易總額仍只占少數比重，特別是集中在國內機票部分而已，至於國際機票與半自助旅遊商品，如訂房、租車發展仍有極大空間，相對於全備式套裝產品雖比重逐年下降。但整體透過網上銷售全備式套裝產品市場仍在起步階段，故總體而言，市場績效的前景是可以預期的。

### (四)綜合旅行業者網路銷售發展策略

綜合旅行業者可以根據上述考量，定位為「批售商」為主，「直售商」為輔，則須發展「全方位之網上旅遊商品」；定位在以「直售商」為主時，則須強化顧客關係管理，提供旅遊消費者一對一與個性化服務，或從事特定專長旅遊業務。

考量本身所具「資源優勢」與「競爭優勢」，可以採行之策略如下（圖11-3）：

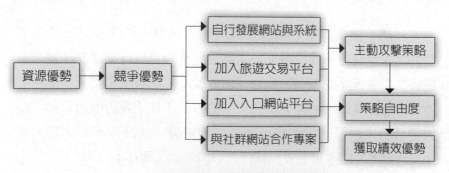

**圖11-3　綜合旅行業網路銷售發展策略**

1. 可以自行架設網站並發展旅遊交易平台網站，向上結合旅遊上游供應商之貨源，向下垂直整合下游零售旅行業者，建立整體行銷通路，獲取「市場績效」；精簡無效率之組織與人力配置，獲取「人力績效」。

2. 同時加入其他「旅遊交易平台」增加曝光率，獲取「形象績效」。

3. 利用「入口網站」集客化能力，在淡季推出促銷專案，維持一定之銷售目標，獲取「產品績效」；另一方面以確保達到年度機位銷售、國外代理商與免稅店之Incentive目標，獲取「財務績效」。

4. 運用「社群網站」，針對明確且特殊旅遊偏好社群，配合推出符合此特殊化旅遊需求社群商品，獲取「形象績效」。

總之，善用策略聯盟，積極建立「主動攻擊策略」，消極建立「策略自由度」伺機而動，達成年度機位銷售目標，同時具有「成本優勢」與「產品領導」策略。

## (五)台灣甲種旅行業者網路銷售發展策略

台灣甲種旅行業者根據上述考量，可以定位在發展具「差異性」之旅遊商品，或是更進一步擴展大型綜合旅行業者無法或無意經營之旅遊商品或地區，採取「防禦性型」之競爭策略，在消極方面仍可選擇傳統市場經營模式。基於本身所具「資源優勢」與「競爭優勢」，相對於綜合旅行業者之優劣勢、「投資不確定性」與「交易成本」的考量，可以採行之策略如下（**圖11-4**）：

1. 作最具效益與最小投資，外購現成「旅遊交易平台」系統，如科威資訊所推出之「旅行家2000整合資訊系統」或迪捷科

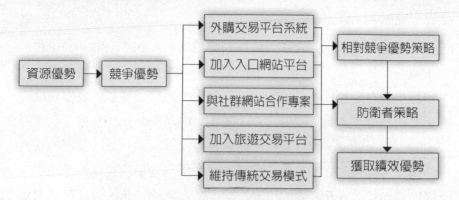

**圖11-4 甲種旅行業網路銷售發展策略**

技所推出之「ASP自動架站系統」。在發展網站的同時並加
入其他「旅遊交易平台」：過去如鍊捷科技所推出之E market
place增加曝光率，獲取「形象績效」、「人力績效」與「財
務績效」。

2.與「入口網站」合作，運用「入口網站」集客化能力，在淡
　季推出本身所具特殊性促銷商品，獲取「產品績效」。

3.運用「社群網站」，針對明確且特殊旅遊偏好旅遊消費者，
　推出「專屬性個人化旅遊商品」，以滿足不同社群需求，獲
　取「形象績效」。

4.更進一步加入大型綜合旅行業者之旅遊交易平台，建立完整
　的旅遊商品與取得綜合批發商最佳價格、即時出團資訊與貨
　源穩定度，獲取「市場績效」。

5.在消極方面仍選擇傳統市場經營模式，加強個性化服務之
　外，還保有自己經營上的利基。

　總之，善用策略聯盟，積極發展與綜合旅行業者「相對競爭
優勢」策略，消極方面建立「防衛者策略」，保有自己經營上的利

基，即所謂「顧客焦點」策略。

現階段台灣地區之國內機票網路銷售市場已完全為「易飛網」所擁有，其他旅行業者對此市場已毫無競爭優勢可言，雖然旅行業網路銷售在未來是不可擋的潮流，但過去對網路商機的過度預期亦必須加以修正。電子商務「去中間化」的現象也不完全發生在旅遊相關產業，總之，旅行業的網路銷售也並非一蹴可幾，旅遊消費者的購買習性也非立即改變，整體網路銷售經營環境也未臻至成熟。但儘管如此，實務經營的現況證明，藉由網路銷售的發展確實可為旅行業者獲得實質的「績效優勢」，並強化本身所擁有之「資源優勢」，以及與同業間的「競爭優勢」。電子商務的發展，對旅行業者而言，只是開闢另一個銷售通路的策略手段。

「資金」與「網站管理技術」正是旅行業者推動網路銷售的兩大「進入障礙」，目前網路銷售的發展，除了B2C、B2B與C2B，B2B2C也是未來的重要模式，分析台灣地區旅行業的網路銷售發展策略初步可以得知：中、小型旅行業者可以選擇加入不同「旅遊交易平台」，而大型的旅行業者則可以考慮加速推動ASP機制，即建立「旅遊交易平台」，以吸引其他中小型旅行業者或旅遊相關產業的加入，向上整合旅遊相關產業加強異業合作，向下整合旅行同業強化銷售通路與增加銷售力。

旅遊網站要成功，最重要的是「旅遊專業知識」，而這也正是當初不少科技背景所創建旅遊網站之所以失敗的原因；其次，則是強調「網站管理技術」，沒有技術支援則「旅遊交易平台」無法建立，「前台作業」與網友接近性和「後台服務與管理」提供網友快速與可靠服務這兩大功能不可缺少；之後，再行強化「銷售力」、促銷專案的推動與會員社群的經營，是達成網路實體收益的不二法門；最後，當然必須有強而有力的「財力」為前提，如果旅行業者財力不足仍可以採用市面套裝系統以降低投資成本，尋找最適解決

途徑達到E化的目標。

　　台灣地域狹小，品牌忠誠度低，市場操作講究靈活度，與日本旅遊經營環境不同。至於移植美國的旅遊網站經驗是否恰當仍須進一步研究，一般業者認為美國國土幅員廣大，找尋旅遊服務困難度較高，而台灣地區旅行業者卻是只要能賺錢，工作時間再長、地點再遠，辛苦點也願意。所以，假日專人服務、晚上收送件，還是有業者提供如此便利的服務。不同的國情與地域，使得台灣與美國旅行業者經營方式未必相同。

## 六、旅行業者所應採行的網路銷售步驟

　　茲將旅行業者所應採行之網路銷售步驟及各階段之具體作為分述如下：

### (一)第一階段：分析業者本身之「願景」與「定位」

　　台灣綜合旅行業者可以根據上述考量，定位以「批售商」為主，「直售商」為輔之方式，則須發展全方位之網上旅遊商品；或定位「直售商」為主，則須強化顧客關係管理，提供旅遊消費者一對一與個性化服務，或從事特定專長旅遊業務。而甲種旅行業者則可以根據上述考量，加入各式不同背景之「旅遊交易平台」，增加本身曝光率並發展具差異性之旅遊商品，更進一步加入大型綜合旅行業者之旅遊交易平台，以建立完整旅遊商品與取得綜合批發商最佳價格與貨源穩定度，在消極方面仍可選擇傳統市場經營模式，加強人性化，保有自己經營上的利基。

## (二)第二階段：確認業者本身所具「資源優勢」與「競爭優勢」

綜合旅行業者必須確認本身所擁有之資源與經營上與同業之相對競爭優勢各是如何，可以藉由SWOT分析清楚釐清企業內部與外部環境。甲種旅行業者必須分析與確認所擁有經營上的利基所在，與綜合旅行業者相對「資源優勢」、「競爭優勢」為何。

## (三)第三階段：「策略」形成、執行，與評估「績效優勢」

綜合旅行業者可以根據上述考量本身所具「資源優勢」與「競爭優勢」，可以自行發展網站並同時加入其他旅遊交易平台，強化策略聯盟；積極建立「主動攻擊策略」，消極建立「策略自由度」伺機而動；同時具有「成本優勢」與「產品領導」策略。甲種旅行業者可以根據上述考量本身所具「資源優勢」與「競爭優勢」，也可加入旅遊交易平台，增加本身曝光率，積極發展與綜合旅行業者「相對競爭優勢」，消極方面建立「防衛者策略」，保有自己經營上的利基，即所謂「顧客焦點」策略。

總之，旅行業網路銷售在未來是不可擋的潮流，但以往對網路科技過度誇大的渲染卻必須調整。旅行業的網路銷售並非一蹴可幾，傳統銷售方式，例如：電視、廣播、報紙、雜誌仍有其存在之價值與優劣點（**表11-1**）。此外，消費者的購買習性也不會馬上就改變，但是無論如何，藉由網路銷售的發展卻可為旅行業者導入更多的客源、建立品牌形象、減少經營成本等「競爭優勢」，並強化本身所擁有之「資源優勢」。網路銷售的發展，對旅行業者而言，提供的是另一種實踐獲利的策略手段，但非唯一。

### 表11-1　四大媒體與網際網路優缺點

| | 優點 | 缺點 |
| --- | --- | --- |
| 電視 | 1.可以獲得很高的接觸率以產生極高的認知度。<br>2.具有強烈的刺激效果。<br>3.可以進行產品的使用示範。<br>4.高擁有率。<br>5.兼具視覺與聽覺的表現效果。<br>6.娛樂性很高。 | 1.電視廣告的成本很高。<br>2.所需要的前置作業時間很長。<br>3.經常以多個節目搭售的方式出售廣告時段，限制了購買的彈性。<br>4.廣告播出的時間較短。 |
| 廣播 | 1.可以接觸正在駕駛或工作中的人口。<br>2.高擁有率。<br>3.播出成本低。<br>4.節目具有彈性以及地方性特色。<br>5.允許廣告主以一天或一週為單位來安排廣告。<br>6.廣播電台的風格非常多樣化，廣告主擁有的選擇性很高。<br>7.在只能聽到聲音的情況下，聽眾可以擁有很大的想像空間。 | 1.廣播的訊息短暫而容易被聽眾錯過。<br>2.因為選擇性多，也造成考慮上的困難。<br>3.聽眾的調查受限於廣播的範圍，而難以提供社會經濟性的人口統計資料。<br>4.廣告測試不易而且缺乏統計指標。<br>5.傾向獨自收聽媒體。 |
| 報紙 | 1.可以獲得單日很高的接觸率。<br>2.可以利用版面作較為詳盡的產品介紹。<br>3.讀者常會為了購物而到報紙上找相關的資料。<br>4.攜帶方便的媒體。<br>5.普及率高。<br>6.機動性高。<br>7.因為新聞具有的高信賴度，連帶增加廣告的說服力。 | 1.尺寸較大的版面，或是每一版的頭版，廣告費用很高。<br>2.報紙在印刷品質上的表現較差。<br>3.讀者的人口統計資料缺乏選擇性，因為一份報紙經常涵蓋多個區隔市場。<br>4.廣告數量多，易受其他廣告干擾。<br>5.反覆閱讀的比率低。 |

（續）表11-1　四大媒體與網際網路優缺點

|  | 優點 | 缺點 |
|---|---|---|
| 雜誌 | 1.因為內容主題的不同，雜誌廣告不論在人口統計變項或心理變項上，都可以接受到明顯區隔的讀者。<br>2.廣告的壽命也因為發行週期的關係而比較長。<br>3.印刷的品質也較高，可以產生強烈的刺激。<br>4.廣告被讀者重複閱讀的機會較多，而且傳閱率高。 | 1.出版時間長，在時效性上難以配合。<br>2.廣告曝光的機會操縱在讀者，尤其是新產品的廣告容易被忽略。 |
| 網際網路 | 1.網路廣告一天二十四小時、一年三百六十五天都可以播出，而且播出的成本不受閱聽眾地區性差異的影響。<br>2.針對區隔市場進行廣告的機會較大。<br>3.可以和消費者進行一對一的行銷。<br>4.多媒體的運用將使廣告更具有吸引力。<br>5.播放的成本低，而且接觸人數的多寡不影響播放成本。<br>6.廣告的內容更新快速，而且廣告效果與反應可以立即測量。<br>7.瀏覽容易，瀏覽者可以自己決定瀏覽的時間與內容。 | 1.廣告效果衡量的標準仍有待建立與統一。<br>2.由於網路廣告的多樣性，使得廣告效果難以和其他媒體進行對照比較。<br>3.由於網路瀏覽者的數量難以計算，因此收視率、占有率、reach和frequency也難以估計。<br>4.閱聽眾的數量比起四大媒體仍然很小。 |

## 「旅行業網路銷售已形成潮流」

### 一、案例

　　九成網友是潛在旅遊消費者，網路銷售風氣逐漸形成，根據國內外相關調查報告，約九成的網友是潛在的旅遊消費者，且近六成的旅客，使用網際網路作旅遊規劃，而且網上觀看旅遊資訊者比例也很高。「旅遊王」（travelking.com.tw）旅行社總經理黃廷弘認為，國內旅遊網路市場前景很大，該公司也將配合最新科技發展，使該網站可讓旅客享受手機訂房的便捷。目前有四十多家高級旅館業結盟的旅遊王網站，提供旅遊王網路旅客最先進的服務品質及效率。

　　旅遊網路銷售發展最迅速的地區是美國，目前全球前十大旅遊網站也均以美國為基地，依序是：Yahoo！、Travelocity、Expedia、Southwest、Excite、AOL、Netscape、American、Delta、Infoseek，而網路對旅遊業的重要性也與日俱增，根據美國旅遊業協會（TIA）針對美國網友的調查，以網路訂機票的比例是38%、訂旅館比例為35%、租車比例是17%，網路購買旅遊產品的比例可望持續成長，而且國內的市場也相依循同一走向。此外，根據資策會委製的一項針對國內網友的調查發現，上網人士62%為男性，上網者年齡在十八至三十九歲者占75%，大專以上學歷者占82%，其中50%網友對線上新聞最感興趣，而對旅遊資訊有興趣者占49%。

　　旅遊王旅行社目前大約有四十多家高級旅館業加入網路銷售陣容，但由於目前旅遊市場上網路旅行社興起風潮，且多僅提供機票販售及傳統旅行社展示產品的場所，而旅遊王網站則是提供交易平台，讓旅館業者行銷產品，是不同的理念，目前該網站提供旅客及時訂房及信用卡付款的高效率服務，而且也進一步採行手機上網交

易，目前國內手機門號達一千兩百五十萬支，手機如此普遍，手機上網購物也將是另一大商機所在。

## 二、啟示

如果八〇年代的主題是品質，九〇年代就是企業再造（reengineering），那麼西元2000年後的關鍵就是速度。當經營速度快到某個程度，企業的重要本質即要跟著改變。「網路銷售」最後有可能取代傳統旅行社的所有旅遊安排業務，甚至可能開發一套自己的電腦訂位系統。今天美國的旅行社業的營業利潤正在下降，旅行社並不是一個高度集中的產業，而且除了交通業之外，其他提供旅遊服務的相關產業（如旅館和導遊公司）也是四分五裂。消費者旅遊社群如果存心撤除旅行社的中間人角色，很有可能使旅行社減少一大部分的營業利潤。因為完成一項旅遊交易並不需要經手大宗的實體貨物，旅遊社群不必增加多少技術或設備，就可以肩負起傳統中間商（Reseller）的全部功能。

如果一個旅遊社群擁有大量的交易活動占有率，它除了可以撤除中間商之外，還可以利用它的規模替會員爭取更大的利益，例如：用較大的折扣預購大量的飛機票或郵輪票，然後以低價出售給會員，跟會員分享一部分的利潤。旅遊社群可能促成逆向市場的發展，這個市場的價格結構跟以往大不相同。逆向市場在旅遊業的情形是什麼？在這個世界裡，旅遊消費者會通知廠商他的旅遊計畫，要求廠商投標計畫中的不同部分。一旦消費者旅遊市場成熟之後，豈不是自然而然可以把社群的範圍擴展到更大的商務旅行市場上嗎？尤其當社群提供的服務比傳統旅行社便宜的時候，不難想像一些小企業乾脆讓虛擬社群代理它們全部的商務旅行需求。網路銷售幫助旅行社擴張市場的獨特能力有下面幾個：

1.降低搜尋的成本。

2.增加客戶的購買傾向。

3.加強目標銷售的能力。

4.提高產品和服務的個別化和增值能力。

此外，還可以從網路環境固有的一些因素中得到許多益處。這些網路因素包括：

1.降低固定資產的投資。

2.擴大接觸的幅員。

3.撤除中間商的可能性。

## 三、心得

網路銷售是改變產業結構的催化劑，因為它們改變了經銷通路的形態，甚至可能撤除零售商、代理商、經銷商等中間商，因此刺激了產業結構的變化。它們也可能在既有的產業中推動新企業如潮水般的湧現，網路銷售相關旅遊網站將會挑戰今天市場上最大但保守落伍的旅行業者。影響所及，將造成許多旅行業被迫必須重新思考它們競爭優勢的根基所在。因為：

1.動手整頓：中間商先遭殃。

2.線上交貨取代線下通路的有效程度。

3.社群的談判地位在產業中的力量。

4.傳統中間商的市場占有率遭受侵蝕的脆弱程度。

全球資訊網上最熱門的搜尋主題就是旅遊。根據Forrester集團的調查，網路第二大的購買類別是旅遊。Yankelovich（美國著名諮詢顧問）的一項研究進一步顯示，對需要旅遊服務的人來說，最想找到的就是與目的地有關的資訊。網路銷售使交易成本降低，中間人不是消失，就是要進化到能創造附加價值。未來旅行社要在訂位之外，增加其他工作的附加價值及不可取代性，需要推出具特殊性的旅遊計畫，能夠提供高度個人化旅遊，例如：帶團到義大利、法國酒鄉的旅行

社、蘇格蘭愛丁堡藝術節等具特色之旅行商品，如此在旅遊市場中才
仍大有可為。

## 重點專有名詞

1.「擴張者策略」（prospector strategy）
2.「防衛者策略」（defender strategy）
3.「分析者策略」（analyzer strategy）
4.「反應者策略」（reactor strategy）
5.「全面成本領導策略」（overall cost leadership strategy）
6.「差異化策略」（differentiation strategy）
7.「專精策略」（focus strategy）
8.「相對優勢策略」（relative superiority）
9.「主動攻擊策略」（aggressive initiatives）
10.「策略自由度」（strategic degree of freedom）

 問題與討論

1.請討論網路銷售的優點為何？
2.網路銷售的理論基礎為何？
3.探討目前旅行業網路銷售經營困境為何？
4.分析目前市場上經營成功旅遊交易平台的關鍵因素為何？
5.瞭解旅行業採取網路銷售經營策略之具體建構方式及經營
　模式。
6.旅行業者所應採行網路銷售步驟為何？

測驗題

（　）1.透過何種通路與旅行業的結合，可以快速引發消費者之興趣與刺激旅遊消費市場？（A）關係行銷（B）網際網路（C）異業合作（D）報紙

（　）2.什麼是未來競爭優勢最重要的因素？（A）廣告銷售（B）電話銷售（C）網路銷售（D）以上皆非

（　）3.分析台灣旅行業的產業變遷趨勢，並提出各型旅行業者之明確競爭策略，中型旅行業的競爭策略下列何者為非（A）開發差異化產品（B）策略聯盟（C）借力使力（D）行銷廣告

（　）4.中小型旅行業的競爭策略，應定位為（A）熱門產品的開發（B）專屬性個人化旅遊商品（C）發展全省連鎖加盟店（D）以上皆非

（　）5.企業利潤的基礎是（A）資源與能力（B）產品與銷售（C）資源與銷售（D）以上皆非

（　）6.增加銷售通路與客服時間並降低經營費用是指（A）企業對企業（B2B, business to business）（B）企業對消費者（B2C, business to customer）（C）消費者對企業（C2B, customer to business）（D）以上皆是

（　）7.在旅遊交易的過程中透過網路銷售經營模式是與哪三方創造三贏的局面？（A）消費者、旅行業下游供應者與旅行業者（B）消費者、旅行業上游供應者與旅行業者（C）網路業者、旅行業上游供應者與旅行業者（D）消費者、旅行業上游供應者與網路業者

（　）8.量身訂做、符合個性化旅遊需求是指？（A）企業對企業

（B2B, business to business）（B）企業對消費者（B2C, business to customer）（C）消費者對企業（C2B, customer to business）（D）以上皆是

（　）9.根據旅行業者、旅遊交易平台系統業者與相關旅遊交易平台業者深入訪談得知，要經營一個成功的交易平台應具備以下功能，以下何者為非？（A）資訊功能（B）集客功能（C）安全功能（D）廣告功能

（　）10.什麼是旅行業者推動網路銷售的兩大「進入障礙」（A）「人力」與「網站管理技術」（B）「資金」與「網站設計技術」（C）「資金」與「網站管理技術」（D）以上皆是

解答：

| 1 | 2 | 3 | 4 | 5 | 6 | 7 | 8 | 9 | 10 |
|---|---|---|---|---|---|---|---|---|----|
| B | C | D | D | A | B | B | C | D | C |

# 第十二章

# 旅遊銷售之優勢競爭策略

美國哈佛大學教學教授艾爾弗雷德・錢德勒（Alfred Chandler）將策略定義為：「企業為實現長期目標，所採取的行動資源分配。」而策略專家詹姆斯・昆恩（James B. Quinn）認為策略是：「將組織的主要目標、政策及行動，順序地整合為一個整體性的型態或計畫。」另有一位策略大師威廉・葛魯克（William F. Glueck）則定義策略為：「為確保企業的基本目標能夠達成，設計的一種一致性、整體性、整合性的計畫。」旅行業者如何掌握競爭優勢，銷售旅遊商品是本章所要探討的重點。

# 一、優勢競爭的涵義

## (一)優勢競爭之基礎

企業優勢競爭有四個基礎，分別是：

1. 價格—品質的定位競爭（price-quality positioning）。
2. 創造新旅遊專業知識和建立先驅者優勢的競爭（competition to create new know-how and establish first-mover advantage）。
3. 既有旅遊產品或地理性市場攻防競爭（competition to protect or invade established product or geographic markets）。
4. 以雄厚資本為根基，建立資本更雄厚之聯盟的競爭（competition based on deep pockets and the creation of even deeper pocketed alliances）。

## (二)運用優勢競爭的特性

旅遊市場傳統的優勢來源再也無法提供旅遊業者長期的安全保證，過去批售業者都擁有規模經濟，因此具有許多競爭優勢，例

如：廣告經費、銷售系統、領先群倫的行程研發、穩定的資本等；此外還有許多其他的特點，讓批售業者得以掌控旅遊消費者和旅遊零售商，並築起難以突破的進入障礙，但從現在開始起，光靠這些特點已不足夠，因為第一未必就是最好的，價格和品質的領先已不足以確保旅行業的成功。

　　航空業則是另一個明顯處在優勢競爭的產業，美國航空（American Airlines）既是優勢競爭的肇始者，也是這個環境下最成功的參賽者，它發展出一系列的暫時優勢（temporary advantages），讓自己成為航空業者的領導，當然，競爭對手很快地也就模仿了這些服務，但此時美國航空早已轉移到下一波的創新。美國航空並未努力維持其優勢，反而集中全力跳到下一個優勢，在1981年5月，美國航空推出飛行常客（frequent flyer）計畫，橫掃業界，可謂是創造趨勢的一項優勢。SABRE訂位系統（SABRE reservation system）讓美國航空保有為該計畫記錄優惠里程數的優勢，其他的航空公司雖然耗費了一段時間，終究也發展出自己的飛行常客計畫，不過這也無妨，因為，美國航空早已經將其飛行常客計畫延伸到租車里程數、旅館、電話公司等各方面，並已經更進一步的成功發展。1987年，美國航空追隨其他航空公司的腳步，與花旗銀行（Citibank）合作推出可以累積飛行常客里程數的信用卡，共同發行飛行常客專用的金卡並提供經常飛行旅客額外的點數。1990年，美國航空再度開拓新的領域，提供飛行常客里程數其他兌換項目，其中包括汽車、電腦、珠寶和金融服務的折扣；並針對橫越大西洋的歐美航線，美國航空更是以超級寬敞的座位、個人專屬錄放影機、龍蝦大餐，和贏得大獎的葡萄酒作為號召。即便如此，航空業裡面還是有激烈的價格競爭存在，所以，旅行業者也應發展一連串的策略以累積持久性的競爭優勢（**圖12-1**）。因此，運用優勢競爭策略的特性有：

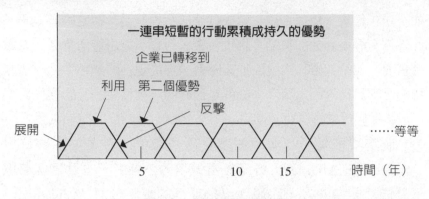

**圖12-1　持續競爭優勢圖**

1.運用激烈、高壓手段的戰術，強迫「小公司」退出市場。
2.努力以最低價格、最高的方便性，提供最好的產品和服務給
　一般大眾。

## (三)優勢競爭的種類

### ◆優勢一：低成本和高品質

1.降低成本或提高售價以增加獲利。
2.增加銷售量以提高產能的利用率（capacity utilization），並將
　固定成本分攤給較多的產品。

### ◆優勢二：專業化

1.確認本身資源優勢與定位。
2.根據定位與所掌握之資源優勢，發展專業化競爭優勢。

### ◆優勢三：塑造進入障礙

1.只要能夠建立以進入障礙圍繞而成的碉堡，將競爭對手隔絕
　在市場、產業、區隔，或地理區域之外，藉此限制競爭對手

的數目，就能賺取豐厚的利潤。

2.波特列出六個最主要的進入障礙，分別是：規模經濟、產品區隔、資金需求、轉換成本、銷售管道的取得，以及（規模以外的）成本劣勢。

### ◆優勢四：雄厚的資本

1.旅行業企業屬性之不同，具有「買空賣空」之特性，手上流動資金很多，但大都不是真正屬於自己企業的利潤，故如未做好「資金管理」，往往會發生「黑字倒閉」的情況。

2.「營收管理」是旅行業者運用資金最佳的管理藝術，在本業毛利微薄的情況下，創造業外收入的最佳管道，但相對風險也提高，如何掌握就在管理的藝術。

## (四)競爭策略形成

從「資源優勢」－「競爭優勢」－「績效優勢」可以勾勒出競爭策略形成的真相如下：

1.優異的技術與資源並不會自動地轉換成優勢地位，旅行業要正確地實施選擇性策略，如設立目標以及透過高品質的策略運用，才能獲得優勢地位。

2.旅行業應找出「關鍵性成功因素」，以確保長期的成果。

3.旅行業的絕對績效來自整個市場的吸引力（**圖12-2**）。

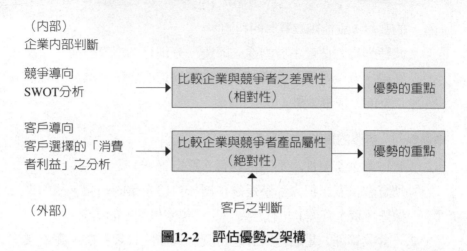

（內部）
企業內部判斷

競爭導向
SWOT分析 →  比較企業與競爭者之差異性
（相對性）  →  優勢的重點

客戶導向
客戶選擇的「消費
者利益」之分析 →  比較企業與競爭者產品屬性
（絕對性）  →  優勢的重點

（外部）  客戶之判斷

**圖12-2　評估優勢之架構**

# 二、旅遊銷售之策略

## (一)利基策略

有「利基」（niche）才能「積利」，胸懷願景的創業家，絕不可能在一開始就與業界卓越的領導者正面競爭，而應該在市場上尋找一個大企業家所忽略的小利基，從小做起，再圖謀長程美夢。採取「利基策略」（niche strategy），與其耗費龐大的資源和大企業硬碰硬，不如向他們比較不重視的小市場進攻。不過，執行「利基」策略時，仍要注意一個前提，那就是該利基市場有沒有足夠的業務量。

## (二)造鐘策略

新加坡航空採取的是「造鐘策略」（make clock strategy），而非「敲鐘策略」（alarm clock strategy）。所謂「造鐘」，就是製造

一個一直在滴答走動，而非只會在特定時間作報時的時鐘，換句話說，我們要建構的是一個有制度、能持續運作的機制，而非問題或危機來臨才敲鐘的公司。唯有造鐘才是正常持久之道，由於「造鐘策略」的真諦在於將「處變」視為「處常」，所以我們能以平常心面對風暴或危機，即使經濟再不景氣，該投資還是要投資，平時就造好鐘，才不會在不景氣的時候敲鐘，景氣來臨時才敲鐘，那樣都已經是來不及了。

## (三)斷尾策略

採取「斷尾」策略時，多少都有些不捨和無奈，因為形勢所迫為了生存，同時為了走更長遠的路，難捨也得捨！俗話說：「打斷手骨顛倒勇」，意指未經挫折難成大器，而危機常常會是轉機。「斷尾策略」正是企業甩掉包袱，重新出發的最佳選擇，從另一層面而言也可以稱為「撤退策略」，政治人物常有「上台容易下台難」的不捨，因此，有人想出「上台靠機會，下台靠智慧」的名言，讓政客的進退合理化。企業的經營，在雄才大略者的策劃之下，充滿了「有進無退」的企圖心，「勇往直前」固然令人佩服，但是「暴虎馮河」或「打死不退」，則不免招致「進退失據」、「有勇無謀」之譏。所以，有智慧的經營者，對於進退的問題，也應該抱持能進則進，該退則退，也就是能伸能屈，畢竟「留得青山在，不怕沒柴燒」。「撤退策略」，是所有策略中最容易說卻最難做的，真正是「說易行難」，因為人性中——念舊、瞻顧、猶豫的弱點，常常在此時顯現，以致不僅喪失「撤退」的最佳時點，也失去「東山」再起的機會。

### (四)低風險策略

「投資少、獲利高、風險低」，是經營企業的最佳境界。不過，現實世界卻很少有如此理想的組合，就算是以當紅的高科技產業來說，其高投資、高獲利，如影隨形的通常都是不可預測的「高風險」，所以，企業想要獲得兩難的「高獲利、低風險」，策略性的思考和規劃，就顯得格外重要。另一思考方向是「分散策略」（diffused strategy），讓任何客戶的訂單都不超過40%，客源分散的結果，使公司風險降到最低，低風險才會有高利潤。

### (五)個人化策略

「關係」與「小眾」行銷的新趨勢，以「資料庫行銷」從事「差異化行銷」，最新的策略則是「一對一」（one to one），所謂的「一對一」就是我們一般所說的「量身訂做」之意，然而即使如此，還是無法讓所有的客戶滿意，於是，先朝「一對一」的方向發展。「一對一」策略，其受歡迎及帶動風潮乃是可以預期的。「多種少量」、「量身訂做」，乃至「千變萬化」、「獨一無二」，需要的是「個人化策略」，它已成為企業開拓市場、增強競爭優勢不可或缺的利器。

### (六)精簡策略

「將在謀，不在勇；兵在精，不在多」，事實上，大部分的企業改造，都只是「規模縮減」和「裁員」的代名詞，也就是所謂的「企業減肥」（downsize）。企業再造的目的，在於提高效率、降低成本。而效率是否提高、成本是否降低，既要和本身的過去比較，也要和競爭者比較，結果發現真正的競爭力並不在於技術或原

料的價格，而是在於「人力資源」的精簡（lean），當一個人的生產力可抵四個人時，誰還能和你競爭？至於如何將人力精簡到「以一抵十」，許文龍說：這就有賴於「無爲而治」的「不管理學」，將員工當作資源與機會，尊重他、授權給他，員工自會將潛力發揮出來。「用人哲學」和「精簡策略」有價值的管理技術，是競爭優勢的來源。

## (七)領先策略

超越同業，也超越自己，「領先」就是捷足先登。「領袖群倫、領導趨勢」，意即既要創造先機，更要超越前進，帶動潮流。

## (八)聯盟策略

「1＋1＝2」，是最簡單的數學；「1＋1＞2」，則非科學而是藝術。就科學而言，毫無疑問地，1就是1，2就是2，沒有任何討論或妥協的餘地，至於藝術，則需要想像和創造力，迴旋與馳騁的空間都是無限的。什麼是一加一可能大於二的藝術呢？答案是企業間的「策略聯盟」（strategy alliance）或「結盟策略」。「美國航空」的執行長卡帝曾說：「結盟全是爲了顧客著想，尤其在協調航班及熱門航線方面的合作，將可以提供更好的服務，改善我們個別航空公司的競爭地位。」也可以稱爲「雙贏策略」，爲了提高效率、降低成本，增強競爭優勢，企業界最簡單也最盛行的改造方法，莫過於「併購」和「策略聯盟」。不論是金融、傳播、通訊、食品、旅遊、石化、娛樂等行業，大大小小的策略聯盟和購併案，幾乎無日無之。在購併方面，尤其以美國和日本最盛，例如：華德·迪士尼購併大都會美國廣播公司、西屋買下哥倫比亞廣播公司、時代華納購入CNN有線電視網、波音與麥道的合併、東京與三菱，都引起

全球性的矚目而形成話題。企業購併最主要的著眼點，均在於創造所謂的「雙贏」。所以，在「雙贏」策略下，購併之風乃由美、日蔓延到歐洲，「雙贏」的策略思考，未來將不限於國內企業，跨國性、國際性的「雙贏策略」，將成為全球性的風潮與趨勢。

## (九)公益策略

企業基於社會責任，積極參與公益活動，不但能提升企業的形象與地位，在創造話題、增加客源方面，更有難以估計的無形助益。

## (十)滲透策略

全世界都無法抵擋的競爭保障：「價格」，採取「滲透策略」是儘量將價格壓低，以低價位吸引多數的消費者，取得市場占有率的優勢，以高品質、低價格的「滲透策略」，攻占全球各地市場的占有率。

## (十一)複合式策略

自從「誠品書店」以銷售書籍為主軸，結合服飾、家飾和餐飲等，形成新型態的購物中心，並且獲得成功之後，許多行業的門市，亦紛紛朝此方向發展，希望藉由較多元的商品，吸引更多的人潮。所謂「複合式策略」，從字義而言，應該是有「多元化」、「多角化」、「多樣化」的意思，同時也是「單一」或「焦點策略」的相反詞。

## (十二)小而專策略

企業的規模應該「大」或「專」，長期以來一直是專家學者研

究探討的議題，「小而專」（small & special）或許是主要的關鍵。大企業的組織龐大，包袱也多，很難適應成本不斷降低，以及客戶多樣化的需求；小而專的企業，優點在於彈性、靈活、應變能力快，能將市場的變化迅速轉換為成長的動力。

## (十三)另類策略

凡是別出心裁、與眾不同，或者標新立異、旁門左道，皆可稱為「另類」。而「另類策略」則是指類別中另創不同的「範疇」、「屬性」或「種類」，是更高一層的「類別策略」。「另類策略」的主要目的，是為了創造一個新的市場空間，並和競爭者或代替性的產品作產品區隔。即使是相同的產品，也可賦予不同的個性或意義，其次，「另類策略」也是為了尋找市場空隙，創造另一個「領先」或「第一」的認知，讓消費者易於區別和記憶。「思考空間」意即表示未來的市場，將不再是「一般市場」（averages），而是「差異市場」（differences）。

## (十四)整合策略

「整合策略」（integration strategy）往往是最主要的方向之一，「整合策略」大致上可分為「水平整合」（horizon integration）與「垂直整合」（vertical integration）兩種。水平整合的意義比較傾向多角化，而垂直整合是指進入本體產業的上游或下游，至於整合的手段則有新投資、內部創業、購併，乃至於撤退等，須視企業的市場地位和擁有的資源而定。事實上，整合的目的都是為了綜效或擴張版圖，以及建立霸權。但是，不論是水平或垂直整合，都可能因為力量分散而失焦，導致競爭力的下降。因此，整合的概念有逐漸被「策略聯盟」和「水平分工」取代的趨勢。

## (十五)扭轉策略

企業常因管理不良、擴張過度、成本偏高、組織惰性或新競爭者加入等因素，而陷入進退維谷、動輒得咎的困境，此時該採取什麼「策略」，才能早日脫離苦海呢？此刻的「策略管理」唯有採取「扭轉策略」（turnaround strategy）才能解決問題。所謂的「扭轉策略」，包括更換領導者、重新界定策略焦點、出售資產、關廠、積極創新產品、提高效率和品質、改善獲利率、購併等。

## (十六)誠信策略

「誠信」（candor）是為人處世或經營企業最起碼的道德標準，怎麼可以當作一種「策略」呢？在此所談的「誠信策略」，主要是指「危機處理」時「誠實是最好的政策」（honesty is the best policy）之意。由於多數企業對於「公共關係」（public relationship）一向不夠重視，對「危機管理」的認識與經驗也不足，因此，當危機來臨時，不是心慌意亂、手足無措，就是意圖掩飾、隱瞞真相，其結果往往是以訛傳訛、因小失大，造成難以估計的損失和傷害，事實上，面臨危機的企業，若能坦然誠實的面對媒體和社會大眾，最後反而會大事化小、小事化無，甚至將危機變成契機、轉機。

## (十七)量價策略

「量價策略」（measure-price strategy），指的是以「大量進貨、降低成本」，也就是「以量制價」之意，它和「價值策略」的「以價制量」剛好相反。「價量策略」多半運用在「求過於供」時，以提高價格來抑制需求。「量價策略」則運用在「供過於求」

時，以降低價格來刺激銷售。以量制價的「量價策略」，唯有依靠經營規模，當你的銷售量未達到相當的規模時，你是沒有籌碼可以和國外旅行社或航空公司談判價格的，但是，當銷售量達到一定的水準時，國外旅行社或航空公司就不敢不就範了，所以，多年來，我們不斷地開發新旅遊市場與旅遊產品，目的即在於增加銷售量，只有銷售量提高，才能遂行「量價策略」，也才能提供客戶最便宜的旅遊商品。

## (十八)攻擊策略

性質上大概可以分為「攻擊性」（attack）的策略以及「防守性」（defense）的策略兩種。「攻擊性」的策略，是積極主動的挑戰，「防守性」的策略則是消極被動的應戰，因此，乃有「攻擊」是最好「防禦」之說法，證諸實際的商戰。

## (十九)交叉策略

「交叉策略」（cross strategy）的意義有兩種：一種是以現有的客戶為基礎，運用相關資料及縱橫交錯的人際關係，藉之尋找新客戶、開拓新市場或銷售新產品，因此，也被稱為「關係策略」（relationship strategy）。另一種意義則是引誘客戶在同一品牌家族中購買數種產品，或是在一家旅行社購買數個不同部門的產品。運用「交叉」策略最多也最成功的是金融業，因為銀行界有一個信條，客戶開的戶頭越多，留住客戶的機率就越大，如果客戶只開了一個支票帳戶，銀行留住該客戶的機會是1：1；如果客戶同時開了支票帳戶與存款帳戶，銀行留住該客戶的機會就增大為10：1；如果客戶開了三種帳戶，銀行留住該客戶的機會就會變成18：1；如果客戶同時享有四種或四種以上的帳戶及服務時，銀行留住該客戶的機

率將暴增為100：1，於此可知「交叉策略」對維繫客戶忠誠度的重
要。

## (二十)品牌策略

幾乎所有的企業家、經營者或管理專家都同意，企業有形、
無形的資產中，價值最高的是「品牌」，但是「品牌形象」的建立
並非易事，尤其是國際品牌，它不但需要長時間的累積，投注的金
錢、心血更難以計數，國內的企業並非沒有成為國際品牌的雄心，
怎奈常常是有心無力，不是半途而廢，就是鎩羽而歸，重重的阻
礙，令經營者有志難伸。高科技產業中「宏碁電腦」是少數以自創
品牌「Acer」打入國際市場的異數。

## (二十一)簡單策略

管理單純化，領導人性化，「善待員工，員工就會加倍回
饋」，如果「簡單」也能算是策略的話，那就是「簡單策略」
（simple strategy）。「簡單策略」實在很簡單，那就是「善待員
工」（treat people right），告訴員工三件事：(1)你一定要相信你的
工作是有價值的，是有成就感的；(2)我們會給你很好的待遇，讓你
無後顧之憂；(3)你要樂在工作中，因為只有快樂的人，才能把工
作做得很棒。因為，我認為我的責任就是要創造一個良好的工作環
境，而犯錯正是學習的過程，如此而已，夠「簡單」吧！是夠「簡
單」的，但在「簡單」中顯示的卻是「平中有奇，簡中帶智」的深
刻意涵。

總之，「低價格、高價值」、「差異化策略」、「縱橫全
球，所向無敵」，這些策略專家們在事業層級的策略主張，大致
可分為「差異化策略」（differentiated strategy）和「低成本策略」

（low price strategy）兩類。「低成本策略」是透過「經驗曲線」
（experience curve），讓設備達到最有效的規模，使成本相對低
於競爭對手，但品質、服務以及其他方面並未因此降低，如此方
能取得較大的競爭優勢，進而「滲透」（penetration）或「掠奪」
（predatory）較高的市場占有率；「差異化策略」則有賴於創新及
技術的研發，讓產品或服務既「獨特」（unique）又有「價值」，
競爭者無法在短期內「模仿」（imitate）或「複製」（copy），此
種「獨一無二」的產品或服務，自然可以較高的價格賺取更多的利
潤。而在「低成本」或「差異化」兩種策略中，美國專家皆認為兩
者不可兼得，否則便會被「困在中間」，其結果，是客戶既不認同
你的「低價格」，也不會認為你是「高品質」，以致於兩頭落空，
兩面不討好。美國專家對於策略的思考或模式，雖然不能完全說是
錯誤，但卻顯得很「局部」也會產生「盲點」，畢竟在「策略」的
範疇裡，還是存有「無限的可能」與「思考空間」。企業不能為了
「差異化」而不計成本，「成本」只能是非首要的策略目標而已。

# 三、如何掌握旅遊品牌的競爭優勢

## (一)瞭解本身品牌的處境

　　處於競爭日趨激烈化的今天，擁有相當高的知名度與市場占
有率的企業已不再能夠高枕無憂，何況是大都還未掌握品牌的競爭
優勢的旅行業者。旅遊市場四周的競爭者虎視眈眈，企圖爭取市場
占有率。在這種情況下，如何建立品牌？如何防止競爭者的拓展而
保有自我利基市場呢？另一方面，攻擊者又要採取何種戰略，才能
挑戰成功呢？旅行業者想要找尋優勢，最好要能夠發展出獨特的能

力，唯有藉由合理的、有管理效率的低成本競爭，或者提供較高的客戶價值而形成差異化，且其差異化不但指旅遊產品的差異，還應包括服務、促銷、通路及人才的差異化，始能建立優勢地位，此優勢地位能夠帶來較高的市場占有率及獲利的能力。

## (二)本身品牌如何決定競爭優勢

旅行業者決定競爭優勢，應以競爭者及旅遊市場的消費者為基礎來瞭解競爭優勢之所在。

1. 以競爭者為基礎：直接與針對同一目標客戶的競爭品牌相互比較，旅行業同時尋求在技術方面繼續保持優勢的局面，並對市場占有率的升降相當在意。
2. 以客戶為導向：競爭戰略是以最終消費者（end-users）的市場區隔作研究，分析客戶使用本品牌所得到的利益，並以客戶為出發點作逆向分析，從分析過程中，瞭解客戶需求以及滿足需求的原因。

## (三)競爭優勢的來源、優勢地位及績效

旅行業競爭優勢來源是擁有優異的行程規劃、包裝、銷售與營收管理，另一個競爭優勢的來源為優異的資源，包括航空公司、國外代理旅行社與各國觀光機構等良好的互動關係。旅行業的優勢地位包括無價之寶的客戶價值與較低的相對成本。旅行業績效則包括市場占有率的達成度、獲利能力提升、客戶忠誠度以及滿意的程度，如**圖12-3**所示。

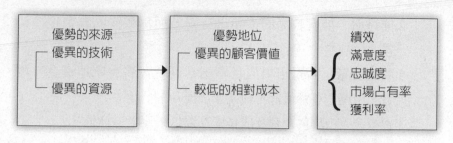

**圖12-3　掌握旅遊品牌競爭優勢圖**

# 四、如何分析旅遊商品的競爭優勢

運用波士頓顧問公司的產品組合管理模式來分析旅遊商品，可以將其分為下列四大類（**圖12-4**）：

1.明日之星：為了維持旅遊市場占有率而投入更多資金，產生較高的利益。如果能維持市場占有率則收益豐厚，否則會變成企業的問題兒童。因此，占有率的維持及向上是明日之星的課題。

**圖12-4　旅遊產品組合分析圖**

2.搖錢樹：擁有較高的市場占有率，而用較少的資金獲得利益。

3.問題兒童：若是市場成長率相當高時，將會吃掉資金。再者，市場占有率很低，利益無法提升。

4.喪家犬：市場占有率及成長率都很低，應考慮撤退。

　　根據上述分析，可以得知旅行業者本身知道旅遊商品所處之競爭優勢為何？根據所處之不同旅遊商品組合的競爭優勢，可以進一步運用下列兩種方式，來確認競爭者與本身相對之優勢為何？

## (一)相對的競爭優勢SWOT分析

1.相對於競爭者的優點（Strengths）分別在哪裡？

2.相對於競爭者的缺點（Weaknesses）分別在哪裡？

3.相對於競爭者的機會（Opportunities）分別在哪裡？

4.相對於競爭者的威脅（Threats）分別在哪裡？

## (二)客戶導向——旅遊消費者的利益分析

1.相對於競爭者的產品來說，本身和競爭者的產品分別在客戶心目中占有哪些定位？

2.在現代旅遊消費者追求個性化、多樣化、高品位化的生活型態當中，旅遊消費者相對於競爭者，對本公司旅遊產品的感受如何？

3.相對於競爭者的產品所創造給客戶的「消費者利益」有哪些不一樣的地方？

## 五、如何掌握旅行業競爭優勢

### (一)建立良好的市場環境

1.潛在競爭者進入本產業的阻礙高。

2.同業的競爭者與我實力相差懸殊。

3.沒有讓客戶滿意的旅遊替代品。

4.客戶談判能力不大。

5.旅遊供應商處於被動的地位。

以上是旅行業能在市場上發揮的有利條件，目前從表面看似乎沒有可能存在，但卻要經營者來創造，這麼辛苦的事可以創造嗎？**圖12-5**是一項重要規劃原則的步驟圖。

### (二)建立競爭障礙優勢

旅行業者應交互運用「進入障礙」（entry barrier）與「退出障礙」（exit barrier）的時機，以利創造本身在所有競爭者中的相對競爭優勢；鞏固「障礙門檻」，依照排列組合，可以有以下四種狀況：

1.「進入障礙低、退出障礙低」，會造成劣幣及良幣混淆的惡

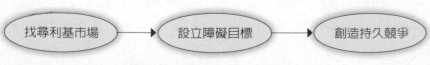

**圖12-5　競爭優勢掌握步驟圖**

性競爭。

2.「進入障礙高、退出障礙高」，會造成進退兩難的經營困境。

3.「進入障礙低、退出障礙高」，是旅行業者最害怕的惡夢。

4.「進入障礙高、退出障礙低」，才是企業經營的理想狀態。但需要發揮核心競爭力才能達成。

　　競爭的最高境界應該是掌握競爭的「主動權」，包括：制定價格的權力、領導市場潮流、領先團體操作技術的能力與相對較高的旅遊品質等。唯有如此，才有機會運用自己的核心與建構相對競爭優勢，將進入障礙墊高卻不會加大退出的困難。**圖12-6**為旅行業競爭障礙矩陣。這種競爭模式對台灣旅行業是相當陌生的，要保有核心競爭力，第一件事情就是要排除非核心的競爭業務。旅行業者要保持「核心競爭力」，就應該「運用核心成員，發展核心技術，達成核心目標」。唯有如此，旅行業者才能因降低資本投資減少退出

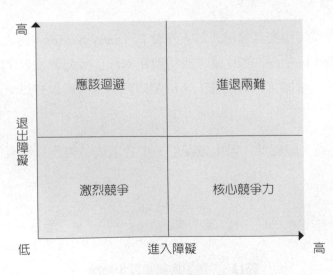

**圖12-6　旅行業競爭障礙矩陣**

障礙，以及因發展核心業務而築高進入障礙。

## (三)維持良好市場環境的策略

創造持久性的銷售策略是接下來要做的事，要產生一些維護市場的策略，一般要擁有「利基市場」者才可能實踐。

1.成為全面成本的領導地位。

2.創造高度的差異化。

3.明確的市場區隔——執行集中的市場策略。

## (四)創造持久競爭策略

為維持「持久競爭策略」，旅行業者在面對艱辛的旅遊市場環境時，可以採行的策略方法如下：

1.艱苦作戰——重新培育新市場。

2.創造更佳的旅遊產品線。

3.尋找成本利基，走成本領導策略。

4.退出市場——重新尋找另一利基市場空間。

每一旅遊市場的經營都有起伏波濤，如何應對旅遊市場經營上最大的問題，唯一可行的方法就是跟隨環境的脈動做預先的規劃，如此一來，至少結束營業的不會是你，你就可能有更大的機會東山再起。如何綜合以上的四項策略，是旅行業者要深入探索的問題，但一定不是退出市場或縮減市場的規模，除非市場已不可為。面對成熟期旅遊銷售特質，旅行業在管理之前，要深入瞭解其中的重要特質。以下五項特質是提供給旅遊市場管理者注意：

1.各家旅行業者占有率不高。

2.維持旅遊市場的費用提高。

3.旅遊消費者選擇性多元化，行銷成本增加。

4.業績的增加必須搶占競爭者之市場。

5.相對價格沒有調漲的空間。

總之，透過經理人的決定，策略才能加以落實；經理人針對單位內部的競爭條件所作的決定，就是策略的具體呈現。經理人衡量本單位所面對的機會與威脅，以及所具有的優點與缺點之後，必須在以下幾方面作出策略決定：

1.提供的旅遊產品或服務為何？

2.目標市場或客戶：此策略決定是選擇目標市場或客戶。不拘內部或外部客戶，無論生產的是旅遊產品或服務，經理人都必須決定究竟誰才是客戶。

3.科技選擇：經理人無論處於高科技或低科技產業，無論生產的是有形產品或無形服務，都必須清楚瞭解到，因應所屬單位的事業策略，看看有哪些科技可以作選擇。

4.競爭時機：事業單位策略的最後一個層面，是競爭的時機，換句話說，就是要決定什麼時候或是該在某一旅遊產品項目有所行動。

因此，你所屬旅行業的市場在哪裡，如何做進一步的區隔？都會影響到你對旅遊市場未來的管理績效，並且成熟型的市場缺少重新再來的機會，一旦市場淪為競爭者的優勢，再占有市場的成本將非常的高，不是一般市場經營者可以輕鬆面對的問題。最後，旅遊銷售品牌優勢的來源包括「資源優勢」，即：(1)優異的技術有哪些？例如：行程研究開發技術；(2)優異的資源有哪些？例如：擁有強大的營業據點、航空公司支持等。進而塑造本品牌的「優勢

地位」，首要確認客戶對本身旅遊品牌的評價如何？對其他旅遊品牌相對的評價如何？進而分析本身旅遊品牌的績效如何？客戶滿意嗎？滿意的程度如何？客戶的品牌忠誠度高不高？我們的市場占有率有沒有提升的餘地？原因為何？我們的獲利性如何？為了因應旅遊消費者個性化、多樣化、流行性的需求，且為了不同的通路特性與個別區域的市場差異，從全國性的銷售理念，轉為重視地區特性的「區域銷售」理念，這將是一個嶄新的銷售趨勢。

# 「Win-Win-Win三贏策略」

## 一、案例

　　科威資訊為國內著名旅遊資訊公司，提供三贏（WWW）商機經營策略，秉持上述的概念，科威推出了「旅遊網路e計畫」，協助業者以最少成本和人力，將旅遊產品刊登在各大入口網站，包括PC home、Seednet等，以發揮最大的廣告效益，同時消費者能在最方便的環境下蒐集到所需要的旅遊資訊；此外，科威資訊還提供套裝的網路軟硬體設備，包括免費網頁、B2B網站、E-mail，以及最適合旅遊業之企業用或商務用之寬頻專案之ADSL、主機空間等，以完全符合該計畫中的設計精神——WWW，亦即Win-Win-Win：讓參與計畫的旅遊業者贏得先機、入口網站贏得瀏覽人數、消費者贏得資訊的三贏局面。強調做好服務，絕無與旅行業者利益衝突，科威資訊將自身定位為「Enabler」，電子商務溝通的橋樑，提供的是完整而周全的B2B服務與業者電子商務交易所需要的環境和工具，但本身並無面對消費者成立旅行社或成立B2C網站的計畫，這樣「堅持」中立的做法會讓科威與旅行業者間絕不會產生利益上的衝突。

　　科威資訊強調優勢行銷，分工合作、迅速直接與積極經營是「旅遊網路e計畫」的三大特色，「旅行社負責提供商品資訊」、「入口網站提供網友交流」，而「科威提供行銷機制」更提供了企業資源整合規劃（ERP）的後台作業，為業界建構出豐富的資料庫為基準，再串聯入口網站將旅遊產品直接呈現在消費者眼前，不需透過層層的超連結，也不需等待開啟網頁的時間，另一方面，入口網站為了提供網友豐富多樣的內容，和維持自身品牌形象，必定會用盡一切網路優勢，積極經營「旅遊頻道」。「旅遊網路e計畫」是以一套從未有的角度與全新視野，提供旅遊同業一套電子商務之整

合解決方案，創造多贏商機的優勢行銷。

## 二、啓示

　　競爭策略大師Michael E. Porter的競爭優勢理論，Porter認為應建構企業競爭力，他提出企業如果要在商場上與他人一較長短，有三種競爭優勢是企業界應努力建構的：第一是「低成本」（low cost）；第二是「差異化」（differentiation）；第三是「集中」（focus）。低成本優勢可以來自三個方向：(1)建立規模，以量取價；(2)公司成本比別人低，公司減少資源浪費，這是很多網路公司所應學習的地方；(3)減少中間商，少一層的剝削，當然可以做到以價取勝。網站業者如AMAZON都是號稱因進價成本或少了中間商，而創造出低成本優勢的網站。差異化的優勢，同樣是以價格競爭，但是我的旅遊商品與服務就是和你不同，Travelocity是以價格與規模取勝，而Priceline則標榜「你出價，我來辦到」，Priceline憑藉Last Minute Sale來與航空公司談判，創造一個獨特的交易條件，針對「隨時可成行，但是價格愈低愈好」的旅客提出不同於Travelocity，以量來取勝強調計畫旅遊的經營模式。最後的集中優勢，有點類似「專家理論」，強化本身「專業」在某一市場區隔中「唯我獨尊」，如玉山票務，專門提供最即時又價格優惠的國際航空票價。

## 三、心得

　　網路銷售是旅行業革命的開始，但決勝的關鍵在「服務品質」與「消費者滿意」。不論是網路或傳統旅行業的決勝關鍵在「服務品質」以及創造「消費者滿意」，不過網路突破了旅行業的地域性限制，也突破了服務品質不穩定性的限制，更突破了「上班時間」的限制，這就是網路科技所帶來的新策略。

## 重點專有名詞

1.「利基策略」
2.「造鐘策略」
3.「斷尾策略」
4.「低風險策略」
5.「個人化策略」
6.「精簡策略」
7.「領先策略」
8.「聯盟策略」
9.「公益策略」
10.「滲透策略」
11.「複合式策略」
12.「小而專策略」
13.「另類策略」
14.「整合策略」
15.「扭轉策略」
16.「量價策略」
17.「攻擊策略」
18.「交叉策略」
19.「品牌策略」
20.「簡單策略」

問題與討論

1.優勢競爭之涵義爲何？
2.如何開展旅遊銷售之策略？
3.如何掌握旅遊品牌的競爭優勢？
4.如何分析旅遊產品的競爭優勢？
5.如何掌握競爭優勢？

## 測驗題

（　）1.企業優勢競爭有四個基礎下列何者不是？（A）價格－產品
的定位競爭（B）創造新旅遊專業知識和建立先驅者優勢的
競爭（C）既有旅遊產品或地理性市場攻防競爭（D）以雄
厚資本爲根基，建立資本更雄厚之聯盟的競爭

（　）2.優勢競爭的種類包括以下哪幾項？（A）低成本和高品質
（B）專業化（C）塑造進入障礙（D）以上皆是

（　）3.旅行業者運用資金最佳的管理藝術，在本業毛利微薄的情
況下，創造業外收入的最佳管道，但相對風險也提高所指
的是以下哪一項？（A）人資管理（B）營收管理（C）財
務管理（D）資料管理

（　）4.將「處變」視爲「處常」，所以我們能以平常心面對風暴
或危機是指？（A）低風險策略（B）造鐘策略（C）利基
策略（D）聯盟策略

（　）5.下列何種策略是「一加一」可能大於二或可以等於二的藝
術呢？（A）聯盟策略（B）公益策略（C）斷尾策略（D）

利基策略

（　）6.俗話說：「打斷手骨顛倒勇」，大意是指未經挫折難成大器，而「危機常是轉機」是指下列哪一項策略？（A）攻擊策略（B）品牌策略（C）斷尾策略（D）交叉策略

（　）7.以現有的客戶為基礎，運用相關資料及縱橫交錯的人際關係，藉之尋找新客戶、開拓新市場或銷售新產品是指下列哪一項策略？（A）量價策略（B）交叉策略（C）量價策略（D）攻擊策略

（　）8.儘量將價格壓低，以低價位吸引多數的消費者，取得市場占有率的優勢，是指下列哪一項策略？（A）複合式策略（B）小而專策略（C）扭轉策略（D）滲透策略

（　）9.運用波士頓顧問公司的產品組合管理模式來分析旅遊商品，若是市場成長率相當高，但將會吃掉資金；再者，市場占有率很低，利益無法提升是指下列哪一項？（A）明日之星（B）搖錢樹（C）喪家犬（D）問題兒童

（　）10.維持「持久競爭策略」，旅行業者在面對艱辛的旅遊市場環境時可以採行的策略？（A）艱苦作戰──重新培育新市場（B）尋找成本利基，走成本領導策略（C）退出市場──重新尋找另一利基市場空間（D）以上皆是

解答：

| 1 | 2 | 3 | 4 | 5 | 6 | 7 | 8 | 9 | 10 |
|---|---|---|---|---|---|---|---|---|----|
| A | D | B | B | A | C | B | D | D | D  |

# 第十三章

# 消費者異議與拒絕交易處理

　　成功的銷售者都知道，消費者的拒絕乃為稀鬆平常之事，銷售員的開始就是「被拒絕」。有一個觀念對銷售員而言是相當重要的，那就是被拒絕並非身為銷售員的最大困難，而是當遭受拒絕時，能否化危機為契機，將絆腳石變成墊腳石，化拒絕為接納，這是一名銷售員對「拒絕」應有的基本態度。懂得如何「處理異議」的銷售員，終會獲得漂亮的成績單。換言之，瞭解消費者拒絕的方式與原因，在「被拒絕」的經驗中體會消費者的想法，研究消費者拒絕的可能性，就能夠見招拆招，贏得最後的勝利。在旅行業中想要達到成功銷售，更須加強「被拒絕」的心理準備，因為旅遊商品的替代性很高，相似的替代產品容易尋獲，因此，若不先戰勝被消費者拒絕的心理，則無法到達決勝點。一名旅遊銷售員心中如果只抱持著「這回一定能順利成功」的期待，則在遭受拒絕時，會因為心理一時無法適應，在瞬間便會潰敗而逃，在旅行業裡當出現毫無預兆以及沒有理由的拒絕時，絕對是令人失望的，尤其被一家、二家、三家連續拒絕，銷售員的信心就會更快速的流失，隨即對銷售喪失信心，而造成鴕鳥心態，一心想找個角落躲起來。銷售員為什麼會潰敗而逃呢？那是因為心中未預期「被拒絕」的可能，一心期待受歡迎的心理比重過高，所以一碰到相反的反應「受拒」，反而無法承受反彈回來的重大壓力。因此，本章的重點是建立銷售員對消費者異議與拒絕交易時正確的處理態度與技巧。

# 一、消費者異議的處置

## (一)產生異議的原因

　　準消費者為什麼會拒絕銷售員呢？可以由兩大方面進行瞭解。

### ◆消費者本身主動提出

1.習慣性的表達：習慣性表達相反意見，但往往不是真正的原因，而是習慣性的表達不同意見，針對此類消費者，更要適度的尊重與聆聽他的「異議」，往往會有所突破。

2.產生排斥感：對於銷售員的既定印象不佳，認為可能會強迫購買、推銷品質不良產品等，因此，對於銷售員自然而然產生排斥感，而不願意接受銷售員的說明與服務。

3.未察覺自身需求：消費者可能工作過於忙碌，或是習慣的工作與生活環境較為固定，並未感覺到自己需要此方面的產品，也因此認為自己沒有這方面的需求。

4.需要更多購買資訊：通常知識型消費者會需要獲得更多產品相關資訊，這類型的消費者屬於理性族群，對於想要購買的產品必須有一定程度的瞭解，經過剖析研究後，才可能產生購買欲望，而非只是憑著一張產品簡介就願意購買的。

5.拒絕購買行為的改變：通常人類不善於改變現狀，多數人認為改變現狀會造成損失的機率大於改變後的可能獲益。因此，拒絕購買行為的改變是可以預見的，但是，應如何突破才是重點。

6.缺少明顯易見的理由：或許有購買需求，但購買者並不一定要立刻購買，有些消費者會採取「遞延性」消費策略，因而產生「異議」，因此，應引發消費者立即購買的欲望，使其產生「現在不買下次會後悔」的感受。

### ◆銷售人員本身造成

1.使用否定式的言詞：說話的藝術實為一名銷售員必備學分，通常消費者喜歡接受「正面」的言詞，若銷售員講話方式多是以負面或反諷言詞，像是「你買得起嗎？這個很貴的。」

這類話語，或許認為是刺激消費者，但其實這是錯誤的用法，因為這樣可能造成更大的反效果，因此，銷售員不應使用否定式的言詞。

2. 笨拙不熟的展示：不善於言語表達與輔助視聽設備的操作拙劣，對於銷售人員的專業性是一種質疑，因此，要熟悉所有銷售輔助器材與工具，並流利地展現在客戶面前，如此才是專業的銷售者。

3. 過於專業化的說明：銷售員必須切記，消費者非此行業之專業人員，消費者就如同一張白紙，對於旅遊產品的瞭解不完全清楚，甚至遇到第一次參加團體的消費者，更是需要以簡單且清楚的說明來加以引導，不能以專業術語作說明，否則容易造成消費者聽完說明後一頭霧水，難得消費者願意給予銷售機會，卻因為銷售員過於專業化的說明而錯失，這是非常可惜的。

4. 喋喋不休，聽得太少，講得太多：消費者是要瞭解旅遊產品內容，而不是來接受疲勞轟炸，銷售員只顧著說明內容，並未適時的詢問消費者的感受，或是察覺消費者有疑惑之處，拚命的說明，可能會讓消費者覺得過度推銷，甚至認為銷售員並未真正瞭解他們的需要，因此，適切的說明、適當的時間掌握以及重視消費者感受是非常重要的。

5. 錯誤說明使得信任感無法建立：旅遊產品是無形商品，消費者僅能藉由圖片或多媒體影像接觸產品內容，同時借重銷售員的專業進行更進一步的瞭解，在無法事先看貨的情況下，若銷售員的說明產生錯誤，或是講話常常產生矛盾之處，會令人懷疑銷售員之專業性與可靠性，畢竟一項旅遊商品可能需要到上萬元的花費，若是無法產生信任感就容易拒絕，甚至沒有第二次說明的機會。

　　通常消費者異議拒絕產生的階段，第一是在初次接近消費者時，第二是在商談說明階段。大多數的人在銷售員出現時，都會覺得受到干擾，感到自己的隱私受到侵犯，因此，自然而然採取防衛的態度，藉故排斥與推託，久而久之就變成習慣，每當銷售員來訪時，他很習慣地馬上武裝自己，採取對抗的態勢提出拒絕。或者消費者過去曾有不愉快的被推銷經驗，因此抗拒改變，這個也是另一常見的理由，大部分的人拒絕改變，安於現狀，因為改變必然會破壞現狀，威脅到他們既有的安定或是既得利益，如果再加上不瞭解產品的好處，沒察覺潛在的需要，則要獲得銷售的機會是比較困難的。

## (二)認清真正消費者異議的本質

　　處理異議時，仔細考慮異議背後的原因，聽、問、分辨異議是真的還是假的，真正的異議被視為銷售的合理障礙，它可能是一種正面的買進訊號，向潛在消費者銷售是你的工作，不要讓他們向你反銷售。記住，你的挑戰在於對潛在消費者說服你的論點，而不是讓潛在消費者對你說他們的論點，對每一項異議不斷地進行試探，找出其重點所在，這也許才是真正的異議。

　　以下的認識與體會可以幫助你技巧地處理異議，真正的異議是因為誤解而造成的，你必須就潛在消費者所瞭解的層面加以澄清，藉著事實的重述，化解任何的誤解，由誤解造成的真實異議相當常見，務必做正面的反應，不要擺出為防衛性的姿態或忿恨不平。

　　1.異議是一項挑戰，需要你溝通技巧來化解。
　　2.每擺平一項異議，你就增加一份處理銷售拜訪過程中所出現　　各種異議的信心。

　　尊重潛在消費者的意見，溝通的管道務必要保持暢通，絕對不要和潛在消費者爭辯，爭辯面紅耳赤贏得勝利的當下或許覺得很開

心，但是，可能就無法成功完成此筆交易，因為消費者已經產生不開心的感覺。此外，對自己的公司、提出的解決方法或服務必須表現出高度熱愛，針對潛在消費者可能注意到的不足之處加以補充說明，表現專業水準，講老實話，不要亂加臆測、誇大其詞或以訛傳訛，甚至捏造答案，如果你對某一問題的答案不清楚或不確定，不妨向潛在消費者坦承，並表明回公司立刻查詢並給予電話回覆。

## (三)常見拒絕的藉口

準消費者拒絕銷售員的藉口多得數不完，五花八門的藉口有時讓人哭笑不得，一般常聽到的藉口約有下列七種：

1. 價格太貴。
2. 旅遊品質太差。
3. 服務不佳。
4. 旅行社不可靠。
5. 沒有預算。
6. 對已經使用的旅遊產品相當滿意。
7. 考慮一下，以後再說。

## (四)應付消費者異議的對策

1. 運用「肯定－否定」法：即所謂「是的……但是……」說法，例如：消費者反對時我們可以說：「是的，我贊成你的意見，但是從另外一個角度來看……會對您比較好。」一方面同意他，一方面將消費者的反對論調去除，重新修正消費者的想法。
2. 詢問法：應付以反對為最高原則的消費者，有一句具有魔力

的話，就是反問他「爲什麼？」這樣他就會把眞正的意思在言談中洩漏出來，銷售員就能夠把握機會開始銷售。

3. 轉移法：利用消費者反對理由來應付消費者，或把消費者的注意力移到其他銷售重點，不要執著在一個點上面一直繞，或許另一個重點消費者更能接受。

4. 延期法：有時候無法在當下答覆消費者反對的原因或觀點，銷售員可以延到某一個階段，將多樣的反對理由一起答覆，例如，「關於這一點，等一下我用帶來的照片、折頁給您看，也許會比我現在口頭答覆更容易明白。」

5. 否定法：如果反對的理由係由於第三者之中傷，應立即斷然否認，像是消費者主動提起「聽說你們旅行社所賣的行程拉車很久、吃住品質不是很好……」，在此情況下應爲公司進行澄清。

6. 故事法：敘述過去銷售歷史中有相同情況的旅遊消費者，令消費者產生認同感並增加消費者的信心。

7. 開玩笑法：利用開玩笑方式將尷尬主題帶過，尋找另一話題，及開創下一次拜訪的機會。

# 二、如何處理拒絕交易的完成

不論消費者的拒絕方式爲何，也不管消費者用什麼樣的藉口來拒絕，處理拒絕最重要的原則，就是必須剔除假拒絕，找出對方拒絕的眞正原因，對症下藥，才能扭轉頹勢，化拒絕爲接納。

## (一)消費者拒絕的型態

1. 對服務或銷售人員的抗拒。

2.對公司、品牌、機構的抗拒。

3.對旅遊產品、商品或服務的抗拒。

4.對服務的抗拒。

5.對價格的抗拒。

6.對交易條件、旅遊契約的抗拒。

7.對收款方式的抗拒。

## (二)應付不同對象拒絕的對策

1.對習慣拒絕的準消費者：這類消費者不論你說什麼他都會反對，這時最好的對策就是反問他「為什麼」，這樣對方就會洩漏出心中的真話。

2.對有不愉快被推銷經驗的準消費者：對討厭銷售員這一類的準消費者，應當用「是的……但是」的應付技巧，設法改變他對銷售員的印象。

3.對抗拒改變的準消費者：要準消費者改變是一件相當困難的事，這時銷售員一方面應有心理建設，對方是在拒絕改變，並非拒絕你，另一方面得盡力讓對方瞭解改變後的好處。然而，對抗拒改變的準消費者，短期內收不到效果，必須經長期努力，運用「纏」功，才有可能感動對方。

4.對不瞭解旅遊產品好處的準消費者：對這類的準消費者最好的方法，就是使用實演證明的技巧讓對方瞭解產品的好處。

5.對沒察覺需要的準消費者：針對此類準消費者，銷售員應在商談中告知事實，不斷地喚醒其需要，使對方察覺自己的需要。

6.銷售員選錯訪問對象：當銷售員碰到無權、無錢、無需要的對象時，應設法結束這種無效的銷售行動，趕緊安排訪問其

他的準消費者。

7.有嫌才有買：反對或拒絕表示消費者希望知道更多的事，也
　表示我們需要告訴他更多的事。只要我們知道應付的對策，
　我們就不必害怕反對或拒絕。

## (三)處理拒絕的基本技巧

1.仔細傾聽消費者的不滿。

2.將抗拒轉為詢問。

3.回答要婉約。

4.保持情緒的冷靜。

5.透視其真正的本意。

6.藉今天的經驗磨練明日的銷售技巧→避開聽的陷阱，而進入
　真正的傾聽→善用詢問技巧擴大詢問（open question）及限定
　詢問（close question）。

　　盡一切努力之後，消費者仍然搖頭說不時，為了往後的成功銷
售，應當做下面的努力：

1.依然保持良好的態度，並謝謝消費者給我們這次機會。被拒
　絕時我們應對的態度，應該比我們跟消費者介紹商品時的態
　度還重要，它決定消費者對我們這個人的評價與感覺。

2.為下次的機會鋪路。

3.瞭解消費者拒絕購買並不代表拒絕我們。

4.寄張感謝卡給消費者。

5.從消費者的拒絕中獲得經驗。

　　記住，此次的失敗是下次成功的學費，況且永遠別忘記前人所
言：「買賣不成，仁義在」，不要氣餒，更不要過於現實，立刻表

現不悅狀，做好收尾的工作也是做人的基本原則。

　　當然隨著處理異議次數的增加，經驗也會有所增進，回應客人拒絕的技巧也會日益純熟，把處理異議當作銷售過程的一部分，不要把它視為令人討厭的工作，這樣才能越挫越勇，培養受挫折的能力，才是不被市場淘汰的最佳利基，詳細異議處置流程如**圖13-1**。

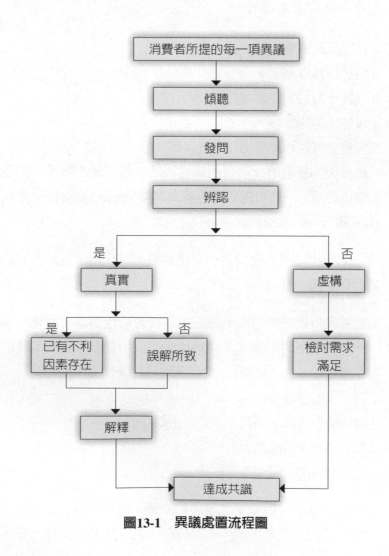

**圖13-1　異議處置流程圖**

# 三、如何應付價錢問題

## (一)關於價錢部分銷售員應具備之觀念

1.降價並不能解決價錢的競爭問題。

2.降價有以下的劣點：

  (1)以廉價為號召，不久同業亦以同樣的號召迎頭趕上。

  (2)以廉價為餌所吸引之消費者甚不穩定，他們一旦發現有更廉價的地方就不再光顧。

  (3)以廉價吸引之消費者，在我們恢復正常價錢時就不再光顧。

  (4)廉價確實增進了無利可圖的較高銷售量，但是一旦停止廉售，銷售量立刻就會大幅降低。

  (5)廉價引起銷售員服務的怠慢，旅遊商品的偷工減料，對於消費者沒有好處。

  (6)只有資本雄厚的旅行業者，才能夠在廉價競爭中維持下去。

## (二)價格並非決定購買的關鍵

1.價廉不一定能銷售出去，同樣的道理，價昂也不一定銷售不出去。

2.消費者僅要求合理的適當價格，他不要買太貴的東西也不願意買太便宜的東西。

3.消費者所要求的價廉是具有「品質形象、品質優良、內容豐富、行程新奇」原則下的價廉，不是「其他都不管，只要便

宜就行」。消費者深深瞭解，價廉的旅遊商品沒有價值。

## (三)對自己商品的價格要有信心

相信公司或老闆所訂的價格是公平的價格，自己都不相信，怎能令旅遊消費者相信，相反地，銷售人員的附加價值就在於與別家競爭者的相對產品價差，否則老闆為何請你當銷售員呢？500元、1,000元、2,000元，甚至3,000元的價差，就在於銷售員無形服務的附加價值，就是因為有你的銷售，相差的價錢就微不足道了，如何讓身為銷售員的你產生相對價差的附加價值，這就是旅遊銷售員應努力的目標。

## (四)應付價錢問題的原則

1. 你們的價錢太貴了，XX旅行社較便宜：銷售員可以表現出漫不在乎的樣子說：「我並沒有嚇了一跳，我只是覺得為什麼這種精緻的行程，他們怎麼能夠賣得那樣便宜」，暗示XX旅行社的旅遊商品是偷工減料。「一分錢一分貨」，便宜貨沒有好東西，說這些很普遍的俗語提醒消費者。
2. 主張與競爭商品在各方面做詳細的比較：當然最好不要提起競爭商品之事，但是若消費者過分強調競爭商品之價格較低廉時，可以主張與競爭商品在各方面做詳細的比較，不過必須在自己公司的商品比別人的商品確實優秀時才能夠這麼做。
3. 說明價錢訂定的根據：雖然價錢貴，如果有其根據的話，價錢就能變得公道；機位的價格、飯店等級、風味餐的安排，自費活動包含在所需之費用等都是很好的說明方向。
4. 運用詢問法：有些人根本不知道我們的商品是否真的很貴，

只是習慣性地說「你們的東西太貴！」，像這樣的情形，最好是請問消費者，他說價錢貴是根據什麼理由而說的。

5. 強調物超所值：告知套裝旅遊商品的價格比起自助旅行的花費低，再以數據具體地指出我們的旅遊商品雖然昂貴，但是比起消費者自己向航空公司訂位與開票的費用，反而顯得很便宜。

6. 講價錢的時候：不能太早講價錢，否則對方容易有可能因認為太貴就先被嚇跑了。應該以接近顧客為前提，之後掌握機會，介紹商品的特性與價值性，讓購買者覺得對我方有利的時候才談價錢。換言之，就是要在專業（professional）、質優（better）、方便（convenience）、新穎（difference）、便宜（cheap）等特性充分被顧客瞭解之後才能夠講價錢。

　　總之，旅遊商品既是無形商品、非民生必需品，旅行業者又是「買空賣空」的行業，更不幸的是此產業「進入障礙」與「退出障礙」都很低，造成旅行業競爭激烈，同時因產品無專利權、無差異性與易於模仿的特性，所以，從事旅遊商品的銷售人員就更易於被潛在消費者「拒絕」，或在解說旅遊產品時產生「異議」。除了塑立銷售人員本身專業形象與旅行業者企業形象外，將旅遊商品透明化與具體化也是必須同時進行的。

## 「旅客購物不理想加收錢」

### 一、案例

　　甲旅客等二十一人，其中包含十一位大人、十位小孩，經乙旅行社報名參加丙旅行社所主辦的港澳五日遊，出發時乙、丙旅行社向甲旅客等說明本旅遊團有安排購物點，團費價格比較便宜，當時甲旅客等心裡想，安排部分購物行程不要緊，於是雙方正式簽訂旅遊契約，不料到達香港時，香港當地接待旅行社所派導遊，以甲旅客等人購物情況不理想，其中一大半團員是未成年小孩根本沒有購買能力，於是將車子停靠於路旁，要求甲旅客等人每人給付美金100元，始願繼續未完成之海洋公園行程。

　　雖然甲旅客等人提出異議，但又迫於現實無奈，勉強湊足美金1,700元交給導遊，甲旅客等人才將原港澳行程走完。回台後，甲旅客等人以香港當地旅行社導遊強行加收費用為由，要求丙旅行社負責。

### 二、啟示

　　觀光購物團目前相當普遍，但糾紛亦不斷，相同旅遊行程，購物團團費較之非購物團團費便宜，但隨之而來的糾紛，諸如購物糾紛，購買藥材時計價標準曖昧不清，當地導遊強行推銷自費活動或加收其他費用等，旅客心情往往大受影響，當地導遊亦常有出言不遜，威脅恐嚇旅客情事，此為現階段旅遊市場團費結構不正常下的產物。依目前交通部所頒布之旅行業管理規則第二十二條規定：「旅行業經營各項業務，應合理收費，不得以不正當方法為不公平競爭之行為。旅遊市場之航空票價、食宿、交通費用，由中華民國旅行業品質保障協會按季發表，供消費者參考。」

　　目前國外旅遊定型化契約書（以下簡稱旅遊契約）第三十二條規定：「為顧及旅客之購物方便，乙方（旅行社）如安排甲方（旅客）購買禮品時，應於本契約第三條所列行程中預先載明，所購物品有貨價與品質不相當或瑕疵時，甲方得於受領所購物品後一個月內請求乙方協助處理。」以及在此外在該契約書第五條規定旅遊費用包括項目，在旅遊行程外，導遊不得以任何名義向旅客加收費用。本件糾紛，香港當地導遊以甲旅客等二十一人購買能力不足，加收每人費用美金100元，該項費用非旅遊契約書內之費用，丙旅行社應予退還。再者，目前所謂「購物團」、「非購物團」係以行程是否安排購物點為標準，非以旅客購買能力為標準，旅客行前既選擇團費較低之購物團，則旅行社可安排原訂購物之行程，但旅行社既選擇承辦購物團，亦應承擔萬一旅客購買能力不夠時，可能賠錢的風險，不能將自己的風險轉嫁於旅客身上。

## 三、心得

　　旅行業管理規則第三十八條規定：「綜合旅行業、甲種旅行業經營國人出國觀光團體旅遊，應慎選國外當地政府登記合格之旅行業，並應取得其承諾書或保證文件，始可委託其接待或導遊。國外旅行業違約，致旅客權利受損者，國內招攬之旅行業應負賠償責任。」因而國內旅行社委託國外旅行社時須特別謹慎，並應盡到督促其旅遊品質，否則吃虧的還是國內旅行社。

## 重點專有名詞

1.「開放式問題」（open question）
2.「封閉式問題」（close question）
3.「進入障礙」（entry barrier）
4.「退出障礙」（exit barrier）
5.「買空賣空」

## 問題與討論

1.探討消費者異議的處置？
2.如何處理拒絕交易的完成？
3.探討如何應付價錢問題？
4.請繪製異議處置流程圖？
5.請您思考如何創造附加價值？

## 測驗題

（　）1.產生異議的原因，由消費者自己提出的，下列何者不是？
（A）習慣性的表達（B）沒有發現自己的需要（C）喋喋不休講個不停，忽略聽者的感受（D）缺少明顯易見的理由

（　）2.下列哪一項是準消費者拒絕銷售員的藉口？（A）價格太貴（B）旅行社不可靠（C）對已經使用的旅遊產品相當滿意（D）以上皆是

（　）3.應付消費者異議的對策，下列何者為非？（A）否定法（B）詢問法（C）轉移法（D）肯定法

（　）4.透過開玩笑方式將尷尬主題帶過，尋找另一話題及下一次拜訪的機會，是指下列哪一種方法？（A）轉移法（B）開玩笑法（C）延期法（D）否定法

（　）5.下列哪一類消費者，不論你說什麼，他都會反對，這時最好的對策，就是反問他「為什麼」，這樣對方就會洩漏出心中的真話（A）對不瞭解旅遊產品好處的準消費者（B）銷售員選錯訪問對象（C）對習慣拒絕的準消費者（D）以上皆是

（　）6.銷售過程中，面對消費者是在拒絕改變，並非拒絕你；在另一方面，得盡力讓買方瞭解改變後的好處是針對哪一型的消費者？（A）對不瞭解旅遊產品好處的準消費者（B）有嫌才有買的準消費者（C）對抗拒改變的準消費者（D）以上皆是

（　）7.降價並不能解決價錢的競爭問題，降價有以下哪些劣點？
（A）以廉價為號召，不久同業亦以同樣的號召迎頭趕上
（B）以廉價吸引之消費者，在我們恢復正常價錢時就不再

光顧（C）只有資本雄厚的旅行業者才能夠在廉價競爭中維持下去（D）以上皆是

（　）8.消費者所要求的價廉是指下列哪幾項？（A）具有品質形象，品質優良，內容豐富，行程新奇（B）具有品質形象，品質普通，內容豐富，價錢低廉（C）品質優良，內容豐富，行程一般（D）不具有品質形象，品質優良，內容豐富　在此原則下的價廉，不是「其他都不管，只要便宜就得了」

（　）9.先向消費者說明套裝旅遊商品的價格比起自助旅行的花費低，再以數據具體地指出旅行社的旅遊商品雖然昂貴，但是比起自己FIT訂位的結果，反而顯得很便宜，這是指採用（A）運用詢問法（B）強調物超所值（C）主張與競爭商品在各方面做詳細的比較（D）以上皆非

（　）10.當盡了一切努力，消費者仍然搖頭說不時，為了往後的成功銷售，應當做到下面哪方面的努力？（A）從消費者的拒絕中獲得經驗（B）瞭解消費者拒絕購買，不代表拒絕我們（C）寄張感謝卡給消費者（D）以上皆是

解答：

| 1 | 2 | 3 | 4 | 5 | 6 | 7 | 8 | 9 | 10 |
|---|---|---|---|---|---|---|---|---|----|
| C | D | D | B | C | C | D | A | B | D |

# 第十四章

# 處理客訴與售後服務

## 學習目標

一、處理客訴與售後服務應有的認識

二、預防客訴的方法為何？

三、如何應付較難處理的客戶？

四、如何做好售後服務？

五、建立客服中心的重要性

六、實施客戶關係管理的目的為何？

　　絕大多數的旅遊銷售員，以為尾款收完、客人出團之後，銷售便結束了，但在旅遊過程中往往是旅客最容易發生旅遊糾紛與申訴事件的時候，然而參團結束後的售後服務工作，更是容易被一般旅遊銷售員所忽視，尤其現在服務業特別講求「客戶關係管理」的重要性，如何處理「客訴」與做好「售後服務」是客戶關係管理中重要的一部分。因此，本章所要探討的是如何處理客訴與做好售後服務。

# 一、處理客訴與售後服務應有的認識

　　身為旅遊銷售員、領隊或導遊應有下列的認識：

1. 小抱怨易成大抱怨：團員不向你客訴，也會向其他團員客訴，因而可能引發更多人不滿，進而造成整團的不愉快。而且回國後再向其他親友客訴也是難以避免的，當此種情況發生時，銷售員所損失的不只是參團的消費者，意即不單單只是失去一位客戶而已，同樣地也失去旅行業特別重視的口碑。

2. 重視忠實客戶：老客戶是銷售員的衣食父母，也是尋找其他客戶的重要來源，敷衍老客戶的客訴，不僅是失去一個老客戶，同時更失去許多的潛在客戶與準客戶。

3. 尋找最佳處理方式：處理過程不一定是負面結果，在用心處理後，客戶得到滿意答覆之後，不但可以消弭問題，還可能會介紹新客戶給你。

4. 勇於面對的態度：有時也會碰到難以處理的客人及團員，不要用鴕鳥心態放著不解決，更不能推託卸責。

　　一般客訴內容不外乎是旅遊產品及服務兩大項目，「旅遊產

品」即是指旅館、餐食、遊覽車、航空公司與遊樂區等品質優劣，「服務」即是提供服務的領隊、導遊及銷售員等人的態度好壞。

# 二、預防客訴的方法

人的本性是喜歡追求將來、不顧過去，但售後服務、抱怨之處理以及收款等，都是屬於處理過去的工作，銷售員往往不願去做，尤其是抱怨之處理，是一件吃力不討好的工作，大家都想逃避。可是聰明的銷售員卻知道如果可以迅速處理抱怨並且處理得當，將可以把不滿足的客戶轉變爲最好的客戶，在處理抱怨之前應該先研究其發生的原因以及防止的方法。

## (一)抱怨發生的原因

1. 產品說明不足：對於銷售員來說，旅遊商品知識也許是一種簡單的常識，但是對於客戶來說卻不盡然，因此，銷售員往往疏於說明，而導致客戶不滿。
2. 資訊接受錯誤：由於客戶的錯覺或誤解，以致造成勉強購買的情勢。
3. 賣方在手續上的錯誤：諸如護照、簽證送件誤時、誤寄或破損等情形。
4. 旅遊品質本身的缺陷。
5. 客戶的不習慣、不注意或期望太高。

## (二)防止抱怨之方法

要如何成爲客戶所喜歡而且能夠信任的銷售員？一般來說，客戶對於抱有好感的銷售員是不大會提出責難怨言的，可是假如對你

的印象不好，他就會吹毛求疵，挑剔毛病。

1. 不要忘記問卷調查性的訪問：若是客戶覺得受到銷售員冷落，他就會抱怨，因此我們要有計畫地進行問候性的訪問。
2. 要互相充分確認契約條件：由契約之誤會所引起的糾紛不乏其例，大家必須互相正確地瞭解契約內容。
3. 訂立銷售契約後立即採取適當措施維持永續客戶關係的管理：對於銷售員來說，交易完成固然是一件可喜之事，但是對於客戶來說可能自我會有戰敗的氣味，心中湧起不安的心情，所以銷售員告辭前應對其表示慶賀並強調購買的利益，設法消除不安的意念。
4. 預先分析抱怨之類型以及應付之方法：客戶之抱怨可以分類，並非都是繁雜的。此外，應該在平常就想好針對各種怨言之最佳對策。

## (三)抱怨之處理方法

1. 絕對避免與客戶辯解，並立即先向其表示歉意。
2. 客戶要說的話須耐心聽到最後一句，切忌打斷客戶的話頭。
3. 客戶的說詞如有不當，也不要說出來，要等他說完以後，再以誠懇的態度加以說明求得其諒解。
4. 如果同意客戶的意見，處理時要迅速、爽快，不要有不甘願的表現。
5. 要有勇氣面對客戶的抱怨，積極加以處理。
6. 不要忘記用恭維奉承的話，軟化客戶的感情。

## (四)抱怨之處理原則

1. 簽約時勿露出興奮的表情。

2.旅遊契約內容要一清二楚。

3.與客戶建立良好關係。

## (五)處理客訴的技巧

危機也是轉機。處理客訴之技巧如下：

1.感謝客戶的客訴。

2.對於客戶的抱怨一定要迅速給予回應，正視客戶的問題，不
　迴避問題。

3.仔細聆聽，找出客訴所在。

4.讓客戶接觸到主管。

5.表示同情，絕不爭辯。

6.蒐集資料，找出事實，記取教訓，立即改善。

7.徵求客戶的意見，提供補償的措施與方法並迅速採取補償行
　動。

8.給客戶一個下台階，永遠別讓客戶難堪。

9.建立完整的客戶抱怨處理流程與記錄。

大約有95%不滿意的客戶並不會直接表達出來，但大多數旅遊
消費者會停止購買，因此，旅遊消費者申訴管道的建立與申訴便利
性是可以化解旅客抱怨的方式。同對地，旅遊商品的創新構想及服
務方式的改變，可能會源自客戶的客訴與建議。對旅行社有怨言的
客戶中，如果其怨言受到重視且被加以解決，則約有54%～70%的
顧客會再度光臨，如果客戶感到旅行社解決抱怨內容與解決速度相
當快時，則再度光臨的比率可高達95%以上。此外，還有一事更應
注意，客戶若能獲得滿意的解決與答覆，則平均每個客戶會向五
位親友訴說這滿意的結局，而這正是旅行業者所企求的處理結果。

對於客戶的客訴要心存感謝，由於客戶的訴願，使你知道問題的所在。傾聽並找出客訴發生原因之所在，並令對方有發洩的機會，有利於問題的發掘。同時，要向客戶表示該有的認同與同情，即使旅遊消費者認知錯誤也不要與其爭辯。在找出客訴原因後，應立即解決，非一己之力所能解決時，應向公司或主管隨時報告處理現況。此外，不要忘記徵求旅遊消費者處理上的意見，做必要之修正，如有缺失也應立即採取補償措施，且使旅遊消費者立刻感受深刻及實質之補償，最後，無論是否有過失，都要給旅遊消費者光榮的台階下。

# 三、如何應付較難處理的客戶

旅行業為無形產品，所以在銷售過程中，有時會遭遇到「較難處理的客戶」。較難處理的客戶並不是代表「惡客」，而是此類型客戶往往必須花更多的心力與時間，才有可能使交易完成，通常有以下幾大類：

## (一)愛說話者

此類型客戶通常是非常樂觀積極，只要打開話匣子，就如洪水般不會稍停一下，常令人討厭，但此種客戶如果對你的服務或產品有滿意的認知，相反地，他會成為你及公司最佳的「免費宣傳者」。特別是身為銷售員或領隊人員也可以從此類型的客戶身上得到重要的資訊，包括：行程內容、價格、別家旅行社的差異性或同團人員對自費活動的參加意願等，所以，應善待此「愛說話者」的客戶，重要的對策如下：

1.無論如何試著表現出對「愛說話者」的談話內容感到興趣。

2.對「愛說話者」的談話內容與提出之問題，要加以回應。

3.即使你手上有許多事要做，非常忙碌，也不要掛電話，試著回應「愛說話者」合理的藉口，例如：要開會、老闆找或上廁所等，讓彼此都有台階下。

4.想盡辦法對「愛說話者」類型客戶好一點，因為他可成為你「免費的宣傳者」，當然有「正面」及「負面」，完全看你如何善待他們。

## (二)愛現者

　　此類型客戶常喜歡表達自己出國旅遊經驗很多，玩遍世界各地、吃過各國美食、喝過世界最好的美酒、認識世界各國名人、與公司上上下下都很熟等，常令人深感痛惡，想藉此把你比下去，讓別人認為他比你優越，其實在此類型客戶內心是充滿著不安全感，因此不能對「愛現者」表示不耐煩或甚至拆穿他的所言，如此，只是使情況更糟，更加深「愛現者」的不安全感。

　　最佳的回應策略，是藉由他相對於一般客戶的豐富旅遊經驗，對你所銷售之旅遊產品或領隊在促銷Shopping或自費活動時最佳的活見證，請「愛現者」表達意見比起銷售者或領隊說破嘴更有效，另一方面也令「愛現者」覺得他受重視與肯定，但一定要把握原則，不要被此類型客戶比下去，否則你身為旅遊銷售員或領隊的「專業」又在哪裡呢？具體回應對策如下：

1.永遠不要把「愛現者」比下去。

2.避免顯示出你的不悅或不耐煩。

3.試著令「愛現者」覺得重要並受到重視。

4.或許「愛現者」旅遊經驗豐富，身為旅遊從業員也應不恥下問，向他學習。

### (三)易懷疑者

此類型客戶永遠站在負面的想法，可能曾經有不愉快的旅遊經驗或曾經被欺騙過，因此，常說：「你公司的旅遊團會不會吃得不好、住得很差、領隊沒執照或參加你們旅行社會不會被放鴿子等負面話語。」也可能不相信你個人，對於你所談話的內容，還要去問別間旅行社，問你的同事、上司，確認你所說的話之真確性，完全懷疑你的「專業性」。

切記，對此類「易懷疑者」不要讓自己的信心被淹沒，連你也開始懷疑自己的能力、自己的公司、自己所銷售的旅遊產品。此外，對此客戶要有耐心，回答此類客戶要具堅定的信心，通常此類型也是喜於「殺價」，對此客戶報價應較保守，一開始就報給予相對低價或老客戶優惠價，是比較有成功的機會。具體回應策略如下：

1. 確認自己堅定的信心。
2. 不要受「易懷疑者」所影響。
3. 回應此客戶要保持冷靜與有理。
4. 不要催促此類型者，尤其是要簽訂旅遊契約書時，可以讓他帶回去慢慢詳閱。
5. 確定你所說的每一件事，特別是「報價」更為重要。

### (四)不耐煩者

此類型客戶永遠急、急、急、急，希望你一天做好，最好半天就好，希望你回應訂位狀況，最好三分鐘之內馬上回電。而且要有位子又不能有任何錯誤，所以「不耐煩者」所要求是「快速」、「正確」、「有效」的服務品質。回應此類型客戶最好採取以下策略：

1.提供快速、效率與正確的服務。

2.保持專業的服務水準。

3.不管任何手段，不要浪費此類型客戶的時間。

4.採用較低標準的承諾（under promise），較高標準的給予（over deliver），超越此類型客戶的期待。

# 四、如何做好售後服務

處理客訴與售後服務雖然兩者都是服務客戶，可是性質上卻不同，前者是發生問題之後，銷售員被動的處理行為；後者則是一切平順的情形下，銷售員主動提供的服務。許多銷售員在賣出旅遊產品後，認為銷售已告完成了，他們心想：「反正客戶已出國旅遊，錢也收回來了，銀貨兩訖，以後有任何問題，都是他家的事了。」這種心態非常要不得，不管對旅遊產品、對銷售活動或對銷售員都極為不利。因為，沒有售後服務的旅遊產品，就是沒有保障的產品；沒有售後服務的銷售，就是沒有信用的銷售；沒有售後服務的銷售員，就是最不可靠的朋友。

## (一)售後服務的本質

Zeithaml、Parasuraman與Berry等三位學者曾指出服務品質的五構面，即：

1.可靠度：向客戶提供承諾可靠度與精確性的能力。

2.確實性：員工所具備的旅遊知識與禮貌，以及傳達信任與信賴感的能力。

3.有形性：實體設施與設備，以及人員所表現出來的專業性。

4.關懷性：關懷客戶的程度及特別照顧個別客戶的態度。

5.回應性：協助客戶的意願及提供快速的服務。

如想要達到高水準的客戶滿意度，應以上述五構面爲著力點，尤其是站在第一線之旅遊銷售員及領隊導遊人員更形重要。

## (二)售後服務的目的

反觀處理旅遊客訴是發生問題後，旅遊業者被動被告知及處理。售後服務則是旅遊從業員主動提供的服務，售後服務的目的在於以下四點：

1.履行承諾。
2.建立新形象。
3.獲得再次成交的機會。
4.開拓新市場。

## (三)銷售服務種類

1.售前服務（before service）：宣傳廣告、市場調查、免費設計各種有關資料。
2.銷售服務（in service）：銷售技術、商談技術。
3.售後服務（after service）：締結商談後的服務。
4.繼續服務（follow service）：在某一期間內繼續不斷，前往關心客戶。

第三項和第四項現在統稱爲「售後服務」。

## (四)重視售後服務的好處

1.使客戶充分獲得滿足：滿足的客戶是最好的銷售員。

2.使客戶發生連鎖反應：口頭傳達（mouth publicity）。

3.完整發揮旅遊商品功能：銷售就是教育。

4.瞭解客戶的煩惱，當作改善的資料。

5.將有助於容易收取團費。

6.維持客戶：繼續銷售其他旅遊商品。

## (五)銷售員對於售後服務應有的觀念

1.售後服務不但不影響利潤，而且可以提高利潤。

2.客戶所買的並非旅遊商品本身，而是購買其旅遊相關服務。

3.服務工作要適應客戶的利益與方便，不能強迫。

4.真正的服務是滿足客戶的需求或創造其需求，絕非討好。

5.當你忘卻客戶時，客戶也會忘卻你，因此片刻也不能忘記客戶，也不讓客戶忘記你。

## (六)售後服務的方法

1.親自拜訪。

2.信函問候。

3.電話致意。

## (七)如何做好客戶服務

1.讓客戶覺得他很重要。

2.請教客戶他們需要什麼。

3.定期與客戶保持聯絡。

4.對客戶的來電和要求立即回應。

5.不斷強化旅遊知識與專業能力。

6.避免被客戶開除。

其實銷售業績與訪問次數成正比，愈是高價位商品，訪問次數愈多，成交機率愈大。首先，必須先將初次訪問的結果加以過濾，篩選下次優先拜訪的對象，通常只需一回訪問即可明瞭是否有再度拜訪的價值。可是，要想努力達成訂定契約的話，一般情況下，至少要重複訪問三回，最多時可達七至八回。想突破年收百萬的成功銷售人員，要加深客戶與銷售員之間的關係，除了多做接觸之外別無他法。另一方面，如何使更多客戶喜歡與信任我們，其方法如下：

1.建立我們在客戶心中的「信度」。

2.充分的儲備旅遊相關資訊。

3.隨時保持最佳狀況。

4.真心誠意對於建立信任關係也是相當重要。

5.永遠別把客戶只當成客戶，要把客戶當朋友。

6.保持高度的幽默感。

7.千萬不能遲到。

8.重視客戶所說的每一句話與提出的每一個問題。

## 五、建立客服中心的重要性

售後服務與永續關係的維持，最有效的是實施「客戶關係管理」（Customer Relationship Management, CRM）；因為CRM的功能龐大且多元，而在諸多繁雜的旅遊銷售業務中，旅行業者與客戶直接有效對話窗口，便是建立「聯繫中心」（contact center），此為CRM裡相當重要的一項措施。旅行業提供形形色色的旅遊產品或服務，與消費者或客戶之間，也需要一種溝通的管道，那座橋樑就是「客服中心」（call center），旅行業者可以藉由客服中心的建立，

進一步掌握CRM的精神。

## (一)客服中心應具備之功能

完善、成熟的客服中心該具備以下功能：

1. 提供客戶銷售前的諮詢、廣告服務、銷售後的追蹤調查及服務。
2. 客服中心當然可以產生額外的利潤來源。
3. 蒐集客戶資訊，從而建立完整的客戶資料庫（client database）。
4. 瞭解客戶反應，並提供客戶回饋感受的管道。
5. 加強客戶的忠誠度和對旅行業及其旅遊產品的認同感。

## (二)客服中心應具備之優點

理想的客服中心還能帶給旅行社業者許多好處，具體好處如下：

1. 提供顧客化（customized）、個人化（personalized）的服務，較能滿足不同客戶需求。
2. 成本花費較有效率，客服中心絕非花錢中心（cost center）。
3. 即時與旅行業者互動聯繫，以免客戶因聯絡不上旅行業而抱怨。
4. 開發新客源，創造新的商機，例如：某客戶主動與客服中心聯繫時，可由他的消費紀錄，確定其是否為大客戶或消費次數甚多，此時可提供特別優惠或特別折扣，引發他下一波的消費欲望。

「客服中心」的功能愈完善，愈能保證旅行業者的競手優勢，

例如：從事花店銷售的公司，每一次均會記下客戶之出生年月日與喜歡的花種，因此，只要每到生日前夕都會發出訊息，提醒客戶親友生日快到了，令客戶深感窩心，所以生意就會特別興隆，客戶也都十分滿意他們事先的提醒，如此細心的售後服務，的確讓此類型花店在台灣具備很強的競爭力，這是旅行業者所應學習的。

# 六、實施客戶關係管理的目的

旅遊相關行業如旅館業、航空業與餐飲業等，實施「客戶關係管理」制度，相較於旅行業更成熟，從其他產業實施結果得到的經驗中，認為實施客戶關係管理的目的至少有以下三項：

## (一)利用現存關係提高獲利能力

透過整理分析客戶的歷次交易資料，強化與客戶的關係，以提升客戶再次光顧的次數或購買數量。經由確認客戶、吸引客戶和保留客戶以提高獲利率，例如，在與客戶洽談旅遊契約時，如果發現客戶沒有旅遊保險的紀錄，或許可嘗試推銷旅遊保險；又如其他相關行業如餐飲業經常寄產品目錄、生日折價券或活動資訊給客戶，藉以提升公司獲利機會，這些都是常見的行銷手段。

## (二)利用整合旅遊相關資訊提供全方位服務

利用客戶資料，針對客戶需求加強對客戶的服務，提高客戶對旅遊服務的滿意度，例如：國內某家信用卡公司，分析客戶消費資料，提醒客戶不要忘記為太太買禮物，因為她的生日快到了，同時依據歷次消費金額的紀錄，提供同級購物參考資料，讓客戶非常感動該公司的體貼細心。

### (三)創建新附加價值和持續客戶忠誠度

客戶關係管理的實施，讓客戶和潛在客戶感覺公司對他們的需求很重視，也具有回應客戶要求的能力，值得考慮成為該公司的忠誠支持者，因此，實施客戶關係管理將有助於提高公司競爭優勢。其實，實施客戶關係管理的目標在於，提升對客戶的服務反應時間、加強客戶對業者的忠誠度，使旅行業者隨時掌握企業獲利的狀況，進而發展有效的旅遊市場銷售策略並追蹤調整銷售計畫。在另一方面對於內部銷售人員採取「績效管理」，擴大與旅遊銷售者接觸的範圍，量身訂做個人化旅遊需求服務；維持客戶忠誠度，增加有效益之客戶族群，最後能做到預測可能流失的旅遊客戶並採取相對應之策略。

總之，售後服務的目的，是要確認銷售員的諾言是否確實履行，維護良好的商譽，以獲得源源不斷的訂單，售後服務是銷售員獲得源源不斷訂單的秘訣，維持客戶比開拓新客戶重要，多聆聽壞消息，發掘最需改善的地方在哪裡，其實你最不滿意的客戶是你學習的良師，運用政策和組織架構，使抱怨迅速解決，客戶是你的國王，他有時候的要求可能是無理的服務，在這樣的情形下，銷售人員應該在公司的服務方針之範圍內，盡可能答覆其要求予以服務，必須記住一句話：「衷心滿足的客戶是我們最強而有力的盟友，而不能滿足的客戶正想聯合我們的競爭對手而成為我們的敵人。」

## 「既然敢說，就要做得到」

### 一、案例

　　Louis、Philip與Alison三人均在旅行社做事，Louis接到一通女士打來的電話，詢問關於去中國大陸簽證所需的文件，不過當時他沒有資料在手邊，但Louis承諾會盡快回電給她，但是等了三小時Louis才回覆，雖然女士還是謝謝他，不過因為時間的耽誤，她深信Louis是個沒有「效率」的人。

　　Philip也同樣在旅行社工作，他接到一通詢問有關到澳洲旅遊班機的電話，Philip答應會在一個半小時後回電，不過他卻遲了半個小時，雖然Philip道歉並解釋延遲的原因，客戶也向Philip道謝，不過她卻在心中覺得這家旅行社的效率很差。

　　Alison也是在一家忙碌的旅行社做事，他在一早九點接到一通詢問有關哪一個旅遊地點適合家庭親子團遊程的電話，不過他告訴客戶現在實在是非常忙碌，他無法立刻回電，不過他一定會在十二點之前回覆他，不過Alison卻在十一點的時候回覆了他的需要，客戶很感謝他，也在心中留下了Alison效率很好的正面印象。

### 二、啟示

　　當無法可以正確掌握時間時，千萬不可草率的承諾時間，應多給自己一些時間的彈性，並與客戶解釋為何要等待的原因。像故事中的Louis與Philip就是犯了這種錯誤，所以，留下了負面的印象，對旅行社也是一種很大的傷害。不要讓客戶一開始就不知道為何而等，等得莫名其妙，越等越火大，如此一來，客戶客訴就會自然產生。

### 三、心得

　　從事旅行社工作，遇到的狀況是五花八門的，可是若遇到像上

述的狀況，我們最好都能夠像Alison那樣有效率的處理，而不是一味的要求客戶無盡的等待，這不只會傷害旅行社的信用，也會使客戶對於你的做事態度無法苟同。同時這也告訴我們，資料在手邊的重要，隨時將資料準備好，就不怕任何的突發狀況了。不同的客戶有不同的期待，滿足客戶的需要並超越客戶的期待，才是好的銷售員，進而消極減少客戶客訴，並積極創造客戶的忠誠度。

## 重點專有名詞

1.「難處理的客戶」
2.「易懷疑者」
3.「不耐煩者」
4.「客戶關係管理」（Customer Relationship Management, CRM）
5.「客服中心」（call center）

 問題與討論

1.處理客訴與售後服務應有的認識為何？
2.請討論預防客訴的方法為何？
3.請試述如何做好售後服務？
4.建立客服中心的重要性為何？
5.如何應付較難處理的客戶？
6.實施客戶關係管理的目的為何？

測驗題

（　）1.抱怨發生的原因，下列何者為非？（A）由於客戶的錯覺或誤解以致造成勉強購買的情勢（B）沒有發現自己的需要（C）客戶的不習慣、不注意或期望太高（D）旅遊品質本身的缺陷

（　）2.下列何者為抱怨之處理原則？（A）簽約時勿露出興奮的表情（B）旅遊契約內容一清二楚（C）與客戶建立良好關係（D）以上皆是

（　）3.下列何者為處理客訴的技巧？（A）仔細聆聽，找出客訴所在（B）表示同情，絕不爭辯（C）給客戶一個下台階，永遠別讓客戶難堪（D）以上皆是

（　）4.較難處理的客戶並不是代表「惡客」，而是此類型客戶往往必須花更多的心力與時間，才有可能使交易完成，不包括下列哪一項？（A）愛說話者（B）愛現者（C）易懷疑者（D）自作多情者

（　）5.客戶永遠急、急、急、急，希望你一天做好，最好半天就好，希望你回應訂位狀況，最好三分鐘之內馬上回電是指那一類型？（A）易懷疑者（B）愛現者（C）不耐煩者（D）以上皆是

（　）6.處理旅遊客訴是發生問題後，旅遊業者被動被告知及處理；而售後服務則是旅遊從業員主動提供的服務，下列有關售後服務的目的何者為非？（A）履行承諾（B）建立新形象（C）維持原市場（D）獲得再次成交的機會

（　）7.下列哪一項是做好客戶服務的工作？（A）讓客戶覺得他很重要（B）不定期與客戶保持聯絡（C）不斷強化旅遊知識

與專業能力（D）請教客戶他們需要什麼

（　）8.實施客戶關係管理的目的，不包括下列哪一項工作？（A）利用現存關係提高獲利能力（B）利用整合旅遊相關資訊提供全方位服務（C）維持原市場（D）創建新附加價值和持續客戶忠誠度

（　）9.售後服務與永續關係的維持，最有效是實施哪一項工作？（A）SWOT（B）CRS（C）CRM（D）以上皆非

（　）10.在某一期間內繼續不斷，前往關心客戶，是屬於銷售服務種類的哪一種？（A）持久服務（B）售後服務（C）售前服務（D）銷售服務

解答：

| 1 | 2 | 3 | 4 | 5 | 6 | 7 | 8 | 9 | 10 |
| --- | --- | --- | --- | --- | --- | --- | --- | --- | --- |
| B | D | D | D | C | C | B | C | C | B |

# 參考文獻

## 一、中文部分

大前研一（1984），《策略家的智慧》，台北：長河出版社。

王明輝（1998），〈建構國內電子商務與產業競爭優勢之研究〉，碩士論文，國立中興大學企業管理研究所，台中。

王政都（1996），〈聯盟動機、夥伴選擇及互動程度對認同卡策略聯盟績效之影響〉，碩士論文，銘傳管理學院管理科學研究所，台北。

王萬成（1986），〈不確定情況下成本─數量─利潤分析決策模型與組織目標之關聯〉，碩士論文，國立政治大學會計研究所，台北。

古永嘉（1996），《企業研究方法》，台北：華泰文化事業有限公司。

吳思華（1996），《策略九說》，台北：麥田出版股份有限公司。

沈伯高（1997），〈Internet對行銷活動與資訊系統之影響〉，碩士論文，國立中山大學資訊管理研究所，高雄。

林朝賢（1995），〈資訊高速公路在企業經營顧客服務上之應用研究〉，碩士論文，國立中山大學資訊管理研究所，高雄。

林錫金（1997），〈電子商務業者之資源優勢、策略優勢與績效優勢關係之研究〉，碩士論文，國立台灣大學商學研究所，台北。

林錫金（2000），〈不同價值組態企業虛擬化之策略要素研究──企業電子商務經營策略與經營模式探討〉，博士論文，國立台灣大學商學研究所，台北。

洪明洲（1996），《競爭優勢的鐵三角》，台北：戰略生產力雜誌。

徐雲生（2000），〈電子商務平台與傳送機制整合模式之研究〉，碩士論文，元智大學資訊研究所資訊管理組，桃園。

莊亮淵（1995），〈國際行銷通路之探討─從交易成本理論出發〉，碩士論文，國立台灣大學國際企業學研究所，台北。

郭崑謨（1986），《行銷管理》，台北：三民書局股份有限公司。

郭崑謨（1990），《企業政策》，台北：國立空中大學。

陳昕（1998），〈網路商店之資源、事業網路、競爭優勢與行銷策略之關連〉，碩士論文，國立政治大學科技管理研究所，台北。

陳姿雯（1999），〈旅行社應用網際網路之行銷策略研究〉，碩士論文，國立交通大學經營管理研究所，新竹。

黃文昇（1997），〈在網際網路的旅遊業經營型態〉，碩士論文，國立台灣大學商學研究所，台北。

蕭炘增（1997），〈旅行社線上服務之研究〉，碩士論文，國立中山大學企業管理研究所，高雄。

謝效昭（1996），〈行銷資訊與通路領袖關係之研究〉，國立政治大學博士論文。

謝效昭（1997），〈網際網路對企業行銷策略的影響〉，台北，行政院國科會報告。

謝淑芬（1995），〈我國開放服務業市場對旅行業之影響及因應政策〉，《觀光研究學報》，第一卷第四期，頁93。

韓宜（1997），〈台灣旅行社之產業分析與國際化、自由化下之競爭策略〉，碩士論文，國立台灣大學國際企業管理研究所，台北。

## 二、英文部分

Alford, Philip, 2000, E-business models in the travel industry. *Travel & Tourism Analyst*, 3, 67-86.

Alston, L. J. & Gillespie, W., 1989, Resource coordination and transaction costs: A framework for analyzing the firm/market boundary. *Journal of Economic Behavior Organization, 11*(2), 191-212.

Anderson, E. & Gatignon. H., 1986, Model of foreign entry: A transaction cost analysis and proposition. *Journal of International Business Studies,* 1-26.

Applegate, L. M., Holsapple, C. W., Kalakota, R., Radermacher F. J., & Whinston, A. B., 1996, Electronic commerce: building blocks of new business opportunity. *Journal of Organizational Computing and Electronic Commerce, 6*(1), 1-10.

Boydston, Barbara, 2000, Ticket please. *The Asian Wall Street Journal.* July

24.

Goossens, Cees F., 1994, External information search: effects of tour brochures with experiential information. *Journal of Travel & Tourism Marketing, Vol. 3,* 90.

Chekitan, S. D., Saul Klein, & Reed A. F., 1996, A market-based approach for partner selection in marketing alliances. *Journal of Travel Research,* Summer, 11.

Coase, R. H., 1960, The problem of social cost. *Journal of Law and Economics, 3,* 1-41.

Contractor, F., & Lorange, P., 1988, *Cooperative Strategies in International Business.* Lexington, KY: Lexington Press.

Cooper, Donald R., & C. William Emory, 1995, *Business Research Methods,* 5th ed., Singapore: Richard D. Irwin.

David, C., 1997, Touring the globe. *Travel Agent, Vol. 284,* No. 9, 89.

David, C., 1997, Two become one. *Travel Agent, Vol. 284,* No. 12, 64.

Day, P., & Klein, R.,1987, *Accountabilities: Five Public Services.* London: Tavistock.

Don, P. & Martha, R., 1996, Strategies for keeping customers. *ASTA Agency Management,* 20.

Fiegenbaum, A., & Karnani, A., 1991, Output flexibility-a competitive advantage for small firms. *Strategic Management Journal, Vol. 12,* 101-114.

Govindarajan, V., & Gupta, A. K., 1985, Linking control system to business unit strategy: impact on performance. *Accounting, Organizations and Society, Vol. 10,* 51-66.

Grant, R. M., 1991, The resource-based theory of competitive advantage: implications for strategy formulation. *California Management Review, Vol. 33,* Iss. 3, 114-135.

Hambrick, D. C., Nacmillan, I. C., & Day, D. L., 1982, Strategic Attributes and Performance in the BCG Matrix-A PIMS-based Analysis of Industrial Products Businesses. *Academy of Management Journal, Vol. 25,* 510-531.

Hoffman, D. L., & Novak, T. P., 1996, Marketing in hypermedia computer-mediated environments: conceptual foundations. *Journal of Marketing, Vol. 60*, No. 3, July, 50-68.

Lewis, J. D., 1990, *Partnerships for Profit*. N.Y. : The Free Press.

Mahadevan, B., 2000, Business models for internet-based e-commerce: an anatomy. *California Management Review, Vol. 42*, No. 4, Summer.

Melissa, N., 1996, Global golden rules. *Travel Agent*, 62.

Miles, R. E., and Snow, C. C., 1978, *Organizational Strategy, Structure, and Process*. N.Y. : McGraw-Hill Book Co.

Miller, K. D., 1992, A framework for integrated risk management in international business. *Journal of International Business Studies*, 2nd Quarter, 311-331.

Nunes et al., 2000, The all-in-one market. *Harvard Business Review*, May-June, 19-20.

Parasuraman, A., Berry, L. L., & Zeithaml, V. A., 1998, SERQUAL: a multiple-item scale for measuring consumer perceptions of service quality. *Journal of Retailing. Vol. 64*, 12-40.

Park, H. J., 2000, Analysis of menu priorities for web sites of tourism information from the user's standpoint. *Asia Pacific Tourism Association Sixth Annual Conference Proceedings*, 443-449.

Porter, M. E., 1980, *Competitive Strategy*. New York: The Free Press.

Porter, M. E., 1991, Towards a dynamic theory of strategy. *Strategic Management Journal, Vol. 12*, 95-117.

Raymond, E. M., & Charles C. S., 1978, *Organizational Strategy, Structure, and Process*. New York: McGraw-Hill.

Richard, R. & Terrence K., 1994, Database marketing for competitive advantage in the airline industry. *Journal of Travel & Tourism Marketing, Vol. 3*, 65-75.

Russell, A. B., & Richard C. M., 1995, Increasing the efficiency of corporate travel management through macro benchmarking. *Journal of Travel Research*, Nov. 3, Winter, 12.

參考文獻

Scott, G., 1996, Agency finances: profits by the penny. *ASTA Agency Management*, 26.

Seong, P. M., 2000, Constructions of virtual reality network for cyber tourism. *Asia Pacific Tourism Association Sixth Annual Conference Proceedings*, 451-456.

Slywotzky, A. J., 2000, The age of the choiceboard. *Harvard Business Review*, Jan-Feb., 39-45.

Tellis, G. J., 1989, The impact of corporate size and strategy on competitive pricing. *Strategic Management Journal, Vol. 10*, 569-585.

Timothy et al., 2000, The Use of Internet in the Context of Heritage Tourism. *Asia Pacific Tourism Association Sixth Annual Conference Proceedings*, 457-463.

Venkatraman, N. and Ramanujam, V., 1986, Measurement of business performance in strategy research: a comparison of approaches. *Academy of Management Review, 11*(4). 801-814.

Virginia, C., & Richard P., 1998, Opportunities for Endearment to Place through Electronic Visiting. *Tourism Management*, Feb., 68.

William, H. S., 2000, Are You Read for the New Service User?. *Journal of Hospitality & Leisure Marketing, 6*(2), 67-73.

Williamson, O. E., 1975, *Markets and Hierarchies.* New York: Free Press.

Williamson, O. E., 1985, *The Economic Institutions of Capitalism*. New York: Free Press.

Woo, C. Y., & Cooper, A. C., 1981, Strategies of effective low share businesses. *Strategic Management Journal, Vol. 2,* 301-318.

Woo, C. Y., & Cooper, A. C., 1982, The surprising case for low market share. *Harvard Business Review, Vol. 59*, No. 6, 106-113.

Woo, C. Y., 1987, Path analysis of the relationship between market share, business-level conduct and risk. *Strategic Management Journal, Vol. 8*, 149-168.

Zimmerman, J. L., 1976, Budget uncertainty and the allocation decision in a nonprofit organization. *Journal of Accounting Research*, 301-320.

國家圖書館出版品預行編目（CIP）資料

旅遊銷售技巧 / 黃榮鵬著. -- 三版. -- 新北
市：揚智文化, 2013.05
面； 公分. -- (餐旅叢書；12)

ISBN 978-986-298-088-0（平裝）

1.旅遊業管理 2.銷售

992.2                                   102007882

餐旅叢書 12

# 旅遊銷售技巧

作　　者／黃榮鵬
出 版 者／揚智文化事業股份有限公司
發 行 人／葉忠賢
總 編 輯／閻富萍
特約執編／鄭美珠
地　　址／新北市深坑區北深路三段 260 號 8 樓
電　　話／(02)8662-6826　8662-6810
傳　　真／(02)2664-7633
 E-mail／service@ycrc.com.tw
印　　刷／鼎易印刷事業股份有限公司
 I S B N／978-986-298-088-0
初版一刷／2002 年 4 月
三版二刷／2016 年 2 月
定　　價／新台幣 480 元